文化節慶觀光

管理行銷與活動規劃設計

Cultural Festival Tourism:
Management Marketing and Event Planning Design

陳德富 博士◎編著

序

　　近年來，不論國內外皆以文物古蹟、自然景觀、文化遺產、節慶活動等地區特色為號召，以吸引更多的國內外遊客，來努力發展觀光休閒產業。觀光的內涵已逐漸由原先的團體需求逐漸轉變為滿足個別需求的觀光型態，人們開始講求有意義的行程與感性的消費，此一概念的興起逐漸顛覆了傳統上以大眾行銷為主的觀光型態。現在觀光業的觸角已伸及各個角落，傳播各地方的文化與節慶。在現今工商業社會快速發展的世代，觀光客的教育水準逐漸提高，且在選擇旅遊地點時，較傾向考慮富有意義的、可充實生活經驗的型式，因此，文化就逐漸成為觀光事業的主要新生地。有的國家或地區為了發展觀光，再度重視並大力的發揚傳統的民俗節慶、技藝、文化遺產等以在觀光客面前展露。

　　因此，今日觀光旅遊的發展，著眼於社區自我競爭力的提升、文化節慶觀光行銷的加強、提供多元化的觀光方式、整合地方現有觀光資源並提升地方文化產業等方式，以將各地具地方傳統性、地方特殊性的獨特性表達出來，並進而發展成文化節慶觀光活動。文化節慶觀光有助於國家或都市正面形象的建立。對整體文化與歷史而言，觀光產業中最重要的一環即是文化節慶觀光產業，同時文化節慶觀光產業更得以帶動區域間其他傳統產業的發展與復興。因此，「文化節慶觀光」之研究，逐漸成了人類發展觀光旅遊的一門藝術與學問。文化可以創造觀光產業的附加價值，且可凸顯地方風格，展現地域文化特色，所以藉由文化節慶觀光的推展讓文化資產得以保存與傳承，更進一步透過文化節慶觀光的推展來帶動及找回地

方經濟活力等成了重要的課題之一。

　　如何將「文化節慶觀光及管理行銷與活動規劃設計」跨領域整合一直是觀光學界重要的課題。筆者把教授文化節慶與觀光行銷及管理行銷與活動規劃設計十幾年的理論與實務經驗寫成這本實用的專書，融入管理行銷與活動規劃設計。跨領域整合時代來臨，傳統文化節慶觀光的內容不外乎文化觀光、節慶觀光、節慶活動與文化的孕育傳承、民俗慶典、傳統節慶、政治節慶與現代節慶的遞嬗演進、大型地方節慶活動等。這些已無法訓練文化節慶與觀光科系學生成為一個跨領域整合性專才，更無法培養學生之解決問題能力，造成文化節慶與觀光科系畢業生往往不能成為文化節慶觀光產業所需要的人才。

　　因此本書《文化節慶觀光——管理行銷與活動規劃設計》將徹底顛覆傳統的文化節慶觀光架構，從文化節慶觀光切入，結合國內外實務個案，將文化節慶觀光創新並擴充到新興的文化觀光議題：世界遺產、全球文化節慶、台灣現代藝術節慶、節慶活動關鍵成功因素、節慶活動對環境的衝擊與環境永續發展、節慶活動管理與行銷、節慶活動規劃、節慶活動設計等以符合現代化文化節慶觀光之趨勢，將文化節慶觀光融入創意創新思維，整合文化節慶觀光及管理行銷與活動規劃設計。

　　本書之目標為培育一個跨領域整合性專才，將傳統文化節慶觀光只能培訓文化節慶之專才提升到整合新興的文化觀光議題：世界遺產、全球文化節慶、台灣現代藝術節慶、節慶活動關鍵成功因素、節慶活動對環境的衝擊與環境永續發展、節慶活動管理與行銷、節慶活動規劃、節慶活動設計等之跨領域整合性專才。

　　本書特別提供完整而豐富的實務經驗，期使讀者合理且有效地評估文化節慶觀光產業價值，強化企業獲利。期望經由整合觀點與創新思維並從文化節慶觀光與創新的角度出發，探討相關的理論應用，且以各種不同文化節慶觀光產業管理個案研討作為理論與實務的連結，期望能對文化節慶觀光有深入的瞭解。本書顛覆傳統文化節慶觀光觀念，引導讀者以跨領域整合創新為導向的思考方式出發，找出文化節慶觀光產業管理行銷與活動規劃設計之關鍵成功因素。目標在於讓讀者建立文化節慶觀光產業管理

行銷與活動規劃設計完整的相關知識與觀念，並透過實際文化節慶觀光產業個案研討的方式，兼顧並整合理論與實務。

　　本書得以完成，首先要感謝我的家人的全力支持，讓我可以全心投入本書的寫作，謹將本書獻給在天堂的父親與時時刻刻都在關心我的母親，最後要感謝揚智文化編輯部的專業及細心編排與校稿，並提供寶貴的意見，讓本書得以最佳內容呈現。

陳德富 謹誌

於台中清水

2020年6月

目　錄

Chapter 1

文化觀光

本章學習目標

- 文化觀光的概念、定義與流程

- 文化的觀光效益與重要性

- 文化節慶觀光的特性與型態

- 文化產業與文化觀光

- 傳統民俗活動 嶄新文化生命

- 章末個案：平溪天燈節

第一節　文化觀光的概念、定義與流程

一、文化觀光的概念

劉大和、黃富娟（2003）指出，觀光的內涵隨著人類經濟、文化生活的轉變，已逐漸由原先的團體需求逐漸轉變為滿足個別需求的觀光型態。人們開始講求有意義的行程與感性的消費，此一概念的興起逐漸顛覆了傳統上以大眾行銷為主的觀光型態。面對這種觀光型態的轉變，許多學者紛紛提出二元劃分方式，將觀光簡單區分為傳統與非傳統性的兩種型態，非傳統的觀光又被稱為「另類觀光」（alternative tourism），以有別於傳統上「大眾觀光」（mass tourism）的模式。所謂的「大眾觀光」指的是傳統上由旅遊公司彼此間透過跨區域或跨國合作來規劃行程，而地方鮮少有機會掌握旅遊行程的設計，以致於對地方發展貢獻有限，譬如增加就業機會。

而非傳統的「另類觀光」主要粗分為四類，分別為：(1)自然觀光：包括自然觀光、生態觀光、歷險觀光；(2)文化體驗觀光：包括人類學、鄉村、宗教、種族；(3)事件型觀光：例如運動、嘉年華、文化節慶，和不包含在這些範疇內的；(4)其他觀光：例如鄉村居留、教育觀光。然而，「另類觀光」這一詞卻無法完善定義並規範出這波新興趨勢本身的內涵。另類觀光中的生態觀光、文化體驗觀光、事件型觀光與其他的鄉村居留等，皆含有強烈的「文化動機」，因而使用「另類觀光」並無法突顯個體消費文化的動機與內涵。因此，晚近幾年，逐漸有專家學者提出「文化觀光」的概念來概括前面所提及的活動特質，也意味著觀光的趨勢（劉大和、黃富娟，2003）。

林美齡等（1994）認為，現在觀光業的觸角已伸及各個角落，傳播各地方的文化，這可由近年來交通事業的發達與文化交流的快速看出一個端倪。觀光業係由遊客探訪自己日常生活領域外未接觸過的新奇事物，包含一個國家或地區文化特質的項目，亦即代表著人類多采多姿的活動。而

在現今工商業社會快速發展的世代，一般民眾的教育水準逐漸提高，也較往昔擁有更多的收入和的充裕閒暇時間，導致民眾不斷尋求可紓緩身心的娛樂活動，且在選擇旅遊地點時，較傾向考慮富有意義的、可充實生活經驗的形式，故文化就逐漸成為觀光事業的主要新生地（觀光休閒管理研究所，2008）。

二、文化觀光的定義

「文化觀光」一詞，乃自人類90年代之後的旅遊新趨勢，即「走向自然」、「走向文化」以構成觀光首要吸引力。基本的旅遊誘因包括文化動機（culture motivators）：是指瞭解和欣賞其他國家文化、藝術、風俗、語言與宗教的動機（McIntosh & Gupta, 1990）。根據「世界觀光組織」對文化觀光所下的定義，文化觀光在廣義上包含人類所有的活動，而依照孫武彥對於文化觀光之定義是「從事具有文化歷史、教育研究及觀賞遊樂價值之觀光資源，加以開發所形成之觀光產業」（孫武彥，1994）。「聯合國教科文組織」明確將文化觀光定義為：「一種與文化環境，包括景觀、視覺和表演藝術和其他特殊地區生活型態、價值傳統、事件活動和其他具創造和文化交流的過程的一種旅遊活動。」

楊嵐雅（1993）認為，「文化觀光」的意義係為一個國家或地區，藉由民族習慣、宗教儀式、民俗藝術、傳統技藝，以及人類在不同的空間與時間所展現的各類人文活動，而向觀光客所呈現其所擁有的一切文化活動風貌，而這也可以說明，人類對於觀光遊憩活動的追求，可以說是由經濟發展進入文化發展的重要指標。李貽鴻（1986）認為對於文化的振興給予正面的回應，特別是有的國家或地區為了觀光發展，將已被拋棄，甚至全然遺忘的民俗、技藝、文化遺產等，再度的受到重視，同時被大力的發揚，以展露在觀光客面前。因此，今日觀光旅遊的發展，促使多數的民眾加深對於文化的瞭解，提高保護歷史文物的自覺性，也使得政府相關部門採取保護、開發與利用的措施，同時加強對於文化價值的重視，動員社會各界力量維護、保存或延續文化傳統。另許功明（1994）及李銘輝

（1997）認為，「文化觀光」係指以一個地區或是國家的文化遺產，諸如人類地理、美術、音樂、舞蹈、手工藝、工業、商業、農業、教育、文學、語言、科學、政治、宗教、飲食及歷史等族群風貌及特殊歷史，來作為保存與再現的主題。

三、推展文化觀光優先順序流程

林慧雯（2003）將推展文化觀光優先順序流程歸納為以下幾項：

1. 民眾自發性的參與：社區居民唯有藉由民眾自發性參與的方式，才能對自己的家鄉更加深入瞭解與愛護，進而行銷自己的社區。
2. 社區自我競爭力的提升：若要提升社區自我競爭力，應積極爭取公部門及地方企業的贊助，並結合及徵求社區總體營造相關領域的專家參與。如此，方能有更多的力量及資源投入社區工作，以提升社區自我之競爭力。
3. 文化觀光行銷的加強：旅客最希望取得旅遊資訊之管道為透過電腦網際網路查詢的方式，這也慢慢取代傳統的透過雜誌、書籍取得台灣旅遊資訊。因此，除了應謹慎管理觀光遊憩資源之外，在網際網路發達的現代社會，為了將地方成功推銷出去，唯有整合整體觀光網路系統，建立點、線、面的觀光網絡，以增加台灣行銷競爭力。
4. 提供多元化的觀光方式：體驗式的旅遊型態及學習型旅遊型態是目前旅遊方式轉型的方向，而文化觀光正好能夠提供這類型的旅遊需求，另為了使遊客對旅遊地能更加深入認識與瞭解，可以再搭配導覽解說，以收事半功倍的效果。
5. 整合地方現有觀光資源並提升地方文化產業：文化產業是藉由產品本身具地方傳統性、地方特殊性的獨特性表達出來，同時又具備創意性、個別性，其所強調的是文化背後的精神價值內涵和產品最基本的生活性質。所以應將傳統文化藝術轉為消費生產性商品並加強文化行銷，以提供遊客多元化的觀光方式，同時振興觀光產業，整

合及挖掘出地方特有的文化產業及觀光資源，如此地方特有之文化才能永續發展。

綜上可知，藉由民眾自發性的參與做起、著眼於社區自我競爭力的提升、文化觀光行銷的加強、提供多元化的觀光方式、整合地方現有觀光資源並提升地方文化產業等方式，方得以將各地具地方傳統性、地方特殊性的獨特性表達出來，並進而發展成文化觀光節慶活動。

第二節　文化的觀光效益與重要性

一、文化的觀光效益

觀光旅遊，不僅僅是單純的經濟活動，而是包含文化交流等多方面的面向，而觀光在文化層面帶來的影響包括有加強人們相互間的瞭解與往來、開拓視野增加自己的見聞、促進民族文化的保護和發展、推動交流加速人類文明進程等正面效益等（楊明賢，2002）。由此可知，觀光旅遊的目的除了經濟上的利益之外，尚需追求社會文化利益，以促進人類相互間的認識與瞭解。曾裕芳（2003）提到，不論國內或國外，近年來皆以文物古蹟、自然景觀、歷史文化之類的地區特色為號召，以吸引更多的國內外遊客，來努力發展觀光休閒事業。同時，為了解決一般農業鄉鎮或偏遠地區之人口外流問題，觀光產業亦能為地方帶來經濟效益及就業機會。

根據經濟合作暨發展組織（The Organization For Economic Co-operation and Development, OECD）觀光委員會在2009年所出版的報告書《文化的觀光效益》（*The Impact of Culture on Tourism*），分析「觀光」、「文化」以及「旅遊目的地吸引力與競爭力」三者之間的關係。文化與觀光彼此之間存在著一種互惠共生的關係，兩者的結合將可以強化地方、區域與國家的魅力和競爭力。文化可以為觀光創造獨特性，在擁擠的全球市場中建立利基；同樣的，觀光為文化帶來人潮，創造其發展所需

的獲利營收。《文化的觀光效益》報告書的目的有下列四點：(1)回顧國家層級或區域層級的經驗與實務，文化資源如何驅動這些地方的觀光吸引力？(2)檢視觀光產銷過程與文化資源兩者之間的關係；(3)找出吸引遊客、居民或投資者的成功或失敗影響因素；(4)檢視公共政策的角色，尤其是觀光部分。《文化的觀光效益》指出，2007年全球觀光旅遊人數總計有8.98億人，其中有40%是屬於文化觀光的性質。以歐洲為例，超過50%的觀光活動是由文化資產所帶動，而觀光為歐洲貢獻了約5.5%的GDP。為了讓人可以更加清楚瞭解當代文化與觀光之所以越來越緊密連結的原因，《文化的觀光效益》進一步分析供需兩方面的影響因素，如**表1-1**所示。

基本上，文化觀光所帶來的效益相當多元與廣泛，包括創造工作機會與商機、增加稅收、在地經濟的多元化、創造異業合作的機會、讓民眾關心歷史與文化保存、增加歷史景點的營收、保存在地的傳統與文化、讓地方願意投資歷史資源、建立社區對文化遺產的驕傲、喚起對文化場址重要性的覺醒等（OECD觀光委員會，2009）。

表1-1　影響文化觀光的供需因素表

關於需求方面	關於供給方面
隨著全球化的興盛，民眾為了身分認同的問題，增加對文化的興趣。	為了創造工作機會與收入，推動文化觀光。
在教育水準提高的刺激下，民眾文化資本的水準跟著提高。	文化觀光被視為是新的成長市場以及「優質」的旅遊。
已開發國家老年人口持續增加。	隨著區域的成長，文化供給也跟著增加。
後現代的消費風格重視個人的成長，而不只是物質主義的享受。	透過新科技，文化與觀光資訊的取得越來越容易。
民眾渴望去獲得「生活的體會」，而不是只是「看看地景」。	新興國家與區域透過文化觀光建立特有的身分認同。
無形文化資產的重要性持續增加。	文化觀光是打造區域與國家形象的手段。
交通的便利，讓民眾更容易接觸到其他的文化。	文化供給的增加衍生出來的文化補助問題。

資料來源：OECD觀光委員會（2009）。

二、文化觀光的重要性

根據「國際文化觀光憲章」（International Cultural Tourism Charter-Managing Tourism at Places of Heritage Significance）之內容與原則條文，可歸納出文化觀光發展具有以下五點重要性（修改自傅朝卿，2002）：

1. 經濟性：「觀光可以獲取遺產之經濟特色，同時利用這些特色，藉由產生資金，教育社區與影響政策以獲得維護，對許多國家與區域之經濟來說，這是一項重要的部分。」換句話說，此憲章肯定文化資產可以被經濟化，而且作為國家經濟體制的一環。

2. 在地性：「以尊重並提升所在地遺產與生活文化品質之方式。」換句話說，以文化發展觀光必須讓當地的人感覺有所尊敬，而且在實質經濟上有所收入，使他們進而產生以文化資產為榮之心。

3. 永續性：「幫助強化並鼓勵維護利益與觀光工業間，對於遺產地方、收藏品與生活文化之重要性與易受損之本質的對話，包括為它們獲致一個永續未來的必要性。」文化觀光固然會對於國家與人民帶來經濟收益，但其絕對不是一種短視的金錢收入，而是長程的經濟策略，不應處於被動的角色，而是要永續的經營管理。

4. 動態性：「觀光本身已經變成了日益複雜的現象，有政治、經濟、社會、文化、教育、生物、物質、生態與美學等面向。」故以文化資產來發展觀光，基本上要存在不斷地跟隨社會變遷之觀念，而不是以一成不變的古蹟來面對變化的時空。

5. 真實性：「有重大遺產意義的地方與收藏品應該以保護其真實性的方式加以推動及經營管理。」換言之，任何地方都應避免為了吸引觀光客而對古蹟採取不真實的作為。

第三節　文化節慶觀光的特性與型態

一、文化節慶觀光的特性

唐學斌（1987）提到，為了與一般觀光、刺激性的或走馬看花的觀光休閒旅遊型態有所區隔，文化節慶觀光應具備以下幾點特性：

1. 獨特性：將一個民族獨特的風貌景觀展現出來。
2. 教育性：將民俗文化中融入優良傳統，達到認識及理解歷來社會變遷狀況，並同時達成教育的目的。
3. 傳統性：展現並將一個民族固有的文化、歷史等發揚光大。
4. 整體性：利用有條不紊的組織的設計以建立完整體系，將民俗文化全貌作有系統性的說明及介紹。
5. 考古性：經由審慎的查考及考證原居住於當地人們的居住環境、遷徙情況、生活習慣、習俗及日常慣用之物品等情形，以作為後世對歷史驗證的依據。
6. 觀察性：觀察其他國家或地區人民的娛樂、工作與生活等。

二、文化節慶觀光的型態

Inskeep（1991）將觀光吸引力分為三個類型：(1)自然吸引力（主要由自然環境組成）；(2)文化吸引力（主要由人為活動所組成）；(3)特殊型態吸引力（人為所創造）（陳麗雪，2013）。

Swarbrooke（2000）將吸引力分為四個主要型態：(1)具有特色的自然環境；(2)原本是有目的的建築物或人為造景來吸引觀光客的地區，但爾後成為吸引遊客休閒觀光之地，如教堂等；(3)利用人造的建築或人為造景等設施來吸引觀光客，其搭建的設備皆為遊客所考量，如主題樂園等；(4)特殊的節慶活動（陳麗雪，2013）。

表1-2 文化有關的觀光三大類型

觀光形式	時光體驗的特色	文化體驗的特色	消費形式的特色
文明遺址觀光（heritage tourism）	過去／精緻文化	民俗文化	產品
文化觀光（cultural tourism）	過去與現在／精緻文化	通俗文化	產品與過程
創意觀光（creative tourism）	過去、現在與未來／精緻文化	通俗以及大眾文化	體驗與昇華

資料來源：OECD觀光委員會。

《文化的觀光效益》認為，與文化有關的觀光可以分成三大類型，如**表1-2**所示。

根據丹麥文化部的分類方式，可將文化觀光分四大類：(1)文化遺產觀光；(2)事件型觀光；(3)學習性觀光；(4)城市體驗型觀光。而參考「世界觀光組織」對文化觀光所下的定義中發現，文化觀光在廣義上包含人類所有的活動，因此，丹麥文化局的分類方式並無法將許多人類為滿足多樣性需求而從事的消費活動納入，而這其中許多均具有文化內涵。

「文化觀光」包括許多不同層次的經驗形式且包含的面向亦相當廣泛，文化觀光因各國政府本國之優勢不同而有以下的分類方式（林毓琇，1996）：

1.文化遺產觀光：係指以歷史遺跡、古蹟、建築等以人文及歷史的探訪為主要導向的觀光，亦即觀光客是以參觀人類文化遺產為其主要目的。例如祕魯的Machu Picchu、墨西哥的Palenque、Teotihuacan、智利的Isla de Pascua等。

2.城市體驗觀光：觀光客以參訪世界知名的城市地標或象徵、尋求不同城市的文化生活體驗等消費性的觀光活動即稱為城市觀光，例如參觀巴黎鐵塔、體驗巴黎風情，或是探訪西班牙的神秘熱情與巴塞隆納的Gaudi建築。

3.學習性文化觀光：係指從事歌劇、音樂等觀光活動，藉由實際參與藝文活動，並觀摩、學習其他地區文化的長處及優點。

4.事件型文化觀光：事件型文化觀光係指直接參與，如西班牙的奔牛節、巴西的嘉年華會、宜蘭的童玩節等節慶或博覽會性質的文化節慶觀光等。

網路票選人氣最高的文化觀光景點：行天宮、芝山文化生態綠園

　　台北市文化局舉行文化護照成果發表會，其中行天宮、芝山文化生態綠園為網路票選人氣最高的文化觀光景點。文化局表示，景點拚人氣的網路票選結果，前五名依序為行天宮、芝山文化生態綠園、米悠藝文館、林柳新偶戲館及明星咖啡屋，並希望「慢活、樂活、簡單生活」成為現代人的生活態度。除了公布人氣景點外，去年三天走完文化護照三十六個景點的陳志宏，今年再度挑戰，花了四天走完三十五個景點；而用文化護照寫日記的老師江巧文也都到場分享他們的台北經驗。擔任保險經紀人的陳志宏今年花了四天走完三十五處景點，讓他印象最深的是陽明山上的王秀杞石雕公園藝術展品，令人產生共鳴。擔任鋼琴教師的江巧文則把走過足跡上傳到「海豚飛看世界」的部落格中，讓更多人一起分享。五十八歲的生態導覽志工陳家燊則是全程搭乘大眾交通工具，走完所有景點及路線，甚至還坐火車到菁桐老街。他說，今年納入北縣景點，增加完成困難度。士林的組合路線讓他最難忘，因為他坐小型公車上山，要下山時，竟然沒有公車，他足足走了五個站牌的距離才下山。本次活動首創結合GPS衛星導航輔助文化之旅、首度發行英文版文化護照、首次市縣連結、企業贊助高達一百萬元、累積整合四期活動成果及民眾參加踴躍等。兩個月活動期間內，約有兩萬人次參與，活動網站則有近九萬人瀏覽。文化局也加印中、英文版各一萬本文化護照，持續發放給民眾。

行天宮　　　　　　　　　　　芝山文化生態綠園

資料來源：錢震宇（2006）。〈享受慢活樂活 有人持文化護照4天走完35景點〉。
《聯合報》，2006/11/01，C1版。

第四節　文化產業與文化觀光

一、文化產業

　　「文化產業」為一具有歷史文化沿革與傳統技藝之產業，其產業生於地方、長於地方，有著深厚的在地性；除此之外，對於地方能有活絡經濟發展與增進地方建設之貢獻者，通常地方之文化產業在獨特、在地的產業文化帶動下逐漸發酵，形成地方性的文化觀光資源。因此，文化產業與文化觀光之關係：文化特色與地方特色形成之因素都與地方資源、產業、人文、宗教、歷史息息相關，密不可分，文化是「人文化成」一語的縮寫，如果說文化是精神，產業就是食糧，兩者缺一不可（劉曜華，2005）。隨著「文化產業」成為普遍被討論的概念，文建會以兩個相輔相成的「操作型定義」說明「文化產業」運作方式，就是「文化產業化」和「產業文化化」。「文化產業化」意味以文化為核心，經過精練、再造後發展成可以帶來經濟效益的產業；這個產業可以是一種具有地方文化特色

的產品，可以利用金錢直接買賣；也可以是地區本身，以文化作為行銷訴求，建立分享資源的休閒旅遊產業。「產業文化化」強調以文化作為產業的包裝，或將產業整合到地方文化特色之內，為產業附加在生產成品、提供販售之外的文化價值（劉曜華、黃淑娥，2006）。

　　因此，歸納上述文化觀光的定義與意涵，新世紀的觀光推展，不僅是活絡地方特色產業的結合，更需要透過文化的型塑與連結，促使觀光產業朝永續經營的模式前進。文化、觀光、產業發展關係如圖1-1所示。

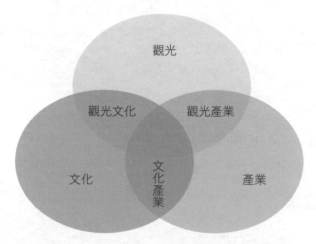

圖1-1　文化、觀光、產業發展關係概念圖

資料來源：劉曜華、黃淑娥（2006）。

　　林慧雯（2003）認為文化產業是藉由產品本身具地方傳統性、地方特殊性的獨特性表達出來，同時又具備創意性、個別性，其所強調的是文化背後的精神價值內涵和產品最基本的生活性質。所以應將傳統文化藝術轉為消費生產性商品並加強文化行銷，以提供遊客多元化的觀光方式，同時振興觀光產業，整合及挖掘出地方特有的文化產業及觀光資源，如此地方特有之文化才能永續發展。《文化的觀光效益》指出，創意逐漸成為區域發展的重要策略因素。造成此一趨勢形成的原因有下列三點：(1)當代象徵經濟的興起，使得創意受重視的程度高過於文化；(2)區域與城市持

續運用文化作為強化的手段，因而越來越需要去發現新的文化產品，如此才能在激烈競爭的市場中創造獨特性；(3)缺乏文明遺產的旅遊地點需要運用新的手法去跟文明遺產景點競爭。

二、文化觀光

「文化觀光」一詞，乃自人類90年代之後的旅遊新趨勢，即「走向自然」、「走向文化」以構成觀光首要吸引力。根據唐學斌先生（1987）認為，其與一般觀光或刺激性休閒旅遊型態不同，它應具備下列幾點特性：(1)獨特性：顯示一個民族獨特的風貌景觀；(2)教育性：將優良傳統融合於民俗文化中，啟發大眾達到教育目的；(3)傳統性：表現一個民族固有的歷史文化，並發揚光大；(4)整體性：將民俗文化全貌，做有系統、有組織的設計，建立完整體系；(5)考古性：審慎研考當地土著之環境流動遷移、生活習俗及慣用器物作為後世歷史驗證依據。因此，「文化觀光」之研究，逐漸成了人類發展觀光旅遊的一門藝術與學問。因此，文化可以創造觀光產業的附加價值，且可凸顯地方風格，展現地域文化特色，所以藉由文化觀光的推展讓文化資產得以保存與傳承，更進一步透過文化觀光的推展來帶動及找回地方經濟活力等成了重要的課題之一（劉曜華、黃淑娥，2006）。

David Throsy（2003）指出，觀光業和文化產業的關係非比尋常，更廣義的來說，不論是國際性的旅遊或是國內旅遊，他們在該地的經歷無疑都會是在一個文化環境中發生，故觀光及文化是個雙向交流的過程，具有不同的文化互動，使得在地文化與遊客互相影響。此外，觀光業本身的條件並不足以為文化產業，它只能說是文化界內（表演藝術、博物館、美術館、文化遺址等）相關產業的使用者，故觀光業和文化產業合而為一占有特定市場，即所謂的文化觀光業，而文化及經濟相互交織，其中的關鍵問題在於如何調節觀光業和文化價值兩者之間的經濟趨動力的衝突。故當地負責發展觀光的主管機關和其他公家機關，必須好好考量文化面的影響，來制定旅遊發展政策，方能藉由旅遊來擴張以使經濟收益最大化

（觀光休閒管理研究所，2008）。

在面對二十一世紀全球化浪潮及體驗經濟風潮，世界各國均強調其文化特殊性與其獨特性、世界古文明遺址、文化觀光與永續發展理念，「文化」逐漸成了觀光、休閒與地方發展的核心課題。在政府方面，文化與觀光已經被統籌在「創意產業」的大傘之下，成為「挑戰2008：國家發展重點計畫」之一，這些新政策的提出無不牽動地方產業的整體發展與因應，然如何結合文化與觀光，進而厚植地方特色營造及區域經濟復甦，進而達到「文化觀光」及「永續經營」的願景，是目前落實中央政府觀光與產業政策的重要課題（劉曜華、黃淑娥，2006）。

台灣蘊藏了許多的人文與自然景觀豐富資源，這些資源往往提供作為旅遊觀光以及遊憩發展的地方特色。台灣省觀光旅遊業配合推動政府政策「一縣市一特色，一鄉鎮一特產」之施政方向，予以規劃休閒觀光設計來促進各鄉鎮地方特色，將自然、人文資源與地方產業互相結合發展「產業觀光」，達至均衡成長的目標。觀光的目的是親自體驗地方的自然氣候、風土、產業及生活文化，藉此發現該地固有的價值，使人民對自己的地域有更深層的認識，產生熱愛鄉土的建設動力。配合地方文化產業發展休閒觀光，規劃各項活動，呈現地方特色與文化內涵才更能深入人心，使休閒觀光具有深度與知性，提供民眾知性之旅，充實生活教育，提升休閒品質（洪炎揚，2011）。

例如，鶯歌透過文化觀光的行銷讓本土陶瓷文化的交流平台更寬廣。鶯歌鎮從工業城逐漸轉變為觀光鎮，其若能善用在地文化資源及結合行銷策略，如運用博物館拓展國際行銷之策略：透過文建會、外交部及國外姐妹館等單位合作舉辦國際展或巡迴交流的方式；其次，運用國際關係之策略：透過加入國際組織、與國際館締結合作合約，收集相關國際陶瓷市場資訊以增進國內競爭力；運用節慶形塑文化國際觀光產業之策略：以主題呈現地區陶瓷產業，邀請國際與國內工作者交流，期建立品牌形象。各類行銷活動都必須回歸到評估本身之優勢、劣勢、機會與威脅來改變行銷策略才讓地方能永續經營（游冉琪，2007）。

此外，宜蘭地區有著令人羨慕的好山好水，本是以農業經營的型態

為主，但是在邁進文化消費時代，要以農業作為長久的經濟發展卻是非常的不容易。然而，在縣政府與社區民眾的努力之下，從自然到人文，從社區到產業，將傳統農業逐步有計畫性地轉向成為休閒產業。觀看今日的冬山河親水公園、綠色博覽會、國際童玩藝術節等富有宜蘭地域性文化特色的活動，以及搭配社區旅

鶯歌陶瓷

遊和休閒農業的觀光項目，宜蘭儼然成為最有潛力的文化觀光產業地區（游冉琪，2007）。

　　就建築環境設計而言，宜蘭縣政府委託日本象集團所進行的冬山河風景區開發建設之規劃，擷取當地風土民情與文化特色，將冬山河由原本具有水利、排水用途的流域，轉變為具有觀光價值的風景區。每逢7月舉行的國際童玩藝術節，使冬山河在親水公園之外，兼具有文化藝術的價值，原有的自然美景加上外在環境的美感化，宜

國際童玩藝術節

蘭成為台灣躍上國際舞台的窗口。正如文化產業設計的第一步，著重在地性的思考，對當地地域性的文化特點進行設想之後，發展具有代表當地色彩的地景與活動，而吸引人潮聚集觀光旅遊、以及增進產業發展的首要目的便可以逐步完成（史志宏，2006）。

　　然而，為了永續經營的目標，除了政府的政策與協助之外，最好是也能夠結合民間社區的力量。例如宜蘭冬山鄉的珍珠社區以種植水稻為主，自民國90年開始積極推動社區營造，社區居民也配合發展觀光旅遊的休閒產業。於是以稻草作為珍珠社區的獨家特產，產生了稻草工藝的創作。此外，還發展相關風箏工藝館、南瓜園、民宿，同時社區居民學習導

覽解說、工藝創作、舉辦各種活動、設計旅遊行程等的經營方式。宜蘭特別於其他觀光旅遊景點的特色，最為眾人所知的就是國際童玩藝術節，有冬山河親水公園與各國民俗童玩技藝的精采表演，所以，儘管在炎炎夏日的時節，也形成千萬民眾湧進觀光消費的旅遊地區。另外，還有其他太平山觀景區、蘇澳冷泉以及國立傳統藝術中心舉辦的相關活動等（史志宏，2006）。

　　歸納上述，新世紀的觀光推展，不僅是活絡地方特色產業的結合，更需要透過文化的型塑與連結，促使觀光產業朝永續經營的模式前進。由此可知，觀光產業之於全球，乃至於單一國家的經濟發展，均將扮演重要的角色。目前台灣政府施政也將休閒及觀光產列入重點推動工作，推動套裝旅遊路線之整備、新興套裝旅遊路線及新景點的開發、觀光旅遊網之建置、國際觀光宣傳推廣及會議展覽產業之發展等工作。且配合體驗經濟時代趨勢，積極推動文化創意產業，並揭櫫十三大核心產業類項；致力於推動以文化與觀光結合的旅遊活動。觀光行銷應與地方文化產業資源結合、尋求更有創意的休閒活動，同時將藝術與觀光結合的形式展現；在整合運用與調整部分，觀光行銷應探詢市場情況並適時作相關的修正，整合企業、政府及民眾力量，並著重文化部分，提供遊客多元化的觀光方式（劉曜華、黃淑娥，2006）。

第五節　傳統民俗活動 嶄新文化生命（彰化縣政府，2008）

　　台灣地區之人文資源具有獨特的文化特色。因此，為了促進國內觀光休閒活動的發展，吸引國際觀光旅客來台觀光，並帶動國內文化觀光的風氣，對於台灣地區豐富而多彩多姿的人文觀光資源，實應予以妥善規劃及利用。因此，如何利用台灣各地區豐富之人文觀光資源，建立「文化觀光」觀念，以提振國內觀光事業乃為當務之急。

　　傳統民俗文化節慶活動在觀光發展的領域中，已成為發展與行銷旅遊目的地的重要動因。如何運用地方民俗文化資源去結合觀光節慶活

動，創造有吸引力的觀光產品，以吸引遊客參與是一重要的觀光發展課題，而如何突顯地方特色而不失活動本身的文化意義也是產官學界關注的課題。

彰化縣特殊的文化活動，如白沙坑迎燈排、二水跑水祭、媽祖繞境、節孝祠春秋祭等，都是地方慶典結合文化資產的傳統文化活動，既有特色又能為彰化縣的文化觀光注入新活力。以下介紹三個主題：

一、白沙坑文德宮迎燈排百年傳統古早味

花壇鄉文德宮元宵節迎燈排，不僅是鄉內規模最大的節慶活動，也是其他地方所看不到的。相傳清朝台灣首位翰林曾維楨在元宵節看到京城火樹銀花，熱鬧歡慶佳節的情景，思念起故鄉長輩，因兩地相隔，無法隨侍左右回報撫育之恩，因而悲從中來。皇上知情後，特頒旨准賜白沙坑文德宮於每年元宵節，可以依照京城節慶方式，大迎花燈以娛曾翰林的家族長者。

(一)熱鬧迎花燈 未曾中斷

迎花燈節慶活動，從未中輟過，距今約有兩百多年的歷史，早年迎燈遊行陣頭，概由地方子弟組成，出場表演各種藝陣，有音樂隊、藝閣、弄獅、演戲、歌唱、踩高蹺、倭人黑臉跳舞等，宛如水蛇般的燈火跳躍，形成非常有趣的畫面。

(二)燈排又稱「字姓燈」

每年的燈排繞境廟會都會選出爐主和頭家，曾擔任頭家的王應崇說，花壇鄉白沙、文德和長沙三個村落舊

白沙坑文德宮迎燈排

稱白沙坑，每年在春節後居民們就會開始製作燈排；燈排外型有如一艘小船，裡面有二十二個小燈籠，由於燈籠上寫有燈主姓氏，故又稱字姓燈。

(三)傳奇傳說增添迎燈排神秘感

傳說清朝白沙坑子弟曾維楨為開台首位翰林，在參加御前殿試時，皇帝看見他身旁有位白髮老翁，他回答只帶土地公香火上京。皇帝驚訝敬佩，御賜白沙坑福德正神「與翰林同格」；而曾維楨與皇帝賞花燈時思念家鄉辭官，皇帝御賜白沙坑可仿效京城舉辦大型燈會，而這也是燈排繞境廟會由來。

(四)迎燈排小檔案：古老元宵趣味

花壇鄉的迎燈排歷史持續約一百八十年之久，是台灣民俗的瑰寶，但是很多人不知道。唯有花壇的迎燈排還延續著清朝時代的慶元宵習俗。花壇的花燈是會活動的花燈，因為是一排一排，也稱為燈排，燈排可是客家人的習俗，濃濃的人情味及懷舊風，讓人難忘。元宵節當天文德宮廟前陣頭、儀杖隊、十幾個燈排聚集時最熱鬧，八時起就開始繞境迎福的活動，讓大家都感受到最古老的花燈風情。

二、媽祖繞境好運來12聖母齊團聚

2008彰化縣媽祖繞境嘉年華，10月10日在芳苑鄉福海宮舉行起駕典禮，祈求活動平安順利。全縣十二座宮廟的媽祖，在陣頭、旗隊、儀杖隊、信眾護送下，展開為期六天的繞境祈福活動。

媽祖繞境好運來

(一)活動滿滿 幸福也滿滿

這是彰化縣建縣二百八十五年來第一次集結全縣十二間媽祖宮廟舉辦繞境活動，開創歷史新頁，活動不僅重現精采廟會情景，且舉辦文化藝術表演節目，讓媽祖繞境嘉年華宗教活動與文化、藝術、民俗、觀光相結合，極具意義。

(二)年年有繞境 天天攏保庇

文化局表示，2008年縣政府與王功福海宮、伸港福安宮、彰化市南瑤宮、芬園寶藏寺、員林福寧宮、社頭枋橋頭天門宮、田中乾德宮、溪州后天宮、北斗奠安宮、埤頭合興宮、二林仁和宮及芳苑普天宮等十二間宮廟，首次聯合辦理「2008彰化縣媽祖繞境嘉年華」活動，原選定在媽祖得道升天紀念日農曆9月9日前後辦理繞境十餘個鄉鎮市，保佑縣民闔家平安，但因颱風來襲，繞境活動延後三天才舉行起駕儀式。

(三)圓滿繞境 圓滿彰化

媽祖以六天時間遶彰化縣一圈，回到王功福海宮，接受各界善男信女鮮花素果供奉，長輩帶著小孩跪地拜拜，清脆的擲杯聲、喃喃祈求聲，環繞著整個宮廟，場面讓人為之動容，現場還有歌仔戲團戲劇演出與攻砲城、擲杯祈福等活動，傳統熱鬧廟會情景再現。且活動結合宗教、文化、產業、觀光極具意義，2008年創紀錄第一次舉辦媽祖聯合繞境，雖然凡事起頭難，但此次成功的經驗，是好的開始，也會是成功的一半，相信來年再舉辦，一定會更加圓滿成功。

(四)有燒香有保庇 有拜神有行氣

媽祖繞境嘉年華活動期間，文化局特別辦理三場次的攻砲城活動，以能保留固有民俗文化、推展創意、激發思維、傳承原有民間習俗、推動良好傳統活動，以與民同樂為目標，刺激又有趣；縣政府也開發了活動T恤、帽子、祈福袋，以及媽祖公仔組當紀念品，讓繞境活動與觀光結合，期待為彰化縣帶入更多觀光客。

三、跑水祭慶典活動引水豐良田、國強民富佑萬民

清康熙48年（1709年）起十年間於二水所興築的「八堡圳」，引濁水溪水入圳，灌溉彰化平原，促使彰化全面開發。當圳渠築成之時，地方擇良辰吉日通水，依古禮舉行通水祭（祭河伯），儀式中由引水者身著簑衣，手捧牲禮置於頭上在水道前跑，將水由閘門引進新

跑水祭慶典活動

圳道，稱為「跑引水」，也是二水「跑水祭」的開端。每年11月間是二水鄉年度活動的重頭戲，近年更結合當地的觀光資源與產業，吸引上萬遊客湧入，讓這個被日本遊客稱為最適合作為Long Stay的美麗鄉間開創國際知名度。去年跑水祭結合火車文化，在小巧精緻的源泉車站駛出CK124蒸氣火車，也載來日本旅遊團，開啟了二水鄉的國際觀光大門，也讓這項傳統活動知名度大幅提升。

水是人類最重要的資源，跑引水的祭典，是淳樸的彰化祖先對於水的感恩，也讓我們下一代的子孫能瞭解跑水祭的歷史意義及文化內涵，更能讓大家知道祖先開墾的辛苦。

緬懷近三百年前鑿圳灌溉這片土地的先人施世榜、黃仕卿及林先生等人的豐功偉業，造就彰化縣成為台灣最重要的農業大縣，灌溉水渠中的八堡圳傳奇，膾炙人口的林先生故事，更是一段前人功成不居，後人飲水思源的感人事蹟。每年的跑水祭活動越來越精彩，結合文化傳承、觀光產業及水利資源的多元化活動，吸引上萬遊客來二水觀光、品嚐二水白柚、芭樂等特產、體驗硯雕藝術，為彰化縣觀光產業帶來契機。

二水與林先生廟由來

二水鄉昔稱「二八水」，此地名的由來，據傳於清康熙58年（西元1719年），有施世榜集流民以開東螺之野，引濁水溪歧流以灌溉八堡圳

（今稱八堡一圳）；又康熙60年繼有黃仕卿者開鑿十五庄圳（今稱八堡二圳），從此兩圳貫流二水鄉腹地，狀如八字形，後人感其恩澤，故稱此地為「二八水」，一直沿用至日據時期方改稱「二水庄」。待至民國34年台灣光復後，始設鄉並定名為「二水鄉」。

　　「二八水」這個古早地名，雖因時代變遷而有所更換，然在日常生活中，「二八水」依然被鄉親們所樂道之，充分顯露出二水鄉子弟不敢忘懷先民拓墾時，鑿圳引水以灌溉農田之功蹟。

　　林先生廟則與跑水祭無法分割，三百年前清康熙時，開墾首領施世榜在開墾八堡圳時，無法導引濁水溪水入圳，後來有一老人家指導引水入圳道，順利灌溉田園，傳說鄉人欲準備千金酬謝，這一位老人家卻飄然消失於「林」木間，也就是傳說中的傳奇人物——林先生。他傳授以「水利圖說」、「土工法」開鑿八堡圳，引彰化母親之河舊濁水溪的水入圳，灌溉彰化平原，促進彰化全面開發，因此鄉民為了緬懷其遺澤而在圳頭附近恭建「林先生廟」。

　　有了傳奇人物林先生的引水，傳說當時在八堡圳圳渠建築完成時，人們便選擇良辰吉日通水，並依古禮祭河伯的儀式，儀式由引水者身著簑衣，手捧牲禮置於頭上在水道前跑，將水由閘門引進新圳道，稱為「跑引水」，也就是跑水祭，而這項活動也象徵地方文化的傳承。

二水林先生廟

章末個案：平溪天燈節

　　平溪，天燈的故鄉！元宵節在北台灣的重頭戲，當屬以台北縣的平溪天燈活動最為搶眼。元宵節前後，台北縣政府都會舉辦燈節活動，各地遊客齊聚平溪鄉，一盞盞冉冉上升的天燈，將小鎮的夜空點綴得更炫麗迷人。隨著天燈升空愈來愈高，看上去就像是雨夜之後出現的點點繁星，壯闊祥和的景象，常引起遊客的讚嘆。平溪放天燈於「天公生」、西洋情人節及元宵節。放天燈祈求國泰民安；情侶夫妻可施放不同顏色的天燈，還可在天登上寫情話或求婚詞句。西洋情人節放天燈，讓夫妻及情侶傳達各種愛情願望天長地久。

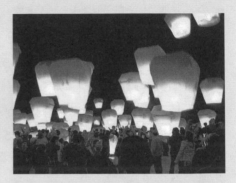

平溪天燈

　　元宵節晚會在平溪鄉十分風景區外的天燈廣場登場，現場提供兩千個天燈免費索取。一個寧靜的小鎮，突然湧進數以萬計的人潮，若以觀光行銷的觀點來看，它比鹽水更具有地方經濟的效益。它將天燈活動分成三個梯次，分別在三個不同地點舉行。不僅照顧到了當地商家的商機，也讓遊客可以體驗三個不同地點的特色。平溪鄉放天燈已經有近百年的歷史，近年來每年都吸引十多萬民眾前來參加此盛會。

　　「北天燈、南蜂炮」已成台灣元宵節最負盛名活動，形成元宵節的一種「文場」和「武場」的強烈對比（資料來源：大紀元，2004/2/2，〈元宵平溪天燈的起源〉，http://www.epochtimes.com/b5/4/2/2/n458737.htm）。

　　天燈又稱孔明燈，相傳為三國時代諸葛亮所發明，作為軍事通信之用，信號聯絡工具，也是古今中外學者認定是熱氣球先驅。另一種說法則因其外型像孔明畫像的帽子而得名。天燈大約是清朝道光年間，先民從福

建省安溪縣及惠安縣傳入現平溪鄉十分寮地區,根據老一輩口耳相傳,當時由於十分村地處山區,常有強樑出草,強奪村民財物,由於害怕,紛紛躲入山區逃避,天燈便是土匪離去後,村民施放的一盞互報平安的平安燈,日後由於天燈的升空,有上達天聽的意義,村民們常將祈福、許願的詞句寫在天燈上,等至農曆年正月十五的元宵節施放天燈,將一年所想的願望,讓上天眾神保祐闔家平安。平溪天燈原本是用來報平安所施放的信號,流傳至今放天燈已成為人們向上天祈福許願、求平安的民俗文化活動。所以人們在施放天燈時總是不忘在天燈上寫上祈福語,如祈求學業順利、愛情如意、身體健康、生意興隆、闔府平安、賺大錢等。百年來在平溪鄉十分地區施放,現在更隨著元宵慶典及休閒旅遊發展,成為著名慶典及觀光活動(資料來源:吳嘉億,2008/2/20,〈平溪天燈源自報平安〉,http://www.libertytimes.com.tw/2008/new/feb/20/today-taipei10.htm)。

平溪天燈已成為台灣慶元宵重要文化節慶活動,也是讓台灣躍上世界舞台的重要文化遺產,平溪的天燈活動,在2000年時,更是推上了國際。天燈冉冉上空時的照片,給人溫馨、和諧的感覺,引起國際的注意,進而成為台灣著名的觀光旅遊景點與活動。平溪天燈節從地方的傳統民俗活動發展到2008年由Discovery頻道譽為全世界第二大節慶嘉年華,並成為台灣對國外行銷觀光的民俗活動代表,是台北縣政府與地方各界不斷推陳出新的共同努力。2010年12月25日台北縣正式升格為「新北市」,為了歡慶新氣象,平溪天燈節融入更多地方的參與及節慶氣圍的營造,希望讓人有更深刻的感受。設計精彩、豐富的活動內容,將新北市特有的民俗文化及產業特色推向國際舞台,接軌全球(資料來源:康子仁,2010/02/15,〈全球第二大節慶嘉年華 平溪天燈〉,中國評論通訊社,http://www.chinareviewnews.com)。

Chapter

節慶觀光

第一節　節慶的定義與功能

一、定義

　　根據《牛津字典》，節慶（festival）一詞源自拉丁文festa，是盛宴（feast）的意思，尤其是指慶祝活動中的盛宴。所以節慶通常意指一日或是一段時日的慶祝活動，特別是宗教慶典，例如耶誕節。其次，節慶也指一系列安排的藝文活動，特別是每年在相同地方所舉行的音樂、戲劇、電影等活動，例如維也納新年音樂節。在華人社會的文化脈絡中，節慶則是融合了節日、節令與慶祝、歡樂的儀典活動。在日常用法上，節慶多半是指冠以節、日、週、季、會、展、祭、嘉年華、博覽會等名稱，有別於平常作息和一般場合的特殊活動（special events）。在學術文獻中最看到的節慶定義之一是加拿大觀光學者Getz（1991）所歸納的節慶特性，包括：公開給大眾參與、舉辦地點大致固定、具有特定主題和時間、經過事先計畫、有組織運作與經費配合、非例行性的特殊活動等。此外，Allen等人（2008）則是從節慶活動的管理角度切入，將它定義為一種特殊、刻意、有目的、可凸顯某種社會或文化意義的典禮、展覽、表演或慶典。

　　學者Getz（1991）認為節慶是在一個例行的活動之外，於組織運作及經營贊助配合下所形成的一種一次性或經常性發生的特殊活動；廣義的節慶包括非常廣泛的內容，在西方把這些不同類型的節慶統一稱之為event（事件）。學者Watt（1998）提出，節慶活動的目的在於提供當地居民娛樂、增加工作機會、提升該地知名度、加強該地之基礎設施、吸引更多遊客參訪該地及促銷藝術品等。所以節慶本身可以包裝、淨化、創新、復古，可以專為觀光客而舉行，或只是社區自己的慶典（吳淑女，1995）。我國的節慶活動多屬於慶典或節慶，本身具有一定的主題，現今常被利用為泛指一般具有主題的公開慶祝活動（游瑛妙，1999）。

　　節慶活動本身所帶來的吸引力不只是自然景觀，包含許多人文的活動所要傳達的意義，使觀光客在當地停留的時間加長，增加當地居民的收

入。故節慶活動的基礎在於文化的創造力、整合力和專業的經營能力，若要期待節慶觀光登上國際舞台，則必須有更細膩精緻的設計（劉大和，2001）。因此，節慶的定義不僅僅只是節日慶典，亦屬觀光休閒旅遊、文化資產、文化創意產業之一環，藉由保存、行銷、經營管理等方法傳承。

從2004年文化白皮書觀之，我國現行「文化資產保存法」所稱的民族藝術，係指「民族及地方特有之藝術」。依據「文化資產保存法施行細則」的說明：「足以表現民族及地方特色之傳統技術及藝能，包括編織、刺繡、窯藝……。」而所謂民俗及有關文物，係指「與國民生活有關食、衣、住、行、敬祖、信仰、年節、遊樂及其他風俗、習慣之文物」；「文化藝術獎助條例施行細則」所謂之民俗技藝，「係指具有民間色彩之雕藝、繪藝、塑藝、樂舞、大戲、小戲、偶戲、說唱、雜技及其他傳統技能與藝能。」因此，節慶亦為一個社群或個人包含其知識、技能、工具、文物以及地方等的常規和總體呈現，它展現了不同文化社群間的平等、持續和相互尊重，強調的是文化的多元和人類的創造力（文建會，2009）。目前國內各地舉辦節慶活動，其性質、內容與目的都不盡相同，但對於活絡地方產業、傳承地方文化、開發觀光資源以吸引遊客等皆是追求相同的實質目的。又節慶觀光影響的層面非常地廣泛，包括：政府、非營利事業團體、遊客、學術單位、觀光服務業者、其他相關產業（黃忠華，2004），如文建會自成立之後，每年度推行的「全國文藝季」計畫，認為文化活動以縣市為主題，由各縣市政府依地方資源特性來策劃與執行，結合社區的文化人力與資源，展現地方的文化特色（文建會，2009）。

二、功能

地方節慶觀光若由地方首長帶頭製造事件行銷，可以吸引媒體且讓活動不止於當地而是擴張至外縣市，並豎立地方的形象。因此，節慶觀光除了能帶來集客與經濟效益，也需要運用行銷的手法來提升地方的知名

度，使得節慶活動能永續性與延展性經營（駱焜祺，2002）。地方節慶活動成功的主因，是企劃創意與徹底的執行力，高雄的節慶活動，其活動的內容僅限於觀賞的層次，就現階段而言，並沒有搭配地方文化產業，其建議在往後的節慶活動中，應能將地方的文化產業資源相結合，如此方能將大量的人潮分散到愛河流域下游周圍區域，以愛河目前的節慶活動為例，活動規劃的範圍僅止於河邊兩岸，若能將活動的地域範圍，拓及到兩岸的區域，間接帶動臨水岸區域的商業活動（洪登欽，2003）。學者認為隨著觀光產業快速發展，在經濟考量比重過高情形下，形成觀光開發與環境保護的矛盾對立，特殊節慶活動逐漸成為世界各地最受注目與歡迎的觀光潮流（王祖龍、莊瑋民，2006）。

　　吳淑女（1995）指出，節慶觀光可以達成擴展觀光區至傳統景點之外的效益，即使節慶本身不能招徠國際遊客，也能列入包辦旅程中，以提升國家或地區的整體形象。根據游瑛妙（1999），描述節慶活動之相關功能如下：

1.地方經濟之開發：各種地特產的促銷為地方帶來經濟上效益。
2.觀光開發及增加觀光收益：於觀光旅遊旺季時，提供特殊節慶吸引遊客，延伸觀光季節，並配合永續觀光提供創意的活動，減輕自然資源之過度破壞。
3.提供民眾休閒遊憩的機會：節慶的歡樂氣氛供應民眾另一種型態的休閒活動。
4.保存文化傳統和藝術：利用節慶觀光將各式民俗及傳統文化藝術展現出來。
5.形象的塑造：包括政府、私人企業與社區之形象塑造。
6.社區營造與凝聚力：民眾參與節慶活動的利用，凝聚社區意識及加強社區之團結，達成社區總體營造的功能。
7.信仰及心靈的寄託：意指古老節慶活動與祭祀、敬神相關，讓遊客得以心靈上的寄託與信仰的朝聖，如我國的大甲媽祖節。
8.各種商品與促銷：凝聚人潮以達成商品的銷售。

9.教育和意識的宣導：政府和社會團體透過節慶活動，將其理念和意
　識宣導出來讓遊客、民眾得知。

10.提高活力與能見度：經由媒體不斷地曝光及行銷，讓政府、地方
　　或贊助企業知名度大增。

第二節　節慶的類型

　　Getz把事先經過策劃的事件（planned event）分為八大類：(1)文化慶
典（包括節日、狂歡節、宗教事件、大型展演、歷史紀念活動）；(2)文
藝娛樂事件（音樂會、其他表演、文藝展覽、授獎儀式）；(3)商貿及會
展（展覽會／展銷會、博覽會、會議、廣告促銷、募捐／籌資活動）；
(4)體育賽事（職業比賽、業餘競賽）；(5)教育科學事件（研討班、專
題學術會議、學術討論會、學術大會、教科發布會）；(6)休閒事件（遊
戲和趣味體育、娛樂事件）；(7)政治／政府事件（就職典禮、授職／授
勳儀式、貴賓VIP觀禮、群眾集會）；(8)私人事件（個人慶典——週年
紀念、家庭假日、宗教禮拜，社交事件——舞會、節慶、同學／親友聯
歡會）（Getz, 1997）。在Getz的分類中，展覽會／展銷會、博覽會、
會議等商貿及會展事件是會展業（meeting industry）和廣義會議旅遊
（MICE）最主要的組成部分（保繼剛、戴光全，2003）（引自Gibbs，
2009）。

　　中國現在每年有各類大小節慶活動兩千多個，其中包括中國海南島
歡樂節、青島啤酒節、廣東國際旅遊文化節、湖南國際旅遊節、南寧民歌
節等知名品牌。而當前最普遍的節慶活動是旅遊狂歡節，最流行的節慶形
式是音樂節；此外，逐漸引導時尚的還有服裝、美食及啤酒節等（MBA
智庫百科，2020）。

　　綜上所述，節慶類型不再單純是傳統的民俗節慶，而可以是多種
類型的節慶，如觀光局於官方網站所示的休閒旅遊、藝文活動、體育娛
樂、族群等類別。

第三節　節慶活動

根據Richards（1992）的研究中指出，慶典活動是一個大眾公開的、有主題性的慶祝活動；其大致可包含以下幾種類型：藝術類、音樂劇／舞蹈劇／歌舞劇、文藝類、文化類、民俗活動類、運動類、週年慶活動、傳統與現代結合等活動型態。林怡君（2005）整理節慶活動的相關活動包括：節慶或慶典（festival）、展售會或廟會（fair）、事件（event）、大型事件（mega event）、特殊事件（hallmark event）等。

William（1997）認為節慶活動（festival）是一個有主題的、大眾共同慶祝的一項活動，且大多數的節慶活動是創造社區（community）本身的獨特性、提升當地區民的榮譽感等目的。Getz（1991）認為節慶是在一個例行的活動之外，於組織運作及經營贊助配合下，所形成的一種一次性的或經常性發生的特殊活動。而其特質包含對大眾公開，主要目的為針對某一特定主題的慶祝或展覽、固定舉辦期間、事先預定舉辦期間、本身並未有固定的硬體建築設備、活動設計包含各項活動及皆在同一地區舉行等特質（Getz, 1989）。鄭瓊慧（2004）認為節慶活動是指大型或特殊的活動為主題的旅遊活動，其活動型態包括節日、博覽會、展覽、文化性的活動及運動比賽。

根據Getz（1991）所述，慶典觀光是透過慶典或特殊活動的舉辦，以塑造觀光地區的吸引力，加深遊客對地方特色的印象，帶給旅遊目的地軟硬體的建設與經濟成長。Watt（1998）認為節慶活動的目的在於：提供當地居民娛樂、增加當地居民的收入、增加工作機會、提升該地之知名度、加強該地之基礎設施、吸引更多的遊客參訪該地、促銷藝術品等。因此節慶活動是在一個明確主題的慶祝活動中，屬於公開性的活動，在特定舉辦的期間可吸引大量的遊客前來當地旅遊。而其展現的吸引力屬人為性的創造，透過相關管理方式及創造力的結合，成功吸引遊客的技巧策略（Peter & Weiermair, 2000），而吸引力更是測量一個吸引物的相關強度（Getz, 1991），一種內在的吸引力量可以影響遊客的行為（Leiper, 1990）。

第四節 節慶活動的定義與類型

一、節慶活動的定義

　　節慶活動並非只是活動的一種形式而已，通常台灣的節慶活動，都屬於短期的精神文化活動，不以營利為目的，並帶有文化性質的地域性特殊活動，有些是為了當地特產的宣傳，或是為了保存傳統文化、替當地建立正面的形象與知名度等（蔡玲瓏，2009）。對於節慶活動的定義，因其分類方式之不同，而有不同之詮釋方式。游瑛妙（1999）認為我國的節慶活動多屬於慶典或節慶（festival），本身具有一定的主題，現今常被利用為泛指一般具有主題的公開慶祝活動，包含了宗教性的慶祝。而王舜皇（2002）則主張節慶活動為慶祝特定的主題或公開的活動，並有固定舉辦地點及日期。

　　節慶活動除了可能是宗教或公開形式外，通常是用以紀念、慶祝特殊時刻，或者是為了達到特定的社會、文化、企業目標，而精心刻意設計出來的獨特儀式、典禮、演出或慶典（Allen et al., 2008）。活動可以包含國定假日的慶祝、重要的社會發展紀念日、特別的民俗文化展演、重要的運動競技、企業內值得公開慶祝的日子、招商或促進貿易的大會等（Allen et al., 2008）。而Jackson（1997）對節慶活動的定義則為：「節慶活動是一個特別的、非自發的，且經過周詳籌劃設計所帶給人們快樂與共享；也是產品、服務、思想、資訊、群體等特殊事務的活動。它蘊含豐富與多樣性，且需要志工的支援與服務，同時也須仰賴贊助者的奧援。」

　　Getz（1997）指出，「活動」應該藉由其各自的內容來加以區分或定義，他提出兩種定義的方法，一種是由活動主辦者的眼光來觀察，另一種則是站在參與活動的客戶、顧客之角度來討論。

　　1.活動是一種主辦單位「非經常性舉辦」的事件，異於該單位「例行性舉辦的事件」。

2.對客戶而言，活動是日常生活中例行的選擇或體認之外，一個能夠
提供休閒娛樂及社交或文化體驗的場合。

Getz（1997）認為，這些特殊的場合的特別氣氛，其實是由一種「節
慶式的」感覺所支撐，且必須有其獨特的性質、精緻的品質、卓著的信
譽、深厚悠久的傳統、賓至如歸的感覺、明確可知的主題與日常生活罕見
的內容經驗等，這樣的活動才會吸引人。

近年因體驗經濟來臨，節慶活動（festival）與特殊活動（special
event）在國際觀光上的重要性已逐漸受到重視。在國際上，愈來愈多的
國家以推動節慶活動作為保存民族傳統文化與藝術的策略方法之一，或是
在自然資源缺乏地區，藉由舉辦節慶活動來帶動地方經濟發展（行政院研
考會，2013）。商業發展研究院（2011）的研究也說明舉辦活動的確有促
進地方經濟的效果，尤其是舉辦節慶文化活動。

對於節慶活動一詞的定義仍眾說紛紜，其中，較受到多數學者認同
的屬Getz（1991）的定義，其認為節慶活動是「在一般例行活動之外，在
經費贊助與組織運作兩者配合之下所形成的一種非經常性的發生或一次性
的特殊活動」。Getz（1991）並提出節慶活動具有以下特徵：(1)對社會
一般大眾公開；(2)主要目的是針對某一個特定主題慶祝或展覽活動；(3)
舉辦的頻率可能是每一年一次或數年舉行一次；(4)事先決定活動時間；
(5)節慶活動本身並不擁有硬體建築或結構；(6)活動設計可能包含多個活
動內容；(7)舉辦活動地點相同。

Jackson（1997）認為節慶活動是經過周詳籌劃與設計，亦是產品、
服務、思想、資訊與群體等之間的活動，是一個特別的、非自發的，並
且蘊含多樣性的豐富特質，也可以帶給人們快樂與共享。而Allen等人
（2009）認為節慶活動一詞指的是為了紀念或慶祝特殊時間的事件，或
是為了達到特定的社會、文化、企業目標，而精心或刻意設計的獨特儀
式、典禮、演出或慶典。因而，節慶活動可以包含國定假日的慶祝、重要
的社會發展紀念日、特別的民俗文化展演活動、重要的運動競賽、招商或
促進貿易的會議、產品公開發表會等。

另外，Getz（1997）將節慶活動的定義依據內容區別為兩種，一種是由活動主辦者的角度切入，認為節慶活動為主辦單位非經常性舉辦的事件，即異於該單位例行性舉辦的事件；另一種則由參與活動之參觀者與顧客的角度切入我國大型地方節慶活動發展策略之研究，認為節慶活動是日常生活當中例行的選擇或體驗之外，一種能夠提供休閒娛樂及社交或文化體驗的場合。

自古以來，人類用不同的方式來記錄著生活上的重要日子或事件，如節氣更迭、月之盈虧、季節流轉。無論是澳洲部族的歌舞晚會、華人的新年，或是古希臘的酒神祭典儀式，還是歐洲自中式紀以來的嘉年華傳統，這些神話和一些故事多是為了呼應天體運行而產生的。時至今日仍是如此，像時間老人和聖誕老公公背後所蘊含的神話故事，以及自古流傳的節慶歡愉氣氛，這些儀式從古到今在原住民社區多具有重要意義，文化的內涵藉此得以更加鞏固，世代流傳（李君如、游瑛妙譯，2009）。

節慶的專有名詞有festival（節日、慶典）、special event（特殊活動）、fair（廟會、博覽會）、major event（主要活動）、mega event（大型活動）等，一般民眾都稱之為「慶典」或「嘉年華」。節慶，來自於節日慶祭典，而觀察節慶活動存在於世界各地，更早從希臘、羅馬時代即可發現辦理慶典活動的遺跡，我國更早在有文字記載之前就有祭祀物品存在（李君如、游瑛妙譯，2009）。「特殊的節慶」是為了紀念、慶祝特殊的時刻，或者是為了達到特定社會、文化、企業目標，而精心、刻意設計出來的獨特儀式、典禮、演出和慶典。慶典與活動經常被視為一體，統稱為節慶活動，廣義的定義為「一種公開且有主題的慶祝」（李君如、莊惠晶，2008）。

游瑛妙（1999）認為我國的節慶活動多屬於慶典或節慶，本身具有一定的主題，現今常被利用為泛指一般具有主題的公開慶祝活動。對於節慶活動的定義，國內外學界分別就日期、事件、地點、形式及現象等，而有不同詮釋。廣義來說，大凡與藝術、文化有關的一切活動均屬之。狹義的指「在某一特定時間內，開放給民眾自由參與或觀賞，且主要以展出或演出方式為之的文化活動」，並分為美術、音樂、戲劇、舞蹈、民俗、

影片、講座及其他等八大類（文建會，2004）。2005年依照行政院核定
「台灣各縣市觀光旗艦計畫」，代表台灣的五大節慶活動為：台灣慶元
宵、宗教主題、原住民主題、客家主題、特色產業。因此，各縣市以在地
相關產業的重新包裝，為在地觀光的內容做了地域活化再生完善的規劃整
合。其不僅帶來豐厚的經濟效益，更將地方及其特有產品成功地塑化為具
有特色的文創觀光產業（交通部觀光局，2014）。

二、節慶活動的類型

在節慶活動類型方面，國際節慶活動協會（International Festival and
Event Association, IFEA）（2002）指出，節慶活動與地方慶典是人類社區
互動與交流的基礎，未來需依靠節慶來發展社區與世界的聯繫。張香榮
（2007）將節慶活動內容分為五項類型：

1. 民俗型：以傳統民俗活動為主要吸引內容。
2. 商務型：各種商務會議活動不斷增加，隨之帶來的大量客流。商
 務、會議活動為主要內容。
3. 博覽型：不同類型的展覽活動順應了人們的強烈需求，以琳琅滿目
 的展覽品吸引大量遊客前來觀賞，增長見聞。
4. 體育型：藉由競技體育強烈的觀賞性、高度的對抗性以及所呈現出
 來的拚搏精神引起了眾多體育賽事愛好者的興趣。
5. 特殊型：透過具有較轟動性的事件來引發一定規模的旅遊活動。

陳柏州與簡如邠（2004）則以新興的慶典為主，區分為藝術文化慶
典、產業促銷與社區營造節慶、創新傳承民俗祭典節慶。台灣新興的節慶
活動大致可分成三種類型：

1. 藝術文化節慶活動：此類節慶活動主要以「地方觀光文化產業」作
 為基礎，為發展觀光而舉辦的文化節慶與藝術展演活動。具代表性
 的節慶活動包括：宜蘭國際童玩藝術節、宜蘭綠色博覽會、花蓮國
 際石雕藝術節、墾丁風鈴季、台灣燈會等。

2.產業促銷與社區營造的節慶活動：以「地方傳統文化產業」作為基礎，主要目的為促銷當地產業，善用地域特色予以文化包裝，並結合社區總體營造，推出新的節慶活動。具代表性的節慶活動包括：鶯歌陶瓷藝術季、北埔膨風節、新埔柿餅節、麻豆文旦節、官田菱角節、東港黑鮪魚觀光季。

3.創新傳承民俗祭典節慶活動：此類節慶活動主要以「地方文化活動產業」作為基礎，主要目的為從傳統節慶活動中創新，賦予新意義與新觀念的新做法。具代表性的節慶活動包括：基隆國際鬼節。

第五節　節慶活動效益

　　節慶活動不但可作為聚會場所、培養卓越美感、增加經濟活動、振興區域和觀光的催化劑，同時也能支持教育、地方意識和公民榮耀感的發展，激勵多樣化與社會凝聚等效益（國立台灣師範大學歐洲文化與觀光研究所譯，2012）。對於舉辦節慶活動的效益有（張永進，1999）：(1)振興地方產業;(2)落實文化紮根;(3)激起地方自發性;(4)成立文史團體;(5)增加地方認同;(6)觀光特色發展;(7)建立城市魅力等，涵蓋產業、文化、觀光、社區發展四個層面。

　　劉照金、劉一慧與孟祥仁（2008）認為節慶活動所帶來的效益對地方觀光經濟收益、提供參與者休閒遊憩的機會、保存文化傳統與藝術、地方形象塑造、提高地方的活力與能見度、休閒與經濟方面的效益等，均是地方節慶活動可帶來的效益。

　　葉碧華（1999）研究指出，節慶活動之效益共可分為四個構面：

1.文化傳承：藉比賽與表演，達到教育宣導的目的，使傳統藝術得以保存及發揚地方文史。

2.情感融合：利用居民參與節慶活動的機會，凝聚他們的意識力，活化功能，達成營造社區的力量。

3.宣傳推廣：節慶的活動創造口碑、媒體的傳播、觀光客口耳相傳，
　將城鄉地方推銷出去。
4.觀光吸引力：節慶的歡樂氣氛帶給群眾另一種型態的休閒活動，以
　吸引觀光客進而帶動地方發展。

　　陸允怡等（2015）歸納節慶活動在舉辦上多有其規劃為預期效益，
整體計畫上大多強調：創造就業機會、多元產品行銷、社區聚合力、提供
多元化的遊憩空間，由於在節慶活動的時日，地方能在短期間內吸引大量
人潮湧入，除了創造高行銷效益外，更創造可觀的高經濟收益。辦理節慶
活動是促進提升當地之經濟，以當地農特產品結合地方資源促使該鄉鎮
成為「社區」、「產業」、「文化」、「教育」、「觀光」之旅遊休閒
地，以帶動地方發展，節慶活動未來發展趨勢應朝觀光化、產品化與國際
化。

第六節　台灣節慶觀光之發展

　　台灣每年的節慶活動很多，有幾個已經發展成國際文化節慶大型活
動，吸引成千上萬觀光客，例如大甲媽祖繞境活動與元宵節國際燈會及端
午節國際龍舟競賽。文化取向的觀光型態普遍受到歡迎，蓋因遊客除了尋
求在自然環境中抒解身心的壓力外，更需要知識上的滿足，以及文化上的

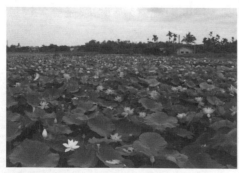
白河蓮花季

嘉義市國際管樂節

吸收與交流，例如「大甲媽祖文化節」活動，是根基於具有多年歷史與文化價值的文化活動，從民俗歷史、觀光、產業、教育等面向，將文化帶入民眾的生活中，結合民間豐沛的資源，不斷地創新與突破，不僅開拓文化視野，也促使地方蓬勃發展（觀光休閒研究所，2008）。

一、台灣地方節慶的類型

台灣地方節慶大致可分成三種類型，然有些新節慶其實難以這三大分類清楚界定，因為節慶活動舉辦同時兼具促進觀光、推動地方產業，而且蘊含社區營造的精神（陳柏州、簡如邠，2004）：

1. 藝術文化節慶：為發展觀光而舉辦的文化節慶與藝術展演活動，賦予國際性遠大視野，呈現東西方文化的交流融通。包括宜蘭國際童玩節、台北中華美食、台東南島文化季、嘉義市國際管樂節等。
2. 產業促銷與社區營造的節慶：促銷當地產業，善用地域特色予以文化包裝，並結合社區總體營造，推出新的節慶活動。包括鶯歌陶瓷藝術季、麻豆文旦季、東港黑鮪魚觀光季、白河蓮花季、三義木雕節等。
3. 創新傳承民俗祭典節慶：從傳統節慶活動中創新，賦予新意義與新觀念的新做法。包括高雄內門宋江陣文化季、媽祖文化節、府城七夕成年禮等。

台灣各鄉鎮以一場又一場嘉年華會似的新節慶活動，吸引遊客將休閒範圍擴大，從農產品促銷的節慶如麻豆文旦節、白河蓮花季，到結合地方特色的三義木雕節，或精心設計的嘉義市國際管樂節、宜蘭國際童玩節等，使得每年國內各鄉鎮展開上百個類型的節慶活動，新節慶帶來的不僅是熱鬧的觀光客人潮，更重要的是，活動期間為當地帶來周邊利益，亦改變國人的生活型態和消費模式（陳柏州、簡如邠，2004）。台灣傳統文化型態多樣、內涵豐富、各具特色，且多能在傳統中創造出不同風貌，其中又以民俗節慶活動最具代表性。為區隔台灣與大陸的不同並吸引國內外觀

光旅客，交通部觀光局自90年2月起，篩選每月各具代表性之十二項大型民俗節慶活動列為宣傳推廣重點，並以提升為具備國際水準之觀光活動為目標。**表2-1**為台灣地方節慶觀光活動一覽表（交通部觀光局之觀光政策白書，2001）。

表2-1　台灣地方節慶觀光活動一覽表

縣市	活動名稱	日期
基隆市觀光活動	基隆河煙火節慶元宵——七堵基隆河崇智橋	2月（農曆1月14-15日）
	基隆中元祭	8月
台北市觀光活動	貢寮國際海洋音樂祭	7月
	台灣美食展——台北市貿	8月
	新北市石門國際風箏節	9月
	台北市霞海城隍廟泰雅族豐年祭	5月
	台北燈會——台北市國父紀念館、市政大樓周邊及仁愛路四段舉辦	2月11-20日
	新北市野柳神明淨港文化祭及元宵系列活動	2月12-17日
	新北市平溪天燈節	2月6.12.17日
	台北國際龍舟錦標賽	6月
桃園縣觀光活動	桃園元宵節大型文化藝術活動「哇！好大的恐龍」	2月12-18日
新竹縣觀光活動	2011竹北燈會暨聯歡晚會活動	2月10-20日
	國際風箏節	8月
苗栗縣觀光活動	苗栗「火旁」龍——苗栗市河濱公園	2月11.12.19日
	客家桐花祭	
	2011台灣燈會在苗栗	2月17-28日
台中市觀光活動	台中大甲媽祖國際觀光文化節	2-5月
	台中縣大甲鎮至雲林縣新港鎮嘉義鞦韆賽會	4月（農曆3月6日）
	中台灣元宵燈會	2月11-20日
彰化縣觀光活動	鹿港慶端陽	6月
南投縣觀光活動	風車節	7-8月
	集集燈會——南投縣集集鎮假日廣場	2月3-20日
	日月潭萬人泳渡	9月
	日月潭花火音樂嘉年華	10-11月
雲林縣觀光活動	西螺大橋觀光文化節——美食來推廣	9月

（續）表2-1　台灣地方節慶觀光活動一覽表

縣市	活動名稱	日期
嘉義縣觀光活動	大埔曾文水庫觀光節	8月
台南縣觀光活動	台南鹽水蜂炮	2月（農曆1月14-15日）
	鯤鯓王平安鹽祭	11月
	白色海洋音樂祭	8月
高雄市觀光活動	大樹鄉——鳳荔文化觀光季	5月
	高雄左營萬年季	10月
高雄市觀光活動	大社棗子、芭樂及牛奶農特產文化觀光季	12月
	高雄內門宋江陣	3月12-19日
	高雄燈會藝術節——光榮碼頭及愛河周邊	2月12-28日
屏東縣觀光活動	東港黑鮪魚觀光文化季	5月
台東縣觀光活動	台東元宵民俗嘉年華會——台東炸寒單	2月28日 3月1,3日（農曆1月14-18日）
	台東南島文化節——東森林公園	11月
	馬卡巴嗨觀光季	7月
花蓮縣觀光活動	太平洋國際觀光節	1月
	秀姑巒溪泛舟觀光活動	6月
宜蘭縣觀光活動	頭城海洋文化觀光季活動	5月
	蘭雨節、童玩節	7月
	員山燈節——歌仔戲嘉年華活動	2月3-17日
澎湖縣觀光活動	澎湖海上花火節	4-5月
	澎湖萬龜祈福	1月28日-2月19日
金門縣觀光活動		

　　以往的農業社會，人們常以節慶作為劃分時間的座標，例如春節、端午、中秋、冬至，平均分布在春、夏、秋、冬四季裡。台灣從初級產業經濟為主的農業，變遷到以製造、貿易為動力的工商社會，經過四、五十年的變化，原本傳統節慶的味道已逐漸變薄、變淡（陳柏州、簡如邠，2004）。現今，新興的節慶活動係因應觀光旅遊需求所刻意營造者，或是縱使存在已久的傳統節慶，經計畫性地改造原有節慶風貌與意涵，轉變成具有濃厚商業氣息的觀光事件（王俊豪等，2008）。我國節慶觀光之發展

與社會變遷息息相關,受到早期農業社會的影響,常以節慶作為劃分四季之座標,且隨著社會的進步、人類需求的複雜化,轉變為商業性質的節慶觀光,所以節慶不再僅限於區隔四季的傳統功能,亦滿足人類的觀光需求、提升經濟效益、文化之流傳等多面向的功能(行政院研究會,2013)。

二、台灣節慶觀光的發展歷程及現況

陳柏州、簡如邠(2004)藉由我國歷年相關的觀光、產業政策,以及文建會和觀光局網站等蒐集資料,探討我國節慶觀光之發展歷程及現況為何之問題如下:

1. 「富麗農村」政策:國內並非每個鄉鎮都能走向工業化和商業化,在經濟、社會、環境、土地利用、社區等諸多複雜的問題交錯下,台灣農村的危機不再是單純加強農業科技提高產量、增加公共設施投資、農業補貼獎勵等政策方式的農業改革所能解決的,因為不同環境衝擊,使得各地方產業有不同的問題,要將居民生活和產業振興結合,才能提出一條新的道路。因此,1991年省政府提出「富麗農村」的農業建設政策,省旅遊局配合提出「一縣市一特色、一鄉鎮一特產」的施政方向,希望促進地方發展,振興地方產業,建立各縣市鄉鎮的整體形象,同時增加地方經濟收入。

2. 地方產業文化化、文化產業化:文建會於1993年,調整過去中央集權的操作方式,提出「文化地方自治化」的構想,藉著把文藝季交由地方文化中心(今之文化局)辦理的機會,讓各縣市文化中心與地方文化工作者產生聯繫,隨著推行「社區總體營造」的觀念,促進地方產業文化化、文化產業化與地方經濟的振興(文建會,2009)。由此,在社區總體營造、發展休閒觀光二大力量交互作用下,我國各地方始規劃一連串的觀光文化節慶,發展地方產業、經濟,同時新節慶活動提升地方形象,使國內的觀光活動轉型成為體

驗地方自然氣候、風土、產業與生活文化的旅遊。

3. 提升地方節慶活動規模國際化：交通部觀光局於2003年始為配合振興觀光之施政重點，加速落實觀光客倍增計畫，輔導十二項具發展潛力之地方民俗活動，提升地方節慶活動規模國際化，並與周邊景點配套推廣，加強國內外宣傳，吸引遊客參加（交通部觀光局，2008）。「2004年台灣觀光年」擬定五大分項計畫，其中包括節慶賽會計畫，其篩選並輔導具國際觀光魅力之節慶賽會活動國際化，編印中、英、日文行事曆宣傳觀光年台灣各地值得觀光客參觀體驗之節慶活動，透過媒體通路向國際推廣行銷。

4. 擬定文化節慶主題類別：交通部觀光局依照我國的四季將各地方節慶觀光活動架設於我國觀光網站之上，擬定出休閒旅遊、藝文活動、體育娛樂、客家文化、原住民風情、經貿產業、民俗節慶等主題類別，於2009年國內擴增共有222個節慶活動之「2009年節慶賽會」（觀光局，2009），並每年更新內容。

第七節　地方節慶觀光的行銷模式

　　成功的節慶活動除了必須具備完善的活動規劃並徹底執行外，其是否具備有效的行銷策略以便將活動推出，且受到觀光客的喜好，更不能忽視。尤其面對各地方縣市爭相舉辦之際，行銷策略更為重要，因為有效的行銷策略係可幫助地方節慶獲得遊客的親睞、突破各縣市皆能舉辦之困境及永續經營的機會（駱焜祺，2002）。

　　學者Watt（1998）指出，行銷不只是一種概念，它必須付諸實行，行銷是生產分配銷售與服務的整合，尤其對節慶活動而言，一個成功的節慶活動，不僅僅要對參與者行銷，對媒體、廣告商、贊助商甚至居民都要行銷（駱焜祺，2002）。因此，節慶觀光之行銷而言，當地方政府推展節慶觀光而採用行銷觀念時，其應以設身處地為遊客著想，期能滿足遊客的需要與欲望，但並非所有遊客的喜好都相同，所以必須進行市場區隔化，尋

找特定的目標市場，規劃適合的、有價值的產品服務，促使遊客願意參加、付款、介紹他人使用之交換過程；並且須隨時修正、注入創新於產品的各階段生命週期，及配合行銷策略，避免節慶產品如曇花一現。概言之，地方節慶觀光之行銷目的，乃在改善觀光目的地在遊客心目中的形象、維持及擴大市場占有率、增進遊客人數的成長與提高地方產業的經濟效益、促進當地社會的發展和文化交流（駱焜祺，2002）。

　　節慶活動若不經過包裝和行銷來經營，通常觀光客都並不知情。為了提升節慶觀光產業的名聲，仔細的計畫和市場行銷的手法都是行政機關努力的方向。政府應該提高大眾對傳統文化的認知，藉此保存傳統文化的遺產地方（陳家苓，2001），所以政府扮演一個領導者角色，主要任務就是把該地方成功的推銷給遊客，同時取得地方相關利益團體的支持與配合。由此可見，地方政府所具備的可靠形象能為產品背書，同時也具有訊息傳遞與資源統籌的功能，因此在行銷策略的擬定上須格外謹慎，才能有效的利用資源，為地方創造效益（吳宗瓊，2004）。

　　總之，在地區競賽白熱化的情況之下，傳統由政府來規劃地方全部事務已不足因應地方民眾的要求。也因此，在追求地區經濟發展的目標時，具備新行銷意涵的地區行銷也著重地方多元群體的需求，藉以同時追求地區發展的社會與政治目標。上述有關地方行銷要素結合在一起後，即構成了「地方品牌」，除了地方擁有實體可見的吸引力之外，影響品牌最重要的因素是人，一個地方可能擁有良好的基礎建設及景點，當地居民、業者、政府往往更是地方品牌形象建立的最大推力（姜莉蓉，2003）。因此，地方政府必須提高支撐節慶觀光產業的資源，最重要的就是群眾——地方的支援、自願幫忙的義工、活動策劃者和表演者，另外包括地方財務、表演地點及服務內容都是必要因素（陳家苓，2001）。故，地區行銷強調公私協力，共同參與地方的所有發展事務，藉由產、官、學、民、媒的共同努力來經營及發展地區（汪明生、馬群傑，1998）。

　　綜上所述，地方政府可運用企業經營的原理原則來管理地方，建立正面的地方形象、提供產品與服務，透過行銷策略及地方行銷強調之由下

而上的策略行銷及政府和民間資源的整合，共同建構地方發展的遠景，提出得實踐遠景之政策並透過行銷手法傳達該政策訊息予目標市場，刺激其至地方投資、移居、旅遊、消費，實踐地方的永續發展、經濟繁榮、發展地方特色、生活品質的提升、建立新形象等目標。簡言之，地方行銷就是提升地方的可居住性、可投資性和可旅遊性。因此行銷策略、品牌、團體和民眾參與，對於地方節慶觀光的競爭影響甚鉅（黃蓓馨，2011）。

章末個案：泰國VS.台灣節慶觀光

　　泰國最出名的節慶就是4月的潑水節與11月的水燈節，每年逢到這兩個節慶，整個曼谷與清邁街頭處處都是金髮藍眼的外國人，也就是，這些傳統的泰國節慶已不再只是泰國人的地方節慶，而是成為國際觀光客都會想要參與的節慶。潑水節與水燈節之所以吸引人，除了狂歡、浪漫等因素外，更重要的是所有參與者都可以自己拿起水桶在街上潑水，或是買個20塊錢的水燈到河邊祈福，這種來自民間的參與和紮根力量，才是節慶最吸引人的地方。同樣的現象，也出現在威尼斯面具嘉年華或西班牙番茄節等，也都是因為全民可以參與並動手，因此特別吸引人。反觀台灣，目前政府大力推展的節慶就是元宵燈節。然而這幾年來，幾乎每一次的燈節主力都來自於政府，以及受政府邀請的國外觀光局、航空公司、飯店、遊樂園業者等，而民眾想要參與其中，除了要搶破頭拿小提燈外，大多只能用眼睛看，少了參與的樂趣，也讓燈節很難吸引外國人。唯一民眾可以靠近參與的，是平溪天燈與鹽水蜂炮，另外還有基隆中元祭、搶孤、迎媽祖等宗教節慶。然而，在整個節慶進行過程中，我們可以看到，政府單位最重視的永遠只有媒體與官員，至於真正到達當地參與的民眾，則可能必須忍受交通不便、動線設計不良、攝影角度缺乏、物價哄抬，以及安全上的顧慮。

　　所有的節慶，幾乎都可以看到主辦單位專門為媒體準備的寬廣攝影區，角度極佳，但是一般民眾卻可能被迫要擠得水洩不通，甚至基隆中元

祭放水燈時，民眾可能因為交通管制因此要自己走路幾公里進會場、回台
北時沒有了火車而必須搭計程車，或是要擠在海邊的消波塊上，導致危
險叢生。一個真正能成為國際性並吸引人的節慶，一定要有民間參與，
但目前台灣觀光推展單位大多只重視媒體效果，不管燈節、中元祭、端
午……，卻經常沒有為民眾的便利性與參與性多做考量。或許泰國落
後，但幾乎每一個節慶，不論交通、住宿、觀賞、參與，都可以見到他們
專為遊客而設置的種種貼心設施，而這也是泰國之所以可以觀光立國的主
要原因之一。

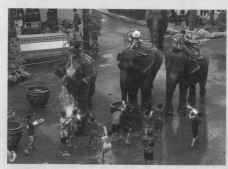

泰國節慶潑水節與水燈節
資料來源：陳火旺（2006）。〈泰國VS.台灣──觀光比一比〉。《中國時報》，
2006/10/31，E6/生活新聞。

Chapter

3

節慶活動與文化的孕育傳承

本章學習目標

- 節慶的定義與特質

- 節慶活動的功能與形成

- 傳統節慶的由來及形成與發展

- 西洋的節慶活動概況

- 台灣的節慶文化傳承

- 章末個案：台灣最大的藝陣節慶──高雄內門宋江陣

✈ 第一節　節慶的定義與特質

　　節慶在各國的定義不同，專家學者對節慶的定義也眾說紛紜，歐美許多國家都非常重視，且經常透過舉辦短期慶典活動或政策制定，來達到活動所帶來的社區營造、地方開發、提升知名度、維護地方傳統文化、產品促銷、環境保護，增加觀光收入等功能目的（廖炯志，2007）。Getz（1991）對節慶所提出的廣義定義，為公開有主題的慶典。所謂的特殊節慶可從兩方面來探討，特殊節慶是一種非經常性的活動；對遊客來說，特殊節慶是給予參與遊客一種在日常生活中，無法體驗到的休閒娛樂、社交或文化的機會。Goldblatt（1997）認為特殊事典是一種藉由儀式或典禮的型態來滿足特殊需求。

　　此外Jackson（1997）對節慶所下的定義是節慶活動是一個特別的、非自發的，而且經過周詳籌劃設計所帶來人們快樂與共享；節慶是指為了紀念慶祝特殊的時刻，或者是為了達到特定的社會、文化、地方發展目標，事前精心、刻意設計出來的獨特儀式、典禮、演出、慶典，所辦理各種文化的、歡樂的、紀念的、競技的、知性的、心靈的、獨特的展演活動。

　　Jackson（1997）認為節慶的特質分為五個部分：

1. 神聖性：節慶中都有驅邪逐穢、謝恩祈祥的宗教意義。這正是神聖時間內的行為與情緒。
2. 非常性：節慶是「非常」的體現，在於穿著非常的服裝、在非常的時間、非常的空間、從事著非常的工作，以有別於平時的特定行為模式。
3. 共樂性：節慶所代表的是集體共樂，從節慶期間的牌樓，到處張燈結綵、鑼鼓喧天的氣氛，讓居民有一體感、共榮感。
4. 間隔性：在節慶、祭典的數量與間隔上，是與廿四節氣農業勞動相契合的。
5. 週期性：民間節日普通是按季節、行業而有週期。

　　綜合上述國內外專家學者文獻，廖炯志（2007）整理出節慶活動的功能定義：「在節慶活動之前必須有特定主題，並進行完整的活動計畫，制訂行程、日程以及地點；活動進行時為公開性的行為，依照事前計畫舉行各項活動或儀式，並有展售性、地區社群意義與動力的凝聚等功能；活動後則能引發文化啟迪、儀式教化、地方行銷與帶動經濟效益等價值性功能。」

第二節　節慶活動的功能與形成

一、節慶活動的功能

　　台灣地區由於地狹人稠，土地利用趨向密集，使得原本就不甚豐富的天然觀光遊憩資源遭到破壞，難以單獨構成有利之觀光號召（葉碧華，1999），而節慶活動剛好可彌補之不足，節慶活動的消費，除了可帶動地方經濟的發展之外，對於社會的文化環境、生態環境的破壞也比為了滿足觀光旅遊需求，而隨意開發資源所帶來的破壞還來得少（Getz, 1991），且各式各樣的節慶活動，一直以來都是各國發展重要節慶活動的資源，也是成長最快速的文化產業之一（吳淑女，1995）。

　　節慶活動具有文化內容與經濟現象的雙重功能，其價值包括社會價值和經濟價值，其所帶來的功能整理如**表3-1**（蔡玲瓏，2009）。

二、節慶活動的形成

　　台灣節慶活動的發軔，始於1994年文建會提出「社區總體營造」一詞，係以社區為對象，藉由文化藝術的切入與活化，推動社區之文化產業和產業文化，以構成一幅全台各縣市在不同時節展演的活動藍圖。藝文展演活動整合了地方歷史、文化、產業與觀光資源，其所蘊含的長期性文化藝術發展意義，不僅扶植地方產業、提升社會文化環境，更推展「國際接

表3-1　節慶活動之功能

功能	內容說明
地方經濟的開發	1.地方的特產或農、漁產品的促銷。 2.開發地方產業為地方帶來經濟效益。
觀光開發及增加觀光收益	1.增加人為觀光的吸引力 2.活化靜態與單調的觀光區域、度假區等等。 3.以創意的形式,來減輕觀光對環境的破壞。 4.利用特殊的節慶來吸引增加觀光客,延長觀光的遊憩季節。
提供民眾休閒遊憩的機會	節慶活動提供民眾另一種休閒遊憩的型式。
形象塑造	包括政府、私人企業與社區的形象塑造。
保存文化傳統與藝術	1.保護既有的文化資產。 2.利用節慶活動的型式將民俗及傳統藝術表現出來。
各種商品的促銷	凝聚人潮以達成商品銷售目的。
信仰與心靈寄託	某些節慶活動以宗教信仰為主,例如大甲媽祖繞境、岡山義民節。
社區營造與凝聚力	利用民眾參與節慶活動的過程,凝聚社區意識,加強社區的團結。
教育與意識宣導	1.是一種富於社會教育意義的行為,可以促進人際溝通、加強族群整合。 2.充實文化氣息,使廣大的民間社會能欣賞到比較精緻性的文化內涵。

資料來源:蔡玲瓏(2009)。

軌與在地行動」以及「文化視野與社區出發」等理念初衷,從而建立社區營造與國際交流的典範。

陳炳輝(2008)指出,人類節慶活動形成有以下四種由來:

1. 由人類群居而來:群居行為可以增加生存的機會,可以增加物種演化的機會,增加傳遞生命的空間。

2. 由戰爭演變而來:長期以往人類對於不可或知的未來或戰爭前祝禱的行為,逐漸轉變成儀式,獲得成功的歡欣,漸漸的變成慶典活動,久而久之,相沿成習變成了習慣,成為風俗,文化因此孕育而生。

3. 由人類活動而來:人類的活動既以求生存為需要,有些是季節的需

求，有些是祭祀或拜神的需要，有些是展現統治神威的力量，逐漸演變成習慣或定制，這就是慶典活動的由來。

4. 由統治階段制定而來：這樣祭天拜地慶典活動延遞下去，中央統治階級有中央的祭典，封國有封國的祭典，縣治鄉庠春秋各有奉祀，民間百姓有各自慎終追遠的祭祖，就形成了中國源遠流長固有的文化。

第三節　傳統節慶的由來及形成與發展

一、傳統節慶的由來及形成

　　從台灣的節慶活動可發現台灣文化的脈動，更重要的是能夠讓人們從中發現，在喧鬧的慶典祭儀背後所蘊含的深層意義，進而找到人類安身立命的新方向。根據僑委會全球華文網路教育中心（OCAC）（2005），自古以來，節慶的形成皆與常民生活有著密不可分的關係，都具有(1)「消災」；(2)「祈福」；(3)「紀念」；(4)「團圓」等特性，突顯出人們對祖先的虔心感恩，與敬天法祖的傳統美德。

　　台灣節慶型態主要可分為：(1)「傳統慶典」；(2)「民俗廟會」；(3)「原住民祭典」；(4)「新興節慶」等型態。各類慶典祭儀活動，酬神的方式有千百種，但人們敬天法祖的虔誠心意亙古不變。例如（全球華文網路教育中心，2005）：

1. 傳統慶典來自於天地節氣或是遠古的傳說。
2. 民俗廟會是匯聚先民的宗教信仰與生活習慣的經驗，日積月累地發展成為民俗文化的特色。
3. 原住民祭則留了傳統文化，呈現原住民與自然共存、擁抱大地萬物的生活型態。
4. 新興節慶，則是現代各地方從社區營造到結合當地文化特色、自然資源、休閒產業的新興活動。

二、傳統節慶的發展

由於社會仍一直傳續著「每逢佳節必有社慶」的習俗，讓在現代社會日漸疏離的家族成員也得以藉著共同的記憶，團圓過節、凝聚親情。而許多自古以來的傳統節慶，更是蘊藏著動人深刻、發人深省的神話故事，為這些傳統節慶增添不少教育與緬懷的意義，呈現出濃厚的文化精髓與人文特色（OCAC, 2005）。

「傳統慶典」一直是華人世界裡，最重要的歲時祭儀活動，是由先祖們依循著與農事活動息息相關的春、夏、秋、冬等四個節令變化，形成「春耕，夏耘，秋收，冬藏」的主要作息，並從實際的生產行為中，代代相傳至今的經驗法則，也充分顯現出華人先民的智慧。歷經四百年來的發展、演進，自然地融入現代生活中，也間接構成凝結社會極重要的力。保存了許多漢人傳統的時間觀念及祭祀文化。時至今日，循著傳統生活節奏的歲時節儀，仍舊盛行於台灣民間，人們冀望能透過對神明和祖先虔誠祭祀，求得一生祜佑與平安（OCAC, 2005）。

三、傳統節慶（交通部觀光局，2019）

(一)農曆春節

春節氣氛以農曆正月初一到初五這段期間最為濃厚，民間俗稱「過年」，含有辭舊迎新之意，被視為一年中最重要的節日。從春節前夕到農曆大年初五之間，民間遵行多項習俗。在春節前夕，家家戶戶開始「掃塵」，此意味著將晦氣惡運掃除出門，有破舊立新之意；掃塵後緊接著準備做年糕（年糕含有「步步高升」之意）；農曆十二月倒數第二日即「小年夜」當天，每家每戶都會貼上「春聯」及「年畫」，藉以敬神祈福，有吉祥討喜之意。

農曆十二月最後一日除夕夜闔家會一起「圍爐」吃年夜飯，有幾樣菜是必吃的，如「長年菜」代表長壽、「菜頭」代表好彩頭、「魚」代表

年年有餘、「鳳梨」代表好運旺來、「元宵」則有財源廣進的意義。在吃完年夜飯後，長輩會發給晚輩紅包袋（即壓歲錢），有互討吉利、祈求平安的意思。「守歲」在民間含有祈求父母長壽之意，通常從家人齊聚吃年夜飯開始，直至午夜十二點一到，紛紛燃放鞭炮歡慶新年到來，含有對過去一年的感懷及對未來一年新的期望。除此之外，春節的習俗還包括大年初一拜年、初二已出嫁的女兒回娘家、初四接財神、初五開市、初九拜天公（玉皇大帝）等。

春聯與年貨大街

(二)元宵節

農曆一月十五日是元宵節，一般稱為「小過年」，在眾多節慶中，元宵節熱鬧的程度僅次於農曆春節，是台灣最熱鬧的大型傳統文化節慶。全國各地張燈結綵熱鬧地辦理燈會慶元宵系列活動，包括台灣燈會、平溪天燈、台東炸寒單、台南鹽水蜂炮、台北燈節及高雄燈會等，以及各地廟宇傳統慶祝儀式，已成為最受國際觀光客喜愛的台灣節慶。美國Discovery頻道「世界最佳節慶」（Fantastic Festivals of the World）節目曾來台製作 "Lantern Celebrations" Taiwan專輯，極力推薦台灣燈會慶元宵系列活動為全球最佳節慶活動。

(三)台灣燈會

　　交通部觀光局為能將台灣觀光旅遊形象推廣到世界，以吸引更多國外旅客來台旅遊，並提升旅遊觀光外匯收入，歷年皆以「民俗文化根、傳統國際化」的理念來辦理台灣燈會。元宵節提燈籠原本是傳統的民俗活動，在融合本土風情及新科技後，台灣燈會更打造出國際級觀光盛會的氣勢，不但主燈展演美不勝收，國內外民俗團體的精采獻藝，以及一波波表演團隊之熱絡表演，使得來台參加台灣燈會的國外嘉賓及旅客都讚聲連連。2007年間美國Discovery節目製作人來台參訪台灣燈會元宵活動，經該節目評估，台灣燈會已具世界級水準，值得向全世界推薦，因而將其評選為「全球最佳慶典活動」之一，邀請拍攝團隊特地來記錄，並製作了長達一小時的系列節目於全球播放，向全球推薦台灣燈會的璀璨魅力。

台灣燈會的主燈璀璨奪目

(四)台北、高雄燈會

台北燈節會在台北市區一連舉辦多天，以元宵節當天掀起最高潮，有熱鬧的點燈及猜燈謎等活動舉行。此外，還有各式踩街活動、傳統花燈、現代化電動花燈及大型主題花車等展示。高雄燈會則選在景致優美愛河舉辦，於愛河兩旁及五福路、和平路、廣州街等路段均有花燈展示，整個活動熱鬧非凡，吸引大量人潮觀賞，為高雄市的重要盛會之一。

(五)平溪放天燈

平溪放天燈是元宵節當晚另一項精彩的活動。追溯平溪天燈的由來，主要因新北市平溪區地處偏遠山區，早年入山開拓者常遭殺害搶劫，為便於通信，乃以放天燈的方式來互報平安。流傳至今，平溪放天燈已不再具有互通信息的功能，而演變成元宵夜的一項觀光活動，成為遊人許願祈福的象徵物。

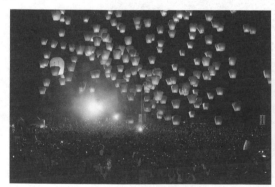

平溪元宵放天燈

(六)鹽水蜂炮

「北天燈、南蜂炮」，元宵夜除了放天燈之外，台南市鹽水區武廟的蜂炮也聞名國內外。據說其由來是因為清光緒年間，鹽水一帶瘟疫流行，致使當地百姓生計困難，故傳求關聖帝君顯威靈、出巡繞境，從農曆

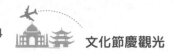
一月十三日至一月十五日一連三天，所到之處，百姓施放煙火鞭炮，藉以去除瘟疫；此後，鹽水區一帶果然歸於安寧。

　　百姓為感念關聖帝君的神威，遂明訂每年元宵節當天燃放煙火，並舉行「關帝繞境」。隨著觀光風氣盛行，鹽水區蜂炮提前在元宵節前夜（農曆一月十四日）開始引燃。當神轎抵達時，附近商家、住戶蜂擁而上將蜂炮抬出點燃，一時飛炮沖天，頓時將鹽水區化做一座不夜城。

鹽水蜂炮

(七)炸寒單

　　每年農曆元月十五日鬧元宵的時候，台東市主要活動既不是提燈籠，也非猜燈謎，而是「寒單爺出巡」。對民眾來說，便是接財神爺。因為相傳寒單爺是封神榜中，管天庫、善聚財的武財神趙公明，所以一出巡，大家爭相迎接，在一年之始討個吉利。祂生性怕冷，所以又稱寒單爺。當天，各鄉鎮廟宇和台東市各寺廟一樣，眾神齊聚繞境。家家戶戶不只準備香案，供上鮮花水果，而一串串鞭炮，更是迎寒單爺所不可少的。扮這位財神爺的人，頭上紮著頭巾並蒙著臉，身上僅穿件紅色短褲，赤裸上身，接受民眾鞭炮轟擊。他手上雖拿著小樹枝，但只稍作撥弄掩護，表現其勇武不懼的精神。為什麼用鞭炮轟擊呢？這有兩種說法，其

一是寒單爺係「流氓神」，鞭炮聲愈震身，愈意氣飛揚，同時也象徵不滿情緒之宣洩；另一種說法較不普遍，即生性怕寒的財神爺，唯有以熾熱的「炮火」為其驅寒，才能獲得財神爺的關愛。

炸寒單

(八)端午節

　　端午節與春節、中秋節並稱三大節日，因其由來和習俗，幾乎都和紀念戰國時期楚國詩人——屈原有關，故民間又稱「詩人節」。端午節最普遍的習俗為「划龍舟」和「吃粽子」。據說早年屈原投江而死，人們為搜救他，紛紛駕舟楫在江面來回找尋，此後逐漸演變成龍舟競渡。時至今日，划龍舟已是一項遍及海內外的觀光活動，全台北、中、南各地（如台北新店碧潭及基隆河、宜蘭縣冬山河及礁溪鄉二龍村、彰化鹿港鎮、高雄市愛河等），每年均有大型龍舟競賽，近年還擴大舉辦國際邀請賽，邀請國外朋友共襄盛舉。包粽子習俗是為防屈原身軀被魚蝦啃蝕，人們於是在竹葉中裝進米食投入江中餵食江魚，傳承至今，即演變成一項普遍習俗。除此之外，另有各種舊習俗在民間廣為流傳，如在門上懸掛艾草、菖蒲、榕枝等，藉以驅避蚊蟲；懸掛鍾馗畫像、佩帶香包及飲雄黃酒還等以保平安。

端午節划龍舟

(九)中元節

農曆七月俗稱「鬼月」，在傳統習俗中，從農曆七月一日凌晨起地府鬼門開到農曆七月二十九日鬼門關的這段期間，民間為祈求消災解厄、諸事順利平安，各地均舉辦大大小小的祭典，尤以七月十五日中元節這一天達到祭典的最高潮。其中如基隆市政府舉辦的「雞籠中元祭」、宜蘭縣頭城及屏東縣恆春的搶孤，都是中元節重要的傳統習俗。

雞籠中元祭

(十)中元普渡

在民間傳統中，每到中元節這一天，家家互互都會準備牲禮、果品、鮮花等到廟前或自家門前祭拜，並請道士念經以超渡各方孤魂，即所謂的「中元祭」，又稱「中元普渡」。

(十一)放水燈

放水燈由來已久，其主要用意在替水府孤魂照路，招引鬼魂上路來享用祭品，以祈求亡魂早日投胎轉世，水路兩界相安無事。

(十二)搶孤

搶孤也是中元節重大的慶典之一，台灣目前只剩下宜蘭縣頭城鎮及屏東縣恆春鎮兩地舉辦，其中又以頭城搶孤規模最大也最熱鬧。早年在閩粵先民入墾宜蘭的過程中，許多人受到天災、人禍、疾病而命喪異域，因恐祭祀無人，魂魄無所歸依，便於每年中元普渡時舉行搶孤儀式悼念先人。頭城由於是開墾宜蘭之首，因此附近八大庄居民便聯合舉辦超渡法會，並選定農曆七月二十九日關鬼門這一天，盛大舉行搶孤活動。不過由於搶孤危險性高，目前不定期舉辦。搶孤慶典當天，以十二根塗滿牛油的孤柱架成一座孤棚，頂端還有一個倒翻棚，上面豎以十三根孤棧含旗竿，並將祭品掛於其上以祭告天神。整個活動在子夜子時掀起最高潮，凡

宜蘭縣頭城鎮搶孤

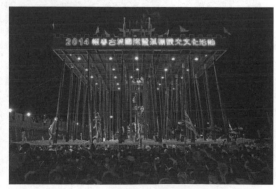

恆春古城國際暨孤棚觀光文化活動

參加搶孤的勇漢五人為一組，每組以一根繩索為工具，待鑼聲響起時，各組以疊羅漢的方式向上攀爬並刮去牛油以利爬行，最後由率先奪得孤棧上的金牌及順風旗者取得優勝。

(十三)中秋節

中秋節又稱「月節」，在所有節慶中，它是最富浪漫氣息的節日。由於中秋正值秋季之中，為農作收穫的時節，早年人們總會在這一天祭拜土地感謝豐收，由於隱含闔家團圓之意，因此，一般人常以「花好月圓人團圓」來點出中秋節的內涵。

由於中秋節的活動大都與月亮有關，因此自古以來被視為拜月亮的節日，主要活動包含拜月、祭土地、走月亮、吃月餅等，都是從月亮衍生而來的習俗。其中「走月亮」是指中秋夜當著明月清風到郊外散步賞月；「吃月餅」則意味著團圓美滿；此外，還有「吃柚子」的習俗，取「柚」與「佑」諧音，代表受月亮護佑之意；至於「烤肉」，則是近來中秋節興起的活動，在月光下與家人朋友齊聚一堂，也是一種團圓的象徵。

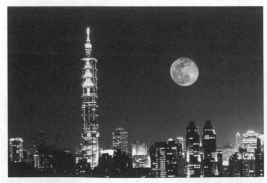

台北101夜景

金門中秋博狀元餅

第四節　西洋的節慶活動概況

西洋的節慶活動概況如下（陳炳輝，2008）：

一、宗教的力量

宗教力量常常是節慶形成的主因，麥加朝聖活動，就是人類節慶活動中充滿宗教文化的節慶，每年都吸引數百萬教友向麥加集結。

二、戰爭的啟發或演變

西班牙鬥牛活動，雖然是充滿血腥暴力，但仍然顯示著人類對戰爭所演變而來的競技活動，因此西班牙鬥牛活動仍是其主要的節慶活動。

三、民族性格的展現

巴西的嘉年華節，活潑的森巴舞，強烈表現出西班牙裔熱情豪放的民族性格，塑造出南美文化風采，活化了巴西的觀光產業。

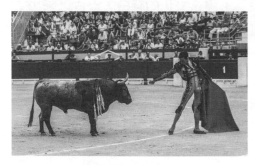

西班牙鬥牛活動
資料來源：TVBS新聞。

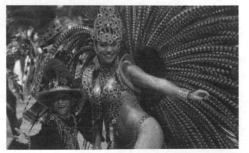

巴西的嘉年華節
資料來源：Google Doodle節日標誌探秘。

四、人文風格的昇華

蘇格蘭高原上生活的這一群樂天知命的種族，就這樣擁有自己特殊的慶典活動，格子的蘇格蘭短裙、白色襯衫、紅色蝴蝶結，搭配著長羊毛襪，吹奏著風笛，每年都在貧瘠的蘇格蘭高原城堡前響起哀怨、蒼茫的曲調，正訴說著該種族經歷戰亂、親人悲歡離合的故事。

五、男女求愛的演化

亞洲西南半島的少數民族，如倥族的成年祭（節）、傣族的潑水節、水族的走婚……。多樣而複雜的求愛活動演變成西南少數民族的節慶活動，產生了濃郁的邊疆文化色彩，令人著迷。

第五節　台灣的節慶文化傳承

一、台灣的節慶文化傳承（OCAC，2005）

傳承中原文化的台灣，雖然這幾年高喊著要本土化、母語化、鄉土化、家鄉化，但細細檢視仍然跳脫不了儒家文化的窠臼。自古以來，節慶的形成皆與常民生活有著密不可分的關係，都具有「消災」、「祈福」、「紀念」、「團圓」等特性，凸顯出人們對祖先的虔心感恩，與敬天法祖的傳統美德。

民俗廟會：隨著人民的生活習慣、情感與信仰的代代相傳，經由地域或環境變遷的影響，而衍生出如今深具地方特色的台灣風俗，在歷史文化傳承與人們精神生活方面，扮演著舉足輕重的角色。從北到南，全台各地廟會活動終年不斷，傳達出台灣人民心靈至誠的信仰。在台灣，由於廟宇遍布各地與宗教活動的興盛，舉凡神佛誕辰、建醮祭祀或安靈祈福，都會舉行熱鬧的廟會活動，而「王爺」與「媽祖」則是台灣最重要也最普遍

的民間信仰神祇，並依據各方供奉背景、神像淵源，或是信眾祖籍等因素之不同，而各自呈現同中求異之習俗與特色。其主要的祭典活動大都不離請神迎神、出巡繞境、誦經祈福、設宴酬神、陣頭表演、藝陣遊行或過火、燒王船等，其中聲勢浩大的神明出巡繞境則是一般廟會活動的重頭戲。值得一提的是，這些豐富的廟會活動，除了具有知識、藝術與娛樂功能之外，也兼具教化民眾、凝聚民心和保鄉衛民的特色，更促使民俗廟會朝向民間戲劇與傳統藝術表演的蓬勃發展。因此，廟會文化彷彿是台灣鄉土文化的縮影，從廟會活動中可以清晰地看到台灣人民的信仰、藝術、人文的多元面貌，也真實地浮現了台灣民間信仰的價值觀（http://w3.tkgsh.tn.edu.tw/97c202/right.htm）。

原住民祭典：遍布在台灣各地的大約有一百五十幾個之多，依據祖傳習俗，分別以定期或不定期舉行。每一個原住民祭典各有不同族群的生活文化與特色，是台灣傳統文化中極為吸引人的一環，而一些原住民社會中所存在的年齡階級與會所制度，以及這些祭典與其日常生活，特別與是農耕狩獵活動的密切關聯，一直是外人關注的焦點。原住民族的歲時祭儀，反映出各族的宗教信仰和生活型態的文化意義。台灣原住民族的傳統祭儀，大多以祖靈祭、成年祭、狩獵祭、豐年祭為主，或以感恩、祈福、生存訓練、凝聚族人向心力為理想目標。縱使台灣社會已經是高度的現代化，歲時祭儀延續至今仍為各個原住民族所秉持遵循，成為原住民傳統文化的主要精神象徵（OCAC，2005）。

台灣新興節慶：植基於歷史文明進程中所產生大量的文化資產，如古蹟遺址、民俗技藝、地方節慶等，都成為地方特色發展的關鍵因子，結合豐富的人文與自然景觀資源，透過各區住民與專家的因地制宜，充分利用地方文化背景，做適當的規劃發展以提升地方文化的特色與內涵，因而造就了不少以觀光遊憩為主的台灣新興節慶。新興節慶的興起，最重要的是讓人們有機會親自體驗台灣各地的自然氣候、風土民情、產業特色以及生活文化，對自己的土地有著更深層的認識，而萌生熱愛鄉土之情。另外也使得觀光休閒活動更具感性與知性，並藉由各地方文化技藝之推廣，發掘傳統文化的命脈，甚至透過舉辦國際文化交流活動，讓台灣地方特色聲

名遠播，建立良好的國際口碑（OCAC，2005）。

二、台灣節慶廟會與民俗文化（李豐楙，2020）

(一)傳統藝術的現代化

　　台灣保存非常良好的節慶和廟會，在很長一段時間裡面也曾經有一些波折，但是大體上我們保存得非常好。從歷史上來看，日本政府統治台灣的時期，由於這些祭祀文化所象徵的是一個民族文化，所以日本的統治時期，特別是太平洋戰爭時期，他們對於這樣的一個文化難免都會有所禁忌，所以在日據時期曾經想發起過「萬神升天」的運動，「萬神升天」是一種美麗的名詞，其實它是對於信仰文化的徹底破壞，他要把每個村廟所拜的神集中燒掉，美其名叫「萬神升天」。由於信仰活動是每個地方的信仰核心，所以日本政府後來發現這個活動受到社會阻力太大，這個活動並沒有完成。從這樣的一個經驗就可以理解，信神的行為無關乎迷信，而是精神力量的凝聚，經過這樣的活動，我們就可以知道台灣很多地方很韌性地把這樣的信仰行為保存下來。

　　在中國大陸文化大革命的時期，也有很多信仰活動受到迫害，大陸學界稱為「文革浩劫」，台灣很幸運沒有經歷過這樣的浩劫，在這樣的過程當中，尤其是這五、六十年來，我們也經歷過一個調整，這個調整就是現代化。台灣從農業社會邁入工商社會，進入現代化社會的時候，我們遭遇到一件無可抵擋的社會潮流，在強調科技現代的過程當中，我們對於信仰習俗由於社會變遷、思想觀念、生活方式的改變，有一段時間信仰習俗被認為是無法與科學、現代配合的活動，所以這過程當中，信仰習俗、民俗藝術也顯現過低潮。在這樣的背景之下，我們要如何讓這些民俗文化、民俗藝術配合我們現代生活，繼續的保存下去。

　　社會集體變遷所發生的衝擊：在戰後出生的這一代，幾乎都有個經驗，當我們進入學校接受了現代新式教育之後，我們會覺得祭祀的行為好像是阿公阿媽，或者是我們的父母親要做的，對於這樣的活動好像事不關

己，一堵學校的門牆就區隔了學校世界，而圍牆之外就是另外的民俗世界一樣。在信仰習俗與民俗藝術的傳承當中，我們有很多經驗可以理解，這種區隔其實是一種傷害，在我們教育過程當中，曾有一段很長的時期在追求現代化、科技化，我們把跟生活結合在一起的活動，不管是祭祀活動或是信仰習俗的活動當作落伍、當作趕不上時代，但是一個家裡面祖父祖母的責任會交到父母親的身上，而父母親對這樣的活動也會傳遞到更新一代的手裡頭，在這傳承過程當中，我們會發現原來家族裡面是一代一代的傳遞的，在寺廟裡面是一代一代傳承祭祀的經驗或是地方上的陣頭也是一代代的傳承，這樣的一種傳承的紐帶，卻由於社會的變遷和觀念的改變，有一段時間卻硬生生的被扭斷。我們也許學會了最新式的教育，但卻忘記了如何拿香，到底應該怎麼拿香、如何祭拜，我們怎麼準備祭品、準備相關祭祀的活動，我們如何去參加宋江陣、參加陣頭，這些活動在一段中斷或是受到挫折的時間裡面，我們忘掉它在地方文化當中的價值和意義。

社區總體營造：是鄉土教材，我們發現吾愛吾鄉、吾愛吾土，同時也要吾愛吾俗。在這過程當中，我們重新去正視這些民俗文化、民俗技藝和民俗藝術，在這樣重新注意中，我們可以發現在地發展出來的風俗習慣、信仰習俗以及民俗技藝，並不是落伍和迷信的問題，而是它凝聚了世代先人所創造出來的經驗和智慧，這樣的經驗和智慧在這波的覺醒當中，從社區到學校，打破了學校的圍牆，讓新一代不只是認識電腦，認識E化的優點，同時也認識到我們生活裡面充滿的傳統民俗，這一點是近代由於社區觀念的形成之後，我們對於民俗文化和民俗藝術有了重新的瞭解。

如果說台灣的節慶和廟會是作為地方性的知識（local knowledge），我們也可以說這樣的一個地方性的知識經驗，一樣表現出普世性的價值和意義，並不會因為它是地區性、地域性的就因此失去它的價值，不只是一種宗教信仰上的價值，同時也是藝術文化上的價值。透過這樣地方性的祭祀文化、技藝文化，我們可從裡面發現有在地的生活經驗、民族形式，這是一種精神生活的根源，也是文化的活水源頭。這樣的文化能夠在這個活動當中被喚醒了，但還不夠，這樣的文化不但要能夠傳承還要能夠創

造，要把它變成一種創意的產業、創意的活動，在我們未來的生活當中和現代生活能夠良好結合，那民俗文化和民俗技藝就不會再消失了，而成為我們新的生活的一環，這或許是讓民俗文化能夠長久生存下去的一個力量。

(二)野台戲（李豐楙，2020）

節慶廟會在台灣很多不同的地方都保存著有在地特色的一些活動，這些活動對於民俗文化來講，表示信仰習俗跟居民生活、聚落活動是結合在一起的，甚至是跨村落的。這個活動的存在對於民俗記憶的價值在哪裡？我們會說信仰習俗是民俗藝術的載體，換句話說，只有這些信仰習俗存在，我們傳統的民俗技藝才有活水源頭。

野台戲
資料來源：P199野台戲布袋戲，盧裕源 Flickr。

如何才能夠讓這些民俗技藝能夠保存，主要的原因是透過這些非日常性的節慶和習俗。小時候最大的快樂就是到節慶廟會時，能夠到廟前去看戲，我們稱之為「野台戲」。如果是更大的活動，我們可以觀看遊行，這個叫「陣頭」。在傳統習慣當中，要維持戲班的活動，如果是以城市來講，需要一個戲院來養一個戲班，這是非常不容易的事情，包括過去除了這種王家大家族過生日、壽宴有演戲的活動之外，一般的小百姓只有在節慶廟會的時候才有看戲的最好機會，所以有人把這樣的活動稱為「祭祀演劇」，因為慶典、祭祀活動，然後有演戲的機會。

在很多地方戲裡面，由於祭典活動的需要，可以演出當地聽得懂、欣賞得到的地方戲曲，以台灣來講，只要是有廟會的活動，過去大概都是要演出連台好戲，這些戲演出的過程當中，有一些有趣的現象是跟祭典活動、千秋聖誕或各種不同的廟會活動有關聯，譬如像「半仙戲」，半仙戲

活動非常有意義的地方是當廟裡面在舉行祭典，由地方上頭面人物來進行各種不同的祭祀活動，同一時間在廟前面就會有野台戲，有些廟會有固定的戲台，根據戲劇史來講，這個戲台的存在已經有非常長的時間，固定戲台表示到了節日、節慶時就是演戲，如果沒有固定戲台，便會搭起台子，我們就稱之為野台。

當廟裡面祭祀時，戲台要演半仙戲，這些活動很多都是跟慶賀有關係的，民間傳說裡面普遍流行的就像「八仙戲」，我們看廟前面會掛八仙彩，因為在民間的講法最早在明代的小說裡面，八仙要渡海去跟王母慶壽。八仙彩秀出來的是八仙慶賀的一種織繡藝術的表現，而在戲台上就是行動演出八仙的戲，類似像這樣的八仙戲是表示戲台上八仙也是跟主神的千秋聖誕來慶賀。當然也可以演「福祿壽三仙」，類似像三仙、八仙戲，其實這都是一種吉祥戲，都是為廟裡面的喜事來慶賀。半仙之後，當然就開始很多戲，有白天的日戲，也有晚上的夜戲，像八仙戲通常比較沒有人看，因為那是拿來慶賀的，但是日戲、夜戲就真的是人神共賞。很多在鄉下長大的這一代，在戲台前看戲真的是廟會中最深刻的印象，大家拿著板凳坐在戲台下面等著看戲，這個活動是開放的，它不像劇院裡面大家正襟危坐的看戲，而是在戲台前，大家自由自在的看戲，只要這個戲演得好，大家一樣鴉雀無聲的觀賞好戲的演出。不管是歌仔戲的演出，或者是布袋戲的演出，都可以吸引一批很忠誠的觀眾來觀賞這些戲，所以很多歌仔戲有戲迷會。

(三)陣頭

一些陣頭的活動不管是宋江陣的活動或是八家將的活動，或者是各種不同北管、南管的演奏，在這個遊行的過程當中來表演，特別是到了某間廟前的廣場，宋江陣當然要排陣，音樂也要來演奏排場，這樣的活動就把陣頭的活動長期的保存下來。小的一些「車鼓弄」是藉由這個機會來保存，大型的宋江陣一樣地要靠這樣的活動才能保存下來。所以我們說節慶廟會是保存民俗藝術、音樂、戲劇、舞蹈、體育的正統，都是以信仰習俗作為載體，由於民俗文化的支持，民俗藝術就在這載體當中長期的保

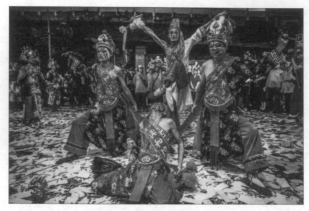

八家將的活動
資料來源：自由時報電子報。

存。有一段時間，戲受到電視的影響，但是這些戲班還能夠撐過那些艱苦
的時間，就是因為只要是碰到節慶廟會還是要演戲，所以這個活動才能韌
性的保存下來。

　　研究瞭解民俗藝術，瞭解它背後的載體，我們便可以知道它演戲的
劇碼、這個演戲的過程、這陣頭的保存、這陣頭的演出都必須要放在信仰
文化的氣氛當中，可以感覺到這是一種溫馨的生活上記憶，藝術的表現在
這樣的活動當中保存發芽，有很多的戲班才能把這些技藝傳承下來。如果
說西方有西方的嘉年活動，台灣的野台戲、陣頭演出也是很能夠表現出在
地的民俗藝術的民族形式，這是民俗文化裡面很珍貴的文化資產，我們對
於這樣的資產如果不能看到那活水源頭的信仰習俗，其實我們對於它存在
的原因以及發展，就不容易完全瞭解。在看戲的熱鬧表演背後，事實上還
是有一個嚴肅、莊嚴、神聖的祭祀活動，這是這些活動具有比較豐富面象
的主要原因。

三、台灣民俗學的建構：行為傳承、信仰傳承、文化資產
（林承緯，2018）

　　裝扮為人類文明發展重要的一個階段，衣著、化妝、裝身物等透過物質性加諸於身體的做法，不論是身體的穿戴、色彩圖文的描繪，或是人形裝置的操演。探求從裝扮至變裝這些行為背後的目的，不外乎是追求美觀、彰顯身分地位，此外也與宗教信仰緊密結合，這點散見於各國宗教儀式、祭典活動、民俗行事之中。

　　衣著打扮可謂是人類除了用火之外，與其他動物最大的行動差異，也是構成人類豐富生活文化的一環。透過衣物、顏料增添於身，滿足保護身體、避寒消暑等基本需求，同時也達到區隔身分、營造不同人格角色的功能，這是在每個社會中普遍可見的現象。從滿足基本生理需求的穿衣戴帽，彰顯社會機能的穿金戴銀、畫眉塗粉，「假裝」或稱「變裝」、「變身」等藉由外貌形體變化，以營造某些特定氛圍及功能目的的行為方式亦隨之而生。

(一)行為傳承：裝神扮將的假裝民俗

　　從清代至今：廣泛流傳的謝范將軍、千里眼、順風耳、三太子等各式的神將、大神尪、將爺，或是由人扮演的八家將、什家將、官將首、八將等裝神扮將傳統。這一類屬於台灣傳統的假裝文化傳承軌跡及歷史源流，雖未完全明朗，不過一般推測從清代至今已有百餘年歷史。

　　日治的異國統治至今：在半世紀的日治期間，台灣還存在另一種名為假裝行列的變裝遊行活動，是從日本所傳入的假裝文化。在特定節慶期間，由人裝扮進行展演呈現。神將與假裝行列兩者雖在裝扮對象、表現形式略有差異，不過皆透過裝扮達到變身之目的。

　　以台灣民間傳承龐大豐富的假裝文化：可在民俗祭典中看到相當多元的假裝變裝文化，譬如以人形裝置操演謝將軍、范將軍、千里眼、順風耳、三太子、神童、趙元帥、康元帥等神將，或是由真人扮演的謝將軍、范將軍家將與八將、官將等類型，皆相當普遍。另一方面，也可見粉

墨登場的各式陣頭，譬如扮成梁山好漢的開臉宋江陣、呈現原住民形象的原住民歌舞陣，還是扮成和風日本味的御輿團、素蘭小姐出嫁陣，以及往昔廣泛傳承全台各地、現今日趨式微的藝閣。在此所列舉的台灣民間祭典廟會中出現的裝扮風格陣頭、人物，顯示台灣民間傳承有龐大豐富的假裝文化。這些傳統可說是基於滿足生理、社會等需求的裝扮行為，進而衍生發展的一種文化傳統。

(二)文化傳承：於台灣民間廟會中的假裝、變裝

傳承於台灣民間廟會中的假裝、變裝，不僅類型多樣，其各別屬性間的差異也不小，神將家將可謂現今台灣各地最廣泛流傳的假裝文化，多數研究者將發展自中國上古期的儺文化視為文化源頭，只不過對於人們透過局部性化妝、穿著、變裝，以至全面性運用人形神偶以裝扮神鬼的傳承歷程及其意義，一般甚少矚目並作為研究議題加以探索。

只不過，這種透過裝扮神鬼的行為模式於歷史上的傳承軌跡，有必要展開更細緻明確的梳理解析。因為各地的傳承環境、歷史背景、文化情境皆有其特殊性，更何況看似漢人為顯性主流的台灣民間傳統，也需顧慮原住民族及歷代不同統治者間接隱性留下的文化元素，可能出自美感偏好、社會風潮、信仰觀念、生活慣習之下的影響。

人類透過裝扮驅鬼祈吉等儀式行為，也非上古中國獨有，舉凡埃及、希臘、美索不達米亞等古文明大國也都流傳著相似的文化傳統，顯示人類為了某些目的而變裝是普遍通俗的行為模式。當然，無可諱言的是，台灣漢人的信仰文化源頭多源自中國，神將或各地所稱的大神尪、將爺等人穿戴巨型神偶裝置（假形、神殼）操演舞動，或是八家將、什家將、官將首等以打臉著裝的假裝類型，這些文化表現的傳承途徑，大致歸結於清代從中國福建一帶所傳來，甚至傳承源頭可聚焦於福州一帶。

(三)信仰傳承：台灣民間信仰擁有多神崇拜與擬人化特質

台灣民間信仰擁有多神崇拜與擬人化特質，認為眾神並非全能，因此於民間信仰中的神祇眾聖，各自具有不同的形象、屬性、職能、能

力。主神為了順利執行職責、彰顯神德，便需借助於其他神祇的力量。因此，文官性格的主神多搭配武神為從屬，武格主神也配置著武神、文神，或者是女神與具相似特質的屬神構成從屬關係，甚至是由無任何特殊因果關係所構成的從屬，皆為民間的祀神觀中，職能輔助說之下所呈現的信仰現象。

如文官形象並具司法神格的城隍爺，便為了順利地實行緝兇除惡職務，便需借助於七爺、八爺、牛爺、馬爺等神祇為屬神。另一方面，又如八家將、什家將、官將首等不論以神像或採以神將、扮將等形式，在廟宇祭祀、宗教儀式、出巡繞境中的體現，除了具備有捉拿鬼魅、祈安驅煞等嚴肅的宗教意涵，另一方面也具備了民間迎神賽會追求的排場熱鬧等功能，後者又以北部地區結合北管軒社文化下的七爺、八爺神將最為明顯。

透過若干田野資料可知至少在這百年來，組裝神將參與祭典繞境出巡，平時則供奉於廟內的做法，已廣泛傳承於全台各地。這種由人套上巨型神偶加以行走擺動，滿足宗教信仰所需的文化表現，可謂從清代延續至今、台灣社會最廣泛傳承的假裝民俗之一。

除此之外，人們平時還可見另一種雖同樣由人裝神扮將，採取的是透過打臉彩繪面容、穿著神袍持法器方式的假裝，這種類型以八家將、官將首最具代表。當然各種如打臉宋江陣、水族陣、原住民歌舞陣或是戲台扮仙等，也都可謂為假裝的一環。不過在此將焦點先回到功能與神將相似，具護衛主神、提升威儀作用的家將上。家將文化在台的傳承源頭，目前的通說是將台南元和宮白龍庵視為台灣家將傳承之源，根據老照片顯示，至少在1904年（明治36年）即已出現人扮將的情形，而就民間田野資料研判，推測在清末前台南地區即已有家將傳承。

神將、家將文化在台的發展至今至少達百年，雖然明確的傳承軌跡與歷史源流未完全明朗，然而在清末至今的傳承過程中，歷經日治時期到戰後解嚴前特殊的社會環境，如此的假裝民俗不僅未曾消逝，甚至有更為蓬勃茁壯的傾向。

(四)文化資產：異文化統治的環境，對台灣假裝民俗是否產生什麼樣的受容影響？

　　值得留意的是，日本領台半世紀期間，神將成為台灣特色的一項招牌，屢次在日本本土舉行的博覽會中見到謝范將軍的身影，這種情形宛如今日在國際藝術節中，屢屢作為台灣代言人的電音三太子、官將首。這段相對於漢人社會而言，可說是異文化統治的環境，對台灣假裝民俗是否產生什麼樣的受容（reception）影響？當時台灣社會中是否還存在著其他相似的文化？而當我們揭開這段歷史時空，發現當時在台灣這塊土地上還曾經存在另一種由人裝扮的文化傳統，是從日本所傳來的「假裝行列」，即在特定節慶由人穿著奇裝異服的變裝展演隊伍，透過化妝衣著或穿戴面具來裝扮各種角色人物，假裝對象可以是日本的福神惠比壽、大黑天、福助，也可以扮成軍人、僧侶、外國人、原住民等形象。傳承於台灣人常民生活下的神將家將，與日本人帶來的假裝行列，兩者雖在裝扮對象、呈現形式上略有差異，不過都是透過裝扮達到變身假裝之目的。

章末個案：台灣最大的藝陣節慶── 高雄內門宋江陣

一、景觀價值

　　高雄內門宋江陣源於羅漢門迓佛祖繞境隨行護駕陣頭，迄今已有兩百多年歷史，成員皆由當地居民組成，長期系統性地記錄保存與傳習相關陣法，展現其自發性與草根力量。宋江陣由強身、保衛、團結鄉里的組織，轉變為歲時娛神的宗教活動，進而成為知名的民俗技藝表演，是台灣數十年來社會與政治環境變遷的縮影。今日的內門宋江陣

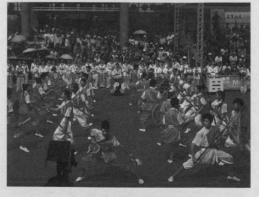

高雄內門宋江陣

既扮演藝陣傳承創新的重要平台，更是台灣藝陣文化觀光最重要的代表活動。

二、歷史沿革

　　宋江陣為中國傳統武藝陣頭，清朝時期，墾民來台後，因官府治安力有未逮，各庄頭自組地方武力保衛鄉土，宋江陣廣為流傳於民間，然歷史淵源並無考據，相傳多來自元朝末年施耐庵（1296-1372年）所撰寫的《水滸傳》小說人物宋江的攻城武陣，或明朝抗倭寇（當時襲擾中國沿海的日本海盜）名將戚繼光（1528-1587年）的「藤牌兵」、「鴛鴦陣」。流傳迄今宋江陣兵器，大部分仍仿效《水滸傳》裡角色所持兵器，歷經時代演進，宋江陣又演化出金獅陣及白鶴陣，並成為迎神賽會時護駕神明的陣頭。內門地區的宋江陣歷經時代演進，文武藝陣量多質精，至少超過30陣以上，民國82年（1993年）為慶祝台3線公路通車，適逢當地觀音佛祖聖誕，第一次以嘉年華的節慶活動舉辦文武藝陣活動，後來逐步演變擴大。民國90年（2001年）起高雄市政府觀光局每年推動舉辦「高雄內門宋江陣」，之後並結合「羅漢門迓佛祖活動」、增加「全國高中職暨大專院校創意宋江陣頭大賽」系列項目，由交通部觀光局指定為台灣十二項大型地方節慶活動，民國101年（2012年）登錄為高雄市傳統藝術。

三、特色導覽

　　內門宋江陣導覽項目有五項，詳細內容請見下方：

(一)高雄內門宋江陣嘉年華暨羅漢門迓佛祖

　　高雄內門宋江陣活動每年期程多達十幾天，內容主要為：(1)文武陣頭匯演；(2)總舖師饗宴；(3)羅漢門迓佛祖，共同結合成嘉年華活動，民國94年（2005年）起由主辦單位邀請全台高中職學校參與，加入了「全國大專院校創意宋江陣頭大賽」，讓一年一度的高雄內門宋江陣活動成為觀

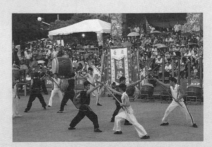

高雄內門宋江陣嘉年華暨羅漢門迓佛祖

光客矚目焦點，也帶動台灣年輕族群傳承宋江藝陣的風潮，變成台灣最大藝陣慶典。每年表演主場地則輪流在內門紫竹寺、順賢宮、南海紫竹寺的廟埕進行。

(二)文武陣頭匯演

　　高雄內門宋江陣活動期間，文武陣頭大匯演是最精彩的節目重點，包括第一天的陣頭大接龍、最高規格的青刀巷迎賓開始，每天都有傳統武陣：宋江陣、宋江獅陣、龍陣及文陣：太平清歌陣、跳鼓陣、青鑼鼓陣、桃花過渡陣、七里響陣、牛犁陣等陣頭，和創意宋江陣輪流表演，各傳統陣頭皆由當地社區民眾組成團練、技術精湛。其中七里響陣為內門特有的文陣，屬音樂表演型態的樂陣，唱曲非常豐富，內容都是傳統戲曲濃縮版，保存傳統農業社會習俗與兩、三百年歷史民間藝陣「原音」，而顯得彌足珍貴。

(三)傳統宋江陣陣型

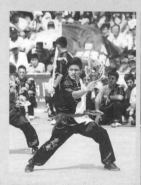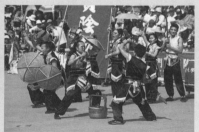

傳統宋江陣陣型

　　傳統宋江陣陣型宋江陣的傳統陣型，相傳源自小說《水滸傳》裡的人物「宋江」所使用的攻城武陣，陣容人數不拘、男女皆可，通常以36人、72人為主，相傳為「36天罡，72地煞」（古代道教天上星宿神名）的化身，也有超過百人的陣型。後來傳統陣型再融入金獅、白鶴等瑞獸，

演變出「金獅陣」及「白鶴陣」，三者合稱為「宋江三陣」。陣型走位的陣法，以「太極圖」為基礎，演化出「十八套」，包括：龍吐耳、開四城門、走蛇泅、跳中尊、開斧、蛇脫殼、田螺陣、雙套、連環套、蜈蚣陣、排城、破城、跳城、交五花、四梅花、八卦陣、黃蜂結巢、黃蜂出巢，其中最具威力的為知名的「八卦陣」。

(四)總舖師饗宴

高雄內門區因從事「總舖師」職業的人數不少，而且廚藝道地，辦桌風氣由來已久，每逢神明壽誕或居民婚喪喜慶，都是內門人辦桌施展廚藝的時候，內門宋江陣系列活動融入地方美食文化特色，打響內門總舖師故鄉名號。

(五)羅漢門迓佛祖

內門區早期地名舊稱「羅漢門」，為清朝時期台灣府治東屏關門，羅漢門迓佛祖繞境活動傳承迄今已有兩百多年歷史，由於內門宋江陣每年由內門紫竹寺、順賢宮、南海紫竹寺輪流主辦，迓佛祖每年路線也都不同。繞境自主辦寺廟出發，依路線遠近，天數多安排在四至五天之間完成，信眾每天徒步行走3、40公里路程，跟隨觀音佛祖神轎出巡。繞境隊伍主要焦點為隨行護駕的陣頭多達數十陣，沿途表演吸引香客目光，神轎經過路線兩旁，均有店家民眾設置香案，並免費提供食物飲水熱情招待。

(六)溫馨叮嚀

欣賞宋江陣表演須注意禁忌，包括表演時不可從行陣隊伍中穿越，也不可擋在陣頭與廟宇的大門之間，亦不可碰觸宋江陣頭的武器。

資料來源：全國宗教資訊網，https://www.taiwangods.com/html/landscape/1_0011.aspx?i=89

Chapter 4

民俗慶典

第一節　民俗與民俗節慶

一、民俗的源流與台灣本地發展的民俗

　　唐先梅、周英戀、蔡覺賢編著（2007）主張台灣民間民俗大都源於中國各地民俗。由於台灣獨特的歷史背景以及地理環境，許多別具特色的民俗因運而生。早期的先民移民到台灣島時，面對諸多挑戰，包括天災人禍（海難、颱風、漢番衝突等），使台灣人漸漸發展出拜拜的文化。除了原住民之外，台灣也先後陸續接觸過荷蘭人、西班牙人和日本人，近年接受西方文化洗禮，使異國的各種民俗也逐漸傳入本土，聖誕節的慶典就是顯著的例子（黃歆琦，2013）。

二、民俗的定義、分類與功能

　　唐先梅、周英戀和蔡覺賢（2007）替民俗（folklore）所下的定義為「民間文化（folk culture）或是民間的傳統習俗」。這些習俗是人們經年累月所逐漸發展出的生活習慣還有各項儀式。阮昌銳（1984）歸納出幾個民俗的主要特性，分別如下：(1)古老性；(2)地域性；(3)農村性；(4)神聖性；(5)包容性；(6)儉樸性；(7)規範性；(8)傳承性。

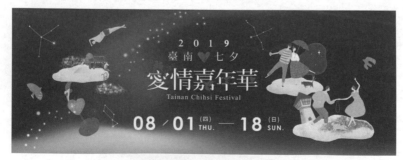

台南愛情城市七夕嘉年華

資料來源：https://www.tainanoutlook.com/activities/love-tncity

陳奇祿（1994）把民俗分成兩大類，分別是生命禮俗，以及歲時禮俗。生命禮俗顧名思義，是依據一個人生命中不同的階段所進行的不同禮儀；歲時禮俗則分布於一年四季的二十四節氣。若根據這樣的分類來看，台南愛情城市七夕嘉年華的這個活動，便是生命禮俗和歲時禮俗的整合：成年禮屬於生命禮俗，七夕中國情人節算是歲時禮俗。

三、台灣的民俗節慶

台灣的民俗節慶是緣於中國大陸傳統慶典。林清玄（1999）研究傳統的民俗節慶，提出中國傳統節慶都具備祈福、消災、天人合一和團圓聚會的特質，現代的節慶雖然和古代的形式上有所差異，但是基本的信念和觀點式雷同的，目前我們可以透過重要的民俗節慶來體驗傳統中國人的精神與生活。台灣主要的民俗節慶活動包括：春節、天公生、元宵節、放蜂炮、媽祖生活動、端午節、觀音誕辰、七夕、中元節等（**表4-1**）。

表4-1　台灣主要民俗節慶活動

民俗節名稱	節慶舉行日期	節慶意義說明
春節	農曆元月初一	過春節表一年有好開始，不忘神恩、祖恩、父母恩；內容包括爆竹、春聯、春華、舞龍舞獅、親友拜年、過年小賭等。
天公生	農曆元月初九	玉皇大帝生日，受到中國民間普遍信仰，當天會有隆重的祭拜儀式。
元宵節	農曆元月十五	製作並享用「元宵」、製作花燈、賞燈會（地方與全國均有舉辦）、猜燈謎。
放蜂炮	農曆元月十五	台南鹽水地區在元宵節獨有的活動，形成特別的「蜂炮祭典」。
媽祖生活動	農曆三月二十三日左右，連續八天七夜	歷代的信徒用步行的方式，維繫了這個將近兩百年的儀式。進香人數從大甲走到北港，人數常多達萬人。
端午節	農曆五月五日	龍舟賽事、包粽、香包製作活動。
觀音誕辰	農曆六月十九日	在海邊的觀音廟舉行盛大的慶祝活動。
七夕	農曆七月七日	「乞巧」活動、男女互贈信物卡片。
中元節	農曆七月十五日	大型普渡儀式、放水燈、演戲酬神、基隆中元祭。

資料來源：整理自林清玄（2004）。

四、國外的民俗節慶實例

(一)日本的女兒節

　　這起緣於在日本的平安時代（794-1192），3月初人們用紙做成人形狀，意思是將自己身體的不適轉移到人形上去，然後放入河流飄走。在3月3日的傍晚舉行儀式，把各式各樣的人形娃娃隨著供品漂流到河裡去，病痛災難將遠遠的漂走，祈求更健康平安。由於人形娃娃它是可以代代相傳，當嫁女兒的時候，把人形娃娃和新添購的家具作為嫁妝讓女兒帶走。女孩第一次過的女兒節，人形娃娃都是娘家方面提供。女兒節當天雖然不是日本的國定假日，但家中的成員大都盡量聚在一起祝福女孩子健康平安的長大成人。現在日本仍有些地方保持此習俗（張玉玲，2004）。

日本的女兒節，傳統節日雛祭介紹──悅遊日本
資料來源：Mobile01

(二)泰國的潑水節

　　每年4月12-15日，是泰國的新年，全國放假四天。每年的這幾天，舉國歡慶。年幼的孩童，會把水潑到長者的手上。這個潑水的過程中，代表著他們祈求祝福。另外，泰國人非常尊敬的佛像帕辛佛，也會在潑水節的

慶典當中展示出來，此時便會有上千佛教弟子向他潑水，慶典活動還包括打水仗，整個年假，全泰國不論老少都沉浸在節慶的歡樂節慶氣氛中（張玉玲，2004）。

五、民俗節慶與城市行銷

(一)城市行銷

　　一座城市要在國際舞台勝出，就要擁有一張獨具特色的臉孔。二十一世紀全球政治經濟最大特色，在於城市之間的競爭，取代了傳統以主權國家為單位的模式，因此如何提升城市的國際競爭力，是無法迴避的挑戰。用文化創意產業來經營、行銷城市，是超越政治藩籬的一種思考，一個城市的文化就是城市的命脈，賦予城市的活化與再生（王力行，2009）。

　　城市只能選擇性地選擇要吸引的顧客，因此必須清楚城市的背景輪廓，例如：人口統計，方能制定策略。一個城市的設計、市政建設、基礎建設、教育機構、文化、古蹟、景點、企業產品與服務，都是城市可以用來行銷的標的（徐揚，2006）。大前研一（2006）指出，在競爭激烈的全球化時代，政府的工作就是要讓自己的國家，成為一個對企業、資金與人才都很有吸引力、很友善的地方。而城市行銷就是如此。

　　徐揚（2006）認為，如果城市行銷務必要有詳密的企劃，策略性的企劃流程如下：

1.分析城市內在環境（SWOT、施政目標、中央配合度、組織文化等）。
2.分析城市外在環境（外在環境挑戰、行銷對象分析）。
3.城市願景（分析城市行銷目標）。
4.城市之定位。
5.城市之行銷策略，分析產品（product）、價格（price）、通路（place）、推廣策略（promotion）。

　　6.負責行銷工作的組編（權責分工）。

　　7.行動計畫、執行、控制。

　　行銷學大師 Kotler（2002）建議亞洲城市可以用以下方向來創造成是自身的特色：現代建築、人、購物、博物館、公園、美食、自然風光、歷史與名人、古蹟、各種活動（event and festivals）、體育運動、娛樂休閒場所、教堂與廟宇、夜生活、兒童天堂。

(二)民俗節慶活動運用在城市行銷

　　城市行銷最常使用的行銷模式，其中包括節慶活動、國際賽事、國內外展覽、電影與新聞置入。先把這個城市的特色呈現出來，然後找出最適合這個城市特色的包裝宣傳。著名的例子就是宜蘭的國際童玩節、綠色博覽會，原本從單純吸引宜蘭居民參加的活動，拓展到吸引全台灣的民眾都會想參加（黃歆琦，2013）。

　　胡恆士（2010）主張城市行銷為的是「聚焦」、「聚眾」，讓民眾認識這個城市、會在這個城市消費、進而會持續在這個城市活動。就如同一個商品的行銷，透過宣傳包裝，讓消費者想到一個需求，可以馬上聯想到這個商品，甚至只買這個商品，而且是持續消費，這麼一來，這個商品的行銷就成功了，相對的，如果這個城市的特色受到大家的喜愛、吸引住民眾的目光，大家總是會持續到這個城市活動、消費，那麼這個城市的行銷也就成功了。

　　各縣市必須掌握自身特色，這是行銷成功的重要關鍵，例如：台南市是古蹟的城市，台南市政府近幾年不斷推動古蹟探索加上美食文化，吸引觀光客前往，讓原本死沉沉的古蹟賦予生命力，活化了整個城市，就會讓古蹟觀光更有意義，搭配傳統美食宣傳奏效，讓整個台南市成功走向觀光（黃歆琦，2013）。

　　客家文化的推廣也是成功的案例，從客家桐花季、客家特色商品展等，結合客家特色商品與文化不斷推陳出新舉辦活動，並且發展延伸性商品，不但可以讓民眾接受客家文化特色，更因此讓這傳統文化深植於民眾

的心。政府願意推動將會是重要力量,但如何把行銷的費用花在刀口上更是重點,並且要教育民眾提升素質與文化,讓來參加展覽的國內外人士不但可以欣賞到世界級的展覽,更可以因為到了這個城市,感受到整個城市的完善規劃與人文素養留下最好的印象(黃歆琦,2013)。

第二節　民俗節慶活動

　　民俗文化活動要在社區裡蓬勃發展,需要抽象與具象的雙重空間。抽象空間如整個社區的民俗組織氛圍、居民認同,具象空間則是實際可用的場域;二者之間必須相互依存、彼此推波助瀾,才能蘊生出一個有機而蓬勃的民俗節慶活動(李培菁、顏建賢,2006)。

　　早期的台灣是移民社會的時期,台灣開闢之初,寺廟的功能多偏重於宗教情操,更藉以祈求神明保佑豐收以及克服種種困難,就是給居民者心理的重要安定;聚落之自治,聚落約具形成之後,演變為權力和武力的村落自治機關,在都市則是商人行會的自治團體,因為,當時的寺廟不僅擁有財產與武力,且具有村落或行會的自治、自衛與對外交涉功能,同時也是人們社交、教化及娛樂的中心也是社區意識凝聚之地。近年來,由於社會文化的變遷,寺廟的早期自治、武力和教育等功能漸為政府機構取代,寺廟除了保存其應有的宗教信仰與社會教化功能外,已轉向社會慈善或福利事業、保存與傳承民族文化藝術以及休閒、旅遊的觀光事業上。並藉由慶典活動促進民間聯誼、敦睦鄉里、傳承文化、社交、娛樂、教育、救濟等多項功能(李培菁、顏建賢,2006)。

　　就民間社會生活方式來說,廟會慶典活動在台灣社會生活中扮演許多公共性的功能,包括:公眾祭祀、公共議事、社會教育等功能(簡惠貞,2001)。而在現代工商業社會人際關係日益疏離之際,傳統節慶,實為維繫家族團聚、社會整合、強化人際關係,和道德教育的良好時機。廟會活動有助鄰里、社區與地域群間關係的加強與整合,直接間接具有促進人倫關係和社會和諧的功能(阮昌銳,1988)。慶典活動的特質通常包

含：不以營利為目的、屬於短期的精神文化活動、大都屬於帶有文化性質的地域性特殊活動、為了達到建立地區的正面形象，並且完成傳統文化保存的目的而興辦（吳淑女，1995）。而慶典節慶所蘊含的宗教或文化意涵也引起廣泛的關注，在時空環境的轉變下，已成為目前最熱門的休閒活動之一。

而民俗節慶活動不僅僅是節日的慶典而已，更是觀光休閒旅遊的一環。葉碧華（1999）研究顯示，民俗節慶活動為近年新興且急速成長的觀光旅遊型態，而且旅客之所以選擇參與，仍基於其對節慶活動，其所能帶來的實質效益，及對傳統中華文化之重視與需求的程度所影響。游瑛妙（1999）亦指出，前台灣省旅遊局所主辦的歷屆中華民藝華會如舉辦地點不變情形下，有高達98%的遊客有再訪的意願。且適逢我國實施週休二日以及政府提倡文化觀光之趨勢之下，發展民俗文化為主題的節慶活動正是良好時機。然而為減少政府舉辦節慶的經費支出，應多結合私人機構的財力。亦即網羅尋求企業贊助，使節慶活動能發揮其應有的效能。

從歷史脈絡來看，民眾休閒與民俗節慶活動緊密伴隨的歷史淵源，以往的農業社會人們的休閒活動，往往依循著年節慶典、民俗宗教活動，隨著節令進行，如今這種結合宗教民俗的活動，已成為民眾生活的一部分，成為旅遊形式的一種（沈佩儀，2002）。

第三節　民俗廟會

一、廟會活動特色

民俗廟會，是隨著人民的生活習慣、情感與信仰的代代相傳，經由地域或環境變遷的影響，而衍生出如今深具地方特色的台灣風俗。從北到南，全台各地廟會活動終年不斷，在歷史文化傳承與人們精神生活方面，一直扮演著舉足輕重的角色（OCAC, 2005）。

在台灣，由於廟宇遍布各地與宗教活動的興盛，舉凡神佛誕辰、建

醮祭祀或安靈祈福，都會舉行熱鬧的廟會活動，而「王爺」與「媽祖」
則是台灣最重要也最普遍的民間信仰神祇，並依據各方供奉背景、神像淵
源，或是信眾祖籍等因素之不同，而各自呈現同中求異之習俗與特色。其
主要的祭典活動大都不離請神迎神、出巡繞境、誦經祈福、設宴酬神、陣
頭表演、藝陣遊行或過火、燒王船等，其中聲勢浩大的神明出巡繞境則是
一般廟會活動的重頭戲。值得一提的是，這些豐富的廟會活動，除了具有
知識、藝術與娛樂功能之外，也兼具教化民眾、凝聚民心和保鄉衛民的特
色，更促使民俗廟會朝向民間戲劇與傳統藝術表演的蓬勃發展。因此，廟
會文化彷彿是台灣民俗文化的縮影，從廟會活動中可以清晰地看到台灣人
民的信仰、藝術、人文的多元面貌，也真實地傳達了台灣民間信仰的價值
觀（OCAC, 2005）。

二、重要節日（OCAC, 2005）

重要節日有：(1)大甲媽祖繞境；(2)北港媽祖繞境；(3)白沙屯媽祖繞
境；(4)內門迎觀音；(5)西港燒王船；(6)艋舺青山王祭；(7)鹽水蜂炮；(8)
淡水迎祖師爺；(9)新埔義民節；(10)東港王船祭；(11)三峽清水祖師祭；
(12)北門三寮灣王船祭；(13)土城聖母廟刈香；(14)台北霞海城隍廟迎城
隍。

鹽水蜂炮
資料來源：交通部觀光局。

三、白沙屯媽祖繞境（台灣宗教百景，https://www.taiwangods.com/html/landscape/1_0011.aspx?i=34）

(一)景觀價值

　　白沙屯媽祖徒步進香為全台各媽祖進香繞境活動中，徒步距離最遠的行程，其獨特性是每年天數和路線、歇息停駕地點皆不固定，全由媽祖指示日程和「行轎」指引路程，還曾循古代進香路徑涉水跨越濁水溪，是台灣最特殊的進香隊伍。其信仰儀式、隨香陣頭及接駕宮廟所進行的儀式細節或禮儀，均表現細膩並反映質樸之民風。與大甲鎮瀾宮大甲媽祖繞境進香，並稱台灣兩大媽祖進香活動。

(二)歷史沿革

　　白沙屯舊名為「白沙墩」，清乾隆年間（1736-1795年）即有移民墾拓，當時由先民奉請軟身媽祖供奉於民宅，成為全庄人精神寄託，至咸豐晚年由境內眾善士集資籌建建廟，並於同治2年（1863年）完成。白沙屯媽祖徒步進香，遠在為建廟前即已開始，迄今已有兩百多年歷史，為台灣各媽祖進香繞境活動中，徒步距離最遠的行程，自苗栗縣通霄鎮白沙屯拱

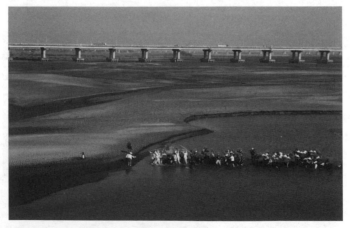

白沙屯媽祖徒步進香：台灣徒步距離最長的媽祖進香繞境活動

天宮出發，經過台中市、彰化縣、雲林縣，行腳至雲林縣北港朝天宮，來回約400公里，媽祖鑾轎除了白沙屯媽祖外，還有來自苗栗縣後龍鎮南港里的山邊媽祖共乘進香。

(三)特色導覽

◆大媽──軟身媽祖

　　正殿內的軟身媽祖神像，歷史比白沙屯拱天宮更為悠久，拱天宮建廟後，軟身媽祖更集開基媽、鎮殿媽及進香媽於一身，本地人暱稱為「大媽」。神像樣貌垂簾斂眉、柔和面容，根據鹿港薪傳獎雕刻大師吳清波（1931-2012年）鑑定，神像可能來自官方或唐山名家所奉祀。每年「大媽」北港進香期間，則由「黑面二媽」與「粉面三媽」鎮殿。

大媽──軟身媽祖

◆活動路線與過程

　　白沙屯媽祖徒步進香為全台各媽祖進香繞境活動中，徒步距離最遠的行程，自苗栗縣通霄鎮白沙屯拱天宮出發至雲林縣北港朝天宮，來回約400公里。進香繞境特色是只有「起駕日」、「刈火日」與「回宮日」事先知道，每年天數和路線皆不固定，全憑媽祖於每年農曆十二月十五日十三時由值年爐主擲筊請示媽祖旨意。整個活動過程包括：筊筶擇日、放頭旗、登轎、出發到北港、進火、回宮、開爐，是台灣最特殊的進香隊伍。

◆放頭旗

　　進香前三天由拱天宮主委與值年爐主執旗，向媽祖行禮祭拜後，固定於廟前龍柱上，意在昭告四方白沙屯媽祖年度進香拉開序幕。頭旗兼具指揮進香隊伍及無形的兵馬、除煞、開路等功能，執旗者均為男性，兵器配置方天畫戟，以強調其陽剛特質。

◆登轎

啟駕儀式開始時，媽祖登轎安座，行轎到前庭等待後龍鎮南港地區的「山邊媽祖」前來會合，共乘神轎一起到北港進香。

◆進火儀式

為進香活動最重要儀式，由朝天宮住持法師以朝天宮內終年不滅的光明燈引燃金紙到「萬年香火」爐中，誦念經文祈求聖母庇佑植福，再以火勺掏引聖火到白沙屯的「火缸」中送入「香擔」（裝載火缸之工具，由值年副爐主遴選男性信徒肩負平安攜回香火的任務）、貼上封條後，一路引回白沙屯，不得熄滅，以象徵媽祖萬年香火流傳不絕、法脈相傳之意。

◆開爐

回宮安座後媽祖與火缸被送進正殿神龕內，薰染萬年香火的靈氣，待十二天後才開爐。此時香丁腳會持香旗稟明參與進香活動，向媽祖祈福，廟方人員則取出火缸，將取回的香火添加於廟中香爐內，完成開爐儀式。

◆行轎傳旨意自行擇定路線

白沙屯媽祖進香和其他進香活動最大的差異，就是路線是由媽祖透過神轎的力量傳導擇定路線，因此沒有固定路線、沒有行程表，也沒有固定的歇息停駕地點。特別是每當到達重要叉路口，神轎常有停頓「行

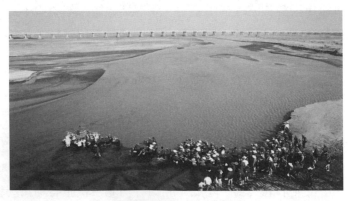

行轎傳旨意自行擇定路線

輔」（就是產生自然的上下或前後擺動、頓促等）動作，會自行引導轎夫前進，有時過橋、甚至行小路，2001年進香時媽祖還帶領信徒們徒步涉水跨越濁水溪傳為美談。

◆香丁腳（香燈腳）

　　台灣媽祖進香活動由來已久，白沙屯媽祖隨香的信眾也愈來愈多，自清朝開始隨行信眾稱為「香丁腳」，意思為派遣家中「壯丁」，揹著一付裝有香旗、金紙、草鞋、乾糧、雨傘和簡便衣物的網袋，日夜跟隨神轎行走，也輪流為媽祖抬轎。全程徒步進香的磨練，對年輕的香丁腳而言，宛如一場成年禮，對廣大媽祖信眾而言，則是體力與信仰的苦修考驗，每年信眾自動自發隨媽祖爬山涉水不辭辛勞，信仰精神令人動容。

◆不論男女、外國人均可參與抬轎

　　早期進香白沙屯媽祖進香因香丁腳人數少，途中不論男女老少都要共同幫忙抬轎，無民間儀式對女性的忌諱，後來演變為在適當的路段，不論男女甚至外國人，無種族、性別之分，都可以替媽祖抬轎效勞，成為白沙屯媽祖進香另一大特色。

不論男女、外國人均可參與抬轎

◆溫馨叮嚀

　　白沙屯媽祖徒步進香每年出發時間和回程時間均由廟方擲筊請媽祖決定，參加者需聯絡廟方報名參加香丁腳，拱天宮會發給一份臂章供身分

識別之用。而「媽祖鑾轎」、「香擔」與「頭旗」均為進香重要聖物，香丁腳不可任意觸摸，以維護其莊嚴性。

🏯 第四節　原住民祭

一、節慶特色（OCAC, 2005）

　　遍布在台灣各地的原住民祭典，大約有一百五十幾個之多，依據祖傳習俗，分別以定期或不定期方式舉行。每一個原住民祭典各有不同族群的生活文化與特色，是台灣傳統文化中極為吸引人的一環，而一些原住民社會中所存在的年齡階級與會所制度，以及這些祭典與其日常生活，特別是與農耕狩獵活動的密切關聯，一直是外人關注的焦點。

　　原住民族的歲時祭儀，反映出各族的宗教信仰和生活型態的文化意義。台灣原住民族的傳統祭儀，大多以祖靈祭、成年祭、狩獵祭、豐年祭為主，或以感恩、祈福、生存訓練、凝聚族人向心力為理想目標。縱使台灣社會已經是高度的現代化，歲時祭儀延續至今仍為各個原住民族所秉持遵循，成為原住民傳統文化的主要精神象徵。

二、重要節慶（OCAC, 2005）

　　重要節慶有：(1)賽夏族矮靈祭；(2)達悟族收穫祭；(3)達悟族船祭；(4)阿美族豐年祭；(5)霧台魯凱族豐年祭；(6)卑南族跨年祭；(7)信義布農族打耳祭；(8)阿里山鄒族戰祭；(9)高雄縣原住民聯合豐年祭；(10)三地門排灣族豐年祭；(11)頭社平埔族夜祭；(12)東河平埔噭海祭；(13)排灣族五年祭；(14)吉安阿美族成年祭；(15)吉安阿美族海祭；(16)霧社泰雅族文化祭；(17)紅葉布農族打耳祭。

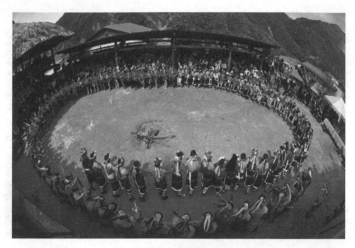

阿里山鄒族戰祭

資料來源：交通部觀光局。

三、蘭嶼飛魚季（蘭嶼民宿旅遊連線蘭色大門，https://travel.lanyu.info/ tao-culture/%E9%A3%9B%E9%AD%9A%E5%AD%A3）

　　2020年蘭嶼飛魚季時間：約2-6月，飛魚（AliBangBang）是蘭嶼人最重要的食物，為主要的動物性蛋白質來源之一，捕捉飛魚是蘭嶼雅美／達悟族的傳統文化核心。每年春季，飛魚族群會隨著黑潮來到蘭嶼附近海域，此時蘭嶼人會舉行招來飛魚的招魚祭（Mivanwa），招魚祭過後開始捕捉飛魚，也就是飛魚季節的開始。剛開始僅限於在夜間以燈光誘捕，至夏季時才可在白天捕捉飛魚，這段飛魚水汛期內蘭嶼人通常不捕捉別的魚類。蘭嶼人在夏季時會舉行另一次的儀式，停止捕捉當年的飛魚，改捉別的魚種；中秋節後不再食用飛魚並將未食用的飛魚丟棄。

　　蘭嶼人將魚分為三類：老人魚、男人魚、女人魚。老人魚是只有老人才可食用的魚類，男人魚指皮粗、肉腥的魚種，通常僅供男人食用；女人魚則是味道鮮美、肉質細膩的魚。其實不止魚類，連螃蟹也有這種分類模式，如光手酋婦蟹（Eriphia sebana）在蘭嶼就只有老人與女人可食用。

　　飛魚季在雅美族曆法為該族重要的季節約有五個月的時間，即陽曆

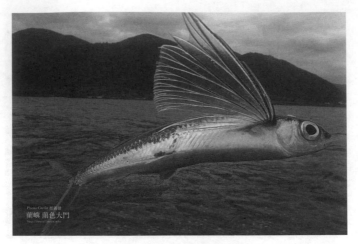

AliBangBang蘭嶼飛魚
資料來源：鄭新發。

的3月至7月。此時船組的十人漁夫在祭主家共宴，並往返祭主家與海灘間，共舉行三次祭典。飛魚季中的祭典約略可分成三個階段：第一個階段是出動大船有關的儀式，其次為小船的儀式，最末是結束漁季的儀式。「飛魚託夢」的故事隱含了黑翅飛魚託夢要雅美族人舉行飛魚祭，並透過種種禁忌，讓族人瞭解重建自然新秩序的重要性。

(一)飛魚託夢的故事

蘭嶼最為重要的一段神話故事當屬飛魚託夢，傳說海退之後，人們將貝、蟹、飛魚等混著煮食，而產生了很多的病，於是魚神就託夢給一位老人，要他到一個地方去，那老人去後，看到有一條黑翅膀的大飛魚在那兒等他。魚神見到老人之後，就告訴老人正確的食魚方法，老人回到部落後，便以正式的方式在部落舉行傳授此一食魚的方法，其他部落看了，也都來向他們學習，代代相傳之後便形成了現在的飛魚祭典儀式。

雅美族／達悟人以水芋為主食，也種小米；魚類則以飛魚、章魚、蝦、貝為多，還要依大小、肉質，分為老人魚、女人魚、男人魚等。5月是飛魚產卵的季節，太陽一旦下山之後，蘭嶼男子就要出海夜航捕飛

魚。在飛魚汛期,每個村落皆要組成捕魚團,首次夜航前要在船上殺豬以祭飛魚之靈;雅美族人重視大海資源的心態由此可見一斑。

(二)蘭嶼飛魚季的時間

蘭嶼的飛魚季可分為飛魚招魚祭、飛魚收藏祭、飛魚終食祭三個階段,從每年2-3月舉行的飛魚招魚祭到9月的飛魚終食祭為止都可以說是飛魚季,其正值春夏時節,適於出海,飛魚與飛魚乾為蘭嶼島上這時期的主要食物。若要看到家家戶戶門口皆曬滿飛魚乾的蘭嶼傳統文化風景,以飛魚收藏祭開始前到訪為佳。也就說,若想品嚐新鮮的飛魚,以4-5月間為佳,6-9月時則已無捕捉新鮮的飛魚,而以飛魚乾為主。

(三)飛魚招魚祭

每年的2-3月舉行,意在召請飛魚、祈求豐收。招魚祭過後,達悟族人允許在夜間以火把照明來捕捉飛魚,到4月,允許白天用小船釣大魚,但夜間不可捕魚,5-7月可在白天捕捉飛魚,但不可捕捉其他魚種。

(四)飛魚收藏祭

在每年6-7月舉行,表示飛魚的魚汛期已經結束,從這天起不可再捕捉飛魚,改抓其他魚食用。而整個魚汛期所捉到的大量飛魚則曬乾儲存,以備在冬季時食用。

(五)飛魚終食祭

每年中秋節過後,雅美族人就禁止再食用飛魚了,吃不完的飛魚乾掛在屋旁柴架上讓豬狗吃食,不隨意丟棄,表達對飛魚的尊重。

第五節　新興節慶

一、節慶特色

　　台灣新興節慶，植基於歷史文明進程中所產生大量的文化資產，如古蹟遺址、民俗技藝、地方節慶等，都成為地方特色發展的關鍵因子，結合豐富的人文與自然景觀資源，透過各區住民與專家的因地制宜，充分利用地方文化背景，做適當的規劃發展以提升地方文化的特色與內涵，因而造就了不少以觀光遊憩為主的台灣新興節慶（OCAC, 2005）。

　　新興節慶的興起，最重要的是讓人們有機會親自體驗台灣各地的自然氣候、風土民情、產業特色以及生活文化，對自己的土地有著更深層的認識，而萌生熱愛鄉土之情。另外也使得觀光休閒活動更具感性與知性，並藉由各地方文化技藝之推廣，發掘傳統文化的命脈，甚至透過舉辦國際文化交流活動，讓台灣地方特色聲名遠播，建立良好的國際口碑（OCAC, 2005）。

　　隨著觀光休閒產業的改變發展，民俗節慶也開始加入產品創新、觀光旅遊、美食文化、在地特色等的經濟發展目的。更重要的是，民俗節慶也成為地方政府藉以推展在地文化產業，促進地方發展的重要政策。由於台灣擁有發展觀光節慶的元素，在宜蘭童玩節的成功經驗後，全台各地無不積極籌辦民俗節慶活動，希望藉由活動來吸引遊客，以期透過人潮為地方帶來商機，並有效拓展地方財政（李青松、楊明青、車成緯，2011）。

　　近年來對觀光旅遊與休閒遊憩愈來愈受國人重視。政府提倡週休二日與國民所得的提高，消費型態的轉變，休閒遊憩需求的增加與產業活動型態的改變，促使「節慶與產業觀光」逐漸受到重視。自1989年以來，經濟部一直在推動一鄉一特色（One Town One Product, OTOP）計畫，以社區為中心，以需求為導向的區域經濟發展規劃。這是歷史文化和當地獨特的農產品能帶來附加價值的商業區域和本地創意產業。政府更積極鼓勵鄉鎮，城市和縣市級文物保護單位，開發自己特色的產品，以促進當地旅

遊業的發展。而經濟部亦利用文化節慶以吸引遊客，帶動當地的經濟活動，並把資源給社會。行政院於2007年5月核定「地方特色產業深耕加值四年（97-101年）計畫」。此計畫以發掘台灣各鄉、鎮、市具有歷史性、文化性、獨特性及經濟效益的地方特色產業，透過「整合加值」、「深化輔導」、「人才培育」，配合行政協調，逐步邁向「一鄉一特色、全國全產業」政策願景；並以台灣OTOP為地方特色產業塑造共同標示，結合地方精緻產品推廣與優質形象遊程規劃，拓展台灣地方特色產品市場規模，有效活絡地方產業與經濟發展量能（經建會管制考核處，2009）。

　　文化、美食、農特產品與天然資源景觀等許多台灣特色的優勢，利用節慶活動加以整合、呈現展出的機會，讓觀光遊客進一步認識鄉鎮地方，達到提升地方的能見度並擴展當地客源的機會。萬丹鄉是一個以農業為主的鄉鎮，由於氣候及土質的優勢，育孕出的紅豆產量品質位居全台之冠，乃萬丹土地含水量高，秋冬日照充足，產出的紅豆顆粒飽滿不空心，煮來香味濃溢，質感酥鬆綿細，日據時代即得日人青睞採購，然而地處偏僻，較少遊客選擇來此地遊玩，因此即使有優質的農特產品，亦需有宣傳效果。如何照顧農民生計、農會的生存、提升台灣地方特有產業行銷及帶動城鄉間觀光產業發展、創造周邊經濟效益，萬丹鄉於2006年12月首次辦理屏東縣萬丹鄉地方農業產業文化嘉年華會迄今，2014已達八屆，由兩萬多人次參觀至今數十萬人次（引自陸允怡等，2015）。

　　會場內各類表演活動與園遊會般的農產品展售及各項比賽，吸引當地居民與周邊鄉鎮遊客來此觀光旅遊與消費，大量的觀光人潮為當時少有遊客的鄉內增添節慶的歡樂。節慶效應擴大紅豆銷售市場規模，使得農民因此改善經濟（萬丹鄉公所，2014）。

二、重要節慶（OCAC, 2005）

　　重要節慶有：(1)竹塹國際玻璃藝術節；(2)石門國際風箏節；(3)宜蘭綠色博覽會；(4)阿里山櫻花季；(5)宜蘭國際童玩節；(6)苗栗國際假面藝術節；(7)陽明山花季；(8)三義木雕藝術節；(9)高雄國際貨櫃藝術節；

(10)墾丁風鈴季；(11)鶯歌陶瓷嘉年華；(12)烏來櫻花祭；(13)白河蓮花節；(14)桃園潑水節；(15)客家桐花節；(16)東港黑鮪魚觀光文化季；(17)犁頭店木屐賽；(18)新埔柿餅節；(19)台北中華美食節；(20)宜蘭國際名校划船邀請賽；(21)大溪陀螺節；(22)宜蘭三星蔥蒜節；(23)東北角帆船季；(24)鹽寮國際沙雕節。

阿里山櫻花季
資料來源：台熱網Taiwan Hot。

三、屏東萬丹國際紅豆節

屏東縣萬丹鄉開始種植紅豆，始於1960年，萬丹鄉民田間培育種植成功，當時所播種的紅豆品種是台灣原生種。萬丹鄉擁獨特的氣候，也是鮮乳的重要產區，然而土壤肥沃的萬丹，雖有著早期農村生活的寫照，放眼望去的廣大農地、平房，跟都市生活有著不同的步調與景色。但地處偏僻，較少遊客選擇來此地遊玩，況且我國自加入WTO為會員國後，對於台灣農產品市場產生衝擊。萬丹鄉公部門與農民團體希望舉辦農特產品產業文化活動——紅豆節，讓國內甚至國外民眾認識紅豆產業及多元化的產品，使在優質的萬丹鄉地理氣候獨特環境生產下之農特產品紅豆，能蓬勃發展，促使國內消費者肯定與愛用國產的農產品，進而帶動周邊各項農產業永續發展（萬丹鄉公所，2015）。

因此為推廣萬丹鄉優質的農特產品以及文化風情，將藉由舉辦「國際紅豆節」活動來廣為宣傳，讓民眾有難忘的旅程，也對

2018萬丹紅豆節
資料來源：屏東小鎮資訊。

萬丹鄉有更多的瞭解。而紅豆節慶從第一年推出吸引二萬多名遊客,之後人數年年增加,到去年共累計超過一百二十多萬人次來觀光與遊憩,萬丹鄉人口數只有五萬多人,而短暫的紅豆節慶日卻吸引二、三十萬的人潮前來觀光與遊憩,在空氣清新的萬丹鄉舉辦「國際紅豆節」,以動、靜態的活動將萬丹鄉的特色分享給民眾。節慶活動內容的打紅豆、擠牛奶、趕鴨子、餵牛隻等,都是老一輩人的回憶與年輕人難得的體驗。紅豆湯、紅豆餅、紅豆粥和許多令人懷舊的美食。紅豆節播下美好的紅豆種子,讓每個人都不虛此行。紅豆節慶時人潮年年的湧入,攤位年年預定者增加,為萬丹鄉民創造了就業機會(萬丹鄉公所,2015)。

章末個案:結合民俗文化觀光休閒的園區——內門南海紫竹寺

　　每年1-3月間,高雄市內門區各村落的練陣季節就會展開,每一個村庄及家家戶戶總動員在宋江館及文武陣館廣場展現武藝,引領看見深層功夫與惡地之旅。內門區歡慶觀音佛祖誕辰,被交通部觀光局列為「台灣十二項大型地方節慶」高雄內門宋江陣活動,「功夫、惡地、食神、祈福」慶典熱鬧、精彩繽紛,這是台灣真功夫流傳在內門,號稱台灣「藝陣之鄉」、「食神之鄉」,有全台唯一保存最原味的世界第一陣「平埔宋江陣」及「水滸宋江陣」。而這傳承藝陣文化貢獻良多的就是「內門南海紫竹寺」。

　　內門南海紫竹寺位於高雄市內門區中心,建於民國56年,於65年竣工,占地5.3214公頃。本寺位於全區之中心,台三公路旁,地理上為一「浮水蓮花」之地形。紫竹樟木公園,林蔭蔽日,輕風徐來,亭台樓榭,花木扶疏,四周池水環境碧波蕩漾,環境舒適,綠意盎然,

內門南海紫竹寺

景色宜人，不僅成為地方信仰中心，也是遊憩的好處所。目前已有架設專屬網站「內門南海紫竹寺全球資訊網」（http://www.nmnhtemple.org.tw/）。

　　內門南海紫竹寺主祀觀音佛祖，以及大媽妙音、二媽妙元，另外還供奉了妙莊王（佛教故事裡，妙莊王是觀音佛祖在人世間的父親）和武當山土地公，這也是不同於其他觀音廟之處。因觀音佛祖神威顯赫，香火鼎盛，香客、遊客絡繹不絕。每逢春節開始一直到農曆2、3月之間，也就是觀音佛祖聖誕日前後的祭典最為隆重盛大，人山人海，熱鬧非凡，因而形成內門獨特的藝陣文化。內門南海紫竹寺轄境內文武陣頭，超過二十個，以一千戶左右人家，就造就一座香火鼎盛的宗教信仰中心及各種特色民俗陣頭，非常不容易。這裡的陣頭族群融合，有濃濃的平埔族風，也有濃濃的閩南文化。2011年是中華民國建國一百年，「精彩百年、幸福年年」，內門南海紫竹寺管理委員會舉辦全國最大藝陣文化的年度盛事——台灣十二項大型地方節慶之一的「2011高雄內門宋江陣」活動，看到滿滿都是熱情、精神飽滿的臉孔，不分男女老幼、老中青少，大家團結來鬥陣，真正符合大會的「宋江陣」精神。

　　內門是全國藝陣密度最多的一區，也是出產總舖師最多的地區，每走三戶、五戶一個陣頭，每走三戶、五戶就出一個總舖師，這種一手持棍、一手拿菜刀，會拚功夫，也很會做菜，可說是文武雙全。尤其令人感動的是，每年3月觀音佛祖聖誕繞境時，我們看到內門子弟總動員，不管是老的、少的，還是去外地工作的，紛紛返鄉，就像「鮭魚回流」一樣，特地回家團聚的孩子，結成各式文武陣頭，全部都來參加慶典，彰顯了人性中最珍貴的情感，一種團結、向心、互助、互愛的精神。另外，在內門的觀音佛祖繞境活動中所經地區都是月世界地形的泥岩惡地，內門人發揮一種搏惡地、拚手打拚的精神，把「觀音佛祖信仰」及「民俗文武陣頭」變成一種美好的文化。3月12日(六)至3月21日(一)一連十天的熱鬧慶典，這段期間有盛大的觀音佛祖繞境祈福活動及文武陣頭大匯演，我們就以最精彩的陣頭表演，來呈現我們所努力傳承的藝陣文化資產；也有代表

時尚、創意的全國大專院校創意宋江陣頭大賽;宋江陣兵器展示、羅漢門在地文物農特產商品展、黃金頭旗花生糖擲筊大賽、十二生肖觀音賜福平安卡,更有精彩的內門總舖師功夫上菜及羅漢門文史導覽之旅等活動,我們以最精湛的功夫菜手藝及文化知性導覽,來招待全國各地的鄉親,竭誠歡迎全國的民眾一起來「鬥熱鬧」,感受內門傳統及活力兼具的地方特色。

資料來源:內門南海紫竹寺管理委員會(2011)。

Chapter 5

傳統節慶、政治節慶與現代節慶的遞嬗演進

本章學習目標

- 台灣傳統歲時節慶
- 戒嚴時期的政治節慶
- 方興未艾的現代節慶
- 新舊節慶消長融合的社會現象
- 台灣現代節慶的時空分析與理念範型
- 台灣現代節慶的歷史溯源與政經分析
- 章末個案：宜蘭綠色博覽會

第一節　台灣傳統歲時節慶

不同社會有不同的生活方式，包括政治制度、經濟結構、社會習俗、宗教信仰等，因此，也孕育出不同的節慶文化。除了原住民社會之外，自明、清以來，台灣的漢人社會承襲了許多中國農業社會的節慶習俗；加上移民過程和日本統治的特殊背景，形成台灣在地的傳統節慶（傅季中，2007）。1949年國民政府遷台之後，由於兩岸政軍局勢動盪以及冷戰時期國際氣氛詭譎，形成台閩地區戒嚴長達四十年的特殊狀況。在這樣的政治局勢與社會氣氛之下，在傳統的歲時節慶之外又產生了不少屬於當時特殊時空背景的政治節慶。1987年解嚴之後，靠著1970年代以來累積的經濟實力和從1980年代開始萌芽的民主素養，加上1979年開放出國觀光所體驗到的全球文化衝擊，台灣從1990年代開始，逐漸興起一波明顯有別於傳統歲時節慶和政治節慶的現代節慶浪潮（吳鄭重、王伯仁，2011）。

中國自古以農立國，所以日常工作與休閒的生活作息是以大自然氣候變化和作物生長規律的歲時節令為依據。各種節慶的產生也是配合歲、時、節、俗的自然規律和生活節奏，融入宗教信仰和地方風俗習慣，形成具有時間統整性與地方差異性的傳統歲時節慶，例如春節、端午節、中秋節等。台灣的歲時節慶除了沿襲原鄉的節慶傳統之外，在移民遷徙和適應新居地的過程中，還加入調和時空差異與銜接新舊文化的新傳統，進而形成台灣的傳統歲時節慶。它充分融合了農業社會的生產方式和台灣地區的民間信仰與社會習俗，並以祭祀、廟會、市集、遊藝和宴飲等方式，體現出傳統節慶兼具神聖與狂歡特性的「熱鬧」氣氛（郭珉，2003；潘英海，1993；謝聰輝，2004）。

例如元宵節時的台南鹽水蜂炮和台北內湖炸寒單爺；中元節時的基隆燒王船、放水燈和竹、苗地區的客家義民祭；北港媽祖誕辰繞境和台南鯤鯓王爺誕辰出巡等。除了漢人的歲時節慶之外，原住民社會也有各種歲時祭儀，除了表達對自然神靈的崇敬與感謝之外，也有放下工作、團聚休閒的社會功能。例如：達悟人的收穫節是在飛魚捕撈季節之後，慶祝飛

魚、小米、果類與雜糧豐收的慶典，同時感謝祖靈的庇佑並祈求來年豐收順利（董森永，1997）；阿美族的豐年祭則是在小米收成的時候，歡慶小米豐收並祭祀神靈的重要慶典（黃丁盛，2003）。

　　台灣傳統歲時節慶的時序安排，充分反映在民間廣為流傳的農民曆上。雖然沒有正式的統計，但根據印刷業的經驗，農民曆可能是台灣每年印刷數量最龐大、版本最多的一本「生活指南」，每年約有三百萬冊的印行量。除了在一般書局和報攤販售之外，它也是農、漁會等地方機構和鄉、鎮、里長、縣市議員等民意代表每年必送的服務手冊。農民曆的內容包括先人根據日月星辰的自然運行和地方農林漁牧生產作息所歸納出來的十二月令和二十四節氣之天候規律與種植漁撈預報，加上良辰吉時、神佛誕辰、生肖流年、每日沖煞、喜神財神方位、胎神占方、飲食相剋等民間習俗與生活經驗，是社會大眾安排日常事物與婚喪喜慶的重要依據。即使台灣早已脫離農業社會進入工商時代，農民曆依然是民間安排生活與官方制定節日慶典的重要參考，例如：農曆大年初一的春節、正月十五的元宵節、五月初五的端午節、八月半的中秋節、十二月二十九的除夕等（劉還月，2000）。

　　如果進一步觀察這些具有濃厚民俗色彩和宗教意涵的傳統節慶，會發現除了春節、端午和中秋這三大歲時節慶和部分被納入地方文化的特色節慶之外，例如元宵節、中元節和各種神佛誕辰等（諸如北港媽祖誕辰、岡山佛祖誕辰、台南鯤魚身王爺誕辰），其他像是重陽節、冬至等比較次要的傳統歲時節日，早已融入日常生活而消逝無蹤。在一些比較西化的都市家庭中，這些傳統節日的重要性甚至已經被復活節、萬聖節、耶誕節等西方傳統節日所取代。

🏯 第二節　戒嚴時期的政治節慶（吳鄭重、王伯仁，2011）

　　自從1949年國民政府遷台宣布戒嚴開始，一直到1987年蔣經國總統宣布解嚴為止，台灣先後歷經了1950-1953年的韓戰、1958年的台海戰役、1959-1975年的越戰、1971年中華民國退出聯合國、1979年中美建交

等國內外重大政治與軍事危機。在反攻大陸的政治氣氛和美蘇冷戰的國際局勢之下，戒嚴期間台灣的節慶活動也變得「很政治」，更導致一些「政治節慶」的出現，例如紀念黃花崗七十二烈士的青年節、慶祝對日抗戰勝利的軍人節、台灣光復節；紀念孔子、國父、蔣公等中國「偉人」的誕辰紀念日；還有開國元旦、雙十國慶、行憲紀念日等國家慶典。在發揚中華文化的思想教育之下，一些固有的傳統歲時節慶，例如春節、清明、端午、中秋等節日，也被納入國定假日的官方節慶之列。

不同於民間自發的傳統歲時節慶，這些被官方訂為國定假日的政治節慶是政治介入和行政干預的產物，國家儀典和政治樣板的味道濃厚。它是端正禮教、誘導民風、實行教化的教育手段（李永匡、王熹，1995），也是國家統治和思想規訓的政治工具（楊明暉，1972）。除了放假一天之外，中央與省垣各界都會舉辦各項儀式，例如元旦升旗典禮、國慶閱兵和晚會、光復節遊行等。各級機關、學校和重要街道也都依照規定懸掛國旗和製作應景的牌樓、標語等，並且動員軍隊、學生和各行各業的人士參加各種典禮、晚會和遊行活動，並且透過報紙、電視、廣播等官方媒體廣為傳播，試圖營造「薄海翻騰，普天同慶」的節慶景象。那些臨時搭建的夾板牌樓和五顏六色的霓虹燈泡雖然粗糙、俗氣，卻充分反映出戒嚴時期的社會氣氛和政治節慶的僵化形式。

在政治戒嚴的兩蔣時期，節慶假日的時序安排不再是以農民曆為依歸，而是以行政院人事行政局正式發布的「政府行政機關辦公日曆表」為準：唯有政府頒布的國定假日才是官方認可的正式節慶。有趣的是，隨著2000年的政黨輪替，政治節慶的篩選標準也跟著政權轉移作「政治正確」的調整：一些威權時代的「偉人」誕辰或過於「中國」的政治節日紛紛取消，或是「只紀念不放假」，例如國父、蔣公和孔子誕辰紀念日（教師節）、行憲紀念日和台灣光復節等；另外則是增定二二八紀念日為國定假日，放假一天。

整體而論，從解嚴之後，尤其是2000年民進黨執政開始，政治節慶的時代逐漸劃下句點，只剩下重大的國家慶典和民俗節日才維持國定假日的地位，例如元旦、國慶日、民族掃墓節（清明節）、端午節、中秋

節、農曆春節等。這些改變也預告了一個新的節慶世代的到來。

第三節　方興未艾的現代節慶

　　當繁忙的工商生活讓傳統年節的氣氛變得越來越淡薄，而政治解嚴和民主進步也使得政治節慶和標語牌樓從國定假日和生活街景中逐漸消褪時，一股新的節慶風潮正隨著民主開放的腳步加快與台灣本土意識的抬頭，悄悄形成：1990年代之後，以節慶之名有系統、持續性地「辦活動」逐漸成為一種跨越政治、經濟、宗教和文化的新興現象，進而促成台灣現代節慶的誕生（邱坤良，1998；台新藝術獎觀察團委員，2003；黃海鳴，2003；廖漢騰，2003；陳柏州、簡如邠，2004；蔡文婷，2005a）。

　　現代節慶的風潮可以從幾個有趣的線索，一窺究竟。首先，近十多年來大量湧現以各種節慶為名的活動，不論就數量、頻率或規模而言，都讓人目不暇給。從中央到地方、從政府到民間、從都市到鄉村，規模有大有小，時間有長有短，形式和內容更是包羅萬象，舉凡藝術、文化、歷史、產業、社區、宗教、休閒、觀光、飲食等，都在新興節慶的涵蓋範圍之內。甚至莊嚴神聖的傳統節慶和正經八百的政治節慶，也都逐漸融入新的節慶風潮當中，例如從地方廟會變為觀光嘉年華會、從元旦升旗轉變為跨年晚會等。其次，隨著工商發達和國民所得的提升，國人越來越重視休閒活動和生活品質，台灣也從2001年開始正式進入週休二日的休閒時代。這項生活作息的改變使得觀光休閒成為國內新興的重要產業，也和新興節慶的大量湧現，關係密切。一時之間，各地爭相推出各種吸引觀光人潮、行銷地方特產和提升地方知名度的節慶活動，而這些節慶活動的舉辦必須充分配合週休例假和國定假日才可能真正吸引遊客前往。有趣的是，隨著週休二日的實施，行政院人事行政局也開始配合週休例假和國定假日的時間，推出「彈性放假」的措施，讓國定假日和鄰近的週末可以接續成一個時間較長的連續假期，方便民眾出遊。對照傳統歲時節慶依循的農民曆和政治節慶當道時的官方行事曆，這種以週末例假和連續假期為主

軸的節慶時間組構，顯然有其特殊的時空意義。此外，現代節慶與傳播媒體之間，更有著密不可分的依存關係（王志弘，2003；廖漢騰，2003）。

　　1993年開放有線電視頻道之後，新興媒體和現代節慶一拍即合，攜手打造出兼具新聞價值與廣告收益、結合政治服務與社會公益、利用現場轉播與綜藝手法的「媒體節慶」（mediated festivals），例如台北市府廣場前的跨年晚會、貢寮的海洋音樂祭等。原本只是作為電視新聞花絮和報紙社會服務之用的假日休閒與藝文活動預告，逐漸形成一種有別於民間農民曆和官方行事曆的「媒體節慶曆」，讓現代社會工作與休閒密切交錯的生活方式，顯現出不同於以往生活與節慶兩者涇渭分明的時間節奏和社會意義（吳鄭重、王伯仁，2011）。

🏯 第四節　新舊節慶消長融合的社會現象

　　透過歷史的縱深，可以清楚地看到台灣節慶在戰後短短的半個世紀裡，不論就數量、形式和內容而言，都有明顯的改變。它不僅是某些不合時宜的舊節慶被新興的現代節慶所取代而已，而是這些新、舊節慶之間存在著既彼此消長又相互融合的複雜關係。更重要的是，台灣現代節慶的風起雲湧是一個跨越政治、產業、經濟、宗教、社會、文化和藝術的複雜現象。近年來國內學界也有越來越多的研究關切此一新興的節慶現象，不過多半是從地方行銷、提振觀光、促進產業和社區營造等具體的實務面向和地域範疇著手（例如李小芬，2002；林志明，2002；陳元陽、李明儒、陳宏斌，2003；涂順從，2004；馬元容，2005；張淑君、曾才珊，2005；孫華翔，2005；林欽榮，2006；陳璋玲、伍亮帆，2006；游冉琪，2006；黃聲威，2006a、2006b等）。

　　個別來看，這些研究的確都掌握到政府和民間急欲以節慶活動來整合地方產業、觀光、文化和社區力量的明顯企圖，同時也凸顯出各地一窩蜂「瘋節慶」的諸多問題。然而，這些聚焦在實務層面和特定地域的節慶研究，似乎存在一個「見樹不見林」的共同盲點——欠缺一個宏觀掌握與

概念理解台灣現代節慶現象的整體視野。因此，作為一個回歸整體現象與基本概念的初步探索，吳鄭重、王伯仁（2011）試圖暫時跳脫個別節慶現象的具體內容和動態過程。改以一種「社會學印象派」的粗糙光影和模糊視野——一種結合零碎片段與宏觀整體的生活文化敞視觀點（Highmore, 2002: 17-30; 35-44），用以捕捉台灣現代節慶現象的整體精神；以便為後續及其他系統化深入探究此一節慶現象的正式研究，提供一個經驗對照與理論對話的基本平台。

第五節　台灣現代節慶的時空分析與理念範型
（吳鄭重、王伯仁，2011）

一、台灣現代節慶的時空分析

在2005/2006年的十二個月當中，全台各地約有434個各式各樣的節慶活動。相較於一年只有十來個的傳統歲時節慶或是加入政治節慶合計也不超過20個的國定假日，台灣現代節慶的數量顯然非常龐大。不過，其中包含不少空間差異所產生的「節慶分身」。例如：同一個元宵節就有台北燈節、台北燈會、平溪天燈節、大溪火把節、彰化元宵民俗踩街嘉年華、鹽水蜂炮、屏東炸寒單爺、台北內湖弄寒單等不同形式與內容的地方節慶。以下將分別就時間分布和空間分布的基本面向，來概括瞭解最近幾年台灣盛行的節慶現象。

(一)順應制度時間，裂解生活規律的現代節慶時間

從月份來看台灣現代節慶的時間分布，節慶最多的月份是10月（71個，16%）和11月（57個，13%），次多的月份是8月（53個，12%）和7月（44個，10%）；最少的則是3月（16個，3.7%）、2月和6月（各是17個，3.9%）。整體來看，7-12月的下半年合計299個節慶，約占全年節慶數量的七成（69%）。節慶集中暑假和秋季的原因包括前者是學校放假期

間，比較容易吸引遊客參與節慶活動；而後者正值秋高氣爽，是最適合出遊的季節，也是許多地方特產收成的時候。加上10月是政治節慶最集中的月份，所以節慶活動較多。相對溼冷的1-3月及橫跨梅雨季節的4-6月，雖然有除夕、春節、元宵、清明、端午等重要的傳統節慶，但整體節慶活動的數量相對較少。由此也可以看出現代節慶與傳統節慶之間的逐漸脫鉤。

就星期例假的時間尺度而論，節慶落在週六、週日的機率高出落在週一至週五工作日時的33%。乍看之下，二者差異不大，這是因為許多節慶活動是為期數日甚至橫跨數週的連續活動，因此不易凸顯出節慶落在週間和週末之間的差別。一般而言，除了短期性的節慶活動偏好將活動時間訂在週末之外，連續性的節慶活動會通常會選擇週末作為開幕、閉幕或是重點活動的主要時間，以便吸引人潮。所以，現代節慶和星期例假的工商時間之間的關係，可能比數據表面所顯式的更加密切。

若單純地將434個節日除以一年365天，平均每天有多達1.2個節慶活動，可以用「日日有節慶」來描述節慶塞爆生活的荒誕現象。但現實並非全然如此，因為有不少節慶屬於「節慶分身」或地方活動，以全台加總的方式未必能夠適切反映節慶活動與地方生活之間的具體關係。但是即便只看節慶數量最多的台北市，扣除日期重複的節慶，單以一年當中每天有無節慶活動的頻率計算，則會發現台北市全年有高達268天（將近九個月）是處於節慶活動的「節慶日」，有只有三個多月（97天）是沒有任何節慶活動的「平常日」。因此，節慶滲透生活的印象，並非全然無稽之談。而且，台灣面積狹小，人口高度集中在西部平原城市，加上鐵公路運輸快速便捷，一個節日有多個節慶分身，例如各地的跨年晚會和元宵節活動，亦非尋常現象。加上有些節慶活動是從白天延續到夜晚，甚至以夜間為主，例如新年的跨年晚會；因此，從現代節慶的整體時間特性來看，它不僅脫離節氣循環的自然時間規律，轉而依附在工商社會以週為單位的制度時間之下，甚至逐漸打破平日／假日和白天／夜晚的時間邏輯，使得過去「節慶／生活」天數懸殊和時序分明的現象，轉變成節慶與生活相互滲透，融合單調與亢奮的「節慶生活」。

(二)城鄉有別,遍地開花的現代節慶空間分布

就空間面向來看,2005/2006年台閩地區25個縣市平均一個縣市一年約舉辦17個節慶活動。其中台北市獨占鰲頭,多達56個;次多的縣市包括五都改制前的台北縣(37個)、台南縣(32個)、高雄縣(29個)和高雄市(22個)等南北都會地區;最少的縣市有連江縣(1個)、金門縣(2個)、嘉義市(5個)、基隆市(6個)、澎湖縣(7個)和台中市(9個)等偏遠離島地區和緊鄰都會地區的外圍縣市。其中,台中市是比較特殊的例子。照理說台中市作為中部地區的主要城市,應該有較多資源舉辦各式各樣的節慶活動,但是台中市長期以來也有「文化沙漠」的惡名,看來也反映在節慶活動的數量上。加上五都改制之前,台中市作為省轄市的地位和資源,在舉辦大型節慶活動方面,顯然無法與北、高兩市相抗衡。然而,自胡自強於2001年底接任市長,尤其是2005年底連任第二屆市長之後,接連舉辦各項盛大的藝文活動,包括2005年底世界三大男高音之首帕華洛帝(Luciano Pavarotti)的演唱會、2010年3月大陸導演張藝謀導演的大型歌劇《杜蘭朵公主》(*Turandot*)等,使得情況有所改觀。

就城鄉分布而言,台灣現代節慶有明顯的城鄉差距。尤其是首善之都的台北市,節慶活動的數量更是各縣市平均的三倍,稱它為「節慶首都」,亦不為過。如果把周邊的台北縣和鄰近的桃園縣、基隆市納入,大台北都會區年度的節慶數量多達120個,占全台節慶數量的28%。另一方面,台南縣、市和高雄縣、市等南部都會地區的節慶數量合計也多達93個(21%),二者合計將近台灣節慶數量的五成(49%),顯現出台灣現代節慶集中都會,南北對峙的空間特性。相反地,各縣市在資源有限的情況下,紛紛採取數量和形式相去不遠,但內容互有差異的「地方節慶」模式,形成遍地開花的節慶現象。

二、台灣現代節慶的理念範型

文獻當中有各種節慶的分類方式,例如陳柏州與簡如邠(2004)將台灣的地方節慶分為藝術文化節、產業促銷與社區營造節慶和創新承傳民

俗祭典節慶三大類；蔡文婷（2005b）將台灣的新興節慶分為文化節慶、產業節慶、創意節慶和傳統節慶裝新瓶四大類。

　　張淑君與曾才珊（2005）將台灣節慶分為傳統民俗、宗教信仰、原住民慶典、文化藝術、地方特產和特殊景觀六大類。黃海鳴（2003）則是將節慶分為本土民間宗教節慶、脫序的嘉年華節慶、替代的商業節慶和生命共同體節慶等四類。國外學者McDonnell等人（1999）曾經就節慶目的、所屬部門和規模加以分類，而O'Sullivan與Jackson（2002）則是依照節慶的參與人數、地理空間、主題、主辦單位、經營組織和目的等，將節慶分為「鄉土」（home-grown）、「觀光」（tourist-tempter）和「大爆炸」（big-bang）三大類。

　　吳鄭重與王伯仁（2011）將台灣的現代節慶整理出以下五種理念範型：

(一)地方產業創新節

　　在統計出來的434個台灣現代節慶當中，數量最多、頻率最高、分布最廣的節慶類型可稱為「地方產業創新節」，也就是將地方生活文化或產業活動以創新手法包裝成節慶活動的形式。約有過半的節慶（224個，占51.6%）具有此一特性。地方產業創新節又可細分為三種亞型：

◆地方產業文化化的新節慶

　　將地方的農林漁牧產品、手工藝品或工業產品透過產業故事的文化敘事，提升為具有商品消費與文化體驗價值的地方特產，並以節慶活動的整體包裝來結合主題式的觀光旅遊和品牌化的經驗消費，帶動地方產業與文化的發展。例如：台南白河的蓮花節、屏東東港的黑鮪魚文化觀光季、鶯歌的陶瓷藝術季、新竹的竹塹國際玻璃藝術節等。

◆地方文化與環境資源產業化的新節慶

　　將具備地方特色的文物古蹟、傳統技藝、環境與生態資源透過節慶活動的再現，結合小吃、特產、紀念品等相關商品和民宿、參訪導覽、儀典表演等旅遊服務，轉化為商品消費的節慶體驗。例如：高雄內門的宋江陣

嘉年華就是將當地獨特的庄頭藝陣由三年一次的地方習俗改為年年舉辦的宋江陣嘉年華，一方面保存地方文化，同時將地方文化作為吸引觀光旅遊消費的地方資源。類似的例子還有台北平溪的天燈節、苗栗的桐花祭等。

◆以新創節慶形塑地方文化與產業特色的節慶創新

1996年開辦的宜蘭國際童玩藝術節就是經典的例子。在不特別強調地方自然資源、特殊產業與文化特色的情況下，利用冬山河親水公園和夏日歡樂的簡單概念規劃特色童玩展覽、各國民俗團隊表演、親水遊戲與創意市集等活動，曾經創下單季八十萬參觀人次和兩億元門票收入的輝煌紀錄，堪稱以節慶創新帶動地方自然保育、文化保存與產業發展的最佳範例。其他例子還有宜蘭的綠色博覽會、苗栗的國際假面藝術節、台北市的牛肉麵節等。

(二)藝文統理節

第二種節慶類型（約有183個，占42.2%）可以稱為「藝文統理節」，是指以藝術展演和文活動作為節慶主軸的現代節慶。其內容包羅萬象，包括音樂、戲劇、舞蹈、電影、繪畫、雕塑等展演藝術，也涵蓋室內／室外、靜態／動態、精緻／普羅、都市／鄉村、傳統／前衛等不同形式。

最重要的是，這些試圖延續傳統或是積極創新的藝文活動紛紛以制度化的節慶模式結合政府和民間的力量，並且尋求國內外和城鄉之間的交流合作，形成一種「以文化藝術為核心的現代廟會活動」（孫華翔，2005：5）。例如行之有年的台北藝術季、台北電影節，從2001年開始舉辦的高雄國際貨櫃藝術節、2002年首辦的高雄國際鋼雕藝術節，還有廣受年輕族群喜愛的貢寮海洋音樂祭、墾丁春天吶喊音樂節等。甚至由民間／商業團體舉辦的大型表演活動，例如熱門音樂會、歌舞戲劇表演、馬戲團表演等，也可視為結合商業經營的藝文節慶。

此外，這些以藝文活動為主的節慶活動也包括各縣市政府以晚會形式辦理的跨年活動和穿插在各種節慶當中的藝文表演，形成台灣地區相當獨特的地方治理模式——節慶統理。透過新聞報導和電視轉播，這些藝文統理節的內容和氣氛甚至超越節慶活動當時的時空範疇，深入到無數家庭

當中，形成一種不在場的節慶臨場感，讓民眾感受到政府有所「作為」的施政表演。

(三)傳統再現節

當傳統歲時節慶與宗教儀典逐漸和現代工商社會的日常生活脫節時，官方和民間也不約而同地嘗試以各種方式縮短二者之間的距離，讓傳統節慶重新融入現代社會的生活脈絡與技術框架，同時也映照出新舊節慶之間的時空差異與傳統遞嬗，進而打造出混雜了「舊瓶新酒」與「新瓶舊酒」的「傳統再現節」。例如早在1978年觀光局就將元宵節定為觀光節，並從1990年起變身為台北燈會，將傳統提燈籠、賞花燈、猜燈謎的民俗節慶打造成高科技的大型燈會，全台各地更是爭相仿效、各出奇招，形成「一個元宵，各自表述」的節慶現象。從2001年起，台北燈會也走出台北，改為各縣市輪流主辦的台灣燈會。而流行風潮所具有「移風易俗」的強大力量，也讓原本是以吃月餅、柚子和賞月為主的中秋節，變成以烤肉為主的「中秋烤肉節」。此外，一些具有地方特色的宗教慶典，例如豐年祭、媽祖繞境、中元節等，也紛紛結合觀光旅遊和嘉年華會的元素，變身為台東的南島文化節，跨越中、彰、雲、嘉的媽祖文化節與基隆的鬼節嘉年華會等融合傳統與創新的傳統再現節。

(四)結合消費紀念日與購物狂歡節的商業節慶

在上述各類節慶當中，常常看見節慶活動結合相關商品或周邊商家，進行節慶商品的展售特賣，甚至有許多節慶活動的籌劃或經費來源是由相關廠商負責和贊助的，形成融合購物與狂歡的「商業節慶」。此外，隨著國民所得的提升和週休二日的實施，加上不少現代節慶刻意選在週末、國定假日或連續假期舉辦，也讓節慶與消費之間的關係變得更為密切。每年10月開跑的百貨公司週年慶，往往吸引大批人潮搶購，其熱鬧喧騰的景象有如一場熱鬧的商業嘉年華。雖然本研究在節慶調查時並未將這些「商業節慶」納入計算，但是他們邀請藝人表演、送禮、摸彩和舉辦各種活動的節慶手法，以及限時打折、促銷等「非常」手段，與現代節慶

的精神可謂不謀而合。一些地方商圈也積極籌辦各種以購物為主的節慶活動，例如迪化街年貨大街、五分埔福德文化節等；而各種大型商展，例如電腦展、書展、汽車展等，更是名符其實的「購物狂歡節」。部分特殊節日，例如西洋情人節、中國情人節、婦女節、母親節、父親節、耶誕節等，透過商家炒作和媒體渲染，早已成為大眾消費與餽贈送禮的「消費紀念日」。甚至商店、餐廳和百貨公司林立的商業鬧區，結合大型量販店與休閒餐飲的購物中心，以及近年來公私部門合力推動的觀光夜市，都有如一場日以繼夜、終年不綴的消費節慶地景。

(五)小眾嘉年華

　　台灣近年來陸陸續續出現一些活動內容分歧、規模不大，甚至沒有固定時間和地點的小型節慶活動──「小眾嘉年華」。籌辦單位可能是特定的機關、團體、社群或社區，參與的人數也多寡不一，尤其是剛開始的時候，甚至沒有多少人知道。例如汐止夢想社區的「夢想嘉年華」、由同好團體所舉辦的同人誌即賣會、由非主流搖滾音樂人發起的「野台開唱」等。這些小而美的小眾嘉年華充分體現台灣多元、民主的社會價值觀──只要有心，任何社群都可以營造出屬於自己的節慶空間與時間，即使是社會邊緣的弱勢團體或地區，也可以找共同參與和齊聚發聲的節慶舞台。小眾嘉年華的大量出現，更加凸顯出節慶穿透生活和現代生活日趨節慶化的奇觀現象。

　　上述台灣現代節慶的五種理念型只是代表現代節慶諸多構成面向當中最突出和最關鍵的幾種範型，它們之間並非完全互斥的節慶類型。某個節慶可能同時具備好幾個理念型的特徵，例如媽祖文化節、東港黑鮪魚觀光季等。也有些「節慶活動」可能空有節慶的名稱，但是並不具備現代節慶的實質內涵，例如大學校園的就業博覽會、以嘉年華或文化節為名的小型展售會等。此外，也有一些「特殊活動」沒有使用節慶的名稱，卻充滿了節慶的氣氛，例如百貨公司的換季大拍賣、大型觀光夜市的熱鬧人潮等。這些不同的節慶理念型，讓現代社會的日常生活產生繽紛有趣的各種變化；而其在時間規律與生活空間上大量穿透生活的特殊景象，也共同創

造出台灣作為一個節慶之島的現代奇觀。

第六節　台灣現代節慶的歷史溯源與政經分析

　　順著台灣現代節慶的理念範型架構，以及節慶地景生產的技術內涵概念，吳鄭重與王伯仁（2011）進一步深入現代節慶的政治經濟脈絡和社會文化背景，來探究台灣節慶奇觀的幾個源頭和它們所代表的社會意義。

一、文化治理的節慶政治

　　台灣現代節慶的開端，或許可以溯源自1994年陳水扁當選台北市長後首度舉辦的「市民之夜」跨年晚會。它不僅以「政治嘉年華」的方式改變戒嚴時期以來的「街頭運動」形式，吸引了大批群眾從好奇圍觀轉為積極參與，也悄悄地鬆動國民政府長期以來在國族認同和民主鉗制上的思想規訓，進而開啟以舉辦活動推動市政的節慶政治統理模式。這種以跨年晚會為代表的節慶政治文化統理脫胎自競選期間的「造勢晚會」，後者主要是以熱鬧的歌舞表演吸引人潮和用情緒性的口號召喚群眾的參與認同。也因為當時陳水扁的核心幕僚多是學運世代的年輕新血，在不嫻熟市政運作模式的情況下，反而以單純的思維和歡樂的氣氛開創出節慶政治的文化治理模式。這股文化治理的節慶政治風潮在1997年由台北市政府與台北文化基金會合辦，試圖創下金氏世界紀錄的「力拔山河——台北市秋天萬人角力」萬人拔河活動中達到首波巔峰，但是也因為「斷臂事件」的影響，導致主辦的台北市新聞處處長羅文嘉辭職而暫時降溫。

　　2000年民進黨首次執政，跟隨陳水扁入主總統府的新政府團隊，延續並擴大市府時期節慶政治的文化治理模式，在國慶、元旦、光復節到入聯公投等各種政治場合，不斷採取顛覆傳統國家儀典的節慶活動形式，並且將元宵燈會、國慶煙火等大型節慶活動移往中南部縣市舉辦，試圖營造「本土政權」的親民形象，也讓節慶政治的文化治理火苗，向外擴散。由

執政淪為在野的國民黨，在形勢比人強的情況下，也開始仿效民進黨政府節慶治理的「親民聯歡」路線，放下身段爭取一般民眾，尤其是年輕人的支持。擊敗陳水扁接掌台北市政府的馬英九更是延續陳水扁時代節慶政治的文化治理路線，擴大辦理各項節慶活動，甚至出現市府新創台北燈節與中央政府的台北燈會互別苗頭的「節慶競賽」。各縣市政府在「輸人不輸陣」氛圍下，紛紛仿效此一節慶政治的文化治理路線，進而在短短數年之內，形成各類節慶活動在台灣遍地開花，甚至「月月有節慶，週週可狂歡」的奇觀景象。

最諷刺的是，2006年由民進黨前主席施明德和民主行動聯盟所共同發起的「紅衫軍倒扁運動」，正是彰顯陳水扁以節慶活動顛覆傳統威權，進而發展為政治統理手段的最大反諷。這樣的「節慶革命」也驗證了Lefebvre所說的以節慶顛覆日常生活的革命力量，並見識到現代節慶在政治鬥爭和社會運動上驚人的爆發力。

二、統理文化的節慶技術

台灣現代節慶的第二個根源可以追溯到以行政院文建會和台北市文化局為首的文化節慶統理技術，它們分別代表地方文化與精緻文化節慶化的推廣經營模式。在文建會方面，可以上溯到1978年蔣經國擔任行政院長時，將文化建設納入十二項國家重大建設；但是當時在政策施行上，則是以成立集圖書館、文物陳列室和演藝廳於一身的縣市文化中心作為文化硬體建設的重點工作。1981年行政院正式成立文化建設委員會之後，才逐漸朝向文化軟體的方向發展。初期陳奇祿主任委員任內（1981-1988）是以舉辦大型美術展覽為主，接著郭為藩任內（1988-1993）又致力於法規制定與文化保存，到了第三任主委申學庸任內（1993-1994），率先提出文藝季的構想。

除了引進國際表演團體來台演出之外，更鼓勵地方舉辦小型國際文化活動。其中最關鍵的措施是文建會在1994年以「人親‧土親‧文化親」作為主軸，將全國文藝季下放給縣市政府辦理，再由文建會串連成長達

四個月的全國文藝季（行政院文化建設委員會，2003）。於是，原本專屬於都會地區的藝文活動逐漸擴展為鄉鎮社區的地方文化活動（涂順從，2004）。加上同年文建會又提出「以文化建設來進行社區總體營造」的概念，使得地方文化節慶開始深入社區，包括精緻藝術下鄉和發展地方文化等。其中最成功的案例包括1996年首度舉辦的台南白河蓮花節和宜蘭國際童玩節等，形成「產業文化化，文化產業化」的地方文化節慶特色。

　　1999年成立的台北市文化局，則是提供了以都市節慶統理精緻文化的另一模式。作為台灣的首善之區，早在1979年李登輝擔任台北市長任內，就由台北市立交響樂團開始籌辦音樂季的活動。1986年教育部集合國內外演奏菁英組成「聯合實驗管絃樂團」，加上1987年位於中正紀念堂的國家音樂廳和戲劇院完工，讓國內外的精緻文化展演有了更固定的演出場所。聯合實驗管弦樂團於1994年改組為「國家音樂廳交響樂團」，2001年又更名為「國家交響樂團」，每年定期公演。

　　加上民間和國外藝術團體在兩廳院的演出，以及國父紀念館、社教館、中山堂等展演場地的演出，台北市的藝術活動可以說是終年不綴。從1997年開始，台北市政府和成立於1985年的台北市文化基金會共同舉辦「台北市藝術季」，1998年又舉辦了首屆「台北電影節」。這些市府統理文化的節慶技術在1999年底有了制度性的突破——台北市文化局的成立，成為台灣第一個地方文化事務的專責機構。其業務範圍包括推動：(1)國際城市與國內各縣市藝術文化交流；(2)古蹟與傳統藝術等文化資產保存；(3)專業藝術文化輔導與推廣；(4)公共藝術推動與社區文化紮根等地方文化政策。後來高雄市及各縣市政府紛紛跟進成立文化局，使得文化活動，尤其是精緻文化的推廣，成為地方治理的重點項目之一。由於公部門資源在補助文化團體、興建和管理藝文展演場所各方面占有重大比例，而且其中有不少藝文活動是以各種文化節慶的方式辦理，因此這種由文化局帶頭推動的城市藝文節慶，例如台北藝術季、高雄電影節等，也就逐漸成為統理精緻文化的基本模式。

　　許多以藝文活動為主的地方節慶，例如宜蘭歌仔戲藝術節、羅東藝穗節等，都是遵循此一文化統理的節慶技術模式。其中也包括地方文化

「向上提升」為精緻文化的節慶包裝，例如：傳統歌仔戲、布袋戲、北管、客家山歌等紛紛成為音樂廳和戲劇院的表演項目。

三、文化消費的節慶產業

自從文建會第三屆主委申學庸提出文藝下鄉和社區總體營造的文化政策之後，繼任的幾位主委，包括鄭淑敏（1994-1996）、林澄枝（1996-2000）、陳郁秀（2000-2003）、陳其南（2003-2006）等，皆延續此一地方文化紮根的做法。陳郁秀任內還將2003年定為「文化產業年」，試圖進一步結合地方文化與產業經濟。除了以宜蘭童玩節為代表的「文化產業化」模式和以白河蓮花節為代表的「產業文化化」模式之外，地方文化節慶持續發展的結果，進一步蛻變為「一鄉一特色，一鄉一特產」的「地方產業創新節」模式。前者主要是呼應經建會在2002年提出的「挑戰2008：六年發展重點計畫」中觀光客倍增計畫項下的「一鄉一特色」目標，後者則是配合行政院在2006年提出的「2015年經濟發展願景三年衝刺計畫——產業發展套案」中，為了均衡產業發展，促進在地就業所研擬的「一鄉一特產」政策。

透過現代的節慶技術，例如訂定主題、設計空間、安排活動、商品包裝等，這種以文化消費為名的產業節慶活動逐漸成為吸引文化旅遊和觀光消費的地方／產業發展策略。在文建會的政策引導之下，文化消費的節慶產業一躍而為結合地方行銷與產業發展的縣市鄉鎮「基礎建設」，並且在各地綻放出各式各樣的「地方產業創新節」。例如雲林古坑的咖啡節、台南官田的菱角節，還有其他縣市鄉鎮所推出的各種節慶，幾乎都朝向這個方向發展等。「造節」幾乎成了一門文化經濟的「好生意」，節慶地景也逐漸成為再現地方的新手法，而這些結合文化、產業與地方的節慶舞台，更是各種地方勢力政治角力與產、官、學界利益結盟，不可或缺的修辭政治。例如近年來中央與各地政府積極推動的文化創意產業，就是文化霸權與政治利益結合的最好例子。

四、消費文化的商業節慶

除了文化治理的節慶政治、統理文化的節慶技術和文化消費的節慶產業之外，穿透日常生活最為徹底、也最廣泛的節慶化現象，則是充分反映現代消費文化的商業節慶。它有四種不易追查起源，但是行之有年的節慶形式。

1. 第一種商業節慶是廠商和店家抓住適合送禮和慶祝的特殊節日，透過商品陳列、媒體廣告和促銷活動來營造節慶消費的氣氛，讓一般大眾產生不得不然的從俗壓力，例如情人節的巧克力、鮮花和雙人套餐、母親節的康乃馨、按摩椅和闔府餐宴，父親節的刮鬍刀、血壓計等。

2. 第二種商業節慶是百貨公司的週年慶和換季大拍賣。許多平日不打折的商品在這段期間有較大的折扣優惠和促銷贈品與摸彩活動，讓抵擋不了折扣誘惑和精打細算的消費者忍不住大肆採購。週年慶期間，百貨公司每日的營業額動輒數億，人潮熱絡的景況，比起各種新舊節慶絕對有過之而無不及。

3. 第三種商業節慶是各式各樣的「商展」，尤其是現場有商品販售，開放給消費大眾的各類展售會，例如汽車展、電腦展、音響展、書展、傢具展等。商展本身就是產品、價格、通路與促銷等行銷組合的化身，顧客也樂於就近蒐集產品資訊和比價、討價還價。因此，各類商展會場人聲鼎沸的熱鬧景象，也就構成一幅場面盛大的商品嘉年華會。每次台北世貿中心舉辦電腦展時，信義計畫區周邊的交通近乎癱瘓，其盛況可想而知。

4. 第四種商業節慶則是常設的商業地景本身，不論是市區的百貨公司、專業街，郊區的大賣場、量販店，精品店匯聚的商業中心或是小吃攤雲集的觀光夜市等，彷彿一場終年不綴的商業節慶，構成一種「節慶生活」的現代奇觀。

更重要的是，近年來這幾種消費文化的商業節慶更有互相結合的趨

勢,形成一種節慶化的消費空間。例如台北信義商圈結合百貨公司、影城和主題餐廳的休閒購物空間,高雄市在2007年開幕的「夢時代」大型購物中心等。它們本身就像一個精心策劃的大節慶,透過室內外的空間設計營造出不同於一般都市街道的情境氣氛,匯集購物、飲食、藝文展覽和電影、遊樂場、歌舞表演等各式各樣的娛樂消費於一地,讓平時或假日一趟簡單的購物之旅充滿了豐盛與驚奇的節慶體驗。這樣的發展模式也印證了Hannigan夢幻城市的都市節慶特質。

五、解放生活的節慶革命

在上述四種現代節慶的雛形脈絡當中,可以清楚地看到國家官僚體制與資本主義市場結構的強大影響力,因為這些新興的現代節慶完全符合當權者和資本家的利益。從傳統的歲時節慶、精緻的文化節慶到地方的產業節慶等,都是他們收編的對象,甚至可以說是他們刻意營造的結果。然而,這並不表示藉由這些光鮮亮麗的節慶營造,人民的生活就可以獲得具體的改善。有時候,這種歡樂喜慶的節慶政治,反而是刻意用來掩飾政府在民生經濟各方面施政不力的擦脂抹粉。例如:當中華民國建國百年卻仍有許多百姓深陷貧病失業之際,中央與各地方政府卻樂此不疲地花大錢辦晚會(例如兩晚燒掉兩億多新台幣的國慶晚會「夢想家」搖滾音樂劇)、搞活動(例如台北市政府斥資八十億元的花卉博覽會)或放煙火,讓市井小民哭笑不得。幸好,在國家與資本合流的主流節慶地景之外,台灣社會依然存在許多庶民百姓可以凝聚力量和自我解放的縫隙皺褶,進而孕育出各種小眾與另類節慶的發展空間。這些參與人數有限、缺乏政治奧援與產業連結,甚至脫離社會主流價值與流行文化的小眾團體,在越來越開放與自由民主的台灣社會漸漸突圍,找到發聲的管道和現身的舞台。

其中有部分節慶甚至成為新興節慶的成功典範,像是獨立音樂愛好者的野台開唱、動漫愛好者的同人志聚會,或是一些小型社區的跳蚤市場和社區嘉年華等,為現代節慶的多元發展注入不少活泉。其中最值得關注

的「小眾嘉年華」之一就是政治抗爭和社會動員的街頭運動。解嚴多年和
歷經中央、地方多次政黨輪替之後，各種議題的政治抗爭和社會動員也
從劍拔弩張的言語衝突與肢體對抗轉化為各種創意齊聚的「柔性節慶革
命」，例如行動劇、手勢與口號的運用、夜宿街頭、苦行跪拜、剃髮變
裝、祈福法會等各式各樣的街頭運動。這些社會弱勢團體試圖以自嘲與反
諷的節慶形式對抗主流強權的政治抗爭和社會動員，反而更容易引起社會
大眾的同情與共鳴，產生社會輿論和政治選票的實質效果，進而達到節慶
革命的激進目標。1989年無殼蝸牛運動的萬人夜宿忠孝東路、2006年凱達
格蘭大道百萬人倒扁的紅衫軍運動都是「小眾政治嘉年華」變成「大眾節
慶革命」的代表性例子。這種由下而上，不分階級、族群，打破禁忌、
挑戰社會常規的節慶革命，正是節慶奇觀的最佳體現，也是反思現代節
慶、日常生活和節慶生活關係的行動場域。

章末個案：宜蘭綠色博覽會

　　宜蘭綠色博覽會從2000年舉辦至今已經邁入第十七屆，取名為「宜
蘭綠色博覽會」乃因「綠色」是大地資源，代表著生生不息、永續經
營，是辛勤的農民在炎日下揮汗耕耘的成果。舉辦宜蘭綠色博覽會將綠色
產業介紹給國內外遊客，以展覽、展售、課程、表演、遊憩等主題，經由
互動、知性及寓教於樂之活動設計，傳播綠色概念、傳遞自然生態、能
源、生物科技與環保精神。博覽會會場內大型展館大量採用可回收利用之
建材，並且把裝置藝術品或建築重複再利用，展館於綠博後作有計畫永續
經營使用（康立和，2016）。

　　2016年主題為「糧心」，共分五個展區，從3月26日至5月15日（51
天）。五個展區為「漂流森林」、「特拉吉斯」、「拾器時代」、「糧心
聚落」和「農林秘境」，展區內容如下：

表5-1　2016年宜蘭綠色博覽會「糧心」主題內容彙整表

	主題	內容
A區 漂流森林	入口	鐵製手繪輸出裝飾藝術 入口意象裝置藝術
	蟲蟲樂園	用生活素材演化的昆蟲裝置藝術，可以練舉重、爬樓梯、玩翹翹板。 蟲蟲樂園
	消失的森林	使用漂流木創作出人類無止盡開發的裝置藝術，翠綠森林抵不住山洪暴雨，沖刷至池塘布滿水面，衝突的景象瀰漫著一片孤寂。
	生命的十分之一	藝術家拉黑子達立夫從環境中找到生命創作的自然素材，詮釋人類與環境的關聯。 生命的十分之一

	主題	內容
A區 漂流森林	田園舞台	壯觀的大白菜舞台，演出內容為台灣各族群的音樂及獲獎國際戲劇表演。 大白菜舞台
	良食冒險島	生活中存在許多看不見的危機，透過良食冒險島展覽可瞭解周圍食物及物品的來源。
	安心市集	販售宜蘭嚴選的各種農產品以及現場手作的美食。
	文創市集	販售宜蘭社區發展協會等相關文創品。
B區 特拉吉斯	小米慢慢大	種植小米區。
	小鳥不要來	種植小米、玉米區。
	特拉吉斯部落	泰雅民族哈嘎巴里斯部落家屋，設立小米展覽。 泰雅族哈嘎巴里斯家屋
	小米巴豆呦	巴豆呦是泰雅族語「廚房」之意，販售泰雅族小米創意美食。

	主題	內容
B區 特拉吉斯	特拉吉斯光合屋	小米飾品DIY區。 小米光合屋
	南瓜隧道	南瓜風格廊道。 南瓜隧道
C區 拾器時代	可食風景	交通大學食驗室與設計思考社的學生，以「森」為發想，思考自己與自然的相處之道，搭配周圍可食植物所建構的菜景。 食物花園

	主題	內容
C區 拾器時代	窯烤喔耶	使用在地食材、烤窯做披薩。 烤窯
	甘藍野坡	臨溪步道旁的小土坡，種了滿滿的高麗菜，宛如宜蘭高冷蔬菜四季南山生產區的場景。
	點草成金	科技農具展覽：稻草、落葉、殘枝、樹皮等各種自然廢材，經過高溫壓製成耐燃的燃料棒或友善地球的免洗餐具。
	再生工房	珍珠社區村民進駐，使用稻草創作。
	食惜農坊	在老鐵皮屋與舊棧板組成的小屋上種滿各式植物。 食惜農坊
D區 糧心聚落	糧心館	糧心館的互動體驗，呈現關於「食品」之展覽。 糧心館

	主題	內容
D區 糧心聚落	彩繪大地	種植蘿蔓、迷迭香、萵苣等蔬菜與香草的土地。
	良食研究所	用存在於自然界的物理現象，及新時代的管理方式與網路概念，自然且有效提高作物產量，讓糧食生產與環境生態找到更好的平衡點。
	五感食物教室	以身體五感體驗從食材到料理過程中的節奏，改寫對食物的認知。
	時光林岸	溪邊樹林休憩處。
	田媽媽餐飲區	販售在地美食專區。
	環教中心	運用武荖坑特有的山水環境，每天安排多樣的生態活動。
	瓜呱隧道	以各式瓜類營造風格廊道。
	銀寶樂園	由蘇西社區發展協會阿公阿嬤進駐，結合園藝治療與人本照護的概念，打造一個人人都可以參與的社群菜園。 銀寶樂園
	魚蓮溼地	小魚與蓮花共存的溼地。 小魚與蓮花共生池
	聽台灣	台灣風潮音樂進駐，販售音樂專輯及相關文創商品。

	主題	內容
D區 糧心聚落	宜蘭染農業文創館	宜蘭染展覽及DIY區。 使用廢棄隧道掘進機（TBM）所搭建的宜蘭染文創館及聽台灣
		 宜蘭染解說區
	御品小築	 溪邊樹林休憩處

	主題	內容
E區 農林秘境	狩獵蜂屋	展覽、販售及DIY狩獵蜂屋區。
	與蜂共舞	蜜蜂展覽區。
	開心鴨寮	鴨子飼養池
	秘境農場	森林探索。
	里山學堂	森林探索。
	農青驛站	多功能驛站，提供休憩、教學與討論的互動空間。

　　宜蘭綠色博覽會每年活動總預算維持在七千萬至七千五百萬左右。主辦單位為財團法人蘭陽農業發展基金會，其中各局處須共同負責的工作細項包括：(1)各單位或所轄機關網頁及Facebook粉絲專頁須與宜蘭綠色博覽會網頁及粉絲專頁連結；(2)配合宜蘭綠色博覽會舉辦期間爭取全國性會議、活動辦理，將宜蘭綠色博覽會納入指定行程，並編列購票經費；(3)積極投入媒體宣傳，對外發行宜蘭綠色博覽會相關刊物、電子報、單位及所屬網站，並以LED、跑馬燈、電視牆、電視廣告等將活動訊息露出（康立和，2016）。

　　每位工作人員皆須扮演經驗傳承角色，把宜蘭綠色博覽會的精神、核心價值及活動的優勢與劣勢都傳承給新進同仁（康立和，2016）。環境教育志工則由武荖坑環境教育中心負責招募、培訓，希望環境教育志工可透過環境教育服務之過程，落實環境行動參與，以協助宜蘭縣環境教育行動方案之推動。環境教育志工主要負責工作事項含：服務台諮詢服務、展館各項展覽品維護、現場各空間秩序、環境衛生維持、協助宜蘭綠色博

覽會活動期間館內不定時導覽解說、協助環教中心定期園區環境資源調查、水質監測、成果彙整等事宜、展覽研習服務、教學服務、基地環境整理服務等（宜蘭縣環境教育資訊網，2016）。

2016年宜蘭綠色博覽會入園總人數近四十萬人，票收大約為五千萬（康立和，2016）。平日遊客入園人數三千人左右，假日則有八千人左右。平均消費約500元，大多為購買餐飲，只有一兩成遊客會購買文創商品及農產品（遊客抽樣訪談，2016）。

宜蘭綠色博覽會為標榜著「綠色」、「環保」、「生態」、「永續」之節慶活動，其展覽、活動、表演、商品皆帶有綠色意涵外，大會對於藝術裝置、策展方式、土壤、水、植物、動物維護、廢棄物清理、垃圾分類資源回收、節能減碳、噪音控制、交通管制等相關規劃，均參照「宜蘭縣大型活動環境友善度管理指引」擬定、執行、評估、改善，試圖提升宜蘭綠色博覽會之環境友善度。「宜蘭縣大型活動環境友善度管理指引」於2014年3月31日由宜蘭縣縣長核定施行，依據行政院環境保護署「廢棄物清理法」、「水汙染防治法」、「空氣汙染防制法」、「噪音管制法」及「環保低碳活動指引」等環保法令相關規範，以及「大型活動環境友善度管理指引」與「宜蘭縣環境教育行動方案」訂定（宜蘭縣環境保護局，2014）。

資料來源：陳馨念（2016）。

Chapter 6

大型地方節慶活動

第一節　大型地方節慶活動之定義與範疇

　　所謂的「地方節慶活動」更強調地方特色與地方政府的角色，劉照金（2008）則綜合文獻論點，界定「地方節慶活動」之定義為：地方政府將所擁有的地方特色發展成地方特殊節慶活動，並每年於固定時間舉辦之慶祝活動來吸引人潮。因而，可依據地方政府是否將此大型地方節慶活動設定為地方年度重點活動並編列預算，作為判定地方政府是否支持與重視此活動的參考標準（王安民等，2013）。

　　文獻上對於「大型地方節慶活動」並無清楚的量化定義範圍，如在舉辦的經費規模、參與人數、舉辦天數、經濟效益等進行切割規範，主要的原因有二，一為「大型活動」不似「超大型活動」有清楚界定，且文獻上較少對於各種活動在經費規模、參與人數、舉辦天數等資料進行盤點比較；二為加上「地方節慶活動」的重點在於與地方特色或精神相配合，因此有不同的活動類別，較難以一致性的量化數據進行切割（王安民等，2013）。參考商業發展研究院（2011）針對我國重要活動進行盤點（**表6-1**），可發現許多著名的地方節慶活動在舉辦的天數、參觀人次與主辦單位經費支出的差異甚大。

一、大型地方節慶活動的定義（黃蓓馨，2011）

　　交通部觀光局（2004）更對「台灣大型節慶」作了以下定義：

1.就活動籌辦規模而言：
　(1)主辦單位須為縣（市）政府。
　(2)須有完整且具國際觀之活動計畫。
　(3)須有地方行政組織的投入與民間社團的參與。
　(4)活動期程七天以上。

表6-1　我國重要大型地方節慶活動舉辦概況

活動名稱	主辦單位	舉辦時間	總參觀人次		主辦單位支出（萬元）
			人次（萬人）	成長率	
2010 客家桐花祭	行政院客家委員會	4/3~5/22	648	—	—
2010 台北藝穗節	台北市政府文化局、台北市文化基金會	8/28~9/12	3.7	45%	114*（台北市文化局：550）
2010 台中爵士音樂節	台中市政府文化局	10/16~10/24	45	70%	996
2011 新北市平溪天燈節	新北市政府觀光旅遊局	2/6-2/17	30	—	1,509
2011 台灣國際藝術節	國立中正文化中心	2/10~3/27	6.4	—	
2011 台南鹽水蜂炮	台南市文化局	2/12	10	—	40
2011 台灣燈會在苗栗	交通部觀光局、苗栗縣政府	2/17-2/28	802	—	40,000
2011 台中媽祖國際觀光文化節	台中市政府、大甲鎮瀾宮	2/17~4/25	570	—	台中市政府：2,897；鎮瀾宮：6,550
2011 澎湖花火節	澎湖縣政府	4/25~6/30	—	10%	100
2011 貢寮國際海洋音樂祭	新北市政府觀光旅遊局	7/6~7/10	77.5	35%	2,550
2011 花蓮原住民聯合豐年節	花蓮縣政府原住民行政處	7/8~7/10	4.20	—	820*
2011 宜蘭國際童玩節	宜蘭縣政府文化局	7/9~8/21	52.7	-10%	1,431

備註：(1)符號—表示主辦單位無法推估或未填寫相關數據；(2)符號*表示此數據為依據主辦單位支出、中央政府補助、其他收入等相關資料佐證，與主辦單位確認後而修正過的數據；(3)總參觀人數由主辦單位勾選其數據來源為具有統計依據或自行推估。

資料來源：商業發展研究院（2011）。

2.就活動內容而言：

(1)須具發展國際觀光之潛力。

(2)對外縣市及國際觀光客具吸引力。

3.就活動效能而言：須具有推展觀光之效能。就活動效能而言：須具有推展觀光之效能。

此外，葉碧華（1999）也將節慶活動歸納出以下幾點特性：

1.不可觸摸性：不可確定、無法掌握、瞬間即逝是特殊事件或節慶的另一項魅力所在。

2.為主要或附屬的觀光活動：節慶可專門設計成一項主要的觀光活動來吸引遊客的到訪，而節慶活動也可以指示遊客觀光旅遊行程中的附屬行程，但遊客藉由節慶活動的觀賞或親自參與，確實可以豐富且擴大遊程的內容，增加遊客的興致與印象。

3.感受群眾熱鬧的氣氛：節慶活動雖不一定擁有經常性固定的硬體設備，但仍需要有一定的硬體環境，其對遊客最主要的吸引力卻不在其硬體上，而是周遭其他形成適宜的氣氛因素，例如群眾的活動及其他的娛樂設施與主辦單位所提供的服務項目等。

4.調節季節性觀光效應：發展節慶活動可以在旅遊目的地旺季來舉行，以增加旅客遊程的可看性，也可以在旅遊淡季來舉行，增加觀光吸引力。因此節慶活動除可以展現當地人文資源以外，亦可以以其獨特的文化傳統提振當地觀光遊憩活動中所扮演的角色。

依據節慶活動之性質可區分為宗教祭祀、文化與商業活動三類（游瑛妙，1999），相關特徵與實例整理如**表6-2**所示。另外，因台灣近年積極舉辦節慶活動，隨著時代演進與各縣市發展歷程，陳柏州與簡如邠（2004）則將台灣新興的節慶活動再區分出三類，分別為藝術文化慶典、產業促銷與社區營造節慶、創新傳承民俗祭典節慶，其說明與實例整理如**表6-3**所示。

表6-2　節慶活動之性質分類

分類	特徵	實例
宗教祭祀	宗教上的朝聖、進香、期發、舉行祭祀典禮	• 巴拉圭聖約翰節（Saint John Festival） • 大甲媽祖遶境進香 • 基隆中元祭
文化	藉由文化、藝術、民俗、手工藝與歷史等內涵吸引觀光客	• 英國愛丁堡藝術節（Edinburgh Arts Festival） • 法國亞維儂藝術節 (Festival d'Avignon) • 宜蘭國際童玩節
商業	商業產品或地方特展的銷售、販賣與推廣	• 澳洲巴羅薩谷葡萄酒節（Barossa Vintage Festival） • 台北國際電腦展 (Computex)

資料來源：游瑛妙（1999）。

表6-3　新興節慶活動之分類

分類	說明	實例
藝術文化慶典	藉由其文化內涵的節慶或藝術展演方式，進而發展為觀光相關事業，以呈現出文化特色，並朝向國際性視野擴大。	• 宜蘭國際童玩節 • 台東南島文化節 • 台北中華美食展
產業促銷與社區營造節慶	結合地方特色產業，重新進行包裝與設計，並加入文化元素，結合社區整體營造，所推出的新節慶活動，進而促進地方產業。	• 台北年貨大街 • 苗栗三義木雕節 • 鶯歌陶瓷藝術節
創新傳承民俗祭典節慶	從傳統節慶活動中尋找新元素，經由創新並賦予活動新意涵與新觀念的作法。	• 基隆中元節 • 台灣燈會 • 高雄內門宋江陣 • 大甲媽祖國際觀光文化節

資料來源：陳柏州、簡如邠（2004）。

　　由於欲瞭解我國節慶活動發展型態，參考交通部觀光局過去評選的台灣十二大節慶活動的分類，以及目前對外宣傳的我國活動行事曆，乃將我國節慶活動依據內容主題區分，分別為傳統民俗、宗教信仰、原住民慶典、文化藝術類、地方特產類與特殊景觀類等六類，相關實例整理如**表6-4**所示。

表6-4　節慶活動之內容主題分類

分類	實例	分類	實例
傳統民俗	● 台灣燈會 ● 元宵燈會 ● 平溪天燈節 ● 鹽水蜂炮	文化藝術類	● 宜蘭國際童玩節 ● 貢寮海洋音樂祭
宗教信仰 ● 基隆中元節 ● 台中媽祖國際觀光文化節		地方特產類 ● 黑鮪魚文化觀光季 ● 古坑台灣咖啡節 ● 石碇美人茶節	
原住民慶典 ● 花蓮原住民豐年祭 ● 賽夏族矮靈祭 ● 布農族打耳祭		特殊景觀 ● 客家桐花祭 ● 北投溫泉嘉年華 ● 陽明山花季	

資料來源：王安民、林立勛、鄭兆倫、康廷嶽、謝佩玲（2013）。

二、大型活動的分類

　　Getz（1997）和Allen等人（2008）指出，活動可以依據其衝擊強度與規模進行分類，由大至小分別為超大型活動（mega event）、大型活動（hallmark event）、重要活動（major event）與地區性活動（local event），其劃分的方式可參考**圖6-1**與**表6-5**。其中，活動衝擊強度指的是群眾、媒體、知名度、周邊設備、成本與效益等方面的影響程度。另外，活動造成之影響規模與其他重要指標有直接相關，如參加人數、花費支出、所需設備、媒體資源等（王安民等，2013）。

　　文獻雖對於活動規模有所區分，但除「超大型活動」之外，並無清楚界定的量化判定標準，如參觀人數或主辦單位預算。Getz（1997）與Hall（1992）分別提出對「超大型活動」的定義，Getz認為超大型活動為參觀者至少一百萬人次，成本至少應達五億美元，並且活動規模與影響力之大，能夠帶動當地旅遊業大幅成長，透過媒體大幅報導使得聲名遠播，進而使舉辦地的經濟因而產生極大的變化。Hall（1992）則認為超大型活動應具有參與群眾多、目標市場規模大、投資金額高、政治影響力遠

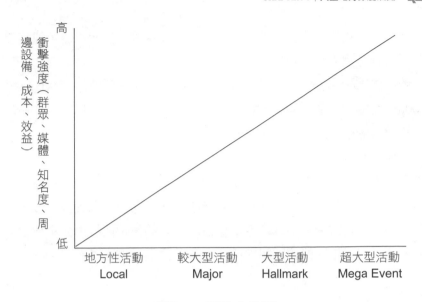

圖6-1　活動之分類

資料來源：Allen et al. (2008/2009). p.30.

表6-5　活動規模分類

分類	定義	實例
超大型活動 （mega event）	係指參觀者至少一百萬人次，成本至少應達五億美元，且活動規模與影響力之大，能夠帶動當地旅遊業大幅成長，透過媒體大幅報導使得聲名遠播，進而使舉辦地的經濟因而產生極大的變化。	・萬國博覽會 ・奧林匹克運動會 ・世界盃足球賽
大型活動 （hallmark event）	係指該節慶活動的精神、特色已經與主辦的城市、地區完全契合，除廣泛獲得當地人的認同與支持外，更幾乎成為舉辦城市、地區之代名詞的活動。	・愛丁堡藝術節 ・巴西里約嘉年華 ・慕尼黑啤酒節
重要活動 （major event）	係指在經濟上對於國家或地區具有相當大的成效，同時亦可吸引相當數量的參觀人潮以及媒體報導之活動。	・雪梨高為大帆船入港活動 ・坎培拉全國歌劇節慶
地區性活動 （local event）	具有地方性的儀式、慶典、競賽等，參觀人員來自主辦地區附近城鎮居民、媒體宣傳限於地區性的報導，對地方經濟略有影響之活動。	・白河鎮蓮花節

資料來源：Allen等人（2008）。

等因素,例如萬國博覽會、世界杯足球賽、奧運等。因而,就上述定義可知,能被稱為超大型活動者為數不多。

雖然文獻上對於「大型活動」雖無量化判定標準,但Allen等人(2008)認為「大型活動」的定義係指節慶活動能與主辦城市或地區的精神、特色、名稱完全契合,幾乎變成舉辦城市或地區的代名詞之活動,並且廣泛獲得當地人的認同與支持。另外,Getz(1994)定義大型活動為偶爾特別舉辦或經常性舉辦,但持續時間有限的活動,其目的主要在於促進各地對於舉辦地的認識,創造當地觀光產業的短期及長期商機。綜合上述文獻可知,大型節慶活動的判定重點在於活動的精神與特色與主辦地完全契合,且獲得當地人的認同與支持,並有效促進地方經濟發展。

第二節　活動產生之效益

節慶活動舉辦有其特殊之目的與成效,針對不同團體而言,將有不同的成效產生;對政府而言可提高政府的服務品質,對地方居民有增加就業之機會,對遊客而言有多元化的遊憩空間,對贊助企業而言可提升企業形象等。由於節慶活動之舉辦能在短時間內吸引大量的遊客,並可創造可觀的經濟收益,以及達到地區行銷之效果,因此,節慶活動已成為快速發展地方觀光旅遊之重要策略。由於節慶活動的關係人面向廣泛,當探討節慶活動所產生的效益,可區分為整體效益或是針對不同關係人之效益,以下說明將做區分。其中,整體效益的部分可再延伸探討所產生的經濟、觀光、社會、文化、政治等面向之影響(王安民等,2013)。

一、活動整體效益

節慶活動本身所衍生的多元效益及集客性,不僅提供休閒遊憩機會,以及讓遊客獲得舒展身心與對體驗,更可帶動周邊產業商機與經濟方面的成長。游瑛妙(1999)提及近年來由於國人的休閒時間增長,愈來愈

多的節慶活動相繼舉辦，如地方特色活動、宗教慶典、民俗文化活動、社區總體營造等，提供國人另一休閒遊憩的選擇機會。此外，節慶活動同時還可作為間接達成其他各項社區總體營造之策略，像協助地方特有產業開發與推動、地方文化重新包裝、古蹟建築及聚落空間之保存、展現民俗廟會祭典活動與生活文化、推廣地區與國際交流活動、提供社區民眾休閒遊憩之機會及社區形象之營造（王安民等，2013）。

Chen等人（2002）認為節慶活動提供了兩種成效，一是有形的效益，如額外的收入和稅收、經濟效益、成本效益、投資效益等可用金錢衡量的成效；另一種為無形的效益，像是生態、環保、文化、社會及國際外交等。而葉碧華（1999）的研究指出，節慶活動之效益共可分為四個構面，包括有文化傳承、情感融合、宣傳推廣以及觀光吸引力等。

在國內的研究方面，吳宜寬（2004）在古坑華山「2003台灣咖啡節」研究案中，提出節慶活動舉辦應有其特殊目的效益，如社區營造、環境開發、知名度的提升、產品促銷及觀光收入的增加等，且可從經濟、文化、宗教及觀光四個層面來探討。阮亞純（2003）在黑鮪魚文化觀光季對屏東縣產業文化之效益研究中，對其所產生的成效歸納為：(1)產業文化效益的推廣；(2)鼓舞國內推展產業文化與活動；(3)導正國內推展產業文化與活動。

另外，針對宜蘭國際童玩藝術節案例中，林宜蓉（2003）提出童玩節所產生的成效，可整理為實質效益與無形效益。在實質效益方面，從1996年宜蘭童玩節創辦以來，入園人數一直呈現倍數成長狀況，至2002年的童玩節為宜蘭創造約10億至12億元之經濟收入。在無形效益方面，可提高宜蘭國內外知名度與認同感，以及增進縣府與民間的互動關係。此外，林采瑩（2005）亦以宜蘭國際童玩藝術節進行研究，認為非營利組織在參與節慶活動得到兩方面的成效，一是自我效益，包括社交效益、組織效益、成就效益及知識效益等，另一是結構效益，有休閒效益、經濟效益、文化效益及社區效益等，而且會因非營利組織成員職業的不同、參與次數及參與時間而有顯著差異。

Getz（1997）與Hall（1989）皆認為國際性活動對舉辦地的影響可能

文化節慶觀光

表現在很多面向，包含經濟與觀光、社會文化、政治與實體環境等面向，並且可能同時存在正面與負面的效益（**表6-6**）。其中，經濟層面的正面效益包含地方收入增加、稅收增加、工作機會增加等；而負面效益包含物價飛漲、過度耗用地方資源等。此外，社會與文化層面，指出活動有助於擴大文化版圖、引進創意點子、回復優良傳統等，但仍需考量有部分負面效果，如社會變遷過於快速。再者，針對環境與政治層面亦同時存在正面與負面的效益。基於上述發現，對於舉辦大型地方節慶活動的相關單位，無論在規劃與執行時，應積極提高各面向的正面效益，並降低負面效益（王安民等，2013）。

表6-6　活動對於舉辦地之可能影響

影響層面	正面效益	負面效益
經濟與觀光	• 收入增加 • 稅收增加 • 工作機會增加 • 觀光客倍增 • 人潮客停留時間拉長	• 物價飛漲 • 過度耗用地方資源 • 其他機會成本未獲考慮 • 地方形象受損 • 觀光活動干擾引起反彈
社會與文化	• 擴大文化版圖 • 引進創意點子 • 回復優良傳統 • 活化地方文史工作團體 • 增進地區參與 • 凝聚地區意識 • 營造全民共同記憶	• 社會變遷過於快速 • 地區疏離感 • 地區居民被操控 • 負面地方形象 • 參與者行為不當 • 喪失國民禮儀
環境	• 基礎建設造福後代 • 改善交通與通訊 • 都會轉型及更新 • 呈現環境之美 • 增進環保意識	• 破壞環境 • 汙染 • 傳統淪喪 • 交通阻塞 • 噪音汙染
政治	• 國際聲望提升 • 形象提升 • 引進外資 • 社會凝聚力 • 促進政府施政措施成熟	• 資金運用不當 • 監督不周 • 淪為政令宣導 • 地方主體意識喪失 • 強調特定意識形態

資料來源：王安民等（2013）；彙整自商業發展研究院（2011）。

　　此外，國內學者吳怡寬在2004年則提出節慶活動舉辦有特殊的目的效益，例如社區營造、環境開發、知名度的提升、產品促銷、增加觀光收入等，並從經濟、文化、宗教、觀光的四個層面來探討（**表6-7**）。

表6-7　不同層面之節慶活動效益

構面	層面	節慶活動之效益
經濟		1.增進各種地方特產及農產的促銷
		2.開發地方產業，為地方帶來經濟效益
		3.凝聚人潮達到商品銷售的目的
		4.帶動周邊產品的促銷
文化	統傳統藝術之保存及發揚	1.利用節慶活動將傳統文化藝術展現出來
		2.利用民眾參與的機會，舉行競賽讓民俗技藝得以發展及傳承
	教育宣導	透過節慶活動來達到一些文化教育或理念宣導的目的
	社區營造	凝聚社區意識，加強社區團結，達成社區總體營造的功能
宗教		信仰與心靈寄託影響程度
觀光	觀光開發	1.節慶吸引遊客以延伸觀光遊憩的季節
		2.增加人為的觀光吸引力
		3.使較為單調的旅遊，更深度活潑化
		4.配合永續觀光，提供創意的活動，及保護既有的文化資源等
		5.節慶的歡樂氣氛可帶給群眾另一種型態的休閒活動
	形象塑造	1.政府企業社區可藉節慶活動塑造形象
		2.藉節慶活動提供群眾同樂的機會，作為回饋社會的行動

資料來源：吳怡寬（2004）。

二、區分活動關係人之效益

　　由於節慶活動所包含的關係人面向廣泛，Allen等人（2008）與Hemmerling（1997）皆認為一個特定活動的成功與否的判準，除了其長

期影響之外，應全面性的考慮活動與關係人的相互影響，是否能平衡各方的需求、期望與利益。其中，活動關係人包含籌辦單位、活動舉辦地、表演者及參觀者、贊助人、受僱工人與媒體。以下針對不同的對象所認知到的節慶效益分別做闡述，分別針對遊客、當地居民，以及不同舉辦單位來探討（王安民等，2013）。

(一)對參與遊客而言

根據南澳洲觀光局的研究指出，一項慶典活動的舉行會帶給遊客更多的旅遊益處，包括：(1)改變（change）：能夠體驗與家中不同的感受；(2)逃避現實（escapism）：逃離平凡單調的日常生活；(3)放縱（indulgence）：能放縱一下；(4)認識、瞭解（understanding）：學習一個新知、瞭解不同的文化、生活型態的機會；(5)冒險（adventure）：能和一些新的朋友接觸；(6)社交（companionship）：能和一些新的朋友接觸。所以對於參與民眾而言，一個成功的節慶活動應該帶給參與遊客以下的效益，包含：(1)改變的效益：體驗不同的感受、脫離常軌的生活步調；(2)成長的效益：自我覺知、學習新知、自我提升；(3)娛樂的效益：放縱、趣味、愉悅、刺激的體驗；(4)社交的效益：認識新朋友與社會互動（陳比晴，2003）。

綜合文獻，多數認為遊客參與節慶活動可以獲得多元的效益，讓遊客藉由節慶活動，可以逃離日常生活，感受到與平常不同的體驗，去學習不同的文化及生活型態，參與新奇的活動，與社會互動，並認識新的朋友，最後可以得到放縱、趣味、愉悅、刺激的體驗。

(二)對當地居民而言

對於舉辦地方節慶活動的當地居民而言，可強化社區意識，透過Benest（1984）的研究指出，社區居民自發性地舉辦一些休閒遊憩節目，有助於強化居民的社區意識與擴大居民參與社區公共事務的範圍和機會。除此之外，這種以文化帶動區域振興的發展模式，一方面可以保有地方的自我個性，亦可提升地方居民的尊榮感，另一方面也可以協助地方追

求工商發展的另一選擇，可謂是最符合地球村的世界潮流，對地方衝擊最小的一種經濟開發模式。

就國內的例子來看，林正忠（2004）針對鹽水蜂炮民俗活動觀光效益進行研究，提及當地居民對於鹽水蜂炮所感受到效益程度依序為：傳承地方傳統文化、提高鹽水鎮的知名度與形象、促進鄉親之間的感情互助精神、拉近人民與政府之間的距離、使本地人收入增加、經濟能力改善、提供正當休閒育樂的機會及提供民眾參與公共事務的機會。

綜合以上資訊可以瞭解到地方舉辦節慶活動對於當地居民而言，可以得到的許多效益，包含提升當地的知名度與形象、增進居民對於當地的認同歸屬感、促進當地產業經濟繁榮、拉近民間與政府的距離、增加居民參與公共事務的範圍和機會、提供正當的休閒育樂機會、保存當地文化傳統與藝術、增進居民間之互助情感及凝聚當地居民的社區意識。

(三)對不同舉辦單位而言

對於不同舉辦單位而言，對於舉辦節慶活動所產生之效益的認知也有所差異。基此，以下分別針對政府單位、非營利性組織及營利性組織三類分別探討。

◆政府單位的觀點

對於地方政府而言，舉辦節慶活動考慮的因素眾多，且會依據不同性質的節慶活動就會有不同的效益產生。就國內的情況來看，阮亞純（2003）依據黑鮪魚文化觀光季對於屏東縣產業文化之效益歸納為三點，分別為：(1)產業文化效益的推展：此一全國性活動，對於本屬農業縣的縣民而言，是開拓視野並加深瞭解本縣地方產業文化特色，藉此學習生活改造，再造文化的契機；(2)鼓舞國內推展產業文化與文化產業活動：藉此全國性的策劃活動，邀請屏東縣內地方藝文團體與地方產業的參與，並結合休閒旅遊觀光產業，帶動縣內文化活動興起，進而提振地方特色產業發展；(3)導正國民對地方產業重視及提升其價值觀：近來我國政府有逐漸重視本土文化及地方產業的推廣，為了提升其永續性，持續請專

家研究如何推廣並走向精緻化、多元化，因此藉此活動之宣傳，進而能影響國民的價值觀。

除此之外，林宜蓉（2003）整理宜蘭國際童玩藝術節案例中，提到童玩節所產生的效益，將其效益整理為：(1)實質效益：當時宜蘭童玩節從1996年創辦以來，入園人數一直呈現倍數成長的情況，2002年湧進約八十九萬人，人數成長約是第一年的4.5倍，門票收入高達二億三千萬元，宜蘭縣長劉守成表示，2002年的童玩節為宜蘭縣創造了十億到十二億元的經濟收入；(2)無形效益：提高宜蘭縣知名度及認同度、增加縣府與民間的互動。

綜合以上資料，可以瞭解到地方政府舉辦活動，主要是為了獲得產業文化上的提升、經濟上實質的效益、地方知名度提高及促進地方與民間的互動等效益。

◆非營利性組織的觀點

對於非營利性組織而言，志工參與活動為重要的部分。Elstad（1996）認為志工的表現，對於許多節慶而言也是很重要的成功關鍵，而這些志工主要參與活動，可以學得社交技巧、社會上的知識及特殊的工作能力，而且可以認識新朋友、感受慶祝的氣氛、處理壓力等益處。林采瑩（2005）即針對在非營利組織成員參與節慶活動的動機與效益認知進行研究，並透過宜蘭國際童玩藝術節為例，提出非營利組織在參與活動會得到兩方面的效益，一為自我效益，包含社交效益、組織效益、成就效益及知識效益；二為結構效益，有休閒效益、文化效益、經濟效益及社區效益，而且會因非營利組織成員的不同職業、參與次數及參與時間而有顯著差異。

◆營利性組織觀點

對於一個企業而言，贊助活動的進行，無不是為了提升企業形象及知名度、善盡社會責任、節省賦稅、增加市場占有率、純粹幫助主辦者等動機。惟企業贊助活動之後得到的效益要怎麼去評估，可由贊助效益及滿意度得知（黃淑汝，1999）。Howard與Crompton（1995）就提出的四

類贊助效益之評估方法，分別為：(1)產品認識的增加；(2)企業形象的強化；(3)產品試用或創造銷售機會；(4)禮遇機會的獲取。

🏯 第三節　活動評估方法

以下分別針對活動評估程序與各面向衡量指標進行說明（王安民等，2013）。

一、活動評估程序

Allen（2009）認為活動對經濟成效評估之程序，提出以下看法：首先，應對節慶活動的支出做評估。其次，經濟架構評估分析，如投入產出分析（input-output analysis）或成本效益分析（cost-benefit analysis）。第三，對經濟層面影響評估，如GDP成長或對就業人口增加率的影響。就活動的經濟效益推估方法而言，「直接調查搭配投入產出法」是最普遍用來估計經濟影響的評估方式（Humphreys & Plummer, 1995；杜英儀，2008）。

BOP Consulting（2011）對2010愛丁堡藝術節成效評估中，經濟效益主要評估方面，有產出、收入及就業率三項。另外，Bond（2008）提出對於節慶活動成效評估，認為應從兩個角度考量，一是利益方面，另一是衝擊方面。而考量的項目包含：(1)觀光客特性，如國際、國內觀光客人數、觀光客滯留時間、每日平均消費額等；(2)節慶活動的天數；(3)經濟效益，如直接效益、間接效益或產業關聯效果等。

英國學者Bond（2008）針對如何估算活動對於觀光業之經濟效益，提出觀光活動之統計以需求為測量統計之基礎，特別是參觀者之數量（volume）與參觀者所帶來之價值（value）為主要的研究範疇。Getz（1994）則綜合各家的說法，提出活動影響評估程序的八個主要步驟為：(1)制定精確的研究目標；(2)決定資料需求與適當方法；(3)決定活

動的參與量；(4)實施參觀者調查去計算觀光客的數量、比例及他們的動機、活動與支出模式；(5)估計參觀者總花費；(6)估計觀光客消費屬性；(7)計算淨收入和整體經濟影響；(8)成本效益分析。

　　然而，文獻對於評估節慶活動的程序各有其看法與切入點。在考量舉辦大型地方節慶活動的執行型態，以及各部會補助評估方式，Getz（1997）提出應在活動前的評估、活動中的監督與活動後的評鑑等三階段進行效益評估，政策評估實施階段的做法，區分為預評估（pre-evaluation）、執行評估（implementation evaluation）與成果評估（outcome evaluation）等三階段。彙整劉宜君等（2009）對於政策評估實施階段的型態之文獻，分別針對三階段之評估方式進行下面說明。

(一)預評估

　　預評估係指政策或活動計畫尚未執行之前所進行的評估，亦即對於政策或活動計畫的規劃階段進行評估，以瞭解該項政策或活動計畫的預期影響和預期效益，以便在政策或方案真正執行之前修正計畫內容。

(二)執行評估

　　執行評估為探討政策或活動計畫執行過程的內部動態，以瞭解政策或計畫如何配合以達到政策目標，並掌握政策或活動計畫在執行過程上的缺失。

(三)成果評估

　　成果評估即是針對政策成果評估計畫的執行成果進行評估。透過先前設定的具體指標，再運用一般行政計畫評估標準，如效率、效能和回應性等來評估政策或活動計畫的績效。此部分的評估研究乃為三階段中最重要的評估依據，惟部分政策成果屬於無形的政策影響，有些則屬於有形的政策效益，若需進一步區分，可將成果評估再區分為效益評估及影響評估兩部分。

二、各面向衡量指標

綜整文獻（Allen et al., 2008; Getz, 1991, 1994, 1997; 杜英儀，2009；李俊鴻、黃錦煌，2009；劉宜君等，2009），王安民等（2013）針對節慶活動於經濟、觀光、文化、社會、環境等五大面向影響，歸納如下之衡量指標：

(一)經濟面的衡量指標

1.節慶活動所產生的經濟效果或產值。

2.節慶活動所帶來的直接效益，例如：門票收入、地方就業人口增加等。

3.節慶活動所帶動的產業關聯效果。

4.主辦單位之支出與營收狀況，例如：活動的益本比。

(二)觀光旅遊的衡量指標

1.節慶活動參觀者數目。

2.觀光客在節慶活動中的消費情形。

3.觀光客在節慶活動中滯留時間的影響。

4.節慶活動引起觀光客至當地不同景點區域的情形。

5.節慶活動觀光客滿意度。

6.觀光客使用節慶活動設備情形。

(三)文化面影響的衡量指標

1.文化的參與水準，例如：衡量活動參與的觀眾與觀光客水準。

2.文化組織間的合作程度，例如：衡量文化組織間的合作情形。

3.文化產出的水準，例如：衡量文化事業或文化的創業者的數目。可包含衡量藝術家或表演者數目、衡量新興藝術家或文化工作者參與數目、衡量國際級藝術家或文化工作者參與數目等。

4.文化基金的變化，例如：衡量公部門或贊助者的文化基金之變動情況。

5.新文化創意的數目，例如：衡量新戲劇、音樂創作及公開書籍的發行數目。

6.促進文化交流情況，例如：促進地方、國內及國外文化交流。

(四)社會面影響的衡量指標

1.活動對當地居民生活品質的影響，或人才育成效果。例如：衡量活動帶來多少工作機會？帶來年輕人或高齡者的工作機會？改善當地生活品質的狀況如何？

2.活動對地方學校、社團、社區等之參與及資源整合的影響。例如：衡量活動中地方學校、社團、社區等之參與情況，以及衡量活動中地方資源整合的情況。

3.活動對地方信仰與心靈寄託的影響。

4.活動對地方知名度與形象的影響。

5.活動讓居民對地方認同感的影響。

6.節慶活動所帶來地方形象的改變或重新塑造。

(五)環境面影響的衡量指標

1.活動硬體設施整備之情況，例如基礎建設改造。

2.整備擴充鐵路、巴士、機場等交通網之情況。

3.活動對地方交通之影響。例如：活動舉辦前、舉辦中及舉辦後對地方交通之影響？停車空間問題？群眾控制問題？遊憩區與節慶活動的擁擠問題？園區外塞車嚴重問題與園區內人潮的擁擠問題？

4.促進地域開發或都市開發情況，例如：都會轉型及更新情況。

5.帶動地方特產育成之情況，例如：地方產業的育成效果。

綜合上述文獻對於節慶活動成效影響層面之評估，除了易於量化的經濟與觀光層面之外，尚應將社會層面，如社區總體營造與社區民眾休閒遊憩機會之提升等方面，及文化與藝術層面，如地方文化重新被重視或地方藝術之活化與永續性等，乃至活動周圍環境衝擊，如交通影響、都市更新、公共建設等，一併納入評估（王安民等，2013）。

章末個案：大甲媽祖文化節

一、活動緣起（中華民國僑務委員會，2005）

　　台中縣大甲媽祖文化節是一個歷史源遠流長的民俗慶典活動，以下詳細敘明大甲媽祖文化節活動形成之歷史背景及相關沿革；另介紹台中市政府舉辦文化節活動之現況。大甲鎮瀾宮建於清雍正八年，當時是由福建省莆田式湄洲人氏林永興，為祈求海事順利而自湄洲媽祖廟奉請過海來台；來台後香火鼎盛，於是在雍正十年間興建小祠。到了乾隆三十五年時，改建為「天后宮」。乾隆五十二年時將廟宇重建，由大甲「分司誠夫」宗覲庭及同鄉信徒等獻地重建，並同時正式定名為「鎮瀾宮」。

大甲媽祖鎮瀾宮

　　大甲媽祖進香繞境活動，始於大甲鎮瀾宮創建之時的湄洲進香活動，當時均由大安港或溫寮港直接駛往湄洲，清朝時期大約每二十年舉辦一次，一直延續到日據時代，大安港廢港，因日本政府嚴禁台海兩岸往來，於清末民初之際，前往湄洲進香活動因此停頓。後因常往返於大甲與

北港牛墟的牛販，買賣牛隻的經濟活動，造成民間祈神還願，答謝神恩的宗教行為，形成了大甲組團前往北港朝天宮進香的濫觴。1987年，適逢媽祖成道千年，湄州祖廟邀請海內外人士回祖廟參加活動，前往了媽祖誕生地——港里天后祖祠參拜。自此以後與祖廟香火之緣再度延續。

　　1988年以前，鎮瀾宮出巡進香活動都是前往北港「朝天宮」，後經鎮瀾宮董監事會決定，該年起改往嘉義新港「奉天宮」，活動名稱由舊稱的「北港進香」，改為「繞境進香」。繞境的領域貫穿中部沿海四個縣，十五個鄉鎮，六十多座廟宇，全程約二、三百公里，分八天七夜，以徒步完成（黃丁盛，2003）。進香信徒人數日據時代的三、四十人，至1987年的十餘萬人次。參加的人員由原來的大甲、大安、外埔、后里四鄉鎮，慢慢的延伸擴展到全台各地的投入，使大甲媽祖進香的活動逐漸受到重視，成為台灣重要的民俗活動之一。每年元宵節（農曆元月十五日）晚擲筊決定繞境進香時日。進香當天大甲鎮擠滿恭送媽祖起駕以及隨香之人潮。路線由大甲沿海經清水、沙鹿、龍井、大肚、彰化、花壇、員林、永靖、田尾、北斗、埤頭、溪州、西螺、吳厝、二崙、土庫等鄉鎮，全程二百八十餘公里，耗時八天七夜。所經之處信眾皆自備香案、香燭、花果迎接，沿路熱鬧莊嚴，鄉間小路、市街大道，民眾莫不駐足圍觀，讚嘆此全省罕見之傳統民俗曲藝活動。

　　台中縣政府自1999年開始舉辦「大甲媽祖文化節」，希望能將文化的深度與廣度引介到這個龐大的宗教活動之中。持續至今已是第七年，為國際性的文化觀光節，除了原有傳統大甲媽祖進香繞境的頭香、貳香、參香、贊香等陣頭及團體外，並安排國內外武術表演，及邀請國內外演藝團隊參與演出，且結合觀光資源辦理套裝旅遊行程。「天天有展演，日日有活動；傳統化外更要藝術化；進香環保化；提升國際化」是台中縣政府工作團隊的努力方向。希望藉此將媽祖宗教信仰的意義，以文化形式代代傳承下去。2001年，交通部觀光局更將「大甲媽祖文化節」訂為四月份代表性節慶觀光活動。「大甲媽祖文化節」串連大甲鎮瀾宮、新港奉天宮、北港朝天宮與台南十座媽祖廟，以慶祝媽祖誕辰為主軸，規劃繞境、皆巒祝壽、迎媽祖及相關藝文活動。創建二百多年的大甲鎮瀾宮，是大甲地區的

信仰中心，每年三月的進香活動盛況空前，人潮動輒數十萬人，徒步伴隨大甲媽祖出巡至嘉義新港奉天宮進香，長達八天七夜的行程，橫跨台中、彰化、雲林、嘉義中部四個大縣，繞境經過的寺廟多達數十間。台中縣文化局規劃「大甲媽祖國際觀光文化節」，在媽祖繞境過程中前後期間，陸續主辦十多項活動，包括大甲媽祖民俗文化研習營、大甲媽祖國際學術研討會，邀集專家學者講授媽祖文化的來龍去脈，以及信仰相關的文化意義，讓原本純屬民俗、宗教活動的大甲媽祖繞境多了文化色彩，並在鎮瀾宮舉行成年禮畫下句點。事實上，參與大甲媽祖繞境，沿途除可欣賞各種陣頭表演、寺廟雕刻彩繪等之外，媽祖文化節更將沿縣鄉鎮相關文化與宗教特色串聯並展現出來，達到城鄉產業、宗教、傳統與文化之間的交流（陳柏州、簡如邨，2004）。

二、活動願景及使命（台中縣文化局，2004）

為因應全球化、產業科技化、經濟自由化、社會高齡化等內外環境之競爭及挑戰，針對台中縣未來之發展方向，台中縣政府特將大甲媽祖文化節列為其發展之重點之一，以下詳細敘明其活動願景及活動使命。

(一)活動願景

拜現代科技及技術之賜，在滿足人們居住與就業等生活基本需要之同時，對於人文、藝術與休閒文化之需求，顯著地增加，故推廣藝術與文化活動，使人民生活更加舒適完善，心靈層次更加提高，實為各個階層及部門努力實現的終極目標。台中縣旗艦建設計畫，除為了因應二十一世紀全球化競爭時代之挑戰之外，更為迎接成為台灣第三院轄市而作準備，其範圍包含產業交通、教育人文、景觀休閒、社會福利等縣政建設等各方面，同時也是台中縣政府團隊戮力以赴之目標，期待旗艦計畫之執行與落實，使台中縣邁向更美好的將來。

(二)活動使命

台中縣大甲鎮「鎮瀾宮」清雍正年間創建迄今已有兩百餘年的歷史，是大甲地區信仰中心和精神的堡壘。鎮瀾宮信徒遍及於全台各地，香火鼎盛，每年農曆三月的繞境進香活動更是聞名中外。演變至今，「三月

「Ｔ一ㄠ媽祖」的人潮動輒數十萬人以上，大甲媽祖繞境已經成為全台最大的宗教活動之一。大甲媽祖出巡日程長達八天七夜，橫越台中、彰化、雲林、嘉義等中部四個大縣，其間動員的人力、物力之龐大實難以估算，沿途參拜信眾更達數百萬人。宗教活動除了靠民間信仰的支持之外，透過有系統的儀式傳承，使下一代能明白傳統宗教民俗活動的文化意涵，也更能夠顯現出生活與文化的密切性。

　　有鑑於大甲媽祖繞境活動對民眾生活影響深遠，台中縣政府自1999年開始舉辦「大甲媽祖文化節」，希望能將這個龐大的宗教活動之中，加入深一層文化的深度與廣度。持續至今年已經是第七年，除了原本傳統大甲媽祖進香繞境的頭香、貳香、參香等陣頭及團體之外，台中縣政府更開始規劃了年輕世代的加入，各方輿論也一致肯定文化界的加入，對於進香隊伍年齡層逐漸老化的現象有正面的作用。在有限的經費下，仍以文化扎根、世代傳承，並邀請海外信眾及國外人士前來共襄盛舉。故將大甲媽祖國際觀光文化節定位為國際性文化節，希望藉此將媽祖宗教信仰的意義，以文化的形式代代傳承下去。

三、活動目標（台中縣文化局，2004）

　　為求能將大甲媽祖文化節之活動遠景及活動使命順利達成，台中縣政府針對文化節提出六大活動目標，期望能將整個文化節之內涵及意義推廣出去，其活動目標茲分述如下：

1. 結合文化及觀光旅遊：以旅遊為主題，並輔以文化之精神推動台中縣文化觀光之發展。
2. 創意規劃及行銷：藉由規劃活潑生動的藝文及旅遊活動，使得大甲媽祖繞境進香這歷史悠久的民俗活動，能夠由台中縣行銷出去。
3. 邁向國際舞台：累積淵遠流長的常民文化能量，由文化的角度來進行思考及規劃，期能將大甲媽祖文化節推向國際舞台。
4. 常民文化認同：常民文化節的理念，就是奠基於民眾日常生活與文化藝術的彼此結合。媽祖信仰是台灣最重要的民間信仰之一，自古以來一向被地方視為一件大事，民眾參與者極為眾多，台中縣藉由

積極辦理「大甲媽祖文化節」正是為了推廣文化生活化、生活文化化的目標。

5. 校園扎根：歷年大甲媽祖文化節的精神在於寄望能由具充滿活力的莘莘學子加入，並以教師與學生對此文化的認同為目標。希望邀請全台中縣的教師及學子能一同參與此盛大的慶典活動，讓傳統民俗文化的意義在校園生根。

6. 全世界華人宗教活動：在華人地區，媽祖為最重要信仰之一，透過大甲媽祖各項宗教文化活動，將此信仰塑造成為全世界華人朝聖的目的地，並期望仿效雙十國慶僑胞回國慶祝的模式，吸引有媽祖信仰之旅外華人者來到台中縣朝聖及發展具觀光效益。

四、活動標的（台中縣文化局，2004）

為實現既定的活動願景、活動使命及活動目標之下，台中縣政府提出：媽祖繞境、武藝文化、觀光旅遊、傳統藝術文化（國內外團隊展演）、產業文化（農特產品特展）、媽祖國際學術會及媽祖文物特展等七大主軸作為「大甲媽祖文化節」之活動主軸，並訂定出相關具體執行內容。

Chapter

7

新興的文化觀光議題：
世界遺產

本章學習目標

- 世界遺產內涵、歷史與定義
- 世界遺產評定標準、紀錄與分類
- 文化遺產觀光
- 文化遺產的多樣性
- 文化遺產的對話與責任
- 中國與各地區世界遺產
- 台灣與韓國UNESCO世界遺產
- 文化遺產最吸晴　推觀光不能缺
- 章末個案：鑄造世遺旅遊業亞洲交易中心地位——澳門的夢想與概念

第一節　世界遺產內涵、歷史與定義

一、內涵（UNESCO，2002）

聯合國教科文組織UNESCO（2002），自1993年起開始推動世界遺產（world heritage），它是以保存對全世界人類都具有傑出普遍性價值的自然或文化處所為目的。國際文化紀念物與歷史場所委員會等非政府組織作為聯合國教科文組織的協力組織，參與世界遺產的甄選、管理與保護工作。

圖7-1為世界遺產標誌，世界遺產的標誌為外圓內方彼此相連的圖案，方形代表文化，圓形代表自然，兼有保護地球的涵意，兩者線條相連為一體，代表自然與文化的結合。

圖7-1　世界遺產標誌（UNESCO World Heritage Centre, 2020）

世界遺產的選出是由聯合國教科文組織世界遺產委員會來投票開會決定的，這個委員會於1976年召開第一屆會議，並從那時以後，每年在全球不同的締約國舉行一次正式會議。選出世界遺產的目的在於呼籲人類珍惜、保護、拯救和重視這些地球上獨特的景點。甄選世界遺產的標準是真實性與完整性。《奈良文件》確認了世界遺產對多元文化的尊重，2000年的《凱恩斯決議》提出新的提名政策並經由《蘇州決議》部分修正後落實執行，以期貫徹世界遺產「全球策略」，追求世界遺產所應具備的全球代表性和平衡性。

世界遺產可分為自然遺產、文化遺產和複合遺產三大類，其中所指的文化遺產（cultural heritage），專指「有形」的文化遺產，和聯合國教科文組織的另一項計畫「非物質文化遺產」完全不同。世界遺產地成為旅遊目的地已經成為趨勢。由於其完整性，原真性和突出普世價值，目前的

878處世界遺產地成為高端旅遊的景點，尤其是成為各國中產階層的追逐目標。各旅行社已經設計專門的「世界遺產之旅」。聯合國世界遺產中心和世界旅遊組織積極鼓勵世界遺產地旅遊，以鼓勵人們認識和保護世界遺產。據統計，世界遺產目的地旅遊的增速每年約高3-5%。

二、歷史（UNESCO，2002）

1959年，埃及政府打算修建亞斯文大壩，可能會淹沒尼羅河谷裡的珍貴古蹟，比如阿布辛貝神殿。1960年聯合國教科文組織發起了「努比亞行動計畫」，阿布辛貝神殿和菲萊神殿等古蹟被仔細地分解，然後運到高地，再一塊塊地重組裝起來。這個保護行動共耗資八千萬美元，其中有四千萬美元是由五十多個國家集資的。這次行動被認為非常成功，並且促進了其他類似的保護行動，比如挽救義大利的水都威尼斯、巴基斯坦的摩亨佐—達羅遺址、印度尼西亞的婆羅浮屠等。之後，聯合國教科文組織會同國際古蹟遺址理事會起草了保護人類文化遺產的協定。

三、保護世界文化和自然遺產公約（UNESCO World Heritage Centre, 2011）

1972年聯合國教科文組織於巴黎召開第十七次常會，訂定通過「保護世界文化與自然遺產公約」（The UNESCO Convention Concerning the Protection of The World Cultural and Natural Heritage）（簡稱「世界遺產公約」）。公約中規定，全世界具有傑出普世價值（outstanding universal value）的文化及自然遺產，需列入《世界遺產名錄》（*UNESCO World Heritage List*）中加以保護。此一公約受到世界各國的支持與重視，至2011年為止，共計有 936 項世界遺產，包括了725項文化遺產、183項自然遺產，以及28項雙重遺產，分布於188個世界遺產締約國中的153個國家之中（說明：耶路撒冷老城及其城牆，是目前唯一未明確標示所在國的世界遺產）。

四、文化遺產的定義（文化部文化資產局，2020）

　　「世界遺產」是指登錄於聯合國教科文組織名單，具有傑出普世價值的遺蹟、建築物群、紀念物以及自然環境等。1972年11月聯合國教科文組織大會決議之「保護世界文化和自然遺產公約」（簡稱「世界遺產公約」），基本觀念是希望將世界遺產地登錄於世界遺產名單，保護具有傑出普世價值之自然遺產及文化遺產免於損害威脅，並向世界各國呼籲其重要性，進而推動國際合作協力保護世界遺產。依據聯合國教科文組織於1972年所通過的「世界文化與自然遺產保護條約」（Convention Concerning the Protection of the World Cultural and Natural Heritage），第一條即明示，下列諸項該被視為「文化遺產」，分別是紀念物（monuments）、建築群（groups of buildings）與歷史場所（sites）。截至2019年7月止，全世界的文化遺產已經多達869處並遍布在一百多個國家或地區內，這也意謂了這869處的文化遺產受到聯合國的保護與經營管理。然而這869處的文化遺產除了要是紀念物（monuments）、建築群（groups of buildings）與歷史場所（sites）這三者之一外，也必須同時達到下列的標準：

1. 代表人類創造天才的傑作。
2. 展現世界上一段時期或者一個文化區域，於建築、技術、紀念性藝術、城鎮規劃或景觀設計發展中，人類價值之重大交流。
3. 能證明一個文化傳統或是目前仍存在或是已經消失之文明。
4. 闡明在人類歷史上不同顯著階段，一種建築物之類型或建築或技術構造物或景觀之傑出案例。
5. 一個能代表單一文化或不同文化，特別是在不可逆之變遷下成為易受災害之傳統人類聚落或土地使用模式之傑出案例。
6. 與具有傑出普世價值，直接相關或實質相關的事件或生活傳統、思想或信仰、藝術或文學作品（世界遺產委員會認為此項標準只有在非常特殊的情況下才會加以評估是否該列入遺產名單，並且是與其

他的文化或自然遺產標準共同考量）。

因此，「文化遺產」的定義若用世界文化遺產的標準來看，其所代表的是人類共同的文化資產，這是無庸置疑的。然而近來，從世界遺產所公布的名單當中可以發現，文化遺產的定義與走向已經逐漸地在朝向「多元化」的觀念。例如，在2001年所公布的世界文化遺產名單當中，位在捷克的Brno這個城市，有一棟由近代建築史上非常重要的建築師Mies van der Rohe所設計的Tugendhat Villa竟然名列在文化遺產的名單之中，這重要的轉變所代表的意義是，在面對古蹟與歷史建築評斷時所慣習歷史價值的「時間價值」被打破了。因為過去以來的世界文化遺產名單未曾有過單棟建築的歷史年代在一百年內的，然而這棟近代建築史上引領國際樣式（International Style）發軔並將現代建築運動推向世界各地的重要作品，卻是首次將20世紀的建築作品納入世界文化遺產之列，可以想見的是當下的世界文化遺產定義是超乎時間範疇並指向真正的歷史本質。

因此，文化遺產本身對於人類的貢獻與影響才是其真正的意義與價值所在。上述的例子其實是在說明未來「文化遺產」的價值，不在於年代、不在於形式、更不在於種族或國家的立場不同，只要是屬於人類智慧所創造出來的有形或無形的事與物，所代表的就是人類過去常民生活記憶中的一部分，不論地域或環境的限制我們都應該給予尊重與維護，這也是ICOMOS文化遺產年所欲追求的目標。

文化遺產並不只是狹義的建築物，凡是與人類文化發展相關的事物皆可被認定為世界文化遺產。依據「世界遺產保護公約」，世界文化遺產指具有歷史、美學、藝術、科學、民族學或人類學傑出普世價值的紀念物（monuments）、建築群（groups of buildings）與場所（sites）。細言之，紀念物指建築作品、紀念性的雕塑作品與繪畫、具考古特質之元素或遺構、碑銘、穴居地，以及從歷史、藝術或科學的觀點來看，具有傑出普世價值之物件或組合。建築群是指，因為其建築特色、均質性或者是於景觀中的位置，從歷史、藝術或科學的觀點來看，具有傑出普世性價值之分散的或是連續的一群建築。場所乃指存有人造物或者兼有人造物與自

然，並且從歷史、美學、民族學或人類學的觀點來看，具有傑出普世價值之地區。文化遺產的數量共有689項，在三大類中數量是最多的，其中又以歐洲占絕大多數（張淑娟，2011）。

第二節　世界遺產評定標準、紀錄與分類
（UNESCO，2002）

一、世界遺產評定標準

提交給世界遺產中心的提名表會被國際古蹟遺址理事會和國際自然與自然資源保護聯盟這兩個機構獨立地審核。之後評估報告被送到世界遺產委員會。委員會每年舉行一次會議討論決定是否將被提名的遺產錄入到《世界遺產名錄》中。有時候，委員會會延期作出結論並要求會員國提供更多的信息，或者決議不予列入，被拒絕列入《世界遺產名錄》中的提名遺產地將不得再次提出申請。一處遺產需要滿足以下十個條件之一方可被錄入世界遺產。提名的遺產必須具有「突出的普世價值」以及至少滿足以下十項基準之一：

1.表現人類創造力的經典之作。
2.在某期間或某種文化圈裡對建築、技術、紀念性藝術、城鎮規劃、景觀設計之發展有巨大影響，促進人類價值的交流。
3.呈現有關現存或者已經消失的文化傳統、文明的獨特或稀有之證據。
4.關於呈現人類歷史重要階段的建築類型，或者建築及技術的組合，或者景觀上的卓越典範。
5.代表某一個或數個文化的人類傳統聚落或土地使用，提供出色的典範——特別是因為難以抗拒的歷史潮流而處於消滅危機的場合。
6.具有顯著普遍價值的事件、活的傳統、理念、信仰、藝術及文學作

品，有直接或實質的連結（世界遺產委員會認為該基準應最好與其他基準共同使用）。

7.包含出色的自然美景與美學重要性的自然現象或地區。

8.代表生命進化的紀錄、重要且持續的地質發展過程、具有意義的地形學或地文學特色等的地球歷史主要發展階段的顯著例子。

9.在陸上、淡水、沿海及海洋生態系統及動植物群的演化與發展上，代表持續進行中的生態學及生物學過程的顯著例子。

10.擁有最重要及顯著的多元性生物自然生態棲息地，包含從保育或科學的角度來看，符合普世價值的瀕臨絕種動物種。

以上1-6項是判斷文化遺產的基準，7-10項是判斷自然遺產的基準。

文化遺產怎麼判定？根據《維基百科》，在世界遺產的十項標準中，文化遺產的判定起碼要符合上面六種標準中的一項。

大多數已登錄的世界文化遺產都滿足以上的多款基準條例，少數只滿足基準6的世界遺產是：原子彈爆炸圓頂屋（日本）、格雷島（塞內加爾）、奧斯威辛集中營（波蘭）等。全部的六項文化遺產基準都達到的有世界文化遺產兩處：敦煌莫高窟（中國）和威尼斯（義大利），以及自然文化遺產的泰山（中國）一處。多數世界自然遺產都能滿足上面多項基準條款，其中全部的四項判斷基準都達到的有：大堡礁（澳大利亞）、次南極群島（紐西蘭）、姆祿國家公園（馬來西亞）、卡耐馬國家公園（委內瑞拉）、貝加爾湖（俄羅斯）、中國南方喀斯特以及三江併流等。截至2019年7月的第四十三屆世界遺產年會，世界上共有世界遺產1,121項，其中文化遺產869項，自然遺產213項，文化與自然雙重遺產39項。總共有190個世界遺產公約締約國中的167國擁有世界遺產（UNESCO, 2020）（說明：有1項位於主權有爭議的耶路撒冷，由約旦代為申請列入）。

二、紀錄

• 最北的世界遺產：弗蘭格爾島自然保護區（N71 11）俄羅斯

- 最南的世界遺產：麥夸里島（S54 35）澳大利亞
- 最高的文化遺產建築：巴黎，塞納河沿岸的艾菲爾鐵塔（法國）
- 第一個被除名、直接除名的世界遺產：阿拉伯羚羊保護區（阿曼，1994-2007）
- 第一個被除名、直接除名的自然遺產：阿拉伯羚羊保護區（阿曼，1994-2007）
- 第一個被除名的文化遺產、列入瀕危遺產後被除名的世界遺產：德勒斯登易北河谷（德國，2004-2009）
- 最多世界遺產的國家：中國、義大利，各55個（截止2019年7月8日）
- 首個爆發嚴重主權衝突的世界遺產：柏威夏寺（柬埔寨）
- 橫跨最多國家的世界遺產：喀爾巴阡山脈原始山毛櫸森林和歐洲其他地區古山毛櫸森林（由斯洛伐克、烏克蘭、德國、阿爾巴尼亞、奧地利、比利時、保加利亞、克羅埃西亞、羅馬尼亞、斯洛維尼亞、西班牙、義大利共十二國擁有）
- 目前唯一未明確標示所在國的世界遺產：耶路撒冷老城及其城牆（由約旦代為申報，理論上屬於以色列、巴勒斯坦的共同的世界文化遺產）
- 唯一未完工便被列入的世界遺產：聖家堂（西班牙高第的建築作品的一部分，2005年列入，預計2026年完成）
- 首個被國家政府破壞的世界遺產：巴米揚谷的文化景觀和考古遺址（由當時阿富汗的塔利班政府所毀）
- 瀕危世界遺產最多的國家：敘利亞（6個），2013年該國5個被列入瀕危世界遺產開始成為最多，目前這些都尚未有從世界遺產除名的危機，但若惡化或無法修復或沒有保存的價值就有可能除名。
- 受破壞後才列入的世界遺產：巴姆古城（2003年巴姆大地震毀壞，2004年列入，2013年脫離瀕危遺產）、巴米揚谷的文化景觀和考古遺址（2001年炸藥炸毀，2003年列入）

世界遺產委員會將國家劃分成五個地區：非洲、阿拉伯國家、亞洲

和太平洋地區、歐洲和北美地區，以及拉丁美洲和加勒比地區。至2019年7月7日為止，中國與義大利各以55項世界遺產並列擁有最多世界遺產的國家。

三、世界遺產分類

根據1972年「世界遺產公約」的界定，世界遺產可分為自然遺產、文化遺產和文化與自然雙重遺產（文化景觀作為一個特殊的類別，有其相應的評定準則。按照列入名錄時所依據的標準，大部分文化景觀屬於文化遺產，也有一些是雙重遺產），隨著遺產定義成為國際間重要的議題，遺產景觀中的自然和文化現象似乎無法完全切割，很多是兩者相互作用下的結果。因此，聯合國教科文組織1992年召開第十六屆世界遺產會議時，認為文化景觀是未來應擴大的領域之一，並將其定位為世界性策略（Global Strategy），並且新增在「世界遺產公約」作業準則2當中（古田陽久，2003：26）。世界遺產分類如**表7-1**（UNESCO，2002）。

表7-1　世界遺產分類

世界遺產類別	內容
1.自然遺產	「保護世界文化和自然遺產公約」規定，屬於下列各類內容之一者，可列為自然遺產： 1.從美學或科學角度看，具有突出意義、普遍價值的由地質和生物結構或這類結構群組成的自然面貌。 2.從科學或保護角度看，具有突出、普遍價值的地質和自然地理結構以及明確劃定的瀕危動植物物種生態區。 3.從科學、保護或自然美角度看，只有突出、普遍價值的天然名勝或明確劃定的自然地帶。 4.提名列入《世界遺產名錄》的自然遺產項目，必須符合下列四項中的一項或幾項標準： (1)構成代表地球演化史中重要階段的突出例證。 (2)構成代表進行中的重要地質過程、生物演化過程以及人類與自然環境相互關係的突出例證。 (3)獨特、稀有或絕妙的自然現象、地貌或具有罕見自然美的地帶。 (4)尚存的珍稀或瀕危動植物種的棲息地。

(續)表7-1　世界遺產分類

世界遺產類別	內容
2.文化遺產	「保護世界文化和自然遺產公約」規定，屬於下列各類內容之一者，可列為文化遺產： 1.文物：從歷史、藝術或科學角度看，具有突出意義、普遍價值的建築物、雕刻和繪畫，具有考古意義的成分或結構，銘文、洞穴、住區及各類文物的綜合體。 2.建築群：從歷史、藝術或科學角度看，因其建築的形式、同一性及其在景觀中的地位，具有突出、普遍價值的單獨或相互聯繫的建築群。 3.遺址：從歷史、美學、人種學或人類學角度看，具有突出、普遍價值的人造工程或人與自然的共同傑作以及考古遺址地帶。 提名列入《世界遺產名錄》的文化遺產項目，必須符合下列六項中的一項或幾項標準： (1)代表一種獨特的藝術成就，一種創造性的天才傑作。 (2)能在一定時期內或世界某一文化區域內，對建築藝術、紀念物藝術、城鎮規劃或景觀設計方面的發展產生極大影響。 (3)能為一種已消逝的文明或文化傳統提供一種獨特的至少是特殊的見證。 (4)可作為一種建築或建築群或景觀的傑出範例，展示出人類歷史上一個或幾個重要階段。 (5)可作為傳統的人類居住地或使用地的傑出範例，代表一種（或幾種）文化，尤其在不可逆轉之變化的影響下變得易於損壞。 (6)與具特殊普遍意義的事件或現行傳統或思想或信仰或文學藝術作品有直接或實質的聯繫。只有在某些特殊情況下或該項標準與其他標準一起作用時，此款才能成為列入《世界遺產名錄》的理由。
3.複合遺產	或譯為文化遺產與自然遺產混合體（mixed cultural and natural heritage），必須分別符合前文關於文化遺產和自然遺產的評定標準中的一項或幾項。
4.文化景觀及其他	文化景觀（cultural landscapes）這一概念是1992年12月在美國新墨西哥州聖菲召開的聯合國教科文組織世界遺產委員會第十六屆會議時提出並納入《世界遺產名錄》中的。文化景觀代表「保護世界文化和自然遺產公約」第一條所表述的「自然與人類的共同作品」。文化景觀的選擇應基於它們自身的突出、普遍的價值，其明確劃定的地理——文化區域的代表性及其體現此類區域的基本而具有獨特文化因素的能力。它通常體現持久的土地使用的現代化技術及保持或提高景觀的自然價值，保護文化景觀有助於保護生物多樣性。文化景觀可分為以下三個主要類型：

(續)表7-1　世界遺產分類

世界遺產類別	內容
4.文化景觀及其他	1.由人類有意設計和建築的景觀。包括出於美學原因建造的園林和公園景觀，它們經常（但並不總是）與宗教或其他紀念性建築物或建築群有聯繫。 2.有機進化的景觀。它產生於最初始的一種社會、經濟、行政以及宗教需要，並透過與周圍自然環境的相聯繫或相適應而發展到目前的形式。它又包括兩種次類別：一是殘遺物（或化石）景觀，代表一種過去某段時間已經完結的進化過程，不管是突發的或是漸進的。它們之所以具有突出、普遍價值，還在於顯著特點依然體現在實物上；二是持續性景觀，它在當今與傳統生活方式相聯繫的社會中，保持一種積極的社會作用，而且其自身演變過程仍在進行之中，同時又展示了歷史上其演變發展的物證。 3.關聯性文化景觀。這類景觀列入《世界遺產名錄》，以與自然因素、強烈的宗教、藝術或文化相聯繫為特徵，而不是以文化物證為特徵。 另外，列入《世界遺產名錄》的文化古蹟遺址、自然景觀一旦受到某種嚴重威脅，經過世界遺產委員會調查和審議，可列入《瀕危世界遺產名錄》（*The List of World Heritage in Danger*），以待採取緊急搶救措施。

第三節　文化遺產觀光

　　遺產觀光（heritage tourism）與文化觀光（cultural tourism）互為表裡，遺產觀光是文化觀光的一種類型，且遺產通常表徵一段顯著的歷史、事件或體現當地的傳統文化。時至今日，對於「遺產」（heritage）一詞有相當多的解釋，其中「遺產是作為現今對於過去的使用」此種定義，能夠涵蓋有形或無形遺產而被研究者廣為接受（Ashworth, 2003; Graham et al., 2000）。

　　隨著教育與文化素養的提升，文化遺產觀光已越來越受到重視。其經營管理所涉及之專業管理知識和跨專業的合作與一般觀光的管理並無多大差異。聯合國教科文組織對文化觀光的經營管理所提出的幾個重要的面向可以具體區分出二者的差異：

1.經營管理的面向如下：(1)目標景點的計畫；(2)組織與管理的結構；(3)目的地與場地的管理；(4)產品行銷和發展。

2.行為者方面，涉入經營管理的組織團體，有下列幾類：(1)公部門；(2)私部門；(3)非政府組織；(4)地方社區。

　　文化遺產觀光的經營管理比起一般觀光管理更為複雜是由於涉及到古蹟保存與維修的層面。此類型的觀光相當重視文化資產的保存、修護，與造訪人次流量的控制，以避免遺跡因大量觀光人潮而折損。因此，從參與的行為者方面我們發現，文化觀光比起一般性的觀光管理多了文化資產維修與保存團體與非政府組織等角色的介入，更重要的是突顯了社區行為者在此所扮演角色的比重（劉大和、黃富娟，2003）。

　　2002年是聯合國的文化遺產年。「世界文化與自然遺產保護條約」1972年實施到今年正好屆滿三十週年了。聯合國教科文組織（UNESCO）在面對全世界日益重視的文化遺產工作上，也重新檢視了過去的經驗並且給予未來的文化遺產一些全新的定義。在ICOMOS的網站首頁裡可以看到一篇名為What is cultural heritage today? --Diversity, dialogue and responsibility的文章，在這篇文章中可以以清楚地知道全世界保護「文化遺產」不遺餘力的聯合國教科文組織已經對文化遺產的定義做了新的註解。隨著全球化趨勢的漫延，台灣也勢必要隨時修正自己固有的態度，以面對日新月異的世界趨勢（劉大和、黃富娟，2003）。

第四節　文化遺產的多樣性

　　在過去，世界文化遺產的類型若簡單歸納就是紀念物、建築群與歷史場所這三者之一。雖然現在的「世界文化與自然遺產保護條約」仍依循這樣的規定來處理世界各國所申請的文化遺產名單，但2020年國際文化紀念物與歷史場所委員會（ICOMOS）則提出更宏觀的視野來看待這個文化遺產類型的問題。在ICOMOS的網站中至少提出了下列二十種類型的

文化遺產分類方式，分別是：文化遺產場所（Cultural Heritage Sites）、歷史城市（Historic Cities）、文化地景（Cultural Landscapes）、自然宗教場所（Natural Sacred Sites）、水下文化遺產（The Underwater Cultural Heritage）、博物館（Museums）、可移動文化遺產（The Movable Cultural Heritage）、手工藝（Handicrafts）、文件遺產（The Documentary and Digital Heritage）、電影遺產（The Cinematographic Heritage）、原始傳統（Oral Traditions）、語言（Languages）、節慶（Festive Events）、信仰儀式（Rites and Beliefs）、音樂與歌曲（Music and Song）、表演藝術（The Performing Arts）、傳統醫學（Traditional Medicine）、文學（Literature）、傳統飲食（Culinary Traditions）、傳統運動與遊戲（Traditional Sports and Games）等二十種（ICOMOS，2020）。

這其中包含了有形（tangible）與無形（intangible）的文化遺產，而這概念也同時是文化遺產未來最重要的分類原則之一，因為人類日常生活的經驗與體認總是會用各式各樣的形式呈現出來。所以在該文中特別針對「無形遺產」做了詳細的描述：「無形遺產」已包括了創意行為的表現（包含了表演藝術、傳統的儀式、民俗節慶與造型美術）和其創作的過程（包括了社會過程的演進、傳統匠藝的技巧以及對於創作理念的信仰與實踐），同時也包括了一些（語言與原始的傳統）。這也就是為什麼今年世界文化遺產所強調未來的文化遺產是具「多樣性」的原因，因為所有類型的「遺產」都是人類經驗與傳承的證明，而除了類型的多樣之外，不同文化之間的文化遺產不也同樣代表了更多的多樣性。因此，多樣性的文化遺產概念說明了世界不同文化的獨特性與自明性，也同時印證了保護文化遺產的目的就是要保存自己的文化、自己的根（Wiki, 2020）。

第五節 文化遺產的對話與責任

一、文化遺產的對話（Wiki, 2020）

　　文化遺產的對話指的就是相互瞭解世界各國的文化遺產，進而瞭解他國的文化與歷史，就如同我們一般的出國旅遊觀光，所參訪的歷史古城與古蹟、博物館、藝術表演與民俗文化等，這些早已融入在世界各國的觀光旅遊體系之中，差別只在於各國家對於「文化觀光」（cultural tourism）重視程度的多寡而已。而ICOMOS再次強調的原因就在於現在與過去全世界所做的努力還不夠多。廣泛的來看，全世界需要更多的和平與和諧來進行文化之間的瞭解；狹義的來說，各國家內部之間也需要更多的文化認同與包容來接受彼此不同的文化，而彼此之間的對話所要的就是「認同」（identity），這是我們所要學習也是世界公民所需要學習的。在世界旅遊組織（World Tourism Organization, WTO）所推動的文化觀光的年度系列活動中，就曾明確的指出文化遺產之間對話的重要性。在台灣，「文化遺產」之間的對話是還有許多進步的空間，如何對台灣過去數百年來的歷史軌跡做完整而深入的瞭解與整合，是我們未來所要面對的問題。因此，在面對這麼多樣的文化遺產類型，我們不該只專注在有形的實體（如古蹟、遺址等），而是要有更多的包容去接受更多無形（如語言、民俗文化等）與有形遺產間的對話與存在。

二、文化遺產的責任（Wiki, 2020）

　　文化遺產的責任我們可以從兩方面談起，一是遺產本身的責任，二是人類自身的責任。對文化遺產本身而言，它的責任是盡其所能的告訴我們人類曾擁有過這些具有無限創意與智慧的結晶並遍布在世界各角落，這是全體人類的遺產。身為世界公民的一份子，我們驕傲人類有這樣的創造力與歷史，然而這是文化遺產的責任，也是文化遺產的功能。那人類的責

任呢？聯合國教科文組織雖然一直在推動世界文化遺產的評選與保護工作，並且定期的針對全世界迫切需要進行保存與維修的遺產做清單的列入工作並加以緊急維護，這樣的目的就是要保存人類的文化，但其力量終究比不上若全人類能有共同的認同來得大，這也是ICOMOS所期許的從個人做起，進而放大至國家的原因，因此我們的責任就是盡可能的去保護與瞭解它。事實上，教育、觀光與文化經濟等資源，是現在與未來的「文化遺產」所持續衍生出來的附加價值，其潛力除了可以提供地方人口一些就業的機會，更能夠創造出更多有助於經濟成長與文化提升的價值，這樣的「機會教育」是多樣性的文化遺產所給予我們最大的體認。我們每一個人，每一個地球村的一員，都可以分享到和大家所共有的文化遺產，但是在我們享有權利的同時，瞭解與發揚光大文化遺產卻也同樣是我們的責任，這二者間的權利義務關係是緊密不可分的，現在如此，未來也是如此。

　　任何有形與無形的遺產若不主動地去保護與瞭解的話，終究是會被受到破壞與消失的。近年來世界各國對於文化遺產的定義與詮釋均不斷地在檢討與修正，因為世界整體的保存趨勢與觀念也同時地在進行改變，若文化遺產的本質失去了常民生活的價值與精神，那也只不過是張徒增歷史懷想的老照片而已。而我們今天所要面臨的挑戰就是要將這「多樣性」的文化遺產概念使其成為各種可能，並且讓這些不同的文化遺產彼此之間能夠永續地對話與瞭解。近來，文建會積極的推動台灣版的世界遺產列名工作，雖然立意良好，但在推動這項工作的同時，我們應該要重視的是文化遺產被列名的意義，不論是有形或無形的遺產我們都應該一視同仁的給予尊重與保護，並且做到宣導與保護的責任。台灣的文化遺產是屬於台灣全體人民所共有的，也同樣是身為人類的我們具體的經驗與生活的累積，未來的每個世紀我們都要該信守這樣的概念才是。

第六節　中國與各地區世界遺產（Wiki, 2020）

　　世界遺產不只是一種榮譽，或是旅遊金字招牌，更是對遺產保護的鄭重承諾。一項世界遺產在受到天災、人禍時，可以得到全人類的力量協助救災，保存原跡。中國的麗江古城曾由此受益。目前，中國已有世界遺產55處，數量上與義大利並列世界第一。

一、中國的世界遺產

　　中國的世界遺產簡介幾處如下：

(一)麗江古城

　　是雲南省麗江納西族自治縣的中心城鎮，位於雲南省西北部。古城位於縣境的中部，海拔2,400餘米。是一座風景秀麗、歷史悠久和文化燦爛的名城，也是中國罕見的保存相當完好的少數民族古城。

(二)秦始皇陵兵馬俑

　　位於陝西臨潼縣城東5公里，距西安36公里，是秦始皇嬴政的皇陵。陵區分陵園區和從葬區兩部分。陵園占地近8平方公里，建外、內城兩重，封土呈四方錐形，頂部略平，高55米，不僅是中國歷史上第一座皇帝陵，也是最大的皇帝陵。1974年以來，在陵園東1.5公里處發現從葬兵馬俑坑三處。

麗江古城

秦始皇陵兵馬俑

出土陶俑8,000件、戰車百乘以及數萬件實物兵器等文物；1980年又在陵園西側出土青銅鑄大型車馬2乘。引起全世界的震驚和關注，被譽為「世界第八奇蹟」。現已在一、二、三號坑成立了秦始皇陵兵馬俑博物館，對外開放。

(三)龍門石窟

河南洛陽龍門石窟位於洛陽市東南，分布於伊水兩岸的崖壁上，南北長達1公里。龍門石窟始鑿於北魏年間，先後營造四百多年。現存窟龕二千三百多個，雕像十萬餘尊，是我國古代雕刻藝術的典範之作。

龍門石窟

二、各地區世界遺產數

各地區世界遺產數如**表7-2**，以歐洲和北美洲居冠，亞洲和太平洋地區第二。

至2017年擁有不同數量世界遺產的各國家和地區示意，如**圖7-2**。

第七節　台灣與韓國UNESCO世界遺產

世界遺產是指聯合國教科文組織（UNESCO）列入「世界遺產一覽

表7-2　各地區世界遺產數

區域	文化	自然	雙重	合計	占比	擁有國數目
非洲	52	38	5	95	8.70%	35
阿拉伯國家	76	5	3	84	7.69%	18
亞洲和太平洋地區	181	65	12	258[註1]	23.63%	36
歐洲和北美地區	440	63	11	514[註2]	47.07%	50
拉丁美洲和加勒比地區	96	38	7	141	12.91%	28
合計	845	209	38	1,092	100%	167

註1：俄羅斯及高加索國家的世界遺產被計入歐洲的數量中。

註2：烏布蘇盆地（Uvs Nuur）為蒙古和俄羅斯共有的自然遺產，被分別計算到亞洲和歐洲的數量中。

資料來源：Wiki (2020)。

圖7-2　至2017年擁有不同數量世界遺產的各國家和地區示意圖

資料來源：Wiki (2020)。

表」的文化財，主要指不限特定地區，對人類整體而言具普世價值的珍貴遺產。而遺產的評定則依據1972年11月聯合國教科文組織第十七屆定期總會中通過的「保護世界文化和自然遺產公約」來進行。截至2019年7月為止，韓國共計保有14個世界遺產（13個文化遺產及1個自然遺產）、20個世界無形遺產（人類非物質文化遺產）、16個世界記憶遺產（**表7-3**）

（韓國觀光公社，2020）。

「世界遺產」登錄工作帶有許多前瞻性的保存維護觀念，為使國人能與國際同步，吸收最新文化資產保存維護觀念；2002年初，文化部（原為行政院文化建設委員會）陸續徵詢國內專家學者並函請縣市政府及地方文史工作室提報、推薦具「世界遺產」潛力之潛力點名單；其後召開評選會議選出11處台灣世界遺產潛力點（太魯閣國家公園、棲蘭山檜木林、卑南遺址與都蘭山、阿里山森林鐵路、金門島與烈嶼、大屯火山群、蘭嶼聚落與自然景觀、紅毛城及其周遭歷史建築群、金瓜石聚落、澎湖玄武岩自然保留區、台鐵舊山線），該年底並邀請國際文化紀念物與歷史場所委員會（ICOMOS）副主席西村幸夫（Yukio Nishimura）、日本ICOMOS副會長杉尾伸太郎（Shinto Sugio）與澳洲建築師布魯斯·沛曼（Bruce R. Pettman）等教授來台現勘各潛力點，並另增玉山國家公園1處，於2003年正式公布12處台灣世界遺產潛力點（文化部文化資產局，2020）。

2009年2月18日文建會召集相關單位及學者專家成立並召開第一次「世界遺產推動委員會」，將原「金門島與烈嶼」合併馬祖調整為「金馬戰地文化」，另建議增列5處潛力點（樂生療養院、桃園台地埤塘、烏山頭水庫與嘉南大圳、屏東排灣族石板屋聚落、澎湖石滬群），經會勘後於同年8月14日第二次「世界遺產推動委員會」決議通過。爰台灣世界遺產潛力點共計17處（18點）。2010年10月15日召開99年度第二次「世界遺產推動委員會」（第四次大會），為展現金門及馬祖兩地不同文化屬性、特色，以更能呈現出地方特色並掌握世界遺產普世性價值，決議通過將「金馬戰地文化」修改為「金門戰地文化」及「馬祖戰地文化」，因此，目前台灣世界遺產潛力點共計18處（文化部文化資產局，2013）。

2011年12月9日召開100年度第二次「世界遺產推動委員會」（第六次大會），為更能呈現潛力點名稱之適切性以符合世界遺產推動標準，決議通過將「金瓜石聚落」更名為「水金九礦業遺址」，「屏東排灣族石板屋聚落」更名為「排灣及魯凱石板屋聚落」；另「桃園台地埤塘」增加第二及第四項登錄標準。2012年3月3日召開「專家學者諮詢會議會」，決議

表7-3　韓國UNESCO世界遺產

世界遺產種類	內容
世界文化遺產	韓國的世界文化遺產多四散分布於各地，從古代至朝鮮王朝建立為止，共經歷了大半的韓國歷史。其中包含了王宮、寺院、城等遺址或建築物，不僅極具藝術價值，科學性也十分突出。目前被列入《世界遺產名錄》的有：海印寺藏經板殿（1995年）、宗廟（1995年）、石窟庵與佛國寺（1995年）、昌德宮（1997年）、華城（1997年）、高敞‧和順‧江華支石墓遺址（2000年）、慶州歷史遺址區（2000年）、朝鮮王陵（2009年）、韓國歷史村落：河回村與良洞村（2010年）、南漢山城（2014年）、百濟歷史遺址區（2015年）、山寺，韓國的山中寺院（2018年）、韓國書院（2019年）。
世界自然遺產	韓國的世界自然遺產——濟州火山島和熔岩洞窟（2007年），在地質學與生態學方面皆十分重要，極具研究價值。尤其是拒文岳的熔岩洞窟，內部由多種顏色的碳酸鹽所構成，四周被深色熔岩壁環繞，是世界上難得一見的美麗洞窟。
世界無形遺產	世界無形遺產（人類非物質文化遺產）是依據2003年聯合國教科文組織通過的「保護非物質文化遺產公約」，為維持文化的多元性與創意性，保護有失傳危機的珍貴口傳或無形遺產所建立的制度。韓國的世界無形遺產遍及文化、音樂、舞蹈、儀式、風俗習慣等眾多領域，目前被列入《非物質文化遺產名錄》的有：宗廟祭禮及宗廟祭禮樂（2001年）、板索里清唱（2003年）、江陵端午祭（2005年）、羌羌水越來（2009年）、男寺黨遊藝（2009年）、靈山齋（2009年）、處容舞（2009年）、濟州七頭堂靈燈跳神（2009年）、傳統歌曲（2010年）、大木匠（2010年）、鷹獵（2010年）、「走繩」（2011年）、腳戲（2011年）、韓山苧麻織造工藝（2011年）、阿里郎（2012年）、醃製越冬泡菜文化（2013年）、農樂（2014年）、拔河（2015年）、濟州海女文化（2016年）、韓式摔跤（2018年）。
世界記憶遺產	世界記憶遺產是為妥善保存全世界具價值的文獻資料而指定的遺產，不僅包含文字記錄，連地圖或樂譜等非文字資料、電影或照片等視聽資料也全部包含在內。韓國擁有訓民正音、朝鮮王朝實錄等眾多形態的世界記憶遺產。目前被列入《世界記憶名錄》的有：訓民正音（解例本）（1997年）、朝鮮王朝實錄（1997年）、承政院日記（2001年）、佛祖直指心體要節（下卷）（2001年）、朝鮮王朝儀軌（2007年）、高麗大藏經版及諸經板（2007年）、東醫寶鑑（2009年）、日省錄（2011年）、1980年人權記錄「5.18民主化運動記錄」（2011年）、李舜臣將軍的戰時日記「亂中日記」（2013年）、新村運動記錄（2013年）、韓國儒教冊版（2015年）、KBS特別節目「尋找離散家族」紀錄物（2015年）、朝鮮王室御寶與御冊（2017年）、朝鮮通信使紀錄文物——17~19世紀韓日建構和平與文化交流史（2017年）、國債償還運動紀錄物（2017年）。

資料來源：https://big5chinese.visitkorea.or.kr/cht/ATT/3_7_1_view.jsp, 2019.07.15

為兼顧音、義、詞彙來源、歷史性、功能性等，並符合中文及客家文學使用，通過修正桃園台地「埤」塘為「陂」塘，並界定於台灣世界遺產潛力點之推廣使用。2013年12月3日召開第十次「世界遺產推動委員會」，為增加名稱辨識度，更易為國、內外人士所暸解，決議通過修正「排灣及魯凱石板屋聚落」為「排灣族及魯凱族石板屋聚落」（文化部文化資產局，2020）。

　　2014年6月10日第十一次大會討論「台灣世界遺產潛力點遴選及除名作業要點」一案，依據委員意見修正後通過，於2014年8月4日公布施行。另為完善建立潛力點進、退場機制，依據前開作業要點第五點「本部文化資產局應將潛力點排定推動優先順序」訂定評核標準，文化資產局擬定「台灣世界遺產潛力點推動情況訪視計畫」，於2014年9月10日第十二次大會報告訪視機制後，邀請國內世界遺產專家擔任委員，並於10月份起進行潛力點實地訪視（文化部文化資產局，2020）。

第八節　文化遺產最吸睛　推觀光不能缺

　　聯合國教科文組織（UNESCO）於1972年通過「世界文化與自然遺產保護公約」，將所要保護的世界遺產分成自然遺產、文化遺產、複合遺產等三大類。又分別於1999年、2001年將無形文化遺產、水下遺產納入保護項下。此外，教科文組織傳播與資訊部門亦於1992年發起「世界記憶計畫」，以保障世界史料為主（UNESCO，2003）。

　　出國旅行地點不管是人文或自然景觀，如果是世界文化遺產所關注、保存的點，就可以增加觀光興趣。做好文化資產保存，同時吸引觀光，是非常好的發展方向。被指定為世界遺產影響很大，各國屬於世界遺產價值系統的資產，是旅客最喜歡、最愛去的地方。很多人去看世界遺產，國際之間的互動，具有世界遺產價值或文化、自然價值的地方，常是最吸引人所在。列名世界遺產，既提高國家與城市聲望，更是觀光票房保證，各國不遺餘力積極爭取，如日本白川鄉、五箇山合掌村被登錄為世

界文化遺產，韓國泡菜被列為世界無形文化遺產。台灣不是聯合國會員國，不具有世界遺產、無形文化資產提報資格，而不需要會員國資格的世界記憶計畫，則因涉政治干預使申請登錄受阻，2009年文化總會提報甲骨文遭拒即是一例。以下為學者提出的台灣世界文化遺產三點建議（徐翠玲，2016）：

日本白川鄉合掌造聚落
資料來源：維基百科。

一、推出潛力點 保存文化價值

　　台灣雖不是聯合國會員國，分別於2002年、2010年開始推動世界遺產、非物質文化遺產潛力點，為登錄做準備。截至目前為止已公布18處世界遺產潛力點，包括玉山國家公園和太魯閣國家公園、澎湖玄武岩自然保留區、金門與馬祖戰地文化、淡水紅毛城、蘭嶼聚落與自然景觀、烏山頭水庫及嘉南大圳等。非物質文化遺產潛力點共12種，包括泰雅口述神話與口唱史詩、布農族歌謠、北管音樂戲曲、布袋戲、歌仔戲、賽夏族矮靈祭、媽祖信仰等。

　　即使無法參與UNESCO遺產保護計畫，但國際非政府組織如國際自然保護聯盟（IUCN）、世界文化紀念物基金會（WMF）等單位對台灣不錯。WMF每兩年舉辦一次的「世界文化紀念物守護計畫」（World Monuments Watch），與UNESCO世界遺產同等重要，分別將澎湖望安中社村和屏東霧台鄉魯凱族舊好茶部落石板屋，列入2004年、2016年的名單。「把文物價值保存住自然就會吸引人來」，台灣現在不是聯合國會員，無法讓台灣珍貴資產被稱為世界遺產，但仍可自己保護自己的資產，把具有文化意義與價值的內容保存好，世界各國的人都會來欣賞。

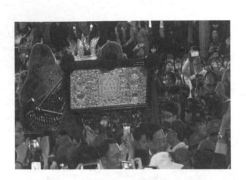

無形文化資產大甲媽祖繞境
資料來源：維基百科。

淡水紅毛城，古名安東尼堡，
荷蘭人建於1646年
資料來源：維基百科。

玉山，海拔3,952公尺，是台灣
的象徵
資料來源：維基百科。

蘭嶼達悟族半穴居傳統建築
資料來源：維基百科。

澎湖大菓葉柱狀玄武岩
資料來源：高健倫／大紀元。

澎湖七美雙心石滬，全世界石滬
不到600口，澎湖就超過574口
資料來源：維基百科。

二、學者提三招 突破申請困境

對於台灣申請登錄世界遺產碰壁，成功大學土木系教授李德河建議，可採取的做法包括正面攻城、全面圍城、木馬屠城。

1. 正面攻城是直接加入聯合國，不過硬碰硬比較難。
2. 全面圍城指用鄉村包圍城市，積極參與附隨組織如國際文物保護與修復研究中心、國際古蹟遺址理事會，總有一日入聯，很快就可登錄。
3. 木馬屠城指因為台灣不是會員國，可與聯合國締約國共同申請世界遺產，像是蘭嶼與巴丹文化共通，可與菲律賓合作登錄世界文化遺產；蘭嶼戰鬥舞與紐西蘭原住民毛利人傳統舞蹈HAKA相仿，可與紐西蘭合作登錄世界無形文化遺產；傳說中宜蘭外海海底岩城跟日本嶼那國共同申請；又或熱蘭遮城是荷蘭人建造，拜託荷蘭申請。

三、活化文資應更有創意

「文化資產只要定義是資產，就應該認定它真有價值」。目前政府對文化資產的保留、維修，投入蠻多，相關人才培訓也一直持續。但接下來會遭遇文化資產活用問題，保留先人記憶是無形，免不了要轉換成有形，要能活用在商業上，可能要嫁接行銷或運用現代化科技，這部分台灣還有很大空間。行銷除了台灣，還要讓國外知道這裡過去多重要，光是雙語化就是相當大工程，可能是未來二十年努力方向。

活化的部分，一般做法是在文化資產空間引入咖啡館，應該提出更有創意的做法。有些地方只有一個點，單點不能成氣候，必須旁邊有聚落。例如到中國參觀寒山寺，是因為從小對〈楓橋夜泊〉這首詩非常熟悉，對它的畫面有些想像。寒山寺累積了很豐富的文化內容，才會吸引觀光客。

以日本工程師八田與一（1886-1942，烏山頭水庫、嘉南大圳建造

者）為例，並表示可能很多人知道他的故事，但也不一定。故事怎麼呈現，相關的文化資料、文學及戲劇作品、歷史文獻有沒有跟著出現，都是未來活化很重要的元素。王逸峰也提到，黑面琵鷺棲息台南北門七股溼地，非常難得，全世界沒幾處，這是台灣的寶、資產。至於歷史資產包括建築、遺址等，UNESCO不讓台灣加入，無法被指定為世界遺產，台灣可自己辦組織找外國參與，久而久之也會形成力量。此外，故宮前幾年展示《清明上河圖》動畫，這項科技也可應用於製作平埔族等原住民生活動畫。台灣還有很多考古遺物不為人知，應該用臉書、社群擴展台灣的影響力。

章末個案：鑄造世遺旅遊業亞洲交易中心地位——澳門的夢想與概念

澳門的旅遊業已經成為亞洲近年來的焦點，每年超過三千萬遊客，90%來自亞洲地區，而來自歐、美的遊客每年亦以雙倍數成長。由澳門各界人士精心保護的世界遺產亦受到世界各國的關注，小城的歷史價值因世界遺產的光環受到業者青睞。將世界遺產保護與旅遊相結合已成為當今典範。澳門擁有百年以上自由港與免稅天堂的歷史。其屬於亞洲地理中心，北與南中國緊鄰，南與東南亞各國隔海相對，五小時航程涵蓋約30億人口的旅遊圈。

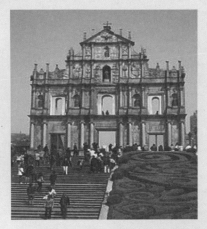

澳門世界遺產大三巴

由主辦機構首創的「世界遺產旅遊博覽會」在澳門的舉辦正是基於這種理想與現實，也是市場的迫切希望。2008年首屆舉辦已顯示出它的生命力，來自菲律賓、馬來西亞、印尼、韓國等十多個國家和中國大陸15個省市的參展廠商以及約12,000人次的專業觀眾給予正面評估。

資料來源：中央通訊社（2020）。

Chapter

8

全球文化節慶

⛩ 第一節　全球文化節慶月曆（洪書瑱，2019）

　　文化節慶是認識一個國家文化最方便的方式，畢竟很多文化節慶已傳承了幾十年或百年以上了！據全球網站業者Booking.com調查，台灣民眾近六成（58%）的旅客體各地方特色慶典，而且全球各地有許多慶典都值得民眾去探索，業者精簡整理出1-12月各地的節日，製作成「全球文化節慶月曆」給民眾參考。另外，還有世界三大嘉年華會的活動，包括：「巴西里約熱內盧嘉年華」、「義大利威尼斯嘉年華」和「法國尼斯嘉年華」等，泰國的潑水節及台灣的元宵燈節等節慶活動也是不能錯過！

泰國潑水節是泰國迷不可錯過的節慶體驗

資料來源：泰國觀光局。

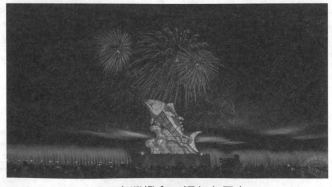

2019台灣燈會30週年在屏東

資料來源：屏東縣政府。

業者所製成的「全球文化節慶月曆」（Booking.com）

表8-1　全球文化節慶月曆

月份	地點／節慶	月份	地點／節慶
一月	澳洲「澳洲日」	七月	美國「獨立紀念日」
二月	中國「農曆新年」	八月	希臘「聖母升天節」
三月	愛爾蘭「聖派翠克日」	九月	南韓「秋夕節」
四月	荷蘭「國王節」	十月	印度「排燈節」
五月	日本「黃金週」	十一月	墨西哥「亡靈節」
六月	巴西「六月節」	十二月	俄羅斯「冬日文化節」

資料來源：Booking.com

(一)1月：澳洲「澳洲日」，夏日慶典不停歇

　　1月26日的澳洲日，原是紀念1788年第一艘英國船隻抵達澳洲大陸，現今則成為了澳洲的國慶日。「澳洲日」當天全國都有遊行、傳統文化表演、音樂和煙火秀等活動，若前往雪梨還能欣賞水舞及24小時的戶外音樂會！

1月的澳洲「澳洲日」，從早到晚都有遊行、傳統
資料來源：booking.com

(二)2月：華人的「農曆新年」，品嚐餃子好運來

2月的「農曆新年」是全球華人最重要的節日之一，除了慎終追遠的祭祖儀式，在華人世界，各地都有不同的風俗習慣，如華人喜愛春節之前大掃除，將厄運趕出門迎接好運，在春節之際走春，北京也有著獨特的傳統文化，如初一餃子初二麵的習俗，當地人會與家人團聚一同品嚐代表好運和財運的餃子。

2月的中國「農曆新年」
資料來源：booking.com

(三)3月：愛爾蘭「聖派翠克日」，狂歡綠色嘉年華

3月17日是愛爾蘭人的「聖派翠克日」，節日原意是為了紀念主保聖人聖派翠克。當天愛爾蘭人會在世界各地盛大歡慶，旅客若想感受綠油油的節慶氛圍，不妨前往具中世紀風格的基爾肯尼，參加為期五天的聖派翠克週，體驗音樂表演和傳統舞蹈課程。

3月的愛爾蘭「聖派翠克日」，想體驗綠油油的節慶氛圍，不妨前往具中世紀風格的基爾肯尼
資料來源：booking.com

(四)4月:荷蘭「國王節」,舉國橘海熱鬧歡騰

4月27日荷蘭人會舉國慶祝現任國王威廉‧亞歷山大的生日,是為著名的「國王節」(Koningsdag)。當天荷蘭各地皆會有慶祝活動,包括演唱會表演、派對和市集攤位等。而首都阿姆斯特丹更將充斥著橘色的熱鬧氛圍,處處可見群眾身穿橘色服飾歡慶節日,外地旅客可藉此佳節一同放鬆狂歡。

4月的荷蘭「國王節」,首都阿姆斯特丹充斥著橘色的熱鬧氛圍,處處可見群眾身穿橘色服飾歡慶節日

資料來源:booking.com

(五)5月:日本「黃金週」,共慶宜人氣候到來

5月有許多日本的重大節日,包含新天皇即位日、憲法紀念日、綠之日及兒童日,合併成為日本的「黃金週」。日本人會自4月29日開始休假,藉佳節期間休息、出遊旅行,旅客可趁此時一同迎接宜人氣候的到來。

5月的日本「黃金週」有許多重大節日

資料來源:booking.com

(六)6月：巴西「六月節」，歡慶豐收齊唱跳

自16世紀隨葡萄牙人傳入巴西的「六月節」，是歡慶施洗約翰誕辰日的重要慶典，同時也是農人用以歡慶雨季結束、迎接穀物收成的時節。整個六月都會有慶祝活動，旅客可特別在佳節期間品嚐由玉米所製成的美味糕點。

6月的巴西「六月節」，是歡慶施洗約翰誕辰日
資料來源：booking.com

(七)7月：美國「獨立紀念日」，壯闊煙火秀歡慶自由

7月4日為美國的「獨立紀念日」，是用以紀念1776年脫離英國統治的日子，旅客可至華盛頓D.C.欣賞軍事表演、紀念儀式和遊行等活動，或是在華盛頓紀念碑野餐，欣賞免費的美國國家交響樂團音樂會，此外，國慶日煙火更是旅客不容錯過的重頭戲。

7月的美國「獨立紀念日」，國慶日煙火旅客更不能錯過
資料來源：booking.com

(八)8月：希臘「聖母升天節」，靜心祈禱領會神蹟

8月15日在希臘正教的日曆上是「聖母瑪麗亞升天節」，希臘各地都會有盛大的饗宴（panigiri），教堂更會舉行傳統的宗教儀式。當日還有許多人會選擇前往提洛斯島的Panagia Evangelistria教堂朝聖，在提洛斯聖母（Our Lady of Tinos）前祈禱。

8月的希臘「聖母升天節」，當日有許多人會前往
資料來源：booking.com

(九)9月：南韓「秋夕節」，團圓迎秋道感恩

南韓的中秋節又稱作「秋夕節」，家家戶戶會製作各色松糕（songpyeon），並且以載歌載舞的方式慶祝節日。另外，秋夕節更具有表達感謝的意涵，家庭成員們會藉此機會團聚，互相送禮表達心意。

9月的南韓「秋夕節」，家家戶戶會製作各色松糕
資料來源：booking.com

(十)10月：印度「排燈節」，萬燈家火迎光明

在10月下旬至11月上旬之間的「印度排燈節」（Diwali），是印度教的重要節日，節慶期間寺廟和住家前都會點一盞小燈，用來代表「以光明驅走黑暗，以善良戰勝邪惡」。旅客期間可品嚐用糖和鷹嘴豆粉做成的甜食mithai，以及內餡包著蔬菜、肉或小扁豆的炸糕點samosas，來慶祝特殊的宗教節日。

10月的印度「排燈節」，寺廟和住家前都會點一盞小燈
資料來源：booking.com

(十一)11月：墨西哥「亡靈節」，炫彩瘋狂的骷髏遊行

11月2日的「亡靈節」是墨西哥人紀念已逝親友的節日，許多民眾因為《可可夜總會》這部動畫電影，對墨西哥亡靈節並不陌生，充滿著色彩和歡樂氛圍的亡靈節，其因是來自於阿茲特克人豁達的生命哲學！當地人在節慶中會以臉部彩繪，身穿骷髏頭的裝扮，帶著蠟燭、鮮花和食物到墳墓唱歌悼念亡者。

11月的墨西哥「亡靈節」，當地人會以臉部彩繪、裝扮，帶著蠟燭、鮮花和食物到墳墓唱歌悼念亡者
資料來源：booking.com

(十二)12月：俄羅斯「冬日文化節」，雪國漫步賞冰雕

　　從12月中延續至1月的「冬日文化節」是俄羅斯獨特的節慶。首都莫斯科將會舉辦許多慶祝活動，包括革命廣場上的傳統歌謠舞蹈表演、紅場的冰雕展示，讓旅客能於此期間盡享冬日氛圍。

12月的俄羅斯「冬日文化節」
資料來源：booking.com

第二節　全世界不可錯過的20大節日

（I Love Travel就是愛旅行，2020）

一、巴西嘉年華（Brazilian Carnival）

　　所謂的嘉年華會其原意指的就是「狂歡節」。狂歡節起源自歐洲的謝肉祭，旨在天主教徒即將齋戒之前的最後酒肉狂歡慶典，巴西最早的狂歡節可以追溯到1641年，當時的殖民統治者頒布了一條法令，鼓勵民眾自由地遊行、跳舞及暢飲，來慶祝葡萄牙國王的壽辰，後來逐漸轉變成黑奴們私底下用來抗議不公、唱述心情的發洩時刻（因為只有這時候黑奴們被允許自由歡唱）。到了葡萄牙任命的巴西皇帝彼得二世主政時期，彼得藉

回訪葡萄牙時秘令代理朝政的女兒伊莎貝拉公主，在1888年5月13日宣告解放奴隸，此時抒發不滿情緒的歌舞才轉為狂歡慶祝的自由歡樂。

巴西嘉年華

　　數百年來，狂歡節已成了巴西民間最重要的節日。一般在每年2月的中旬或下旬舉行，以化妝遊行和舞會方式進行，其如火如荼的程度超過了它的發源地歐洲，使得巴西獲得了「狂歡節之鄉」的美稱，具有歐洲、非洲和南美印第安人的多種色彩。而第一家森巴舞俱樂部在里約成立後，熱情、狂野的森巴舞表演和爭奇鬥豔的化裝舞會，就成了巴西狂歡節兩項並存的主要慶祝內容。

巴西嘉年華

二、德國慕尼黑啤酒節（Oktoberfest）

又稱為「十月節」的慕尼黑啤酒節，起源於西元1810年，當時為了慶祝巴伐利亞皇儲路德威一世（Ludwig I）的婚禮，皇室廣邀百姓狂歡同樂，大量供應免費啤酒和美食，不分階級日以繼夜飲酒作樂，演變至今，成了一場國際性的嘉年華盛事。

每年9月第三個星期六至10月的第一個星期日，從各地湧進的參加者，身著中古世紀服飾，群聚在慕尼黑市區德蕾莎廣場（Theresienwiese）的彩色大帳篷裡，享用著豬腳、香腸等傳統美食，棚內不時有樂隊表演，為節慶注入歡騰氣氛。棚外也同時架起像是雲霄飛車、摩天輪等各式遊樂設施，會場頓時成為讓大人小孩盡情玩樂的園遊會。

德國慕尼黑啤酒節

三、中國哈爾濱冰雪電影節（Snow & Ice Festival）

哈爾濱冰雪電影節從1989年開始舉辦。歷時二十三載的冰雪電影節，始終與中國電影的命運息息相關。哈爾濱冰雪電影節的歷史早於後來誕生的上海電影節、長春電影節、金雞百花電影節國內三大電影節。哈爾濱是中國舉辦電影節時間最早和歷史最長的城市。電影節創辦當年即提出「推崇精英之作，抵制低劣平庸，繁榮電影市場，呼喚億萬觀眾」的電影

節理念，哈爾濱在上世紀80年代贏得了「電影之城」的美譽。當時哈爾濱不僅有排在全國票房前十名以內的電影院，哈爾濱還是中國第一家有電影院的城市。

中國哈爾濱冰雪電影節

四、侯麗節（Holi）

也叫灑紅節、歡悅節、五彩節、胡里節、荷麗節，是印度人和印度教徒的重要節日，其地位僅次於燈節，也是印度傳統新年（新印度曆新年於春分日）。在印度、尼泊爾、蘇利南、蓋亞那、特立尼達、英國、模里西斯和斐濟等地都是重要節日，特別是對年青人而言。

傳說從前有一個國王金床因為修習苦行得到金剛不壞之身，便心生驕傲，要臣民只崇拜他，不允許人民信奉大神毗濕奴。他的兒子缽羅訶羅陀卻堅持敬奉大神。金床多次嘗試改變兒子的想法失敗後，指使自己的妹妹、女妖侯麗卡燒死王子。侯麗卡誘騙缽羅訶羅陀和自己同坐火中，而侯麗卡有一件避火斗篷。在火中，避火斗篷突然飛起，罩在缽羅訶羅陀身上，侯麗卡被當場燒死，化作灰燼。這是大神毗濕奴保佑的結果，人們便將七種顏色的水潑向王子以示慶祝。毗濕奴則現身，處死金床。

捉弄人和盡情歡樂是灑紅節的精神所在，通常較低種姓的人將粉和顏料灑向高種姓的人，暫時忘記階級的差異。灑紅節的第二天，人們便用

水和各種顏料互相潑撒、塗抹。夜晚，人們把用草和紙紮的侯麗卡像拋入火堆中燒毀。印度人在灑紅節期間還要喝一種乳白色飲料，據說可保來年平安健康。在尼泊爾，慶典的開始是豎竹竿儀式。節日為期一週，人們互相拋灑紅粉，投擲水球。第八天時，人們將竹竿燒掉，節日結束。在節日期間，大家互相投擲彩色粉末和有顏色的水，以示慶祝春天的到來。

侯麗節

五、西班牙卡斯卡摩拉斯節（Cascamorras）

傳說節日源於Baza村與Guadix村對一個聖女像的爭奪。一個叫卡斯卡摩拉斯的人被Guadix村派到Baza去拿回聖女像。但是由於卡斯卡摩拉斯必須保持乾乾淨淨的才能帶回聖女像，於是Baza人就盡可能把他弄髒，導致他任務失敗。卡斯卡摩拉斯節也就這樣流傳了下來。

西班牙卡斯卡摩拉斯節

六、義大利威尼斯嘉年華（Carnevale di Venezia）

　　一年一度的威尼斯嘉年華會卻是摒除貧富貴賤藩籬的機會，所有威尼斯人在嘉年華期間，穿著華麗服飾，人人帶上一張掩蓋真面目的面具，只剩下映射靈魂的眼睛，可以穿梭在熱鬧的街道，聚首運河，或是與陌生人同乘鳳尾船貢多拉（Gondola）夜遊，無需在意誰是誰，華麗充斥威尼斯，每個人都像是貴族，可以毫無顧忌，恣意狂歡。

　　面具的分類方式有許多種，它們有不同的結構，比如全臉面具、半截面具、兩層面具；做工精緻的威尼斯面具大多是手工製作，面具材質可以是金屬銅片搭上彩色羽毛，或以絲絨皮革敷上石膏粉進行手繪，最後加上華麗的珠寶飾品，造型象徵著動物、鬼神或英雄；面具亦存在不同的功用，比如狩獵、戰爭、驅儺、祭祀、舞蹈、鎮宅。

　　18世紀以前，威尼斯居民生活完全離不開面具，人們外出，不論男女，都要戴上面具，披上斗篷和一頂典型的威尼斯三角帽，這專屬於威尼斯的面具就是那有名的Bauta，後來這種面具便成為威尼斯面具種類中最為普遍的一種。除了Bauta之外，威尼斯常見的面具還有十幾種，比如Moretta，是配有黑色天鵝絨的橢圓型面具，通常是婦女在訪問修道院時穿戴，這種面具在最後往往覆上一片面紗。

義大利威尼斯嘉年華

七、蘇格蘭火節（Up Helly Aa Fire Festival）

蘇格蘭一年一度的「Up Helly Aa聖火節」是向維京時代的過去表達的一種敬意。Helly Aa意為最後的聖潔之日。為了慶祝該節日，當地人會穿著古維京人的服飾，並在慶祝儀式中點燃一個仿製的長達32英尺的巨型維京戰艦。英國蘇格蘭地區當地人舉行傳統的「火節」慶典。首先進行的是燒「維京船」儀式，以紀念他們的祖先數百年前成功地打敗了「北歐海盜」維京人的入侵。

蘇格蘭火節

在「火節」慶祝活動中，勒維克鎮的「維京火祭」最為盛大，通常在每年1月份的最後一個星期二舉行。在「維京火祭」上，數千人將裝扮

維京火祭

成維京戰士的模樣，站在維京戰船花車上接受人們的祝福。在維京船長的帶領下，承載著「戰士」們的「戰船」浩浩蕩蕩向海邊進發。夜幕降臨，在一片歡呼聲中，「維京戰士」將所有的火把扔向戰船。瞬間，火光沖天，戰船燃燒成巨大的火球。傳說犧牲的維京戰士和他的戰船會在烈火中獲得永生，漂往神話中北歐主神奧丁接待英靈的瓦爾哈拉殿堂。

八、比利時電子音樂節（Tomorrow Land）

　　世界上最大的電子音樂節之一，自2005年創辦至今一直得到歐洲乃至世界音樂愛好者的推崇，他們邀請全世界各地的優秀藝術家演出。來享受世界上最潮的電音趴Tomorrow Land吧，讓現場音樂激發你身體裡的每一個自由和音樂的細胞！

比利時電子音樂節

九、紐奧良嘉年華會（Mardi Gras）

　　為什麼Mardi Gras會這麼出名呢？因為它是美國一年一度最大的盛會。說它是最大一點都不為過，據說每年都有超過二百萬人參加這項盛會，許多年輕人把他們的Mardi Gras之行當成是一種朝聖之旅，他們以參加過Mardi Gras而沾沾自喜。Mardi Gras的活動形式，則是類似全球知名的巴西嘉年華會，有一波接著一波的遊行，各式各樣的慶祝活動，滿天亂

撒的各式珠珠、假的錢幣和奇奇怪怪的小玩具，當然也肯定少不了啤酒和紐奧良（New Orleans）遠近馳名的King Cakes（國王蛋糕）。

Mardi Gras每年都是在紐奧良舉行，而紐奧良是美國路易西安那州的首府，由於地理位置處於密西西比河的出海口，自古以來就是美國南方大港和商業中心。特殊的城市風味原自於它曾經是法國殖民地的歷史，因此走在紐奧良的街上，你會發現許多建築都是古色古香，並且帶有濃厚的歐洲風味，常常會覺得置身其中，彷彿又回到了二個世紀前的歐洲。不光如此，紐奧良同時還是爵士樂的發源地，許多著名的爵士樂大師都出身紐奧良，所以愛好爵士樂的朋友絕不能錯過。

紐奧良嘉年華會

十、西班牙番茄節（La Tomatina）

傳說中番茄大戰的起源有兩種：一是有一個街頭樂器演奏者，因為技巧很差，演奏的音樂實在不堪入耳，而引起路人一陣憤怒，紛紛拿起路邊攤販的番茄砸向這個演奏者；另一種比較可靠的傳說起源於1945年，有一天眾多的年輕人在鎮上廣場觀賞嘉年華遊行，因情況混亂，導致一名青年跌倒，憤怒的他便拿身邊的人出氣，打成一團，正好附近有一個水果攤，發狂似的群眾拿起番茄互砸，直到警方制止。隔年的同一天，心有不甘的青年自備番茄再度回到原地，掀起一場紅色戰爭，也是引來警方的關切。雖然番茄大戰未曾合法，但當地民眾對這不具傷害的發洩方法相當感

興趣，因此1975年時，該鎮正式宣布番茄大戰為合法的活動。

「番茄大戰」在Buñol鎮中心人民廣場開始。開戰前，市政府將番茄用卡車運送到街道兩側，當作「大戰」用的「彈藥」。隨著一聲令下，成千上萬的「戰士」手抓熟透了的又大又紅的番茄，向身旁素不相識的「敵人」的頭上或者身上其他部位投擲、搓揉，不一會兒就個個渾身上下都是紅糊糊的番茄汁，整個街道也成了一條「番茄河」。隨著從一個陽台上發出的火箭信號，番茄大戰宣告結束。此時，Buñol小城市民和成千上萬的志願者紛紛投入另一場戰鬥——打掃街道。約一個小時後，整個廣場和街道被打掃得乾淨如初，Buñol城又恢復了往常的寧靜。

西班牙番茄節

十一、美國新墨西哥州國際熱氣球節（Albuquerque International Balloon Festival）

國際熱氣球節的起源是這樣的，1972年KOB 770廣播電台為了熱烈慶祝50週年慶，電台經理Dick McKee和Cutter Flying Service的老闆Sid Cutter號召至少19個熱氣球來慶祝，想要破英國的紀錄，不過那年天氣不好只有13個參加。後來每年都舉辦這樣的活動，目前已是全世界最大的熱氣球活動。

美國新墨西哥州國際熱氣球節

十二、英國滾起司節（Cooper Hill's Cheese Rolling Festival）

英國西南邊的格洛斯特有一個非常特別的比賽「滾起司節」比賽地點在古柏山丘，地勢陡峻，主持人在比賽開始時會將一個又大又圓的起司從山丘上滾下來，接著參賽者開始比賽看誰先搶到起司，搶到起司的人就可以得到那塊起司當獎品！但是通常起司滾到終點線的速度會比參賽者跑的還快，參賽者常常是連滾帶爬的滾下山丘呢！

滾起司節的歷史據說是來自異教徒的傳統——將燃燒中的草堆滾下山丘象徵冬天過後新年的來臨，從15世紀開始就有滾起司比賽，直到現在參加及圍觀的人數越來越多，滾起司節也越來越有名。

英國滾起司節

十三、美國加州音樂節（Coachella）

　　在加州本土舉辦的三大音樂節中，Coachella是最大、也是樂隊陣容最強大的音樂盛會。每年的音樂節都會吸引大批熱愛音樂的人們。最矚目的就是去參加Coachella的明星們了。

　　由於Coachella音樂節是舉辦在沙漠地區，白天的溫度都會在38度以上，在日落後溫度會驟降。要注意日夜的溫差喔！基本上現在的Coachella音樂節都會維持三天，都是星期五、星期六和星期日。

美國加州音樂節

十四、墨西哥亡靈節（Día de los Muertos）

　　類似萬聖節，家人和朋友團聚在一起，為已經去世的家人和朋友祈福。在墨西哥，亡靈節是一個重要的節日，幾乎與國慶節相當。慶祝活動時間為11月1日和2日，與天主教假期萬聖節（11月1日）和萬靈節（11月2日）相同。傳統的紀念方式為搭建私人祭壇，擺放用糖骷髏、萬壽菊和逝者生前喜愛的食物，並攜帶這些物品前往墓地祭奠逝者。

　　據學者研究，這個現代墨西哥節日起源可以追溯到幾百年土著紀念活動和一個阿茲特克人獻給女神Mictecacihuatl的節日。在巴西，亡靈節是公眾假期，很多巴西人訪問墓地和教堂來慶祝這個節日。在西班牙，舉行節日和遊行，並在一天結束時，人們聚集在公墓為他們死去的親人祈

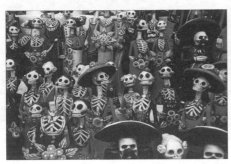
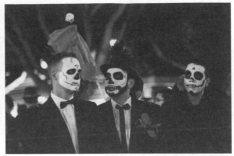

墨西哥亡靈節

禱。在歐洲其他地方也有類似的紀念活動，許多亞洲和非洲文化中亦有類
似主題的慶祝活動。

十五、西班牙奔牛節（Running of the Bulls）

　　奔牛節是在西班牙、法國南方及墨西哥部分地區舉行的活動，始於
1591年。原始目的是為了將牛趕到鬥牛場，而牛隻通常在當日鬥牛結束後
便被宰殺。當中最有名的在每年7月7日於納瓦拉自治區的潘普洛納舉行的
聖費爾明節，因海明威的《太陽照常升起》一書而聲名大噪。參與者通常
身穿全白，頸纏紅巾。不少年輕人藉著這個機會與牛狂奔，來展現自己的
英勇，卻時有意外發生。

西班牙奔牛節

十六、泰國潑水節（Songkran Water Festival）

　　潑水節也稱宋干節，是泰語民族和東南亞地區最盛大的傳統節日，當日，泰國、寮國、緬甸、柬埔寨等國以及中國雲南傣族、海外泰國人聚居地如香港九龍城、台灣新北市中和區等地，人們清早起來便沐浴禮佛，之後便開始連續幾日的慶祝活動，這期間，大家用純淨的清水相互潑灑，祈求洗去過去一年的不順，新的一年重新出發。潑水節首二天是去舊最後一天是迎新。

泰國潑水節

十七、燃燒人節慶（Burning Man）

　　又名火人祭，是一年一度在美國內華達州黑石沙漠舉辦的活動，九天的活動開始於前一個星期天，結束於美國勞工節（9月第一個星期一）當天。燃燒人這名字始於週六晚上焚燒巨大人形木肖像的儀式。這個活動被許多參與者描述為社區，激進的自我表達，以及徹底自力更生的實驗。

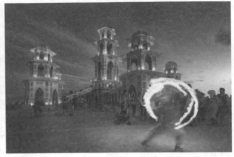

燃燒人節慶

十八、土耳其油摔跤節（Kirpinar Oil Wrestling Tournament）

英國《每日郵報》報導，土耳其上千名男子日前參加了一年一度的克勒克泊那爾（Kirkpinar）油摔跤大賽，參賽者赤裸上身穿著皮褲，參賽前身上被橄欖油淋身，然後透過摔跤爭奪金腰帶。這種比賽起源於1362年，堪稱世界上最古老的競技運動。

這些參賽者被稱為Pehlivan，象徵著慷慨、誠實、恭敬以及遵守傳統習俗。油摔跤最早可追溯至古埃及。參賽者可根據身高參加十二個類別的比賽，過去比賽可能持續數天時間，但現在僅限四十分鐘，若還未分出勝負者，則加時十五分鐘。所有比賽同時在一個大賽場展開，一方只要將對手舉過頭頂、制伏在地上或對手無力再戰就算勝利。

土耳其油摔跤節

十九、台灣天燈節（Lantern Festival）

　　天燈亦稱孔明燈，相傳為三國時期諸葛亮的發明，起初是為了傳遞軍情之用，與烽火台有異曲同工之妙，也被公認為熱氣球的始祖。在清道光年間傳至台灣，每年元宵節是春耕季節之始，先民藉由施放天燈向上天祈求一年的希望，因昔日娶媳婦就是為了「添丁」來增加勞力，所以都會在廟宇中祈福放天燈，並在天燈上寫上「早生貴子」、「五穀豐收」之類的祈福吉祥語，是而名為「天燈」。

　　讓天燈隨著風向吹向祖先以報平安、求庇佑；慢慢延續下來就變成平溪地方上在元宵節時的活動。在歲歲年年的變遷中，不變的是天燈冉冉上升時，對生命與希望的照映。多年來「平溪天燈節」創造了許多輝煌歷史，除享有「北天燈、南蜂炮」的盛譽，更曾獲得Discovery票選為世界第二大夜間節慶嘉年華，藉由天燈祈福許願與淨化心靈的意涵，向世界行銷新台灣精神。每年的元宵節，現場除了安排年節應景的民俗表演、猜燈謎及民俗大街等活動，天燈祈福仍然是整個活動的主軸。天燈燃起，希望冉起，祈福的火光群舞，幻化成願望的羽翼，將山城的夜空，妝點得分外美麗。奇幻絢麗的視覺享受，更超越文化隔閡，所以每到元宵期間，平溪當地總是湧入大量人潮，看著盞盞天燈冉冉上升，是許多台灣人記憶中的美好經驗，也是幸福與夢想的開端。

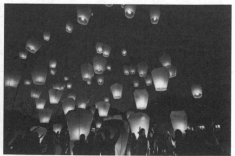

台灣天燈節

二十、英國格拉斯頓伯里當代表演藝術節（Glastonbury Festival）

　　一般簡稱為格拉斯頓伯里或格拉斯托（Glasto）。始創於1970年，是目前世界最大的的露天音樂節、表演藝術節。此藝術節因以音樂出名，故通常被稱為音樂節。自最初由誰人樂隊領銜的懷特島音樂節以來，格拉斯頓伯里鎮在1970年代時受到嬉皮文化和「自由節日運動」（free festival movement）影響較深。1970年農場主麥可·伊維斯（Michael Eavis）在看到齊柏林飛艇於Bath Festival的演出之後，邀請了當紅的T Rex樂隊主唱Marc Bolan到沃西農莊舉辦了第一場小型音樂會，名為皮爾頓（Pilton）節。

　　第二年正式舉辦了名為格拉斯頓伯里的第一屆音樂節。早期曾被譽為「英國的伍茲塔克」。實際上除了音樂以外，節日同時也有舞蹈、喜劇、戲劇、馬戲、歌舞表演和許多其他表演藝術。以2005年為例，在音樂節封閉的3.6平方公里內，有超過385場現場表演，共約15.3萬人參加。2007年時，此數量升至約18萬人，而到2009年時，有大約19萬人到達英格蘭西部的農場參加盛會。根據2011年UK Music發表的報告，每年格拉斯頓伯里音樂節為英國經濟帶來的貢獻超過一億英鎊。

英國格拉斯頓伯里當代表演藝術節

章末個案：法國亞維儂藝術節：全球頂級文化節慶運營樣板

　　目前節慶觀光盛行，參加節慶已經成為當代觀光旅遊經驗中重要的一環。世界各地多有節慶的設立，內容包羅萬象，部分城市以節慶主導觀光的走向，成功建立名聲、改變該城市形象，甚至塑造新的城市意象。法國，以擁有龐大的文化資源傲視全球，且一直是世界上最受歡迎的觀光目的地之一，其經驗的成功是文化資源與觀光產業結合之結果。國際知名的亞維儂藝術節（Festival d'Avignon）即為法國文化節慶中規模最大，也為指標性的文化節慶之一。

每個角落都是舞台

一、節日特色／文化民主，自由發揮

　　自1947年由Jean Vilar創辦起，亞維儂藝術節始終堅持當代藝術創作的自主性和創新性，其藝術總監每年依個人專業與當代議題設定節慶的藝術風格和方向，由海內外遴選、邀請作品能兩相呼應的導演及演出團體，力求整體節目內容展現多元化的表演題材和語彙。反觀1971年起開始舉辦的外亞維儂藝術節，由於其緣起於要求藝術表演的自由，所以主辦單位不介入團體的演出規劃，藝術工作者在自費參加、自選場地承租、自行宣傳並自負票房盈虧的前提下，只要在規定時間前申請即可演出。藝術生產上的毫無束縛，以及由私人劇場、咖啡廳、電影院、河堤船屋、倉庫、民

房、工廠等近120個場地所串聯的廣大表演空間，造就表演藝術在亞維儂城市各個角落百花齊放的盛景。

二、內外競合／兩種形態的互補

不同的藝術訴求勾勒出亞維儂藝術節（In）和外亞維儂藝術節（Off）在本質規劃上的歧異，並逐漸構成兩者在同一宏觀時空內互補平衡的微妙狀態。就觀眾層面來看，這正巧滿足不同層次的文化需求，達到拓廣藝術欣賞人口之效：In傾向需求較多文化資本的嚴肅精緻文化，節目品質具一定水準保證，而其規劃的相關座談與辯論，則拉近傳統的舞台上下距離，使觀眾得以自被動觀賞的位置轉化為主動與知名專業藝術工作者的意見交流；Off因演出者的票房考量而趨向通俗大眾文化，其進入門檻較低、票價較為親民，藝術團體得兼顧專業表演和演出前後街頭宣傳的傳統，使演員和觀眾得以跳脫原本的角色定位，建立供需兩方獨特的互動溝通模式。

對文化生產者而言，此兩種節慶型態的同時競演，使其得以相互觀摩不同的表演和技術，而各種空間的演出型態也挑戰表演者和舞台技術人員的功力，從而促成文化生產的良性循環。

三、空間利用／古蹟也可以成為展演舞台

亞維儂城本身豐富的歷史遺產是藝術節得天獨厚的一大優勢。亞維儂從創辦當年就決定與地方古蹟相互合作，利用眾多雄偉獨特的建築遺產作為展演舞台。亞維儂藝術節發展歷史中最具代表性也最經典的表演場地，莫過於位於市中心的教皇宮中庭。藝術節在中庭架設露天舞台的方式，結合現代風格的戲劇表演與肅穆莊嚴的古老建築，一方面為教皇宮注入新生命，另一方面讓觀眾有機會深入瞭解古蹟，同時為戲劇節目增添一份新鮮與震撼感。

四、教堂宮／以古蹟為舞台的藝術節

除了教皇宮中庭外，60年代起亞維儂陸續加入各種戶內與戶外展演場地，包括教堂、體育館、藝術學院、博物館、室外場地等。在亞維儂

「OFF」方面，場地包括咖啡廳、小劇場，任何表演團體找到適合表演的地點都能成為舞台。藝術節期間更有許多街頭藝人及表演團體的街頭宣傳，使得整個城市充滿藝術節的氛圍。

戶外表演場地與活潑的街頭／觀光遊客

五、本土發展／藝術還歸於民

藝術節的文化定位與文化主體性必須明確，才能進一步加強地方居民對於藝術節的向心力。亞維儂藝術節在市民與藝術節的連結上做很大的努力，因為一個可以凝聚當地意識和居民高度參與的節慶，會擁有高程度的真實性，因而會得到國際觀光客青睞，最後吸引了更多來自世界各地的表演團體，增加經濟文化與社會觀光等效益，得以良性循環。藝術節所代表的是將藝術還歸於民，將藝術從藝術的殿堂移至日常生活的實踐。

熱愛本土藝術節的法國居民不同於一般的過境客，他們會將心中的這份熱忱發酵，進而影響身邊更多的親友也一同共襄盛舉。他們可能透過網路，部落格，甚至社群，傳遞他們對音樂節的心得，也因為地利之便，帶領更多人前來參加，或者是成為很好的節目團體介紹和諮詢者，甚至本身也可以變成宣傳效益的一部分。

六、市民參與度積極

以城市意象來看，藝術節的舉辦改變了亞維儂平時給人的印象，為原本寧靜的亞維儂舊城帶來熱鬧的氣氛，眾多的表演活動為原本沉穩、靜

謐的古城帶來活潑的氣息。然而在熱鬧的背後,藝術節的舉辦也為亞維儂帶來社會空間的問題。例如:藝術節的舉辦帶來大量車流與人潮,原本嫻靜、舒適的舊城變得擁擠、吵雜,對當地居民的生活品質有一定程度的影響。

法國戲劇與普羅旺斯的的薰衣草

七、文化差異減弱節慶共感

有別於法國觀光客對於亞維儂藝術節的高滿意度,國際觀光客對藝術節不夠熱絡。比如,亞洲遊客在不瞭解該節慶的狀況下,僅能就所見的場景表示「活動熱鬧、街頭表演多元」的淺薄觀感,很少能提及自身深度的文化體驗。主要原因有以下:

1. 語言障礙:亞維儂藝術表演項目以戲劇和座談會為大宗,而多數皆以法文為主,對於不懂法文的國際觀光客形成語言障礙。而遊客中心的資訊和宣傳手冊也是以法文為主,讓國際遊客更是不得其門而入。

2. 亞維儂難以擺脫既有的品牌意象:亞維儂是法國南部小城市,長久以來就與南法普羅旺斯的意象(陽光、薰衣草、鄉村)結合。亞洲遊客在既有的印象和文化距離之下,對亞維儂藝術節的瞭解不深。而他們的觀光動機還是以原有的印象,即南法普羅旺斯的薰衣草花田作為主要拉力。因此,即使到達亞維儂,對於藝術節的參與和停留都不會有深度的考量。

　　亞維儂藝術節成功地將亞維儂城市意象定位為國際藝術之都，改變了當地文創產業的結構，提供了居民以及當地藝術團體工作機會，振興了當地以及周邊城市的觀光產業，提升了富含藝術與文化的生活品質，並吸引了國際上其他城市紛紛仿效利用藝術節帶來的社會、文化影響，以達成其城市振興或吸引觀光等不同面向的目的。在創辦人堅持的民主化以及平民化理念中，亞維儂藝術節不僅使法國當地觀眾及遊客得以有機會欣賞各種不同類型的表演，同時激發了民間表演團體創作能力與發展。在後期亞維儂藝術節以國際化為導向，許多享譽國際的表演團體紛紛受邀至亞維儂，除了鞏固自己在國際間的地位與知名度之外，也讓許多更多觀眾有機會參加這場藝術的盛會，增加民眾的文化資本，對於往後文化資本的提升與培養，產生一定的影響。縱使藝術節期間的客源無法純化為專程為節慶前來，但在節慶中感受到的氣氛及潛在影響力，其價值的兌現仍需要時間的琢磨。

資料來源：一諾農旅規劃（2019）。

Chapter 9

台灣現代藝術節慶

🛫 第一節　台灣現代藝術節慶之發展（邱坤良，2012）

　　大約從1980年代開始，台灣逐漸在特定的藝文展演與傳統廟會之外，發展出一種展演內容較多、時間較長、空間較大的包裹式藝文活動，並冠以「藝術季」、「文化節」、「國際雙年展」之類的活動名目。較早的藝術節慶，多屬藝術經紀公司的節目安排與行銷手法（如新象藝術公司的「國際藝術節」），或政府部門的文化推廣活動（如台北市政府舉辦的「音樂季」、「戲劇季」、文建會的「文藝季」等）。那時候的台灣文化行政進入新的階段，行政院文化建設委員會成立（1981），「文化資產保存法」公布實施（1982），藝術文化多元概念、社區主義同時興起，國外藝文機制與活動經驗紛紛被引介，相關的文化研究日益普遍，企業贊助文化風氣也漸漸形成。

　　1997年，文建會公布「輔導縣市辦理小型國際文化藝術活動計畫」與實施辦法，希望以縣市為整體，培養地方辦理國際性活動的能力，各類結合地方人文藝術、自然景觀、產業經濟等元素的藝術節慶，紛紛在各地出現。從2000年起，政府實施週休二日制，國民休閒旅遊日益重要，觀光局強力執行行政院「觀光客倍增計畫」以及「二十一世紀台灣發展觀光新戰略行動執行方案」，民俗節慶活動是「提升具備國際水準之觀光活動」的重要內容，接著客家委員會推出「客庄十二大節慶」，使得節慶活動益加熱鬧[1]。各地的漁獲、農產與商業活動也以「季」、「節」、「展」、「祭」或嘉年華為名，也作為行銷的手段[2]。各大學院校相關EMBA、文化產業、藝術管理、公共事務、餐飲觀光、休閒遊憩研究系所與在職專班陸續成立，與節慶活動相互呼應。

　　每年台灣節慶活動總數不下三百個，有定期舉辦者，有一次即告終者或連辦幾年停歇，也有停辦若干年後又突然冒出者，這股熱潮至今未退。相關的研究論文暴增。從1961年到2000年四十年間，各大學與藝術節慶相關的學位論文不到十篇，而後短短十年增加到近三百篇。絕大多數論文都對各地藝術節慶讚揚有加，且賦予多重文化意義與經濟效益。如果

單從活動量以及研究論文量來看，台灣可謂藝術節慶王國了（邱坤良，2009）。

第二節　台灣現代藝術節慶生態環境（邱坤良，2012）

　　節慶是一種事件（event），一種社會現象，不論東方、西方，從傳統出發的節慶，有其共通性。在傳統自發性節慶嘉年華之外，二次世界大戰之後興起的都市藝術節慶，多屬現代文化轉型期的產物，藉藝文展演凸顯其生活環境與文化價值，除了展演內容之外，也強調空間節慶感與民眾參與性。人類學家法拉西（A. Falassi）提到節慶中的審美概念不但色彩繽紛充滿戲劇張力，當地居民的參與和潛藏深層意義，這些因素在在吸引休閒遊玩的逆旅過客和文人雅士（Falassi, 1987: 1）。藝術節慶可以從中國、台灣社祭或西方狂歡節、嘉年華以及有關文化轉型的各種理論觀察，但實質面卻是文化理念與藝術經驗的操作。台灣形形色色的藝術節慶，除了某些類型，如電影展、美術館所的策劃展，因為「展覽」型態明確，從創辦開始就建立運作機制[3]，或有藝術科系的大學以校內展演為基礎而發展的藝術節慶，其他名目不一的節慶活動品質高下就難一概而論了。

　　瞭解台灣藝術節慶生態不難，問題在於對它的基本態度。當所有涉及文化的活動都稱季稱節，良莠不齊，一味走向熱鬧化、觀光化，則原來節慶活動中的特質—民眾主動參與、社區資源整合以及人材培育，或強調創作的部分，未必能彰顯。尤其在空泛的節慶概念中，藝文創作最基本的人材、作品，在熱鬧的活動也最容易被忽視。然而，藝術節慶活動卻又方興未艾，一個接著一個，它在台灣社會的作用值得觀察與探索。這個原本單純卻又極端複雜的問題業已混沌一片。即使有人瞭解藝術節慶問題所在，要改變它的生態體質也知易行難，因為它涉及諸多面向，包括政治生態與「頭人」的態度。由於近年節慶活動各冠以「季」、「節」、「展」、「祭」或嘉年華，或另立名目，品類蕪雜，已非藝術節（季、

祭）或「藝術節慶」所能涵蓋，但為行文方便，各種形式、內容不一，但涉及藝術展演的節慶活動，一概通稱現代「藝術節慶」。

　　台灣百家爭鳴的現代藝術節慶，多是一連串的藝術展演與空間活動串連而成，基本上屬於非營利性質。與一般藝術展演活動的基本差別，在於藝術節活動主題、演出結構、空間環境與參與者（主事者、表演者、觀眾）所共同建構的節慶氣氛。西方對「節慶」有諸多定義，華人社會則容易從傳統、本土「迎神賽會」、「過年過節」得到啟發。傳統節慶文化緊密結合以「社」祭為核心，所屬社群形成生活空間與祭祀、表演空間結合的社會網絡，具有一定的時間長度與空間廣度。文化運作機制，在台灣移民社會尤其熱鬧，民眾主動或被動參與祭祀節慶，分攤經費，有強烈認同感與參與感。廟會節慶多定期舉行，就算三年、五年一輪，民眾也有期盼性。透過神祇繞境、各地表演團體（如子弟團）、江湖藝人的演出以及民眾之間的走動，使得祭祀空間充滿流動性與節慶感（邱坤良，1997：33-52、429-33）。歸納起來，傳統節慶的本質與價值在於下列面向：

　　1.時空性：舉辦時間固定，有一定的祭祀圈（或信仰圈）。
　　2.組織性：有依地方慣例、選舉或「神」意產生的常態性、臨時性組
　　　織。
　　3.參與性：祭祀圈的民眾皆有「份」，共同出錢（丁口錢）、出力
　　　（扛神轎或其他祭祀活動），甚至參與表演（出陣、演戲）。
　　4.多元性：除了祭典委員會規劃的戲劇、音樂演出、遊行表演，各地
　　　藝人可能臨時加入，並在各空間演出。
　　5.期盼性：民眾都熟悉祭典與活動時間，屆時觀賞表演並接受親友招
　　　待。

　　近年與海洋漁類相關的產業活動熱絡，但展現形式與內容不脫拍賣場，或猛吃某種魚類的噱頭，再結合藝術展演，作為「餘興」節目，冠以「藝術節」、「文化節」名目。這一類活動的觀眾以一般市民或遊客為主，活動具有空間感與節慶氛圍，卻缺乏動人的文化內涵。地方政府帶頭以單一魚類作為產業象徵，以期刺激漁業消費，帶動觀光的做法，以屏東

東港「鮪魚季」執行得最「徹底」。2004年起屏東縣政府把產業與觀光結合，並用文化包裝，舉辦「黑鮪魚文化觀光季」，公開拍賣捕獲的鮪魚，並由高層擔任拍賣官，鼓勵民眾大刺刺享用「偷樂」（鮪魚），雖然有一些藝文展演配合，整個活動主軸還是以吃「偷樂」為主。這個產業活動促銷成功，成為媒體熱門新聞，黑鮪魚與東港成為同義詞，名氣不遜當

2018黑鮪魚文化觀光季

資料來源：農業易遊網──行政院農業委員會。

地歷史久遠的東隆宮燒王船祭儀（邱坤良，2011b）。

　　節慶踩街是古今常見的表演形式，也是東西方許多國家的文化傳統。台灣傳統廟會、祭祀節令神輿「出境」，不但有眾多信眾跟隨與形形色色的「陣頭」隨駕，沿途民眾則擺香案恭迎。表演團體作商業性演出時，也常先以各種造型、裝扮踩街宣傳。時至今日，各地節慶活動踩街幾乎是不可少的「造勢」。夢想社區嘉年華重視藝術創作精神與環保意識，確可提醒國人與社區工作者，重新檢驗社區傳統與整合方式，極具參考價值。

　　台灣現代藝術節慶活動品類蕪雜，其中不乏直接移植自外國經驗者，藝穗節即為一例。藝穗節的觀念來自愛丁堡的Fringe Festival，藝穗節

是Fringe Festival的中譯，愛丁堡藝穗節是在愛丁堡國際藝術節的基礎上，專為年輕、實驗性強的表演團體而設，不提供演出經費與旅費，只開放若干表演空間供表演者免費使用（何康國，2011：41-5）。每年愛丁堡藝術節期間，許多表演團體自費從全球各地前往愛丁堡，參加藝穗節，觀賞藝術節其他節目。在這裡有與各國劇團、藝術家交流，或是被國際級藝術家、藝評家看見的機會（邱坤良，2011a）。

　　愛丁堡藝穗節發展至今超過六十年，早已建立聲譽，也為其他國家、城市所仿效。然而，愛丁堡藝穗節給其他城市或藝文團體的啟示不是它的形式，而是如何像愛丁堡一樣，以城市景觀、人文活動，加上藝術節的知名度，鼓舞名不見經傳的藝術家創作、演出，並讓觀眾在藝術節期間，除了在劇場觀賞主辦單位「選」定的團體之外，也能接觸另類的表演。換言之，藝穗節能否從理念到實踐一氣呵成，與城市條件、藝文傳統與主辦單位的聲譽、規劃能力有關。如能有效執行，是否名為「藝穗節」便非重點，大可根據在地特色，取一個更適合的節慶名稱。台北藝穗節仿效愛丁堡藝穗節而舉辦，同樣以「不設門檻」、「場租免費」、「自負盈虧」為原則，開放參與者報名參加。演出的場地不限於黑盒子劇場，古蹟廢墟、閒置空間，咖啡廳、藝廊、髮廊、夜總會舞廳、旅館……，都可以是表演地點，甚至發放參加者自行申請，開發更多台北市潛在的表演空間。台北藝穗節活動雖進入第四屆，品牌與口碑尚未建

從難忘的愛丁堡藝穗節，看一份被遺忘的尊重
資料來源：林倩嬌，立場新聞Stand News。

立，沒有藝術盛會的氛圍，其「母體」台北藝術節更難望愛丁堡藝術節項背。台北藝穗節本身，並沒有大量開發新的觀賞民眾。報名參加者的身分變得多元，帶來不一樣的觀賞族群，但這些「捧親友場」的人卻未必會變成藝穗節的忠實觀眾。

國際節慶活動協會（International Festivals & Events Association, IFEA）2011年統計，現今全世界定期舉行的大型國際節慶活動達六百多萬個，每年直接產生經濟效益超過九千億美元。而節慶活動結合觀光發展，不論在數量、規模及參與等多方面亦急遽發展，成為最快速成長的觀光型態及趨勢。由於節慶活動標榜可以將觀光的負面衝擊降到最低，培養當地居民與訪客的良性互動，維護自然與社會環境，並可以自身為吸引焦點、新形象塑造者，或帶動其他建設與發展之催化劑，儼然成為當前世界各地最受注目與歡迎的觀光潮流（Burr, 1997; Crompton & Mackay, 1997; Cunningham & Taylor, 1995; Getz, 1991; Light, 1996; Ritchie & Crouch, 2003）。

近年來台灣各地亦陸續出現各式各樣的節慶活動，有如百花齊放，爭奇鬥艷。但由於許多活動只求短期的效益，缺乏文化內涵及地方參與，甚至在過多政治利益介入的情況下，導致活動內容大同小異，品質參差不齊，非但無法永續經營，且不利於地方文化與產業的長遠發展（蔡宜霖，2008；鍾介帆，2006）。何榮幸等（2006）於《中國時報》「全台飆節慶」專題報導，即點出台灣新興節慶的十大亂象，並嚴詞批判台灣部分節慶活動在執行層面已遭到扭曲變形、載浮載沉，幾乎只能用「文化大拜拜」來形容；只看到節慶的形式，沒有看到文化的內涵。

俞龍通（2009a）指出，台灣的節慶活動大多由政府公部門主辦，本來就存在政黨輪替政策轉變的風險。在政治動機與選舉連任的考量下，台灣的節慶活動必須在短期內創造出宣傳口碑和績效，而參觀人數多寡與相對應的經濟產值預估的量化指標，就成為慣性的思考邏輯與做法。這樣的方式往往太著眼於短期效益，忽略了活動主題及內容是否具備地方文化特色，以及能否永續經營發展等重要面向（鍾介帆，2006）。此外，受限於一年一度的預算審查制度、公開招標程序，委外團隊即使擁有專業的活動管理經驗與知識，仍會面臨與主辦單位的溝通磨合，以及籌備時程緊迫和

獲利模式等問題，使得活動目標與願景無法穩定的延續下去，造成活動品質無法給人一致性的信賴風險（俞龍通，2009a）。

　　然而不可否認，節慶活動乃是促進社區發展的有利因素，例如提升自主的社區意識、促成社區休閒設施之設置等（Smith, 1989）。相關研究亦指出，節慶活動應被賦予一種「傳遞文化」的任務，其價值在於讓人體驗屬於該節慶真正的精神，讓在地人能認同，觀光客也能認識並享受此種節慶文化。主題鮮明的地方文化節慶，不但足以製造文化焦點，對於凝聚社群共識、改善藝術環境、活化文化資產、帶動觀光產業及地方發展，亦提供了理想的途徑（趙惠端，2012）。故成功節慶應是結合地方，累積產業與文化資源，藉著活動的舉辦，凝聚發揮在地的生活智慧，使地方特色得以向外傳遞，文化產業得以充分擴展，展現地方的獨特性，以創造地方價值（蔡宜霖，2008）。

第三節　節慶化之台灣當代藝術

　　台灣當代藝術確實有越來越節慶化的趨勢，這是無可諱言的事實。對於民眾，這恐怕是更吸引他們接觸藝術的媒介，也是他們所熟悉的元素。藝術圈對這種節慶化現象的現象，恐怕是負面多於正面。就南部與北部藝術圈來比較，北部藝術圈對這種「節慶化」負面的看法恐怕遠遠要強過南部。當然也有不少藝術家也從事這類的展覽，甚至把它當作一件神聖的工作。本文只是想對台灣節慶化的當代藝術的過度蓬勃的現象找到一些理由，以及相互之間的關係（黃海鳴，2003）。

一、關於節慶以及節慶的改變（黃海鳴，2003）

(一)本土的民間宗教節慶

　　台灣早期大量無法抗拒的天然災害，加上閩、粵先民渡海求生的強

烈欲望,自然反射出執迷於各種宗教信仰,衍生出藉求神求鬼庇護的想法
與作為。因而,台灣的每一個鄉村甚至每一個家庭,都顯露出祭神祠魂的
宗教活動。台灣民間信仰很容易轉化為生活習俗,宗教觀念也很容易轉化
為現實生活,這就是為什麼強烈的宗教色彩,能夠如此深入而普遍於台灣
每一個角落,甚至深入到當代藝術的內部的理由,當台灣國家、文化認同
產生問題時,民間宗教的符號以及形式也很容易被當作一種依賴。

(二)脫序的節慶──嘉年華

　　庶民,尤其是年輕人,他們可能是最有逃避社會教化衝動的一群,
有些舞曲如「搖頭舞」、迪斯可舞廳的閃爍燈光、嗑藥。這一切都是一時
因時制宜地創造肉體的、逃避的愉悅,同時也是對於社會教條,例如道
德、法律、美學等的強制力的攻擊。這類弱勢者脫序的徵兆常會嚇壞了把
持秩序的力量。當庶民行為逾越了社會控制時,會對某些人造成恐慌。過
度縱欲的世界以及對既存秩序的輕蔑,迴響著中世紀嘉年華的音調,兩者
皆是以身體的愉悅對抗道德紀律與社會控制。依據巴赫丁的說法:嘉年華
的特徵是笑聲、縱欲過度、低級趣味及敗德、墮落。嘉年華的狂歡是兩種
語言的衝突,一種是高尚的、正當的、隱藏在政治、宗教勢力下的古典訓
練的語言,以及低級的、民俗的本土方言,是低級的勢力是否在文化中
站有一席地位的試金石。嘉年華也遵守一些規則,但他倒轉了社會的規
範,並創造一種顛倒的世界,是「對嘉年華之外的世界的惡意模仿」。

(三)替代的商業節慶

　　逛街購物是當代都市人的重要享樂,似乎與宗教節慶毫無關係,但
原先購物行為與神聖事物有一定關聯。以前,如果是大祭典,教堂周圍就
匯聚及許多小販,因此就產生了定期的市集。奧林匹克時代,舉行競技
時,會有一些雄辯家聚集,附帶也就產生臨時的市集。同樣的,教會舉行
祭典時,也會定期匯集人潮,進行交易,這就是市集的起源,直到現在各
種博覽會還稱為市集。當代,宗教儀式中神聖的部分減低了,但逛市集享
樂的部分卻延續下來,並繼續強化,幾乎成為大眾的一種強制性道德。事

實上現在的節慶幾乎就等於消費、度假、短暫的狂歡及擺脫社會制約的混和物，這些大眾消費世界中是很容易結合在一起的，更是大眾最重要喜悅與滿足的來源。

(四)生命共同體的節慶

國家各種紀念日、族群的各種紀念日、選舉活動也是凝聚生命共同體的節慶等，以及以上的各類節慶都可以被巧妙地運用為凝聚生命共同體的節慶。

上面實際牽涉了四套的符碼，第一套與文化認同有關，第二套與反抗各類的威權的態度有關，第三套與擁抱大眾有關，第四套與國家、文化、族群、區域認同有關。這四套符碼，可以分開使用，也可以搭配地使用。這四種符碼的形成，可以來自群眾的自然心理反應、可以來自由藝術家的創作意志，可以來自政府的文化政策走向以及文化藝術經費的分配。

二、台灣當代藝術中的節慶化（黃海鳴，2003）

(一)脫序型的藝術嘉年華

1994年9月吳中煒與另外一位搞噪音音樂的林奇蔚在台北市永福橋下舉辦「破爛藝術節」，集結大量邊緣次文化力量和國內外地下噪音團體和前衛表演藝術者，以反布爾喬亞的游牧性格對資本主義社會進行戰鬥。呈獻年輕人受壓抑後的反動。1995年9月吳中煒、林奇蔚等居然說服台北縣文化中心舉辦聾人聽聞的「台北國際後工業藝術節」，在即將拆除的板橋酒場，集結邊緣次文化力量和國內外地下噪音團體及前衛表演藝術者，參加盛會表演形式包括：電子噪音、錄影裝置、偶發行動等，整個活動長達三天三夜，甚至有人向警察局告發。

(二)民間宗教儀式化的展覽

2000年聖嚴法師帶領「法鼓山」與台中國立美術館合作的《感恩》

藝術活動，美術館外面的空間變成了當代藝術展覽與華人宗教法會的混合物，可說是人山人海。2000年9月21日國立台灣美術館又在其戶外美術公園舉辦《集集方舟──裝置藝術展》，又是一次帶有祈福與嘉年華意味的大型戶外展演，同時也可以為周邊帶來一些商機。具有南加州大學建築學位的施工忠昊創立「易卯工室」，1996年第一次總統全民直選，施工忠昊創作「台灣福德寺大建醮」，創造了第一代門神，兩位被神格化的國父及蔣公，作為國家圖騰印在新台幣鈔票上，高高懸掛在展場。在2000年台灣的世紀大選時，他又在台北士林金雞廣場推出更為龐大的作品「第二代台灣福德寺」。他在現場構築了一座精心設計的「天地人和」現場總統票選及民意調查機器，如同一座巨大的賭博電玩，總統競選就像社會的大型嘉年華，選局就像全民的大賭博。這個展演活動季節和民間宗教儀式，也結合了「脫序的節慶嘉年華」。

(三)消費節慶化的藝術展覽

1998年，台北市立美術館舉辦首次國際性雙年展「欲望場域」，參展國家包括台灣、中國大陸、日本、南韓的三十六位藝術家，策展人為日本的南條史生，其中不少作品揭露了亞洲的各種問題，非常特別的，策展人將各種作品放在虛擬的社會空間脈絡中，將城市、商業空間、街道等的空間特質帶進展場內部及外部的整體設計規劃，從裡面看像是一個接著一個的商店，從外面就能察覺整個美術館變成一個綜合性的商區。2000年台北雙年展「無法無天」已經變成真正的國際雙年展，由法國傑宏·尚斯（Jerome Sans）及台灣徐文瑞共同策展，三十一位藝術家來自亞、歐、非等十九個國家的藝術家。這個展覽雖然不乏批判社會或暴政的作品，但是基本上將作品放在一種跨國或全球化的大賣場或遊樂場的脈絡中，它顛覆藝術與消費世界之間的嚴苛距離，更是為台灣當代藝術的消費節慶化揭開序幕。

2001年12月由文建會支援經費，高雄市政府舉辦，並由市立高雄美術館主辦的「2001高雄國際貨櫃藝術節」，來自十六國的二十位藝術家及台灣十六位藝術家提出三十六件作品。整個展場位置的選擇以及廣場的布

置有效地創造了一種讓人動容的高雄國際港都城市意象，在這種歡欣鼓舞的氣氛中，觀眾還可以像逛露天攤販市集一般地觀賞貨櫃中的當代藝術，作品放在貨櫃中拉近了與市民的關係，雖然還是看不懂。其實這一個展覽更有展現理想行政區願景的效果。

高雄國際貨櫃藝術節

資料來源：https://travel.ettoday.net/article/1081840.htm

(四)理想社區營造與社區同樂

2002年10月「2002高雄國際鋼雕藝術節」，主辦單位特別安排在夜晚之時，讓十二位國內外鋼雕藝術家於高雄市立中正文化中心廣場公開創作，各種機械工具在切割、焊接時，迸出耀眼的火花，就像是煙火。這讓我們想到愛河邊規模超極大的歷屆元宵燈節，以及「城市光廊」、「愛公園」等計畫，後面這兩種藝術計畫，都是將城市商業空間中的符號以及氣氛，直接地搬到戶外，或許有些部分根本就是把遊樂場中的元素直接搬到戶外空間，當然這也是被當作社會進步民主的一種表徵。2002年2月，和「華山藝文特區」較對等的「高雄駁二藝術特區」開幕，兩千多坪的藝術特區結合港務局的水岸開發計畫、旗津的海產街、愛河整治，形成一道觀光遊憩系統。同年年底藝術特區的「駁二藝術節」似乎非常的南歐，除了駐站藝術家的聯展之外，在戶外表演的部分有芭蕾舞團、鋼琴演奏會、演唱會、佛朗明哥舞蹈加裝置藝術、愛樂銅管樂團，當然還有一些台灣的小劇場表演，以及藝術市集（跳蚤市場）。

2003年5、6、7月高雄駁二碼頭藝術特區的露天表演區則有：(1)「嗨！來跳土風舞！」；(2)「方圓之間——室內樂團」；(3)「拉丁及他演奏」；(4)「駁二倉庫電影——愛情來了！」；(5)「藝術市集——彈珠哪裡去？」邀請民眾一起來擺攤，藝術攤主就是你；(6)「戀亂作伙——轟動南台灣打狗亂歌團」，強調生活底層的聲音、阿公阿嬤留下來熟悉的聲音、三更半夜PUB裡歌舞昇華的走唱生涯……練亂作伙的打狗亂歌是唱出來，而不是寫出來的……用認真的喉嚨傳遞出生活簡單最樸實的旋律。

(五)在城市是一個樣子在鄉村又有另外一種的模式

高雄大樹鄉的「鳳荔觀光文化季」，其中結合地方的當代藝術部分由張蕙蘭策展，包括視覺藝術、表演藝術以及大樹鄉地方的傳統陣頭表演。這個展覽具有活化大樹鄉未來的、由姑山倉庫轉型的農業生活館的功能，在藝術的創造中，保存、再生空間的記憶，並由藝術家的想像力，呈現大樹鄉多元、豐富的景觀與不同的鄉村魅力。很多作品就在鳳梨田中進行並與特殊的農業空間形成非常有趣的景觀與地景。在表演藝術部分有容顏劇團，以家庭最作為出發考量和青少年及兒童的參與。王廷榮默劇，以默劇方式演出關於水果的各種去世，俊西舞蹈團，表演各種舞蹈。

第四節　現代藝術節慶的實例觀察

邱坤良（2012）觀察現代藝術節慶的實例如下：

一、台北藝術節

從歷史回溯，80年代的台北市是最早舉辦藝術節的城市[4]，但並未大力宣揚這項文化政績，歷任市長也僅蕭規曹隨繼續辦理。1994年，台北市長選舉，在野黨拿下首都市長大位，宣示市民主義、政治革新，城市治理

理念大幅翻新。1997年，為籌辦亞太都市論壇，台北市政府將既有的戲劇季、音樂季、傳統藝術季整併，以「台北藝術節」的名目出現，由國內知名表演藝術專業人士平珩、陳琪規劃執行；1998年台北藝術節開張（主要運用戲劇季預算經費），以「出門遇見台北藝術節」為主題，活動長達月餘（5月6日至6月15日），活動空間涵蓋台北社教館、國父紀念館、國家音樂廳、國立藝術學院展演中心、台北市轄區的主要室內場地以及學校演藝廳；戶外表演也規劃大安森林公園、士林官邸及八個重要街頭、公園廣場，安排了三百零三小時接力匯演。

　　首屆台北藝術節的文宣行銷頗有新意，但終究囿於施政考量，未對藝術節運作機制做全盤規劃，只能在公務體系內按一般行政作業程序辦理；對於未來五年、十年的台北藝術節發展方向、空間規劃也未有進一步思考與定調（邱坤良，1998）；作為「藝術節」，服膺於政治舞台的文化包裝勝於獨立自主色彩。於是，隨著年底（1998）市長選舉，執政團隊敗選，第二屆台北藝術節（1999年5月1日至6月12日）雖照舊舉辦，策劃執行者亦相同，但終究難抵政治壓力，執行團隊在「檢討」聲浪下被迫放棄第三年計畫。新市府團隊——此時已成立文化局，隨即依政府採購法，以公開招標方式，遴選新的執行團隊。第三屆台北藝術節（2000年10月）朝著「本土化」思維，以「台灣百年歌謠」為主題，規劃無論形式、內容與風格均與前兩屆無涉，等於重新開始。

　　第四（2002）、五（2003）、六屆（2004）繼續提出「藝術、廟會、當代」、「老地方・新發現」、「打開古城門・看見心台北」等主題，也是由不同得標單位執行。馬市長、台北市文化局主導的台北「藝術」節，藝術展演已非策展重點，而是偏重空間串連、台北城的歷史想像、古蹟的活用、歷史意涵形象再現，「活動」性質重於「展演」內容。這樣的改變並無高下、優劣之分，只是，缺乏藝術性較高的核心節目，在抽象的「文化」思維下，藉由復甦古代台北與現代台北的連結，塑造「台北人」的時空存在感，但相對於過去二十餘年以及一、二屆台北藝術節打下的藝術展演基礎，這幾屆台北藝術節的改弦更張，未能獲得較多的好評。2003年馬英九市長連任，文化局長換人，藝術節停辦一年。有感

於執行團隊每年更替，無法累積經驗並作中長期規劃，文化局決定突破採購法限制，讓得標團隊以優先續約方式至少執行兩年，2005年東森團隊得以連續辦理第七、八屆，並聘請李立亨擔任藝術總監，以「東方前衛」為題，規劃結合東西方文化元素的表演節目。「東方前衛」主題連辦三屆（七、八、九屆，2005-2007），以「藝術」展演為主。然而，第三次執行期間，市府團隊已經易主，郝龍斌接任市長（2006），文化局長也更動，「東方前衛」主題在單一與侷限條件下，內容漸顯露疲態，台北藝術節再度變臨變革。

　　第十屆（2008）台北藝術節以國際知名劇場導演羅伯・威爾森（Robert Wilson）作品《加利哥的故事》（I La Galigo）帶頭，推出近一個月展演活動，其中不乏國內首演節目[5]。公部門預算雖不足支應總經費（文化局預算二千五百萬，基金會需備自籌款一千五百萬），但該年票房達六百萬，為歷年之最。在「只做最精彩！」（Bravo Only!）節目遴選軸向下，接下來兩年，台北藝術節繼續以國際大師作品為主宣傳，包括彼得・布魯克（Peter Brook）、羅伯・勒帕吉（Robert LaPage），在大師光環、名牌號召下，台北藝術節成了台灣表演市場上最具重量感的活動之一，國外作品成為招牌。台北藝術節也為歐美藝術主流市場，增加一個亞洲城市巡迴駐點。

　　依照文化消費市場供需的邏輯，只要國內觀眾乃至於觀光客有消費需要，「台北藝術節」提供合適產品，逕由票房反映成效，全屬合理。只不過台北藝術節並非另一個兩廳院，使用文化局的預算，運用公共場館，應有不同格局。何況就文化消費的角度來說，國內有「廣達藝術節」、「數位藝術節」等新興的表演藝術節蓄勢待發，還有詩歌節、電影節、漢字文化節、牛肉麵節、溫泉節等眾多市民休閒消費選項；國外更有眾多亞洲城市藝術節環伺，內外交逼的市場競逐，「台北藝術節」仍然必須自問：提供給市民的「在地性」是什麼？提供給國際觀光客的台北意象是什麼？台北藝術節的招牌，有什麼不可取代的特色？

　　台北藝術節之前的主題定位搖擺了十年，表面上看，是菁英文化與通俗文化的齟齬，然觀諸民間社會和文化界，從無文化辯論的過程。它反

映官方的文化想像與流變；不論擺出菁英文化或通俗文化樣態，其實都在某種階級的文化圖像之內。即使自第十屆起，台北藝術節改由台北市文化基金會主導，彷彿擺脫了政治秀的使命，擁有獨立運作機制，事實上，面對政權更替、議員質詢，乃至文化行政官僚的主事態度，隸屬公設基金會之下的藝術節，官方力量的介入如影隨行，隨時可能產生影響[6]，政治首長的更迭仍為台北藝術節埋下最大隱憂。

台北藝術節舉辦十多年，執行單位經常更易，活動型態各異，沒有連貫性，不易累積成果，也無法讓藝術節進入城市空間或市民生活當中。單從個別節目內容而言，歷屆台北藝術節活動不乏一流的國際表演團體，也受到表演藝術界的矚目與好評。但從現代藝文節慶的基本性質來說，台北藝術節只是一個缺乏時間、空間與生活場域連結的空殼。藝術節舉辦期間走在台北的市區街頭，感受不到這個城市正在發生一個藝術節慶的氛圍，似乎也沒有專程為了台北藝術節前來的外地民眾和國際觀光客。一般民眾不知道、也不在意明年的台北藝術節是否舉辦？如何舉辦？台北藝術節缺乏空間感與節慶感，自然也不易讓市民、觀眾有期盼感，而這三者正是「藝術節」最積極的意涵。

以台北市擁有的藝文資源，包括經費預算、表演場地、城市交通與生活機能、觀眾素質，要邀請國內外表演團隊演出本來就不困難，如果台北藝術節只是許多一般性節目在短期內集中展演，那麼，不管是冠上或拿掉「藝術節」之名，都絲毫不影響一個優秀的展演節目原本就具有的藝

台北藝術節

資料來源：https://www.artsfestival.taipei/news.aspx

術價值，也不如現有的牯嶺街小劇場節，規模不大、表演團隊有特殊屬
性、觀眾參與有侷限性，反而有它的獨特性。

二、宜蘭童玩節

創辦於1996年的宜蘭國際童玩節長期被高度關注與讚揚，大概是目
前公認最成功的現代藝術節慶案例。不僅塑造宜蘭文化立縣形象、帶動
觀光旅遊產業、形塑宜蘭人在地認同，而且達成自給自足的目標。相關
的討論甚多，以它為主題的大學學位論文有近二十篇[7]，多從正面角度討
論其節目規劃、行銷與活動管理的各面向，也讓它累積更多議題與理論基
礎，氣勢更為壯大。童玩節的興起與宜蘭縣政治、社會、環境變遷的近程
發展有關。從文化角度來看，宜蘭縣的關鍵性轉變是在1980年代初期。在
此之前，相對台北與西部平原縣市，宜蘭是一個人口不多、工商業不發達
的草地農業縣，在教育、文化方面也屬於「落後」地區，既無大學、重要
文教機構、展演場所，也沒有專業藝術團體。

1981年黨外（後來的民進黨）陳定南當選縣長，打破國民黨長期
主持縣政的局面。就任後的陳縣長清廉加上近乎酷吏般的施政，注重環
保，號召中小學老師、文史工作者整理地方文物，推動各項建設與文化活
動，尤其冬山河整治成功，使得宜蘭縣氣象一新，而原本只保存在民間的
傀儡戲、歌仔戲、北管都比其他縣市更早變成文化資產。陳定南八年任
期屆滿，由同黨省議員游錫堃繼任，八年任內（1989-1997）持續經營，
1990年以競選結餘款成立的仰山文教基金會成為「宜蘭論述」的主要推
手，讓宜蘭縣淳樸、傳統、蘊涵豐富特色又具現代化發展規模的「台北後
花園」形象灌入人心。游縣長第二任期內，揭櫫「文化立縣」口號，並在
1996年「開蘭二百年」系列慶祝活動中，舉辦國際性大型展演，宜蘭盃國
際划船邀請賽、宜蘭國際童玩節都以冬山河為據點開幕，毗鄰的國立傳統
藝術中心（原名東北部民俗技藝園區）亦於2002年開園啟用，至此，宜蘭
冬山河親水公園已成為宜蘭最著名新地標與觀光景點。每年夏天到童玩節
戲水人潮有增無減，帶動鄰近地價、民宿、餐飲產業上揚，確認了「文化

立縣」的價值與口碑。

　　首屆宜蘭國際童玩藝術節搭上了文建會於該年推動的「地方縣市舉辦小型國際藝術節」政策，獲得二千萬補助（宜蘭縣亦提出二千萬配合款）。二十三天的活動，吸引了十九萬餘人參加，最後經費節餘近二千萬元，一砲而紅。次年同樣是二十三天的活動，有二十七萬餘人參與，盈餘二千一百餘萬元，使童玩節朝向自給自之路前進。1999年活動延長為四十四天，經費超過一億元，入園人數達成四十餘萬，童玩節的規模至此奠定，成為國內與最受歡迎的公辦大型文化活動之一[8]。童玩節一開始的活動內容主軸，就是展覽（童玩）、演出（民俗表演）、遊戲（戲水）、國際交流並陳。戲水區的創意設施、冬山河美景、童玩古物帶動的親子情感聯繫，以及國際表演團隊接力盛況，讓童玩節成為夏日親子共同戲水的綜合性節慶；隨著戲水設施不斷翻新[9]，也讓童玩節的名聲逐漸偏向水域遊戲，「藝術文化」意涵則漸隱而不彰。2005年，童玩節首次出現虧損，推究原因至少可歸納出幾點：產品不再具新鮮吸引力；其他縣市炮製童玩節經驗，大舉推出在地藝術節，使獨一無二的童玩節光芒漸褪；過高的成本導致過度的消費取向，園區內充斥太多商業販賣活動，致使遊園品質下降；行政團隊換手（游錫堃屆滿後，核心幹部隨他轉任中央），繼任縣長劉守成（任期1997-2005）雖仍「守成」，但開創力不足。

　　2006年是童玩節關鍵的一年。當時，北宜高速公路正式通車，宜蘭縣府預期通車後旅遊人數必然倍增，大幅擴大童玩節規模，不僅規劃雙園區（冬山河與武荖坑），從以往的四十四天，延長到五十一天，使得這一年童玩藝術節的投資，增至兩億七千元，破歷年紀錄，然而購票入園人數，卻只比2005年的五十萬六千一百三十六人，多了六萬多人。其他加上票價提高、園區分散、與旅行業者的配套促銷失利等因素，讓2006年的童玩節形象滑落，並造成虧損。到了2007年，即使恢復單一園區，回復原票價，並首次打出折扣票，但該年總購票入園人數，只有三十二萬五千餘人，距離原本預估的六十萬人，相差甚大，在總投資額達一億五千餘萬元，收支相抵，估計虧損逾六千萬餘元，為歷來之最。終於促成當時的國民黨籍縣長呂國華（任期2005-2009）在童玩節尚未閉幕之前，於8月5日

逕行宣布明年起停辦童玩節[10]，而以「蘭雨節」（2008）取而代之。此舉在媒體上引起廣泛討論。2009年民進黨籍縣長參選人林聰賢即以「恢復童玩節」為競選主軸，成功擊敗呂國華，入主縣府，並於2010年恢復中斷了兩年的童玩節。

　　童玩節的創辦、停辦、再辦，反映地方首長經營藝術節的思維，與施政劃上等號，一黨視為政績，另一黨往往視為魔咒，顯示建立藝術節運作機制之困難。童玩節因歷任民進黨縣長支持而能維持高人氣於不墜，不過，它也有其侷限性，一是政治性強烈，一旦縣執政黨變動，可能又有變數；再則是因為門票收入多，活動多朝向收支平衡、甚至期待盈餘的功能取向。此外，童玩節以兒童、親子為主軸，走遊樂園區路線，表演的團隊多屬民俗類型，主辦單位重視的是娛樂活動，並沒有提升展演品質，或藉高知名度的藝術家、表演團隊為號召，建立童玩節新形象的企圖。

宜蘭童玩節
資料來源：https://bobowin.blog/2018-yicfff/

三、墾丁春天吶喊音樂季

　　1995年，玩樂團的兩位美國人Jimi More與Wade Davis租了夢幻墾丁Magic Studio酒吧場地，舉辦首屆春吶，以原創樂團為號召，觀眾入場

無須繳費，但需向酒吧購買餐飲，舞台搭在酒吧後方游泳池畔，參與的樂團有國內的廢五金、Jimi跟Wade自組的蘿葡腿（Dribdas）、Puker、Nicole、刺客、濁水溪以及來自美國的Charlie swigs and the Worms等十二組。活動進行三天，參與者多就地露營，類似參加派對（party），既是台上主角，也是台下觀眾。在音樂、派對、DIY氣氛中，彷彿台灣版「胡士托克」（Woodstock）[11]，吶喊著青春與夢，吶喊搖滾樂的希望，在音樂圈引發巨大迴響。

第二屆春吶樂團團數約三十組，樂團演唱實力受到更多注意，而且幾乎每團都帶來自己的創作。第三、四年，春吶移至大灣海邊露營區，樂團增至七十組，樂迷呼朋引伴南下捧場，演出現場漸呈粉絲與樂團互動的演唱會氣氛。第五屆春吶因噪音取締困擾，移至社頂公園裡的私營六福山莊舉辦，活動擴充為四天，參與者不僅包括當時已成名、待發行專輯的諸多樂團，也包括個人創作歌手[12]。觀眾人數激增，終於引發台北媒體的注意，2000年第六屆春吶舉辦期間，平面媒體與電子媒體大軍駕到，參與團數也爆增至一百二十組，四天的遊客加樂迷觀賞人次總計破萬。

由於媒體大幅報導，2001年起，類似的熱門音樂會活動同一時間在墾丁區域內開始漫延，一些酒吧業者安排電音派對，飯店也利用海灘或廣場舉辦活動，大小活動各有名目，墾丁4月成了音樂、搖滾、搖擺、狂歡的大自然舞台，與此同時，開始出現影射現場疑似違法藥物助興的報導，讓春吶蒙上陰影，即使近年媒體熱度減低，相關負面新聞，仍時有所聞。為統一管理，也為被汙名化的「春吶」正名澄清，墾丁國家公園管理處於2007年首次將墾丁4月出現的各式音樂活動統稱為「墾丁音樂季」，並採場地管理。歷史最悠久的春吶選擇鵝鑾鼻公園，2005年加入、並以偶像樂團及流行歌手為號召的春浪（友善的狗主辦）選擇貓鼻頭公園。其他如恆春機場、社頂公園、大尖山等空間較廣闊場域，可供申請。酒吧、飯店舉辦的電音趴，只要公開售票，一併登入墾丁音樂季。每年湧入近二十萬人次、帶來近十億元收入的耳語透過媒體宣傳，成了春吶最終傳奇。

2011年，媒體報導今年預估湧進墾丁的人潮有十八萬多人，實際參與音樂會的約有一萬八千到二萬五千人左右。但根據警方提供資料顯

示，春吶每天人潮流量約二、三千人，打著流行歌手、知名樂團名氣的春浪這幾年更受年輕人歡迎，每天人潮約有上萬人次。這段期間欲前往墾丁旅遊遊客，若非在三個月前搶先登記付款，很難在熱門地域搶得一席床鋪；而人潮向外逸流，恆春、後壁湖、關山、車城，都成了住宿客搶占範圍，不管有無參加音樂季活動，「春吶趕集」為三大假期之外，台灣人最大規模的南向移動，不是回家，而是離開家，前往於墾丁海灘附近舉行的墾丁音樂季，帶有逸出生活常軌的狂歡意味，不同於現實的生活秩序，有如一個想像的國度，「空間的逸遊、身體的展現與姿態、不受管束的行為自主意涵，以及彼此窺視、取悅、享受音樂、聚集的樂趣，凝聚年輕朋友『春吶趕集』的動力。」（羅悅全，2011）

　　「春吶」的崛起與國內搖滾樂產業、搖滾樂團蓄勢待發息息相關，反映台灣社會解嚴後，意識形態的禁錮尚未排除，統治階級、學校、家庭未必能提供下一個世代面對新世界的態度與歸屬感，而青少年、青年文化卻在全球化資訊影響下迅速蔓延，地下樂團、另類樂團、獨立樂團逐漸出頭，玩團人數有增無減，帶動「本土搖滾」創作風氣[13]。這些前行者與行動構成1990年代初台灣音樂新風景，對於地下樂團的發展有重要影響。

　　另外，小劇場與跨界藝術工作者也宣揚反體制的藝術表現形式與精神，意圖衝撞解嚴後看似正常運作，實則崩敗剝離的主流價值，催化了青少年、青年文化的重新集結，搞樂團的年輕人團體愈來愈多，風格包括搖滾、重金屬、垃圾（Grunge）搖滾、電音等。春吶首次出現後，高舉「本土」音樂祭的「酒神祭——地下發聲音樂節」（1995）、「野台開唱」（1996）陸續出現，顯示青年樂團的數量與活力遠遠超過動輒祭出取締噪音、嗑藥法令的政府，以及社會大眾的認知[14]。

　　春吶的發展也與1970年代政府規劃墾丁森林遊樂區，發展觀光事業，提供空間地景、消費玩樂的節慶條件相關。1984年，政府進一步將墾丁定位為國家公園，同時引進外來資金，開放國際旅館進駐，人潮倍增，1995年前後已達二、三百萬人次，從南灣到小灣，再蔓延至大灣，短短數公里路旁，匯聚各式各樣小吃、民宿、酒吧、餐館、個性商店及知名連鎖商家，空間氛圍充滿著異國情調，熱門搖滾音樂特質，與空間地景氛

圍的結合，正是墾丁音樂季得以年年續辦、發展迄今的主要因素之一。

墾丁音樂季發展迄今已十七年[15]，墾丁遊憩空間的形成雖遵循國家公園的政策、規劃、限制、開發，實行自然保育生態概念的「發展主義」，但民間力量透過地方派系、財團、商家的滲透與干預，同步影響著墾丁地區的遊憩空間面貌。民宅建築高度受到管制，民眾便從櫥窗與建築風格著手，增加吸引力與容客率，遊客數量激增，流動攤販應運而生，形成「墾丁大街」夜市景觀；以往看似弱小的攤販、商家似乎成為空間最大的形塑者（郭忠昇，2008：2），使得政府規劃下的國家公園景觀形象，因民間力量的滲透與擴散，徹底翻轉為墾丁商圈，加上位於台灣尾端，距離中央最遠的邊境地帶，塑造了墾丁自由、浪漫、創意、激情、享樂的獨特消費氛圍，深深吸引著來自全台各地的年輕族群。

墾丁春天吶喊音樂季

資料來源：http://blog.udn.com/e0915350565/7422673；https://n.yam.com/
Article/20130326328745

四、貢寮國際海洋音樂祭

相對於春吶的民間自發屬性，貢寮國際海洋音樂祭一開始即由官方介入操作，並引入商業資本，在官方、商業資源挹助下，帶來大批人潮。以2011年為例，春吶實際參與人次約七、八千人[16]，貢寮國際海洋音

樂祭的官方統計卻高達三十萬人次，就單一熱門音樂活動而言，貢寮國際海洋音樂祭的群聚效應遙遙領先，堪稱全國之冠。貢寮海洋國際音樂節於2000年登場，但在1999年，民間唱片廠商角頭音樂租借板橋火車站前微風廣場，舉辦「五四大對抗」搖滾音樂會。當時台北縣在蘇貞昌縣長主政下，正推動「一鄉鎮一特色」政策，縣政府新聞室主任廖志堅認為年輕族群喜愛的熱門音樂可比照春吶模式，移至擁有美麗沙灘的福隆舉行，作為貢寮地方節慶特色，並復甦福隆海域戲水活動，這個構想也獲民間支持。2000年縣政府動用公部門經費，官民合作，首屆貢寮海洋國際音樂節於焉誕生[17]。

　　台北縣政府的積極主動，是國際海洋音樂祭得以出現的主要關鍵。然而，連辦五屆，聲勢扶搖直上的春吶帶動台灣地下樂團熱潮，並於台北接續出現重要演唱會，亦為重要因素[18]。當春吶一旦被移植至有著同樣地域景觀，人口密度更高的北台灣海濱勝地，免費觀賞對社會大眾更具吸引力。首屆國際海洋音樂節只舉辦一天，卻有近八千人次湧入福隆。第二年依舊只辦一天，人潮更攀升至二萬五千人次，這一年（2001）春吶參與人次也僅破萬，顯見北台灣的人口密度及休閒習慣為國際海洋音樂祭吸引人潮的重要條件。

　　貢寮國際海洋音樂節從2000年創辦迄今，參與人次有增無減，究其原因，官方大力介入並引進資源，是重要因素。第二年（2001），台北縣政府即要求承辦單位加入競賽項目「海洋獨立音樂大賞」，以創造話題；儘管同屬唱片界的角頭音樂負責人張四十三持反對意見，縣府仍堅持。而事後證明，這項競賽的確創造了宣傳賣點，也吸引了地下樂團躍躍欲試，由於獎金、知名度與可能隨之而來的唱片公司簽約機會，地下樂團無不卯足全力，一波再一波的活動宣傳（初選、入圍、競賽之夜、頒獎），更讓「海洋獨立音樂大賞」成為貢寮海洋音樂節最大特色。此外，從第三屆（2002）起，經由官方牽線，開始有了企業贊助。第五屆（2004），更由於官方同意統一超商加入長期贊助，提供售票、宣傳通路，一夕之間，參與人數爆增至三十萬人次，為前一年（2003）的三倍，顯見廣告及通路效應驚人，然而，無處不在的7-11商標及廣告看板，

也讓音樂祭染上濃濃的商業色彩。2006年第七屆,民視取代角頭音樂獲得海洋音樂祭的承辦權,角頭音樂除了主張商標權之外,也於同一場地申請主辦「海洋人民音樂祭」以示抗議。

2010年,台北縣升格為新北市,新任市長朱立倫決定收回承辦權,完全由直轄市政府自行主辦。2011年,海洋音樂祭擴充為五天,邀請三十餘個目前最知名搖滾樂團或歌手參加[19],光是邀演費,就非春吶或整個墾丁音樂季主辦單位財力能及,而海洋音樂祭風格與內容,從初始宣揚的「獨立音樂」精神,到如今充滿官方與商業色彩的娛樂休閒取向,利弊成敗,則見仁見智。首先,就搖滾音樂精神而言,獨立、原創、反抗意識、次文化均為其主要內涵,雖說搖滾樂伴隨著唱片工業發展,早已納為商業運作一環,但其原始精神仍為音樂人推崇,並持續於南台灣的春吶發揚。相較於海洋音樂祭以邀請成名歌手、樂團為主打秀,以競賽為誘因,吸引未成名樂團參與,以核心精神在樂團共襄盛舉,參與群眾以樂迷為主的搖滾音樂節屬性不同,來參加海洋音樂祭的人,「只有三分之一的人在聽音樂,其餘是來玩水,大多是來湊熱鬧」的三十歲以下青少年群族為主[20],娛樂休閒取向壓過音樂取向。從第二屆起官方透過獨立大賞操作策略,以及引進宣傳贊助,都可看出官方重視的,仍在參與人數,以及經費收入,而忽略音樂節本身的屬性與定位。相對地,春吶以民間獨資型態運作,迄今仍堅持自由報名、自費參與模式。2011年實際參與春吶的海內外團體高達七十餘團。

其次,官方介入音樂祭活動,一開始係以「一鄉鎮一特色」切入,換句話說,縣府希望藉由音樂祭的舉辦,形塑貢寮鄉地方特色。然而,以農漁人口為主的貢寮,除了核四廠興建爭議外,常年樸素安靜的環境特色,在音樂祭短短數天時間內,雖創造了周邊住宿、餐飲、海灘活動等商機活動,但活動一結束,旋即歸於沉寂。流動的消費人口並未實質深入貢寮鄉全域,僅集中於小小的福隆海灘附近。就文化肌理而言,搖滾音樂與貢寮在地人文脈絡不曾融合,福隆海灘景觀與全台各地海灘景觀並無太大差異,豪華的舞台、高分貝的音響、青春男女身影、流動小吃的味覺刺激,以及美麗夕照下,流淌的旋律消逝於風中的氣氛,為觀眾浸入音樂祭

本身的感受，但與貢寮之間的關係或有或無。就這點而言，貢寮海洋音樂祭雖以貢寮為名，但只繁榮、彰顯了一片美麗的海灘——而這片海灘還因著核四興建發生海灘流失的環境危機。

　　官方將節慶活動視為政策操作一環，除了作為振興地方、繁榮經濟的政治績效之外，也希望藉文化活動塑造重視人文精神、美學涵育的政策目標。然而，官方操作的文化活動往往流行僵硬、制式，為配合官方作業，以及符合多數民眾利益，官辦活動有其趨同性與中庸化，往往流失獨樹一格的可能。就音樂祭而言，設備良好的舞台、妥善控管的場地、調度與管理的人力服務、按步就班的活動內容，可能創造了「設計性的歡娛」，卻幾乎不鼓勵越界、冒險、嘗試，而這偏偏是搖滾音樂精神的一部分。

貢寮國際海洋音樂祭

資料來源：https://tw.news.yahoo.com/新北市貢寮國際海洋音樂祭-7月27日登場-131954129.html；https://n.yam.com/Article/20190513519772

第五節　現代藝術節慶的省思

　　邱坤良（2012）對現代藝術節慶的省思如下：

　　首先，近三十年來台灣的藝文展演風氣不斷推進，培育不少專業的藝術家（團體），業餘團體與藝文愛好者也處處可見。在某些都會區

（如台北）藝術觀眾程度之高不下於國際其他都會，國際藝術家、樂團、劇團來台展演，造成一票難求，中南部觀眾還專程北上觀賞的例子甚多。這些具票房號召力的節目可能是國家戲劇院、音樂廳，或經紀公司（如新象、牛耳、寬宏）安排的節目，也可能是某個縣市長一次性地展現魄力（如苗栗縣）。目前許多藝文館所把尋常的劇場、音樂廳、美術館、電影院展演節目場次增加、時間拉長，冠以「季」、「節」、「展」、「祭」的名目，目的在增加號召力，便於行銷，並藉「擴大舉辦」爭取較多預算，吸引的觀眾原本就是藝文展演的常客，與節慶活動的觀眾不同。

　　其次，單純的展演活動從創作、展演，到與觀眾分享，理路分明，看到作品展演的成果，也清楚人才培育創作過程所種的因，展演的成果容易檢驗，也能對藝術界與社會大眾產生互動。現代藝術節慶多屬包裹式的活動，因規模大小、內容不同，經費預算差異極大。活動是否成功，觀察層面極多，包括社會觀感、內容品質、觀眾滿意度、經費使用是否合法合理，與對當地文化的影響。其中展演的內容與觀眾參與度是核心問題。對社會大眾而言，現代藝術節慶是否受歡迎、重視，有實質的部分，也有感覺與氛圍的部分。前者是指展演的藝術家或團體有知名度，展演的內容有可看性或被期待；後者則指展演所附帶的節慶空間感以及配套活動。展演具有質感，容易吸引美術館、劇場或音樂會觀眾，以這類觀眾為中心，形塑節慶活動的核心部分，同時能帶動社會大眾參與的興緻。單有高品質的展演與觀眾，若無節慶空間氛圍，則與一般展演無異。相對地，展演內容缺乏質感，淪為大拜拜形式，對劇場觀眾缺乏吸引力，即使活動熱鬧，也不可能累積地方藝文資源。

　　第三，目前的藝術節慶多由政府主辦或主導，缺少客觀評量與監督機制，以地方產業為核心的若干現代藝術節慶，在做法上也有值得斟酌、商榷之處。國外藝術節慶活動成功的例子甚多，主要在於城市本身的藝文環境以及獨立運作的節慶委員會機制，能作長期規劃，不因行政首長更動受到影響。節慶建立聲譽定期舉辦，不但能安排優質而又具號召力的展演內容，也容易吸引來自全球的各國藝術家、表演團體、國際遊

客，促進城市經濟活動與藝文發展，讓在地人以藝術節為榮，更有力量支持節慶活動。以著名的亞維儂藝術節為例，它的成功因素在於城市景觀、藝術展演的多樣性與國際性，以及開放的表演空間與健全的藝術節組織（d´Arcier, 2007; Loyer, 2007），尤其重要的1947-1971年擔任首屆藝術總監的Jean Vilar扮演關鍵性的角色（Zarilli, McConachie, Williams, and Sorgenfrei, 2010; d´Arcier, 2007）。

第四，節慶有理念，也有實踐，從節慶本身不難觀察它對社群身心調劑、人際關係與情感整合、生命禮儀，以及社群文化與技藝傳承的重要性。巴赫汀（Mikhail Bakhtin）用「眾聲喧譁」（raznorechie, heteroglossia）形容一個面臨文化轉型時期的社會所顯現的文化現象和特徵，而以「狂歡節」（carnival）作為具體實踐的例證[21]。台灣近年藝術節慶的蓬勃發展，的確屬於「文化轉型」現象，只從「眾聲喧譁」字面理解，以為活動多元、熱鬧吵雜就是「眾聲喧譁」，並未針對問題本質。如何在現代藝術節慶既有基礎上，調整體質，建立獨特品牌？當務之急，是要建立節慶運作機制，由政府、社會公正人士、藝文界代表籌設一個能獨立運作的機制（董事會或委員會），有固定的財源與收入，不受官方控制，遴聘藝術總監，能長期規劃藝術節慶活動。除了建立運作機制與評鑑制度，現代藝術節慶最重要的是培養自發性的展演能量。春吶於1995年4月的某一夜於酒肆池畔高唱之後，能綿延迄今，為墾丁注入最重要的一股音樂創作與消費文化活力，在於其百分之百的民間性與自發性，扎根於墾丁，成功占據國家公園地盤，保有的民間自主精神與表演型態，形成「非文化治理」模式下，最成功的民間現代節慶。相對官方舉辦的風鈴季、半島藝術節，春吶以搖滾樂特有的美學特質，吸引著一波波年輕人，從海邊到山谷，在每年4月初的墾丁，集體創造了節慶景觀。

儘管隨著獨立樂團漸與主流市場難以區隔，北部由官方舉辦的貢寮國際海洋音樂祭每年的「獨立音樂大賞」更能吸引亟欲露臉的年輕團體，春吶參與人數不如春浪，門票年年上漲，住宿、交通打結問題可能讓遊客卻步、參與團體知名度更低、水準參差不齊……凡此總總，可能讓春吶前景堪憂，但可想見的未來，墾丁每年4月音樂季節慶景觀仍將持

續，空間、時間與商品完美結合的特性，塑造了墾丁音樂祭獨一無二品牌，一則春吶傳奇改寫了墾丁面貌，同時，也是墾丁這個帶有烏托邦境外之域想像的實質空間，塑造了春吶傳奇。愛丁堡藝術節自1947年舉辦至今，能夠聲名遠播，在於維持一貫的目標，推廣、鼓勵較高水準的藝術活動，將國際文化呈現給蘇格蘭觀眾，並把蘇格蘭文化呈現給國外觀眾，且規劃其他機構不易達成的創新風格與節目內容（Edinburgh International Festival, 2001）。亞維儂藝術節首屆藝術總監Jean Vilar強調藝術節的價值在於將高端文化（high culture）的戲劇帶給普通人（Zarilli, McConachie, and Sorgenfrei, 2010）。

第五，就人氣最旺的搖滾音樂節而言，透過文化治理操作模式產生的貢寮國際海洋音樂祭，雖締造了人潮，滿足了青少年盛夏消耗青春與體力的需求，抵消了搖滾音樂的「反文化」、「反體制」精神。十二年發展下來，貢寮國際海洋音樂祭除了創造可觀的青少年參與人潮，與三十萬人次的流動消費力之外，究竟成就了什麼無可取代的核心價值，得以長長久久發展或論述下去，仍值得思索。

最後，台灣現代藝術節慶大致呈現四種類型：(1)以當代藝文為主軸者；(2)以傳統祭典為主軸者；(3)以特定族群、年齡層為主軸者；(4)以企業界或地方產業為主軸者。

台灣現代藝術節慶最缺乏的不是空間、景觀與人文環境，而是可作全盤、長期規劃，累積藝文資源與國際聲譽的獨立運作機制。實質內容亦應著重文化思維與行動，展現節慶最基本的核心——空間感、節慶感與參與者的期盼感，並由此三種積極意涵與現代藝術節慶中的「藝文」特質呼應，亦即以「藝文」的事件，及其網路性、關聯性與公共性延伸節慶活動的空間與時間，凝聚在地氛圍，進而激發所屬社群與外界的主動參與意願（邱坤良，2012）。

章末個案：「2019關渡藝術節」：匯集五個節慶，讓藝術走入常民生活

　　由國立台北藝術大學主辦的關渡藝術節從1993年創辦至今，已經邁入了第二十七年，每年皆透過豐富的展、演、映等相關活動，帶給民眾及觀者精彩的藝術饗宴，讓美感教育不僅僅只停留於學院之內，更可以跳脫框架，實踐於社會之中。同時，每年皆透過不同的創新及變革，帶給藝文界更多的思維與想像空間，特別是在今年（2019年）的執行策略上，我們可以發現團隊是以戲劇作為整體關渡藝術節的主軸，進而搭配各類別及跨領域之藝術內容，將當代與傳統之間的藩籬打破，陳述藝術和社會之間的宏觀視界與連結。

　　如同校長陳愷璜在9/10的記者會現場指出，「從今年開始，我們試著把年度主題，落在一個比較單一的領域上面，今年是以一個廣義的戲劇，作為一個主導的方向。而明年的主力，則會落在音樂。」顯示出北藝大長年對於音樂、戲劇、舞蹈在現今時代脈動中的長期耕耘，以及主導藝術發展的趨勢。再者，每年也透過不同主題性的聚焦探討，讓不同領域間的藝術專業，既可以有自主發聲的平台，同時也保有彼此之間的尊重與合作，促使藝術之間的融合可以更為寬廣。

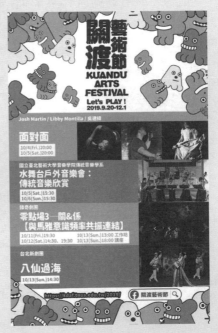

關渡藝術節電子報

資料來源：國立台北藝術大學提供。

一、將藝術節視為具有能動性的主體

　　值得一提的是，陳愷璜校長也特別與我們分享，今年的另一個重要的改變在於將關渡藝術節視為一個具有

能動性，可自主觸及社會大眾的平台與角色，將我們既往對於認識與理解藝術的人稱之為Art People的被動性思維，轉換為Art For People，目的是在於開啟新的藝術人，讓每個得知此訊息的人，可以透過這個平台，藝術體，進入到這個場域當中。因此，我們可以看到，本次的關渡藝術節當中，藉由來自海內外十幾個國家的貴賓、藝術團隊、個別藝術家們等展演者，所提供的專業的內容為根基，並將其規劃為五個節慶，讓其可以吸引來自不同背景與品味，但同樣都是對於藝術有熱愛的族群。其中如表演藝術的類別（舉例來說是關於音樂、戲劇、舞蹈這個區塊）；另外的為第十一屆關渡國際電影節（Kuan-Du Film Festival），電影節每年都是輪流一個國家的藝術學校，進行專業的交流與工作坊等，而其今年的特別之處在於和墨西哥的國立大學，進行了一對一的交流及策展。

今年關渡美術館（KdMoFA），透過兩個主題和藝術節串聯，一個為「哺挫」，目的是開始台灣和亞洲各地區之間複合文化探討的主題展，特別是台灣今年年初通過的同性婚姻法案，獨步世界及亞洲，讓我們可以更加理解社會之間的差異性問題，以及人本如何在差異當中去學習互相尊重。另一個剛好由於今年為包浩斯學院成立一百週年，因此有外一個主題是在談「虛擬包浩斯」。

關渡國際動畫節（KuanDu International Animation Festival, KDIAF），其幕後團隊踏足城市及偏鄉，經過了長年的努力，今年也已經來到了第九屆。今年參與的國家，總共有九十八個國家，約兩千六百部影片。其中「關渡狗動畫獎KuanDog Prize」為每年關渡國際動畫節的重要盛事，在經過了激烈的評選之後，本次總共有八十五部作品入圍競賽片，五十四部入圍觀摩片。同時，即將於影展期間，共同審核出最佳動畫獎、最佳學生動畫獎、台灣特別獎、蔡瀚儀台灣學生獎、評審團優選獎、最佳動畫配樂獎、最具產業潛力配樂獎等獎項。

關渡光藝術節（Kuan Du Light Art Festival），已經到了第四屆，其真真實實的回應了時代的趨勢，每屆都受到廣大的歡迎。今年是以環境劇場式的場景，結合新媒體裝置，以及當代展演，帶給觀者多重的觀看機

制。而本次的主題為「壞運動」，討論當代、歷史、日常和魔幻之間的灰色及現實處境。

二、走過二十七年，引領高藝術到地方藝術，學院藝術到常民文化

回溯關渡藝術節的創辦歷程，國立台北藝術大學校長陳愷璜特別指出，「回想1993年，其實前一年大概在國立藝術學院年代，學校由蘆洲，遷移至目前的關渡校區，學校便開始起心動念，開始設想，要如何讓國立藝術學院，可以在藝術專業的教學上，開啟不同的面向。起初其實是屬於一種教學上的專業演練跟培育，然而發展至今，也已經邁入了第二十七年，其藝術節的規模也日趨擴大，領域更是跨出校園之外（同時也跨領域），為一種藝術集結體。」

因此，從上述當中我們可以發現，國立台北藝術大學所推行的關渡藝術節，其目的性不僅僅只是推廣校內本身所產出的藝術內容，更是將其角色，作為一個能與在地文化交流，並能連結國際的媒介，讓藝術真正可以實踐於我們的常民生活當中，扮起提升社會美感教育責任，同時在多年執行的歷程裡，這些來自於不同領域視野與思維的衝擊，也讓藝術之間的曲度，不在侷限在過去各類別之間的規範，而是能將表演藝術、視覺藝術等領域裡，對於美學及藝術深度的共性，延展到整體節慶的每一個場域中進行表述，並藉由過程中的差異性，開創出藝術未來的廣度。值得一提的是，陳愷璜校長也指出，在五年前，學校發起了一個鬧熱關渡節的活動，屬於台北市十二個行政區當中，由住民主動興趣發起的社區運動，今年來到了第五屆，每一屆約莫兩萬多人參與。

資料來源：王玉善（2019）。

註　釋

1　觀光民俗活動包括：2月慶元宵、3月高雄內門宋江陣、4月媽祖文化節、5月三義木雕藝術節、6月慶端陽龍舟賽、7月宜蘭國際童玩藝術節、8月中華美食展、9月雞籠中元祭、10月花蓮國際石雕藝術季、鶯歌陶瓷嘉年華、11月亞洲盃國際風浪板巡迴賽、12月台東南島文化節。「客庄十二大節慶」：1月美濃迎聖蹟、字紙祭；2月苗栗火旁龍、東勢新丁粄節、六堆嘉年華；3月六堆祈福·攻炮城文化季、「天穿日」台灣客家山歌比賽；4月客家桐花祭；5月頭份四月八客家文化節；6月雲火龍奇遇記·三義雲火龍節、高雄夜合客家文化藝術季；7月花蓮歡喜鑼鼓滿客情；8月新竹縣義民文化季；9月平鎮客家踩街嘉年華會；10月雲林好客—詔安客家文化節、彰化縣三山國王客家文化節、新竹縣國際花鼓藝術節；11月南投國姓搶成功；12月台東好米收冬祭、客家傳統戲曲收冬戲。

2　這類節慶例如屏東黑鮪魚觀光祭、台東釋迦文化節、古坑台灣咖啡節、大崗山龍眼蜂蜜文化節、高雄縣彌陀鄉虱目魚文化節、白河蓮花節、官田菱角節、麻豆文旦節、新埔柿餅節、苗栗客家福菜節等。

3　以電影而言，製片、導演把已完成的作品送交，影展委員會參與者多為電影導演、演員與電影工作者，容易吸引觀眾，從影片放映到得獎名單公布，話題性十足。即便金馬影展、台北電影節、高雄電影節多由官方主辦，也能維持常態性活動。

4　相對於民俗節慶悠久且固著於地方文化脈絡的深刻傳統，台北市從1978年倡舉「音樂季」，由台北市立交響樂團主辦，隨後，李登輝出任市長時代，1988年同步開辦「戲劇季」及「傳統藝術季」，分別由台北市立社教館、台北市立國樂團主辦。這三個官方主導，公家藝文單位承辦的藝術節慶活動，彰顯著台灣從土地開發、經濟掛帥的思維，進入重視文化保存、藝術推廣與文化消費的年代，作為「藝術」這個修辭的內涵，指向了當代性與創新性，於是，三個藝術季無一例外地，均鼓勵創作發展，與1980年代至1990年代台灣表演藝術百花齊放的盛景相互呼應。

5　第十屆台北藝術節國際節目為《加利哥的故事》、《黑暗裡有光》、《華嚴經之心如工畫師》、《這一夜，路易·康說建築》，國內節目為《浮浪貢開花》、《茶花女》、《這一夜，Women說相聲》、《戲箱》、《向左走，向右走》。

6　許蕙美（2008）〈探討以公私協力模式執行台北藝術節〉一文，訪談藝術節執行小組，提出台北藝術節從招標委外改為固定常設組織執行，對累積經驗、找尋節目、延長籌備期間等有正向幫助，然而，由於此固定常設組織乃公設基金會，執行上缺乏彈性，執行模式能否順利延續也有疑慮。

7　從宜蘭童玩節所衍生的相關研究從行銷策略、發展策略、公關策略、非營利組織、遊客體驗到觀光績效等就近二十篇，陳威豪（2002）〈宜蘭國際童玩藝術節之未來發展策略研究——以五年為未來推估期程解析地方文化觀光活動〉、邱玉茹（2004）〈宜蘭國際童玩藝術節之多元文化藝術教育意義：以三所參與

學校為例〉、賴沁沁（2004）〈節慶活動公關策略之研究——以2004年宜蘭國際童玩藝術節為例〉、莊瑋民（2004）〈整合行銷傳播於節慶活動應用之研究——以2004年宜蘭國際童玩藝術節為例〉、陳彥佑（2005）〈節慶活動之觀光行銷策略——以宜蘭國際童玩藝術節為例〉、康智勝（2005）〈外在參與因素對節慶觀光經營績效的影響——以宜蘭國際童玩節為例〉、林采瑩（2005）〈非營利組織成員參與節慶活動的動機與效益認知之研究——以宜蘭國際藝術童玩節為例〉、康景翔（2006）〈觀光節慶中地方政府與GONGO之間的合作關係——以宜蘭國際童玩藝術節為例〉、莊嘉惠（2006）〈宜蘭國際童玩節行銷策略之研究〉、林立（2007）〈價值與利益在經濟活動中的辯證——以宜蘭國際童玩藝術節為例〉、杜昱潔（2007）〈地方政府政策行銷之研究——以宜蘭國際童玩藝術節為例〉、許若玫（2007）〈慶典活動意象對目的地活動品牌影響之研究——以宜蘭國際童玩藝術節為例〉、羅靖雯（2008）〈宜蘭國際童玩藝術節之行銷策略對花蓮國際石雕藝術節之意義與啟示〉、駱桂珍（2008）〈節慶活動觀光行銷策略之研究——以宜蘭國際童玩藝術節為例〉、林佩怡（2008）〈邁入符號消費時代：宜蘭童玩節的敘事分析〉、江千如（2009）〈遊客節慶活動體驗的世群效果——以宜蘭國際童玩藝術節為 〉、李居翰（2010）〈童玩節的生與死——台灣節慶活動的發展困境〉……。

8　陳賡堯（2008）。〈典範之死！誰殺了童玩藝術節？！〉，https://ccindustry.pixnet.net/blog/post/17203664。

9　1996年「水迷宮」、1997年「驚奇隧道」、1999年「水戰車」、2000「倒轉水迷宮」、2002年「T作戰」等。

10　同註8。

11　Woodstock Music and Art Fair是發生於1969年美國青年反越戰、嬉皮文化浪潮下的一場搖滾演唱會，聚集了近四十萬人潮，不僅創造前所未見的搖滾音樂會景觀，與搖滾樂迷精神圖騰，更因其宣揚的愛與和平宗旨，成為反政治、反歧視、反暴力的精神烏托邦代名詞，迄今，仍為歷史脈絡下影響搖滾樂與青年文化最重要的全球事件之一。

12　春吶常客瓢蟲、骨肉皮，當時已獨立發行專輯，五月天、董事長、四分衛、濁水溪、亂彈、廢五金也在角頭、友善的狗、魔岩、新力支持下發行專輯。創作歌手則包括陳明章、陳綺貞、貓打架、張震嶽、陳珊妮等人。

13　1980年代解嚴之後，台灣的地下樂團即以反抗主流唱片與流行音樂環境的姿態，開始現身，1987年成立的水晶唱片發行了《搖滾客》雜誌，引介「地下」、「獨立」、「另類」、「非主流」等概念；1988年，被稱為「台灣第一組地下樂團」的Double X發表首張專輯；「友善的狗」唱片也於1994年有計畫地發行了一系列台灣重金屬、龐克樂團的首張專輯，包括刺客、骨肉皮、濁水溪公社等，稱做《台灣地下音樂檔案》；水晶唱片並於1988年至1991年連續舉辦四屆「台北新音樂節」，發掘無數人才，包括伍佰（當時仍叫本名吳俊霖）、朱約信（朱頭皮）、黑名單工作室等、陳明章、林強、史辰嵐、趙一豪等創作歌手。例如：協助第二屆春吶的主要幫手「骨肉皮樂團」，本身就是地下樂團演唱場地SCUM的主人。SCUM是當時台灣地下音樂樂團聚集的重要場地，雖三度搬遷，並於1996年宣布結束營業，但所匯攏的樂團實力可觀，現今

名氣響亮的廢五金、四分衛、夾子，都在當年早就「混跡」其中。

14　1994年，小劇場工作者吳中煒與聲音創作人林其蔚等發起「台北河堤破爛生活節」，現場包括實驗短片播放、小劇場演出、實驗噪音表演，也邀請了一些搖滾樂團參加，Jimi與Wade的蘿蔔腿樂團也參加。1995年，吳中煒、林其蔚續辦「台北國際後工業藝術祭」，內容包括了更基進的暴力性愛、強吻觀眾、潑餿水等行動。

15　「墾丁音樂季」之名由墾丁國家公園管理處於2007年開始使用，統稱每年4月於墾丁地區申辦的音樂活動。

16　春吶崛起後，帶動墾丁地區每年4月搖滾音樂活動遍地開花，名稱也相互混淆。2007年起，墾丁國家公園管理處將此期間的各式活動統攝於「墾丁音樂季」名下，2011年至少有五處活動於同一時間內舉辦，官方估計湧入墾丁人潮約十八萬，但實際進入春吶場地，依現場觀察，四天總流量約七、八千人次。

17　關於台北縣政府與角頭音樂合作源起，參考翁嘉銘《搖滾夢土，青春海洋——海洋音樂祭回想曲》訪問廖志堅的記述（翁嘉銘，2004：17）。

18　從1995年後，春吶效應從台灣尾端向全台擴散，大專熱門音樂社團發起的《野台開唱》（1996、1997）、《地下發聲音樂節》（1996）、同行發起的《赤聲搖滾》（1998）、《自己搞歌》（1995）接續於台北出現。

19　包括陳綺貞、旺福、1976、MATZKA、蘇打綠、董事長、亂彈阿翔、夾子電動大樂隊、拷秋勤、Go Chic、盧廣仲及國外團體，加上獨立大賞競賽團體等。

20　引用鄭景雯訪問廖志堅內容（鄭景雯，2006：46）。

21　巴赫汀所見的「眾聲喧譁」，表現在社會劇烈動盪、斷裂，充滿反神學、反權威、反專制、爭自由的言論和行動，日常價值顛倒、雅俗和官民的界線模糊，「打破了許多障礙，闖入常規生活和常規世界觀的眾多領域」（參見劉康，2005：14-18；北岡誠司，2001：269）。

Chapter 10

節慶活動關鍵成功因素

第一節　觀光大國行動方案

政府為建構質量並進的觀光環境施行各項觀光政策：2009年至2014年為「觀光拔尖領航方案」及2015年至2017年為「觀光大國行動方案」。

一、「觀光拔尖領航方案」行動策略（交通部觀光局，2014）

1.「由上而下」指導型之執行方式，將台灣觀光資源架構分北、中、南、東及離島等五大區域，分別以「生活及文化的北台灣」、「產業及時尚的中台灣」、「歷史及海洋的南台灣」、「慢活及自然的東台灣」以及「台灣的特色島嶼」為發展主軸，協助地方政府加強觀光旅遊環境的整備與品質的提升。

2.「由下而上」的方式，透過競爭型計畫協助縣市政府善用在地優勢特色資源，整備相關軟硬體設施。

3.以觀光旅遊需求之思考角度，輔導並補助縣市政府運用公共運輸，針對景點旅遊之交通、串接及旅遊資訊服務等進行整體性之檢視與品質提升。

4.結合政府及民間的資源，發掘台灣在地文化與旅遊資源，推出可吸引國際旅客之聚焦亮點，加強推動「台灣觀光年曆」及「旅行台灣就是現在」行銷推廣計畫。

2014年吸引991萬旅客來台觀光，觀光外匯收入占GDP比例逐年提高，從2008年1.48%提高至2015年2.74%，成長85%。不僅觀光產業獲利，包括餐廳、遊覽車、夜市、特產及百貨零售等周邊產業亦受惠，達成「拔尖、領航」的階段性任務（陳馨念，2016）。

「台灣觀光年曆」為交通部觀光局於2012年10月至12月間，由縣市網路票選，再經由專業人士的評鑑與中央機關的推薦，目的為了將全台節慶活動區分成國際級、全國級、縣市級及地方級四個等級，整合目前交通

部觀光局辦理的四大活動（台灣燈會、台灣美食展、台灣自行車節、台灣好湯——溫泉美食嘉年華）及中央各部會辦理之國際活動，以文化、生態、美食、樂活、購物、打造「台灣觀光年曆」行銷國際（台灣觀光年曆，2015）。

二、「觀光大國行動方案」行動策略

2015年至2017年推動的「觀光大國行動方案」，以「觀光」作為「整合平台」，透過跨域、整合、串接、結盟等手法，推動產業制度變革、營造良好投資環境、鼓勵產業創新升級、提高產業附加價值，以「優質、特色、智慧、永續」為執行策略，引領觀光產業邁向「價值經濟」的新時代，提升台灣國際觀光競爭力，成為觀光大國的旅遊目的地形象。

2016年「觀光大國行動方案」行動策略為（交通部觀光局，2016）：

1. 積極促進觀光產業及人才優化：提升觀光產業人才素質、輔導成立全國性導遊、領隊職業工會、建置旅宿業職能基準及診斷系統、精進線上學習（E-learning）課程、落實種子教師訓練制度、鼓勵中、高階管理人才取得國際專業證照。

2. 整合及行銷特色產品：以「觀光平台」為載具，結合文化創意及創新理念，開發特色旅遊產品。

3. 引導智慧觀光推廣應用：透過觀光服務與資通訊科技（ICT）的整合運用，提供旅客旅行前、中、後所需的完善觀光資訊及服務，並輔導I-center提供行動諮詢服務。

4. 鼓勵綠色及關懷旅遊：鼓勵遊客搭乘綠色運具（如台灣好行、台灣觀巴），提供國內外自由行旅客完善的綠色觀光體驗，尊重在地資源，鼓勵在地生產、在地消費，導入綠色服務。以尊重及關懷之理念，推廣無障礙旅遊、銀髮族旅遊及原鄉旅遊，開創新興族群旅遊如大陸、穆斯林、東南亞五國（印度、泰國、菲律賓、印尼及越南）新富階級及亞洲地區歐美白領高消費端族群商機，促進觀光產

業永續經營。

5.全方位提升台灣觀光價值，提振國際觀光競爭力。

🏛 第二節　活動主辦單位角色（蔡玲瓏，2009）

Hemmerling（1997）認為所有在節慶中關聯的單位，都會影響到節慶的成功與否。而一個活動的組成，所需人員包括主辦單位、當地社區、贊助人、媒體、服務人員、表演者及參觀者，都與節慶息息相關。而每個單位必須要先付出心力，才能同時從活動中獲得其所要獲得的報酬。而Getz（1997）將主辦單位的分類為三個部分，營利性組織或私部門、政府單位和非營利性組織或公益團體，不同的主辦單位，所欲達到的主要目標也不同。

一個活動的主辦者都是活動當中極重要的角色，而該活動的執行者必須瞭解該活動的目標為何（McDonnell et al., 2001），並透過合約上的工作事項，有效地進行各項活動的管理，以期達到設定的活動目標。此外，主辦單位的執行者應主動掌握活動舉辦地的環境、潮流、影響活動的因素，並瞭解此活動對於舉辦地的衝擊為何？而主辦單位也要掌握當前的潮流趨勢，才能與配合全球化的腳步（McDonnell et al., 2001）來調整工作內容。

主辦單位在節慶活動裡扮演著主導者的角色，要整合各方人員的意見，統整後再將不同的人員安置到適當的工作項目，以發揮其所長，且符合整個節慶活動的理念與意象。因此，出主辦單位在節慶中的角色及其重要性是極為明確的。

🏛 第三節　關鍵成功因素與節慶成功要素

節慶活動乃是促進社區發展的有利因素，例如提升自主的社區意

識、促成社區休閒設施之設置等（Smith, 1989）。相關研究亦指出，節慶活動應被賦予一種「傳遞文化」的任務，其價值在於讓人體驗屬於該節慶真正的精神，讓在地人能認同，觀光客也能認識並享受此種節慶文化。主題鮮明的地方文化節慶，不但足以製造文化焦點，對於凝聚社群共識、改善藝術環境、活化文化資產、帶動觀光產業及地方發展，亦提供了理想的途徑（趙惠端，2012）。故成功節慶應是結合地方，累積產業與文化資源，藉著活動的舉辦，凝聚發揮在地的生活智慧，使地方特色得以向外傳遞，文化產業得以充分擴展，展現地方的獨特性，以創造地方價值（蔡宜霖，2008）。

節慶活動不僅是一個地區的文化表徵，也是人民活動精華的呈現，更可代表獨特地方品牌（Esu & Arrey, 2009）；除了具有觀光吸引力，更是一種代表地區的公共財（Gursoy & Uysal, 2004）。然而在舉辦過程中，經常由於天氣、經費、時間、場地、規劃、內容貧乏、庸俗、行銷不當、缺乏資源、政治介入等諸多原因，導致節慶失敗。故在實務操作上，舉辦單位應確實掌握有限資源，投入在最重要的「關鍵成功因素」。

一、關鍵成功因素

「關鍵成功因素」（Key Success Factors, KSF，或稱Critical Success Factor, CSF）之觀念，最早始於1934年組織經濟學者Commons 提出「限制因子」（limited factor），並將其應用於經濟體系中管理及談判的運作。1948年Barnard將限制因子應用於管理決策理論上，認為決策所需的分析工作，事實上就是在找尋「策略因子」（strategic factor）。

1961年Danel發表Management Information Crisis論文，以管理資訊系統的觀點闡述成功要素（success factors）的定義為：「為了成功必須做得特別好的重要工作。」在大部分的產業中，通常有三到六個決定是否能夠成功的因素，一個公司必須把這些關鍵工作做得特別好才能獲致成功（方威尊，1997；劉思治，2003）。關鍵成功因素原本主要應用在管理

資訊系統上，近年來則擴展至策略管理的領域中，儼然成為管理上的利器，及規劃與決策時的重要考量（陳慶得，2001；楊日融，2003）。

二、節慶成功要素

Catherwood與Van Kirk（1992）認為，一個活動能否成功的關鍵性因素包括：

1. 活動是否為一項好的概念？包括核心價值及可行性研究。
2. 為規劃和辦理活動，我們是否擁有必備的技能？
3. 活動所在的社區是否支持？
4. 是否有足夠的基礎設施？包括設備、停車場與交通運輸。
5. 是否能以付得起的價位租到活動場所？包括安全、保險等。
6. 活動能否吸引參加人潮？
7. 活動能否吸引媒體的支持與報導？
8. 是否有充足的財務支持活動的辦理？並帶給地方財務上的效益？
9. 評量活動成功的效標是否合理？
10. 活動辦理的風險（risks）？必須先做好預測與因應，並降低風險。
11. 能否有效克服活動期間所帶來的問題？包含安全、交通、垃圾等（黃金柱，2014）。

Palmer（2004）針對歐洲文化之都（European Capital of Culture, ECOC）研究發現，其重複的關鍵要素包括：脈絡（符合舉辦城市歷史、文化、社會與經濟發展不同階段的考量）、地方參與、合作關係（不同利害關係人）、長程規劃（包括事前與後續規劃）、明確的宗旨與目標、出色的內容（獨特且引人注目）、政治獨立與藝術自主（不應被政治利益影響）、完善的傳播與行銷、充足的經費、有能力的領導人（獨立策劃人）與投入的團隊、政治意願與支持（Richards & Palmer, 2010/2012）。

Sanders與Lankford（2006）以Northeast Iowa為例，指出地方節慶的

經營必須掌握十二個成功要素（完整的觀光套裝行程、觀光業者的協力合作、技術的資源、優質的觀光當局、策略的規劃、活動的選擇、地方政府的支持、充足的資金、企業的協助、節慶活動的管理、志工的支援、社區的支持）與十個挑戰課題（調查作業、志工培訓、安全問題、吸引參加者、天氣、後勤運籌、資金籌措、贊助商、新的構思、募集志工）（李右婷、吳偉文、曹中丞，2013）。

　　郭惠珠（2014）指出，一項活動的成功辦理，並永續存在，可歸功於下列成功的因素：

1.擁有願景。
2.目的或使命。
3.善用歷年活動的獨特性和優勢。
4.有策略性規劃，建立學習型組織。
5.社區的強烈支持。
6.保有優良的傳統。
7.有創新性。
8.爭取適宜的資源，力求創造利潤。
9.發揮專業精神：活動的規劃與執行，應由具備活動管理能力者擔任。
10.活動內容、節目執行和人員服務品質，應力求滿足活動者的需求。
11.除目標消費者，應培訓具忠誠度的志工，協助活動籌備執行。
12.提升活動與目的地的形象。
13.行銷：不應只受到市場氛圍的驅使，宜謹記願景。

　　Lade與Jackson（2004）指出，節慶活動的成功關鍵因素可分為：規劃與管理、社區參與、行銷策略等三個構面。鍾介凡（2006）引用此三個構面切入，又分為活動內容、經營規劃、社區涉入、遊客滿意、市場行銷、經濟效益六項因素，提出共四十項成功慶典活動評估指標。

　　鍾政偉、陳桓敦與杜欣芸（2012）研究提出「地方節慶活動永續發

展指標」的五大構面、十五項準則及五十三項次準則。其中最重要的十項次準則依序為：建立活動與居民的關聯性、穩定的活動經費來源、創新的節慶活動型態、協助地方活動發展、提高體驗滿意度、確立活動核心價值、活動主辦者的新意構想、帶動地方產業、結合當地觀光資源，以及滿足休閒需求。

此外，鍾政偉與張哲維（2013）又以遊客觀點分別從整體環境、活動宣傳、活動設計、活動設施、活動服務、教育價值等六大構面，提出三十三項準則，並且找出成功的節慶活動應具備的二十二項特質，而其中遊客認為需要積極改善的包括：空間配置妥當、交通接駁方便、人行動線規劃、活動內容創新、無障礙活動參與、廁所數量整潔充足、醫療救護設置明確、休息區空間點設置、停車空間充足方便、現場攤位服務品質、服務中心服務品質及無障礙協助服務品質等十二項準則。

綜合以上文獻可知，影響節慶活動能否成功的因素眾多，不一而足，且因個案略有差異，但大致仍可概分為：活動主軸、執行能力、財務規劃、空間氛圍及行銷推廣等五個構面，如**表10-1**所示（楊聰仁、洪林伯、黃昱凱、葉瑞其，2016）。

表10-1　影響節慶活動成功因素對照表

參考構面	Catherwood & Van Kirk (1992)	Palmer (2004)	Sanders & Lankford (2006)	郭惠珠 （2014）	鍾介凡 （2006）	鍾政偉等 （2012）	鍾政偉、張哲維 （2013）
活動主軸	•好的概念 •核心價值 •可行性研究	•脈絡 •宗旨與目標 •出色的內容 •長程規劃	•調查作業 •活動選擇 •新的構思 •策略規劃	•願景 •目的或使命 •活動內容 •獨特性和優勢 •有創新性 •優良的傳統 •策略性規劃	•活動內容 •經營規劃	•核心價值 •新意構想 •創新活動型態	•內容符合主題 •活動適宜性 •活動內容創新 •瞭解當地歷史文化

（續）表10-1　影響節慶活動成功因素對照表

參考構面	Catherwood & Van Kirk (1992)	Palmer (2004)	Sanders & Lankford (2006)	郭惠珠（2014）	鍾介凡（2006）	鍾政偉等（2012）	鍾政偉、張哲維（2013）
執行能力	•必備的技能 •社區支持 •帶來的問題	•有能力的領導人 •與投入的團隊 •地方參與 •合作關係 •政治獨立與藝術自主 •政治意願與支持	•技術資源 •節慶活動管理 •觀光業者協力合作 •企業協助 •募集志工 •志工培訓 •志工支援 •優質的觀光當局 •地方政府支持	•專業精神 •活動管理能力 •學習型組織 •社區支持 •適宜的資源 •培訓志工 •節目執行 •服務品質	•社區涉入	•與居民的關聯性 •協助地方發展 •結合當地觀光資源 •帶動地方產業	•服務中心服務品質 •現場攤位服務品質 •無障礙協助服務 •公務單位服務品質
財務規劃	•財務支持 •財務效益 •安全、保險 •降低活動風險	•充足的經費	•充足資金 •資金籌措 •贊助商 •安全問題 •天氣	•創造利潤	•經濟效益	•穩定的經費來源	
空間氛圍	•活動場所 •基礎設施 •設備 •停車場 •交通運輸	•後勤運籌	•空間配置妥當 •交通接駁方便 •人行動線規劃 •無障礙活動參與 •廁所數量整潔充足 •醫療救護、休息區 •停車空間充足方便 •環境整潔衛生 •垃圾桶乾淨足夠 •活動氛圍良好				
行銷推廣	•吸引參加人潮 •評量效標合理 •媒體支持報導	•傳播與行銷	•吸引參加者 •完整套裝行程	•提升活動與目的地形象 •行銷	•遊客滿意 •市場行銷	•體驗滿意度 •滿足休閒需求	•放鬆身心需求 •增加親子教育 •環保意識

資料來源：楊聰仁、洪林伯、黃昱凱、葉瑞其（2016）。

📿 第四節　節慶活動之成敗要素

Schmader與Jackson在《特別節慶活動企劃與管理》（*Special Events: Inside and Out*）一書中提到辦理節慶活動應該考慮分析的重要成敗因素和原因，檢視如下（轉引自張玉雲，2008）。

政府規劃辦理一項節慶活動必須先行透過詳細的調查研究其可行性，而不是想辦理活動就去辦，其效益是難以達成的。節慶活動產業最重要、最常見的問題就是活動辦理的日期及時間，因此，除了不可恣意隨便的設定活動舉辦的日期及時間外，並必須蒐集與分析衡量影響節慶活動的因素，歸納其重要因素有（黃蓓馨，2011）：

1.天氣：天氣狀況對於戶外活動十分重要，但是即使室內活動，其活動時間仍然受天氣影響很大。

2.競爭性活動：其他可能會吸引並轉移參與者注意力的現存或是預定舉辦的活動，任何在活動預定地區可能造成干擾的事件，都應當納入考慮。由於大部分的活動高度倚賴宣傳來吸引群眾，所以在活動舉辦的時間應該盡可能避免與一些會大量占據媒體篇幅報導的事作衝突，否則很難吸引注意。

3.當地人口：一個地方大規模的節慶活動，通常活動半徑約為100英里，也就是開車大約兩小時可及的距離內。然而單算人數是不夠的，一些諸如：平均收入、年齡、社會階級、失業率、種族及少數族群等，也是活動研擬時必須考量的重要因素，同時要注意這些因素在未來十年的變動狀況。活動所設定吸引的目標市場必須與活動地區的人口特性相符，否則就必須與活動地區人口特性相符。

4.設施與服務：為確保節慶活動成功、安全，必須考慮下列幾項有關設備與服務的問題：(1)活動區域大小是否足夠提供充足、安全的服務？(2)交通工具及人行路線等運輸動線問題，能有效控制嗎？(3)相關執法機能是否能配合管理、防止活動所帶來的額外問題？(4)設施足夠提供活動需要嗎？例如：禮堂、公園、體育館、運動場；(5)

其他的設備能夠經由出租或建造取得嗎？(6)是否有足夠的員工或志工協助活動的執行？(7)可以聘用或尋求哪些專業者的協助，以完成活動所需的特殊專業工作嗎？(8)有哪些服務可以協助維持活動場地乾淨、安全嗎？

5.社區支援：社區對於節慶活動的支持度也是另一必須考慮的因素。我們可以從社區對於辦理活動時的出席率情形、熱誠度、地方媒體是否給予合理報導、政府相關單位是否協助活動、地方組織是否會在背後支持。

6.社區名聲：節慶活動辦理地要考量居住品質高、食物佳、商品價格合理、環境清潔、犯罪率低而且居民友善的地方舉行。

7.贊助關係：現今很少節慶活動完全不需要接受其他單位的財務資助，因此，應該務實的尋找贊助者，除非該類活動不需要資助。評估出一項可行性節慶活動內容應該包括下列幾項：活動舉辦的正確日期與時間、地點、給予活動一個適當的名稱、研擬出整個活動進行的大綱、計算出活動的整體預算、提出活動各階段的需求、設定目標市場、研擬一套合理而完整的市場行銷計畫、提出一套相當詳細的贊助尋求計畫、羅列各種設備的供應來源、要有最合理的委員會與志工籌組等活動管理模式以及預測與規劃未來五到十年內活動的參與人數、預算、主題、組織以及人員等發展方向。

Schmader與Jackson指出，節慶活動之所以無法達到預期水準主要原因，亦即節慶活動失敗的原因有（陳美惠譯，2003：21-26）：

1.墨守成規：主辦活動的單位如果抱持著「我們歷年來一直都是用這種方式辦活動，為什麼要冒險做一些創新與改變」往往在這種心態下即使活動品質逐漸下降，主辦單位也渾然不知。

2.缺乏創意：創意是源源不絕的。我們生活周遭也隨時充滿驚喜，只是很少被妥善運用，尤其是在特別活動的領域，更需要應用最佳的創意。如果活動是以吸引遊客為導向，而遊客選擇到這裡旅遊的目的中就有兩、三個原因是衝著活動而來的。所以，這項活動一定要

有別於其他地方舉辦的活動，並要超越它們。但是，太多活動都是重複舉辦及模仿，而造成活動失敗。

3.平凡無奇的行銷手法：一項節慶活動必須研擬專業的行銷計畫，因為它尚未建立任何口碑可以吸引民眾的注意；相對地，即使是現有的活動也要不斷的改善、強化、更新行銷的技巧。

4.人員招募與訓練不當：不論是受僱員工或是義工，常在尚未準備充分或是資格不符的狀況下，被分派工作。

5.活動太多、太頻繁：太多的活動喜歡提供過多或過量的節目，反而降低活動品質。成功的活動應該提供適當的活動內容。

6.經費不足：財政短缺也是另一項舉辦節慶活動經常面臨的問題。如果無法負擔一項本來就昂貴的節慶活動，就應當就此罷手。

7.時機不當：舉辦特別的節慶活動另一個較大的問題就是時間的選擇。一個不成熟的活動，通常是無法存活，即使留下來，內容也是乏善可陳。所以，必須在可行性研究與活動正式舉辦之間保留充分的準備時間，而可行性研究則應該找出活動舉辦的最佳時機。

8.場地不佳：如停車位不足、人車動線設計不良、場地不足、設備不佳、地面泥濘或雜草叢生、布置與裝飾混亂、指標系統不明、氣味不佳、燈光不足等，都是節慶活動品質不佳的常見原因。

9.企劃內容偏頗：有時候活動企劃者似乎是以自己的需求為出發點來設計活動，活動內容也是以他們的個人喜好為主，這通常會導致活動出席率很低而且抱怨連連。

10.活動老套：在不用大腦就把這些傳統的形式排入活動節目單以前，請先腦力激盪一番因為永遠有更新、更好的方式來做這些事。

⛩ 第五節　歐洲文化之都計畫（劉以德，2014）

　　始於1985年的「歐洲文化之都」（European Capitals of Culture, ECOC）計畫乃歐洲藉由文化促進區域發展的重要策略與實踐，過去近三十年來有許多主辦都市成功地藉著此一計畫提升城市文化品質、促進文化與觀光產業發展、帶動都市再生、重塑城市形象。Nobili認為歐洲文化之都計畫讓欠缺實體文化遺產的都市得以藉由籌辦節慶活動促進城市之經濟、社會與文化發展。本研究在綜覽歐洲文化之都的發展歷程後，發現諸多學者與文獻皆將2008年歐洲文化之都利物浦視為迄今最成功的個案之一，並將其以文化節慶為主軸進行區域發展之途徑譽為「利物浦模式」。利物浦針對節慶之各個影響層面進行了長期的規劃與監測，其有助於吾人更瞭解文化節慶如何影響區域發展的不同構面，而不僅只是關注其額外創造的收入和就業機會而已。

　　歐洲文化之都計畫始於1983年希臘文化部長Melina Mercouri女士之倡議，當時她邀請歐洲共同體各國文化部長於希臘雅典聚會，希望藉由歐洲文化之都這個倡議，讓會員國間透過不同文化的交流與分享，拉近歐洲人民的關係，並進而營造出一股具有多元文化特色的「歐洲共識」。第一個獲得此榮銜的是1985年的希臘雅典，迄今，已有超過四十個歐洲城市獲得

歐洲文化之都

資料來源：http://nhlstenden.com.cn/product/ 洲文化之都/

此一榮銜。Richards和Palmer強調,歐洲文化之都無疑是歐洲聯盟有史以來最成功的文化倡議。該計畫亦象徵著歐洲聯盟將焦點從共同市場逐漸轉向都市和區域發展之指標。該倡議一開始時純然是以文化為動機的,亦即藉由文化強化歐洲認同、提升歐洲各地區文化的可及性、創造一歐洲文化的整體概念,且藉以強化歐洲整合。

在歐洲文化之都計畫推展的前幾年,遴選的城市皆是公認的藝術和文化中心,例如1986年的佛羅倫斯、1987年的阿姆斯特丹、1988年的柏林和1989年巴黎。1990年可謂歐洲文化之都發展歷程的轉折點,獲選的英國格拉斯哥(Glasgow)與前任幾屆城市不同,其並非首都、亦非Bianchini類型論中之「文化大城」,而是Bianchini所定義的「衰退型」或「後工業化」城市。事實上,格拉斯哥期望藉由文化節慶來發展文化與觀光、刺激城市改造和提升城市形象,從工業舊城蛻變為文化與觀光首都。Garcia和Richards等學者認為,從格拉斯哥之後,歐洲文化之都計畫在本質上發生了很大的轉變。尤其對於那些後工業化城市或東歐城市而言,原本純粹的文化活動已逐漸轉變為促進當地經濟和觀光發展的工具。許多研究結果已顯示,歐洲文化之都計畫已成功地重塑了一些諸如英國格拉斯哥(1990年歐洲文化之都)、荷蘭鹿特丹(2001年歐洲文化之都)、法國里爾(Lille)(2004年歐洲文化之都)、義大利熱納亞(Genoa)(2004年歐洲文化之都)、利物浦(2008年歐洲文化之都)等後工業化都市。目前,該活動更將觸角伸往東歐、南歐等於區域發展上具相對弱勢,卻擁有多元地方文化特色的前共產國家。而歐洲文化之都的政策目標也逐漸廣泛多元,至少包含以下幾點宗旨與功能:

1.凸顯歐洲文化之豐富性與多元性。
2.慶祝聯繫歐洲人民的文化連結。
3.讓不同歐洲國家的人齊聚一堂,瞭解與接觸彼此的文化。
4.孕育歐洲公民權感。
5.促進都市再生。
6.提升城市的知名度、意象與推展觀光。

7.為城市文化生活貫注新的活力。

　　民俗節慶活動在觀光發展的領域中，逐漸占有一席之地，在全球浪潮的衝擊下，近年已成為政府機構及學界共同關注的議題。Kerstetter、Confer與Bricker（1998）亦在研究中指出，地域性的傳統節慶觀光，近年來在觀光產業中的地位日形重要。以台灣的觀光資源對外籍遊客而言，自然資源有顯不足，要如何以無形或有形的人文資源吸引外國觀光客來台，是目前觀光產業發展的首要之務。台灣觀光要倍增，觀光產業的發展必須要走向國際化、精緻化（柯焜耀，2000）。

　　因此除了舉行國際性的觀光旅展外，尚須開發具有台灣本土民情風味的文化知性之旅，才能吸引更多的外國旅客。一項民俗慶典活動的舉行對本國人而言，不但可以增進國人對於傳統文化的認識、加強政府對當地的基礎建設，亦可增加當地的觀光收入；對於外國人而言，透過參與他國的民俗節慶活動，可以認識當地的歷史文化背景及理解其民眾日常生活的規範（Hall, 1992）。整體而言，本土性的民俗節慶活動不但可以提升當地民眾對於民俗文化的重視，亦可宣揚當地文化及塑造國家的整體形象，可見民俗節慶活動在觀光推廣的領域中，逐漸成為舉足輕重的地位（簡惠貞、王志湧，2002）。

章末個案：清境火把節

　　清境火把節的舉辦地點為「南投縣仁愛鄉清境社區」，即台灣知名的高山度假勝地「清境農場」周邊地區。1961年2月清境農場成立（原名「見晴榮民農場」），同年3-4月間，來自滇緬邊區的4,406名游擊隊及眷屬（統稱「滇緬義胞」）陸續撤台，其中206人被安置於此，

清境火把節
資料來源：清境農場。

成為開闢清境的第一代住民。而由於游擊隊眷屬多數是跨境居住滇、緬、泰、寮等金三角邊區的「西南少數民族」，因此孕育出清境獨特的多元文化特色（宋光宇，1982；葉瑞其，2014a、2014b）。

一、活動背景與定位

2002年清境社區從「雲之南少數民族文化重建計畫」開始，即以「雲南文化的再創造」作為清境社區營造主軸之一。「清境火把節」也就在「文化再創造」的思維下規劃辦理，並重新探討與詮釋清境火把節的活動意義。在中國西南少數民族中，包含彝族、哈尼族、白族、傈僳族、拉祜族、佤族、納西族、普米族、阿昌族等諸多民族都有類似的祭火儀式或慶典，且多半是源自與火相關的自然崇拜；並有照天祈年、除穢求吉，追求光明、吉祥與豐收的象徵意義。然隨著族別、分支、居住地的不同，其舉辦時間、內容與形式也有所差異。

流傳到台灣的「清境火把節」則以「照天祈年・除穢求吉・部落團結・薪火相傳」為主要的精神，其活動意義如「清境火把節活動官網」所載：火把節是源自大陸彝族、哈尼族、白族、納西、基諾、拉祜等西南少數民族的傳統節日，尤其以彝族為主，視其為新年，一般在農曆六月舉行，又稱為「星回節」或「東方狂歡節」。

1961年隨著異域孤軍與雲南少數民族流傳到台灣的「清境火把節」則以「薪火相傳」為主要意涵，除了由居民高舉火把、照天祈年、除穢求吉，並象徵部落團結齊心之外，也希望延續異域孤軍堅苦奮鬥的精神，同時結合雲南少數民族、仁愛鄉原住民與合歡山新移民文化，在霧上桃源清境，共創美好的新故鄉（葉瑞其，2007）。

在活動定位上，清境火把節最初是希望從「社區文化活動」出發，即以地方居民為主要的活動對象。我們最初的方向是希望鼓勵社區居民踴躍參與，不直接把它設定成觀光型的宣傳，而是以社區文化活動做出發。相信活動如果辦得成功，自然就會產生觀光的效益。然因涉及媒體宣傳、地方業者及遊客的參與，許多人難免對活動有「觀光效益」的期待；尤其隨著活動規模與預算的增加，使得活動越來越傾向「觀光行

銷」的方向，引發清境火把節究竟是「文化活動」還是「觀光活動」的質疑。

二、活動沿革與特色

清境火把節活動源起最早可追溯至1999年由南投縣政府舉辦的「雲之南擺夷文化節」；而2001年「清境一夏」系列活動中的「雲之南擺夷文化祭」，則可視為「清境火把節」的前身。2007年首度由社區居民主導辦理「清境火把節」，至2014年則已連續辦理八年，成為清境最具代表性的地方文化活動之一。

2007清境火把節首度在博望新村舉辦，首度由十多家餐廳聯合推出「雲之南美食嘉年華」，首度由數十位居民一起高舉火把、環繞篝火，象徵部落團結、薪火相傳。2008年正式以「清境火把節」名稱作為系列活動主題，並首度將農特產品展售會改以雲南習俗稱謂更名為「清境趕街」。

2009年首度導入哈尼族「長街宴」概念及推出「花田五路」行程。2010年在台中市政府辦理記者會，擴大活動宣傳；台北市雲南省同鄉會首度組團前來參加盛宴。2011年首度在村莊街道上具體呈現「清境長街宴」；中華民國滇邊聯誼會、桃園七彩雲南餐廳更首度帶來「雲南打跳」等充滿民族色彩的精彩演出。2012年晚會場地移師清境國小，新成立的「清境社區民族舞蹈班」則展現了「歡樂來打跳」的無比活力。2013年活動山門、社造展示更見創新；社區蠟染作品變身成為舞蹈班的「籠基」長裙；舉辦單位也首度針對活動進行問卷調查與評估。歷年清境火把節舉辦過程中，每一年在規劃上幾乎都有新的元素或嘗試；力求新的突破，或營造新的特色。

三、參與單位及協力方式

2007年仁愛鄉農會推動「整合松崗社區組織建構擺夷產業文化生態休閒園區計畫」，因而催生「清境火把節」；此後連續四年都是清境火把節的主辦單位之一。2008年仁愛鄉公所成為清境火把節固定的主辦單位。而清境社區發展協會等實際負責活動籌備的地方組織，則自2009年起

改列為承辦或協辦單位。

　　贊助單位大多以清境地區民宿、餐廳、觀光產業及相關協力廠商（如水電、木工承包商、花卉種球公司）為主。各年度贊助單位數量從2007年起依序為32、42、21、40、45、63及47個，大致上呈穩定成長趨勢。主要贊助方式包括：贊助經費、餐點、招待來賓住宿、來賓用餐、提供禮品、住宿招待券或折價券等；其中又以贊助經費、餐點（清境長街宴）以及招待來賓住宿最多。

四、經費來源與運用

　　清境火把節歷年經費支出，從2007年（244,660元）、2010年（515,180元）到2013年（796,720元）有逐年增加之趨勢。其經費來源可概分為：政府補助、民間贊助和活動收入三種。其中仁愛鄉公所從2009年起，每年固定編列20萬元，成為清境火把節最重要且穩定的經費來源。民間贊助從2010年開始明顯增加（103,750元），2013年成長到365,600元，2014年更是倍增到647,400元；主要來自於民宿及其他地方產業的捐助。活動收入則始終為數不多。

資料來源：楊聰仁等（2016）。

Chapter 11

節慶活動對環境的衝擊與環境永續發展

本章學習目標

- 節慶活動對環境所造成之影響

- 節慶活動對周遭環境的衝擊

- 節慶的衝擊與環境永續發展

- 國外大型活動之探討——奧林匹克運動會

- 章末個案：岡山羊肉文化節

第一節　節慶活動對環境所造成之影響

　　觀光產業常與當代社會的消費型態同步發展，並且成為新世紀主要的經濟、文化和社會現象。無論已開發和開發中國家都受到觀光產業影響，社會大眾亦開始意識到人文歷史和文化地景的重要性，參與「節慶性的活動」已變成當代觀光旅遊經驗的重要一環（Robinson & Picard, 2006）。在國際上，越來越多國家為保存民族傳統文化與藝術而積極推動節慶活動，或是自然資源缺乏的國家也藉由舉辦節慶活動帶動地方經濟發展，節慶活動往往獲得政府與民間團體大力參與（商業發展研究院，2011）。節慶已經成為一種全球性的旅遊現象（Getz, 1991; Prentice & Andersen, 2003）。

　　台灣觀光產業已躍升為「六大新興產業」之一，為政府促進經濟發展之重點產業（交通部觀光局，2016）。而具有歷史文化精粹、符合在地化、有主題且公開性的節慶活動，是成長最快速且廣受歡迎的項目。節慶具有多變的特質及瞬間即逝的魅力，提供民眾休閒遊憩的機會、保存文化傳統與藝術、進行社區營造與集結凝聚力等多項功能性價值（Getz, 1997；游瑛妙，1999；Allen, O'Toole, McDonnell & Harris, 2004；許鳳滿，2008）。Getz（1991）更指出，節慶可強化當地觀光形象，活絡地方產業，提高地方活力與能見度等。節慶活動為近年來國際間的新興觀光活動，具有保存文化傳統與藝術、協助社區營造與集結凝聚力、活絡地方產業之特質，帶來經濟效益及強化當地觀光形象。政府運用地方文化特色與資源，積極辦理各項節慶活動，將地方產業以文化包裝，期盼能促進經濟、社會、文化及環境之發展。然而，過度舉辦節慶活動或不當開發利用將造成環境負面衝擊（陳馨念，2016）。

　　台灣面積相較於臨近國家顯得狹小，但其蘊藏的歷史背景及自然資源卻十分豐富，獨特的人文風貌融合了閩南、客家、外省、原住民及新住民等不同族群特色，具有多元的文化色彩，宗教多元信仰自由，進而衍生出許多結合當地自然與生態、地方特色多樣化的節慶活動。實施週休二日

政策之後，舉辦節慶活動逐漸成為各地方政府施政的主要趨勢，地方政府運用當地文化特色與資源，積極辦理文化祭、文化季、藝術節、嘉年華、展覽、博覽會等觀光大型活動，不僅能凸顯地方獨特性，並為地方創造產業價值（劉貞鈺，2011）。

交通部觀光局自2001年起，便以補助的方式，就台灣各縣市內具有規模與特色的地方節慶活動遴選出「台灣地區十二項大型地方節慶活動」，作為國家觀光活動的行銷重點，除了讓國際旅客認識台灣，也讓國內民眾在一整年當中，每個月都有節慶活動可以參與，並藉此讓民眾瞭解固有的台灣民俗文化。2001-2002年被列為「台灣地區十二項大型地方節慶活動」包含了：1月墾丁風鈴節、2月台灣慶元宵、3月高雄內門宋江陣及茶藝博覽會、4月媽祖文化節、5月三義木雕藝術節、6月端陽龍舟賽、7月宜蘭童玩藝術節、8月中華美食展、9月雞籠中元祭、10月花蓮國際石雕藝術季、11月亞洲盃風浪板巡迴賽、澎湖風帆節及新港國際青少年嘉年華，以及12月台東南島文化節。2002年總參與人數近一千萬人次，估計觀光收益約達二十三億元，對活絡地方產業具有實質效益。另據2002年6月交通部進行「民眾對交通部施政措施滿意度調查」報告顯示，有六成三的民眾對十二節慶活動表示滿意（交通部觀光局，2002）。2003年起設立「觀光客倍增計畫」政策目標，篩選全國各縣、市、鄉鎮所辦理有特色活動143項，以期達到觀光客倍增之目標（陳馨念，2016）。

台灣節慶活動類型眾多，每年所辦理之大小節慶活動近百項，政府與民間善用在地優勢，積極以遊客需求之思考角度，改善整體性觀光品質包括交通、硬體設施、旅遊資訊服務等。2015年至2017年推動的「觀光大國行動方案」開始重視科技與綠色旅遊議題，反映出節慶活動與環境結合的重要性（陳馨念，2016）。

在台灣節慶活動蓬勃發展過程中，亦帶來了不同的正負面衝擊（impact）。其正面衝擊包含了觀光發展會直接或間接地影響當地的社會文化和經濟發展，如增加所得、改善當地經濟結構、均衡地方發展、創造就業機會、吸引外來資金、促進經濟多元化、增加地方的稅收、進一步增進居民的生活品質（李明宗，1989；李貽鴻，1996）。節慶活動亦常被推

上國際舞台，如台灣燈會，被美國Discovery頻道推薦為全球最佳節慶之一。美國舊金山哥倫比亞廣播公司（Columbia Broadcasting System）總裁夫婦於2015年首次抵台參觀燈會，表示「非常驚訝燈會聚集這麼多人，但是離開時卻非常有秩序且迅速，可以看出工作規劃得很好，而且燈會現場看到很多孩子，覺得這個傳統應是人民生活的一部分，是個闔家歡樂的節慶的感覺，並希望能每年都來台灣！」（交通部觀光局，2016）。2016年，平溪天燈節更被《國家地理雜誌》評選為「全球10大冬季最佳旅遊首選」，甚至躍上國際版面，被CNN和Discovery推薦為「世界上52件最值得參與的年度新鮮事」和「世界第二代節慶嘉年華」。另外，大甲媽祖繞境進香活動在台中大甲鎮瀾宮努力推動下，已成台灣規模最大、動員性最強的宗教活動，自1993年開始引進電視台實況轉播，讓媽祖繞境躍上國際，吸引了全世界目光，更被Discovery頻道將此列為世界三大宗教盛事之一。活動長達九天八夜，地點綿延台中、彰化、雲林、嘉義四縣市，全長共三百四十多公里，巡幸一百多間宮廟，成功引進破百萬的信徒（洪綾襄，2013）。

經濟與社會的負面影響主要是過度依賴觀光、傳統社會的瓦解以及文化傳承的逐漸遺失、物質及地價上漲、社會價值觀改變、財富分配不均、旅遊季節性的經濟差異；自然環境的衝擊包括如土壤流失、植群的破壞、生態系統的改變等、人口數增加而引起的交通擁擠感、噪音、垃圾等問題、空間環境不足所引起的實質設施容許量超過負荷、大量的興建建築與原有環境形成不協調的景觀等（李明宗，1989；李貽鴻，1996；李莉莉，2002）。

舉例來說，平溪天燈節截至2015年止，共計施放約近60萬盞天燈。新北市環保局推動「天燈回收系統」，以天燈殘紙兌換新北市專用垃圾袋或生活用品，並與平溪店家設置「天燈小站」，一張殘紙可折抵1元，2015年共回收8,371張，加上鄰近民眾平日兌換回收144,430 張。新北市環保局亦在平溪國中、十分廣場周邊、交通接駁處、停車場及各主場地放置近百個大型垃圾桶及資源回收桶（林慧貞，2015）。這些能帶來數分鐘「小確幸」及「祈福」的天燈，其殘骸不易分解，常常勾掛在平溪地區的

樹頂、崖邊。如果施放天燈時，風勢大些點，天燈能夠飛越、掉落的位置常常會在水裡，影響生態。新北市觀光局所推行的「天燈回收系統」成效不彰，廢棄物除了造成山區景觀雜亂，其殘留的染料、重金屬，也可能對動物的棲地、水源造成汙染，甚至進入食物鏈，影響層面遠比大眾所能想像的要廣（黃靖雅，2016）。

另一案例，2016年於桃園青埔地區舉辦之台灣燈會，於二二八假期當天進出369萬多人次，創下二十七年單日最多人次進出燈區紀錄。假期當天造成嚴重交通阻塞，輸運系統幾乎失靈，不僅國道塞車、交流道封閉外，主燈區人潮也寸步難行，熄燈後人潮難以散去。主辦單位事先一再宣導搭乘高鐵、台鐵，汽車則停在指定免費停車場，再搭接駁車前往。但是由於人潮大量湧現、加上燈會時間尖峰期為下午5時到晚間10時，交通回堵近10公里，由國道1號轉進國號2號的車輛大排長龍，交流道還一度封閉前往燈會現場道路，形成典型的「入出瓶頸」。多數民眾選擇高鐵接駁，結果在買大眾運輸車票時候已大排長龍（邱俊欽，2016）。

行政院環境保護署於2016年首度隨大甲媽祖繞境大隊啟動空氣品質監測，根據環署所測數據，截至繞境第一天中午，致癌物 PM2.5細懸浮微粒濃度，瞬間最高值達到1,422微克／立方公尺，是行政院環境保護署所訂「紫爆」有害等級（71微克以上）的20倍（洪敏隆，2016）。大量施放爆竹產生的噪音及漫天煙屑，嚴重影響居民生活。依據行政院環境保護署（2009）「噪音管制法」第8條規定，「噪音管制區內，於直轄市、縣（市）主管機關公告之時間、地區或場所不得從事下列行為致妨害他人生活環境安寧：一、燃放爆竹；二、神壇、廟會、婚喪等民俗活動；三、餐飲、洗染、印刷或其他使用動力機械操作之商業行為；四、其他經主管機關公告之行為。」大甲媽祖繞境活動依然大肆施放高空煙火、祭祀禮佛時焚香、燒紙造成煙霧瀰漫、繞境活動造成交通打結，皆是造成節慶活動讓人詬病的因素（陳馨念，2016）。

節慶活動的規劃須符合環境相關法令規定標準，並且不得從事法令禁止之汙染行為。當人潮湧進，因為交通設施、公共設施的不足，動線規劃的不當、環保意識宣導不足、在地居民社區缺乏完善的準備等，都會讓

觀光客敗興而歸。政府或民間不該只為辦活動而辦活動,深入瞭解目前節慶活動的各種困境,考量影響環境因素以規劃活動內容及場地設備配置外,並應納入各項環境維護與汙染預防作為,以維護環境品質,提升活動之環境友善度,建立良好鄰里關係,使節慶活動持續永續經營(行政院環境保護署,2015)。

依據Hall(1992)、Getz(1997)、行政院研究發展考核委員會(2013)等,陳馨念(2016)針對節慶活動對於舉辦地所產生之正負面四大影響作為分類參照,整理如表11-1。

表11-1　節慶活動對於舉辦地可能產生之影響

影響面向	正面衝擊	負面衝擊
經濟與觀光	• 收入增加 • 稅收增加 • 工作機會增加 • 觀光客倍增 • 人潮客停留時間留長 • 地方特有產業開發、銷售與推動 • 宣傳推廣 • 觀光吸引力	• 物價飛漲 • 過度耗用地方資源 • 其他機會成本未獲考慮 • 地方形象受損 • 觀光活動干擾引起反彈 • 取消對遊客的多項限制
社會與文化	• 擴大文化版圖 • 引進創意點子 • 回復優良傳統 • 活絡地方文史工作團體 • 增進地區參與 • 凝聚地區意識 • 營造全民共同記憶 • 地方文化重新包裝 • 社區居民休閒機會 • 文化傳承 • 情感融合	• 社會變遷過於快速 • 地區疏離感 • 地區居民被操控 • 負面地方形象 • 參與者行為不當 • 喪失國民禮儀 • 破壞當地原有文化 • 逼迫居民改變其生活型態
環境	• 基礎建設造福後代 • 改善交通與通訊 • 都會轉型及更新 • 呈現環境之美 • 增進環保意識	• 破壞環境 • 水源、空氣、噪音汙染 • 交通阻塞 • 坡地崩塌、水土流失 • 生態系統、棲息地被破壞

（續）表11-1　節慶活動對於舉辦地可能產生之影響

影響面向	正面衝擊	負面衝擊
環境	• 營造社區形象	• 破壞景觀和諧感 • 觀光人數減少 • 植物被損害 • 土壤被壓實、腐蝕 • 動物被撲殺或騷擾
政治	• 國際聲望提升 • 形象提升 • 引進外資 • 社會凝聚力 • 促進政府施政措施成熟 • 推廣地區與國際交流活動	• 資金運用不當 • 監督不周 • 淪為政令宣導 • 地方主體意識喪失 • 強調特定意識形態

　　綜合上述所歸納之正負面衝擊，節慶活動本身所衍生的多元效益及集客性，不僅提供休閒觀光機會，以及讓遊客獲得舒展身心與對體驗，更可帶動周邊產業商機與經濟方面的成長。對於舉辦節慶活動的相關單位，無論在規劃與執行時，應積極提高自然環境的正面衝擊，並降低其負面衝擊，達到永續節慶活動之目標（陳馨念，2016）。

第二節　節慶活動對周遭環境的衝擊

　　節慶活動的舉辦雖是只固定在某一時期，但其產生的影響與我們生活中的每個層面都是密切相連的。無論社會、文化、環境、經濟或政治，處處可見節慶活動產生的影響。各類的節慶活動會對舉辦地、舉辦者產生正面和負面的衝擊，如**表11-2**所示（陳馨念，2016）。

　　另外節慶活動的種類以會依其規模的大小，而對當地的環境周遭產生不同程度的衝擊，而衝擊的對象可能是群眾、媒體、知名度、周邊設備、成本、效益等（Getz, 1997），其之間的影響，可以看出因舉辦規模，而有不同程度之衝擊強度。一般來說節慶活動所產生的負面效應，應該在事前就加以防範。節慶活動產生的負面效應可以用「意識」與「介

表11-2　節慶活動對周遭環境的衝擊

事件的層面	正面的效益	負面的效益
文化與社會的	1.營造全民共同記憶。 2.回復優良傳統。 3.凝聚社區意識。 4.活化地方文史工作團體。 5.增進地方參與。 6.引進創新點子。 7.擴大文化版圖。	1.社區疏離感。 2.社區居民被操控。 3.負面地方形象。 4.參與者行為不檢。 5.社會變遷過於快速。 6.喪失國民禮儀。
實體與環境的	1.呈現環境之美。 2.提倡最佳環保模式。 3.增進環保意識。 4.基礎建設造福後代。 5.該善交通與通訊。 6.都會轉型及更新。	1.破壞及汙染環境。 2.噪音及交通汙染。
政治的	1.國際聲望提升。 2.形象提升。 3.促使政府施政技巧成熟。 4.引進外資。	1.資金運用不當。 2.監督不週。 3.淪為政令宣導工具。 4.地方主體意識喪失。 5.強調特定意識形態。
觀光旅遊的	1.觀光客倍增。 2.觀光客停留時間拉長。 3.收入增加。 4.稅收增加。 5.工作機會增加。	1.觀光活動干擾引起地反彈。 2.地方形象受損。 3.過度耗用地方資源。 4.物價飛漲。 5.其他機會成本未獲考慮。

資料來源：Hall, C. (1992). *Hallmark Tourist Events: Impacts, Management and Planning.* London: Belhaven Press, USA.

入」兩種方式來處理（**表11-3**），也就是在事前透過詳盡的規劃，意識到問題何在，並加以處理（Allen, 2008）。

第三節　節慶的衝擊與環境永續發展

節慶活動與社區發展有密切的關係，如協助地方特有產業開發與推動、地方文化重新包裝、古蹟建築及聚落空間之保存、展現民俗廟會祭典

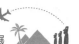

活動與生活文化、推廣地區與國際交流活動、提供社區民眾休閒觀光之機會及社區形象之營造（游瑛妙，1999）。

　　葉碧華（1999）的研究指出，節慶活動之效益可分為四個構面，包括有文化傳承、情感融合、宣傳推廣以及觀光吸引力等。若自然、人文等不同型態資源可獲得完善保護、保存，使之能永續的供應人們享用，而部分即將失落的傳統文化更可藉由舉辦節慶活動得以再獲重視。然而，過度舉辦節慶活動或不當的開發利用，對資源環境則可能產生負面的影響。若超過了資源所能承受的壓力時，即破壞區內原有環境生態的現象。節慶衝擊可以是正面的，也可能是負面的改變。

一、節慶活動所帶來之正負面衝擊

　　Butler（1974）提出遊客的因素，例如：觀光人次、停留的時間、族群特性、經濟特徵、活動類型，造成不同程度的影響，並認為觀光發展對於一地區的衝擊涵蓋經濟、社會、環境等三方面。在經濟衝擊層面，像是增加就業機會、增加當地特產銷售、提升相關產業、稅收等，在經濟利益考量下，有時也會影響政府的政策，例如：取消對遊客的多項限制。環境衝擊面一般來說都是以負面為多，隨著汙染增加將導致居民對遊客反感。社會衝擊層面，主要是依據當地居民的生活型態與經濟福利來考量，例如：自然資源使用、設置國家公園，一昧以觀光客為首要考量，而忽略當地居民的權益，導致當地居民被迫改變其生活型態，甚至失去原有的傳統風俗文化。政府機構常認為觀光發展對於區域的居民為有利益優勢，但實際上卻未必如此，正面利益通常是提供給積極參與觀光業者，而負面影響卻是由沒獲得好處的居民承擔。

　　Brougham與Butler（1981）為研究蘇格蘭Sleat半島居民對觀光發展的社會衝擊態度，提出了觀光衝擊的架構，並認為觀光衝擊是由觀光地區特性、居民特性、遊客特性三方面交互作用產生，包含：(1)觀光區先決條件（prior determinant）：如當地自然人文環境、政府政策、發展機會；(2)居民特性（resident spatial pattern）：居民之年齡、性別、職業、

宗教信仰、語言、文化、居住時間等社經背景；(3)遊客特性（tourist spatiotemporal distribution）：包括遊客之性別、消費型態、活動型態、語言、文化及對旅遊地區時間、空間。此觀光衝擊架構互動關聯性如**圖**11-1所示。

　　當觀光地區特性、居民特性、遊客特性三方面因素在交互作用後，對一地區之經濟、文化、實質環境產生影響，造成居民對觀光發展有不同

圖11-1　Brougham & Butler之觀光衝擊架構資料

資料來源：Brougham & Butler (1981: 577).

的認知，進而影響其對往後觀光發展的態度。Mathieson與Wall（1982）
指出，觀光衝擊（impacts of tourism）往往受到遊客旅遊過程中的變數
如遊客特性（characteristics of the tourists）、觀光區特性（destination
characteristics）所影響。一旦其變數超過地區的承載量（capacity），即
可能產生觀光衝擊，但透過規劃或管理（impact control）可對衝擊加以控
制。此觀光衝擊架構如**圖11-2**所示。

以上架構強調遊客特性、觀光區特性及承載量與觀光衝擊之互動關
聯性，分成三個部分：第一部分：因有觀光需求（demand）而帶動觀光
發展，然而遊客背景、旅遊型態等不同（forms of tourism），因此造成不
同的使用情況；第二部分：此部分為造成觀光衝擊的兩大成因，包括觀光
區的特性與遊客特性兩部分。即遊客、當地居民與觀光區三者的交互關係
所造成的壓力（pressure generation），進而影響該地之承載量，也決定衝
擊的程度；第三部分：觀光衝擊的影響層面含括社會、自然環境與經濟三
方面。透過衝擊控制或管理可緩衝所造成的衝擊（陳馨念，2016）。

從Brougham與Butler（1981）及Mathieson與Wall（1982）所提出之
觀光架構歸納出所產生正面或負面的衝擊之原因可能源於五方面：(1)遊
客特性，包括社經背景、觀光活動型態、觀光需求、觀光滿意度、停留
時間、消費型態、語言、文化等；(2)觀光區特性，包括自然人文環境特
質、觀光發展程度、觀光承載量、社會經濟結構、發展機會等；(3)當地
居民的部分，含括居民年齡、性別、社會經濟背景、居住時間、語言、宗
教、文化背景；(4)政府政策與組織等；(5)受遊客、居民與環境直接或間
接的交流與互動影響。在這五方面的交互作用下，舉辦節慶活動也會對活
動地區產生經濟、社會文化、環境方面的衝擊。

Pearce（1982）提到地理學家在觀光的研究上關注的焦點有六項：(1)
地域性意義；(2)觀光地區景觀的評估；(3)空間分析；(4)環境的衝擊；(5)
觀光資源與系統之規劃；(6)行為地理之研究。關切吸引觀光客景觀的實
際特徵，對這些地區做資源評估，也關切觀光客及觀光產業對這些地區
環境所造成的破壞與傷害，為觀光區域進行通盤設計與規劃。Hammitt與
Cole（1987）指出，戶外觀光風潮的興起帶來龐大的遊客，導致美國境內

文化節慶觀光

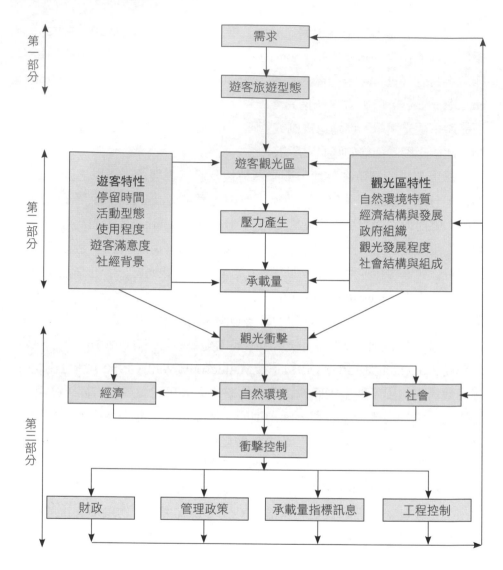

第一部分

第二部分

第三部分

需求

遊客旅遊型態

遊客觀光區

壓力產生

承載量

遊客特性
停留時間
活動型態
使用程度
遊客滿意度
社經背景

觀光區特性
自然環境特質
經濟結構與發展
政府組織
觀光發展程度
社會結構與組成

觀光衝擊

經濟　　自然環境　　社會

衝擊控制

財政　　管理政策　　承載量指標訊息　　工程控制

圖11-2　Mathieson & Wall之觀光衝擊架構

資料來源：Mathieson & Wall (1982: 15).

提供作為觀光使用的土地遭受破壞。人們開始接觸大自然，不可避免的也對原野（wildness）造成傷害及衝擊，短時間內擁入大量的遊客，不斷地踐踏植物造成植物被損害、土壤被壓實、土壤腐蝕，甚至危及至周遭樹

木。有些遊客甚至為追求與他人不同的冒險體驗，而遠離指定的營地另設營地，這些行為縱使對原野只是些微的損害，但同樣的行為如果經年累月持續不斷被重複使用，更會對原野造成難以抹滅的傷害。Hammitt與Cole（1987）引述Wall與Wrigh（1977）於The Environmental Impact of Outdoor Recreation一書中論述的觀光活動對土壤、植生、野生動物、空氣及水資源之衝擊方式，並將之歸納為觀光活動與環境成分之相互關係，如圖11-3所示。

　　圖11-3顯示環境中所有影響衝擊的因子都是息息相關的。土壤的衝擊起自地表有機物質的破壞與土壤的緊壓化，這些變化改變了有關於土壤通氣、溫度、溼度、養分及土中生物等各種土壤的基本特質。大部分土壤條件的改變都會阻礙新植物的生長，也不利於現有植群的存活，尤其人類的踐踏及車輛之輾壓都直接傷害或殺死現存的植物，而減少了植被的覆蓋、生長速率及繁殖能力。觀光活動對野生動物的衝擊效應除了直接的獵殺或無意的騷擾之外，更嚴重的是改變或破壞了動物原來棲息的環境。動物族群結構的改變、空間的分布與豐富度都將對土壤、植群及水質產生影響。許多廢棄物漂浮水面或沉積在水裡，水面產生浮油嚴重汙染水體，並干擾或改變水中生物的棲息環境，進而影響其存活。水質因營養物質的流入、垃圾與沖蝕物的沉澱、人類或其他動物排泄物的不當排放，也造成觀光地區水質汙染。

　　Hall（1992）與Getz（1997）則認為節慶活動對舉辦地的影響有很多面向，包含經濟與觀光、社會文化、政治與實體環境等面向，並且可能同時存在正面與負面的效益，其中包括了經濟與觀光方面、社會與文化方面、環境方面、政治方面四大面向。經濟層面的正面效益包含地方收入增加、稅收增加、工作機會增加等，負面效益包含物價飛漲、過度耗用地方資源等。此外，在社會與文化層面，活動有助於擴大文化版圖、引進創意點子、回復優良傳統等，但仍需考量有部分負面效果，如社會變遷過於快速。再者，針對環境與政治層面亦同時存在正面與負面的效益。國內中央單位行政院研究發展考核委員會（2013）則提出節慶活動的舉辦之目的效益如社區營造、環境開發、產品促銷等，也從經濟、社會、環境、政治四

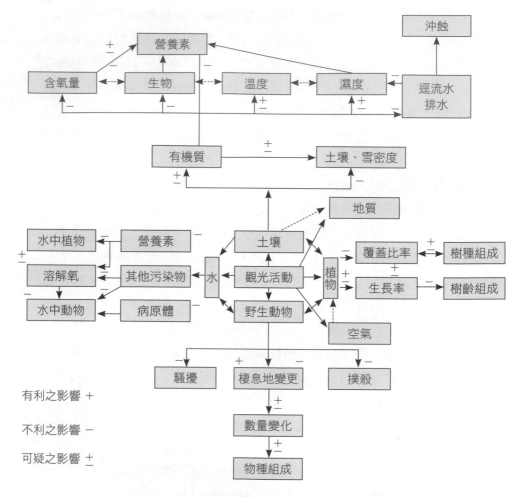

有利之影響 +

不利之影響 −

可疑之影響 ±

圖11-3　觀光活動與環境成分相互關係圖

資料來源：Hammitt & Cole (1987: 6).

個面向來探討。

　　Getz（2010）提出目前研究大都著重於節慶的經濟衝擊評估、活動規劃、行銷等，並且提到觀光節慶化或節慶的過度商品化的問題。其中一些研究則注重於節慶管理議題，由利害關係人角度來討論人力資源、風險、物流及行銷。最後Getz強調過去的研究領域包含了節慶對經濟、社會、文化的研究，卻很少就節慶對於環境之衝擊深入研究，而節慶也未能

與永續及企業社會責任議題產生連結。

二、節慶活動的永續發展

如何使節慶活動能夠更加的環境永續，是現在活動產業與國際社群都正在關心、思考的議題（Dickson & Arcodia, 2010）。「責任性」、「綠色」、「環境友善」、「生態」、「社會責任」相似的活動規劃概念都被通稱為「永續活動」。永續活動管理不僅只為了達到環保目的，也為了滿足社會責任、行銷、公共關係之需求（Dickson & Arcodia, 2010）。

澳洲新南威爾斯州環保署（The Department of Environment and Conservation New South Wales）（2007）推動了Waste Wise Event指標，目的是希望透過此指標使得節慶活動後的垃圾可大大減量並鼓勵大家更積極做回收。Waste Wise Event指標除了重視節慶活動前、中、後之規劃及實施，避免製造廢棄物外，更鼓勵節慶商家和攤販使用可重複使用的及可回收的餐飲產品和包裝。也因為這些來自環保署的指導，節慶活動的參與者和攤販可以有系統的處置所製造的廢棄物以減低活動後所帶來的環境衝擊。另外，Waste Wise Event只和願意配合垃圾及包裝減量的供應商合作。而活動現場必須有良好的標示及垃圾回收站之位置，以使參與者更有效率的做垃圾回收。同時，澳洲新南威爾斯州環保署也非常注重會後的評估動作，並且做改善。

Waste Wise Event指標的使用方式以時間點區分三個部分：「節慶前」、「節慶中」及「節慶後」，節慶舉辦者可以按照指標檢視節慶活動所產生的廢棄物。第一部分「節慶前」指標包括了六項：(1)事前規劃：擬寫如何減少廢棄物計畫；(2)取得認同：市政府、利害關係人、場地擁有人、贊助商、廠商等相關人士的認同；(3)行銷：在文宣海報上傳達減少廢棄物訊息；(4)與攤販及廠商協商：給予清楚的指示如何選用產品包裝及餐具、擬定合約；(5)減少包裝：擬定合約、安插督導於會場；(6)規劃垃圾區。第二部分「節慶中」指標包括了四項：(1)監督垃圾區的使用：隨時調整垃圾區的定點、時常更換垃圾袋、確保垃圾區保持整潔；

(2)對大眾宣導：定時透過廣播宣導減少垃圾量、媒體發布、即時鼓勵會場攤販及廠商；(3)隨時做效益評估：照相並檢視垃圾桶及回收桶的使用狀況，比較哪個定點的垃圾桶比較常被利用；(4)開始準備清理會場：在出口處設置垃圾區。第三部分「節慶後」指標包括了兩項：(1)完成會場清理工作：包括監督攤販及廠商的清理狀況；(2)評估報告及媒體發布：評估節慶活動整體垃圾及回收狀況、垃圾桶及回收桶的內容物、發布媒體、撰寫完整節慶活動報告以供未來需要者參考（澳洲新南威爾斯州環保署，2007）。

2012年國際標準組織（International Organization for Standardization, ISO）頒布的ISO 20121活動永續管理系統（Event Sustainability Management System），期望活動主辦單位能在活動舉辦過程中考慮到其可能造成經濟、環境、社會衝擊影響，與利害關係人主動進行溝通，確認可能產生的永續性議題，進而訂定活動永續性管理原則及目標，以P-D-C-A（Plan-Do-Check-Action）方式循序漸進，落實各項永續管理做法。P-D-C-A管理系統模式如**表11-3**所示。

P-D-C-A所強強調的是先鑑別利害關係人，並與之溝通討論，再進行管理系統的範圍設定，確認並篩選永續性議題，再設定永續發展原則、政策及目標於會展活動規劃階段融入可行做法並據以執行；另透過監督查核

表11-3　ISO 20121活動管理系統模式

	利害關係者鑑別與議和 Identify and engage interested parties
	管理系統範疇確認 Determine scope of the management system
規劃 Plan	定義永續發展治理原則 Defining governing principles of sustainable development
	政策建立與文件化 Establish and document policy
	角色分派與溝通其責任 Assign and communicate roles and responsibilities
	議題鑑別與評估 Identify and evaluate issues

（續）表11-3　ISO 20121活動管理系統模式

規劃 Plan	目標設定與達成規劃 Set objectives and plans to achieve them
執行 Do	提供資源與確認有足夠勝任能力及認知 Provide resources and ensure sufficient competencies and awareness
	維持內部與外部的溝通 Maintain internal and external communication
執行 Do	創造與維持系統成效需求之文件與程序 Create and maintain documentation and procedures required for system effectiveness
	透過程序建制以進行作業管制及供應鏈管理 Establish and implement process for operational control and supply chain management
查核 Check	監督與評估系統績效 Monitoring and evaluate system performance, including internal audits and management review
行動 Action	鑑別不符合併採取矯正措施 Identify nonconformities and take corrective action

資料來源：International Organization for Standardization (2012: 5)；文茂永續管理顧問有限公司（2015）。

機制，持續修正管理系統。使用ISO20121需要針對活動範疇系統性評估各項負面衝擊，範疇包含活動主辦單位、活動策劃單位、消費者、活動參與者、供應商以及外包廠商。標準範疇跨越組織疆界，延伸至利害關係人管理，另外也含括了時間疆界，追求持續改善，達到永續發展之目標（經濟部國際貿易局，2016）。

　　台灣首次導入ISO20121的活動為2013年中台灣元宵燈會，是全球第一個組織以「燈會」形式通過ISO20121國際驗證。主辦單位台中市政府及執行單位文創技研有限公司，從經濟、環境及社會等面向設定永續議題，如主燈設計採傳統紮燈工法、鼓勵攤位廠商及參觀者使用環保餐具、與當地志工合作落實垃圾回收分類等。2013年中台灣元宵燈會特別針對利害關係人的鑑別與做法有七項：(1)鑑別出活動相關的利害關係人：政府部門、社群組織、媒體、學校單位、員工及僱員、供應商、參觀民眾、活動周遭居民、其他參展廠商；(2)蒐集利害關係人對活動的意見：

不同利害關係人對於活動所關注的議題與影響層面不同，因此須盡可能蒐集加以評估分析；(3)向利害關人溝通活動內容及活動永續性的規劃：針對不同利害關係人的屬性需求，規劃相關內容方案，並主動進行溝通以瞭解利害關係人看法與建議；(4)主動邀請社群參與：邀請環保志工參與活動，宣導垃圾分類及資源回收；(5)將溝通內容做成正式紀錄：藉由溝通過程瞭解所規劃之內容與利害相關期望的落差，評估後續執行面落實的可能性，因此這些溝通內容須以正式會議記錄保留下來；(6)建立公開的溝通平台：官方網站、臉書粉絲專頁、活動專線；(7)留存紀錄傳承經驗：收集各方建議、進行內部檢討、編制燈會永續指南、傳承經驗（文創技研有限公司，2015）。

　　經濟部國際貿易局在2013年為推動會展產業發展了「會展領航計畫」，並把綠色會展（Green Meeting）列為重點項目之一。綠色會展的目的在於降低會展活動對環境造成的影響，透過綠色做法來降低可能的碳排放量、廢棄物產生及資源浪費。根據台灣會展領航計畫所發表的「綠色會展指南」規劃綠色會展整體流程為：規劃（plan）：建立綠色會展概念，落實節能減碳、永續環保；執行（do）：制定綠色會展指南；查核（check）：針對會展活動導入綠色會展指南；行動（action）：每年依執行成效獲顧問群意見調整綠色指南內容。綠色會展指南以運輸、飲食、住宿、裝潢物與宣傳物、其他綠色會展行為等五大面向落實綠色會展精神：(1)運輸：包括展覽宣導與會者、國外買主共乘、或搭乘大眾交通工具，降低交通過程的碳排放；(2)飲食：包括用餐時避免使用拋棄式餐具、妥善規劃垃圾分類和廚餘回收；(3)住宿：包括建議具有環保標章的飯店予與會者參考、宣導自行攜帶盥洗用品入住；(4)裝潢物與宣傳物：包括走道及公共空間不鋪設地毯、採可回收裝潢物和環保油墨、規劃識別證和文宣品回收處；(5)其他綠色會展行為：包括蒐集碳足跡及碳盤查所需資訊，以利後續分析評估。根據「會展領航計畫」統計指出，會展最直接和參展廠商相關的項目為「裝潢物與宣傳物」。裝潢與宣傳物所消耗的資源和廢棄物，在整個展覽當中占極高比例，如果參展廠商商願意以節能減碳之做法來進行規劃，對整個會展產業和環境的影響是最直接且具

體的。綠色會展節能減碳建議指標如下：(1)減少一次性木作裝潢物，選用系統或可重複使用裝潢物；(2)攤位內不鋪設地毯或使用二手地毯；(3)以電子化方式（如電子看板、QR-Code）等提供宣傳資料；(4)使用如LED等節能裝潢物，或以租用代替購買；(5)選用再生材料製成之宣傳物；(6)選用環保油墨印製宣傳物，並以雙面列印；(7)選用具環保標章之產品；(8)尺寸設計盡量套用市場標準尺寸，減少裁切及材料浪費；(9)展後謹慎拆除裝潢物，並確實執行分類和回收；(10)展後執行宣傳物之分類和回收（經濟部國際貿易局，2016）。

行政院環境保護署（以下簡稱環保署）為使各類型活動辦理單位能妥為規劃執行活動場地（含路跑、單車比賽、宗教繞境進香、遊行等活動行徑路線）及其周邊之環境維護工作，提升各類型活動之環境友善度，特訂「各類型活動環境友善管理及汙染預防指引」，供規劃辦理各類型活動之各級政府機關、民間團體及公司行號參考納入委託契約或活動申請案審核之參考。各類型活動造成環境衝擊因素包括了：(1)參與人數及辦理活動之工作人力；(2)活動主題與可能造成環境汙染之來源；(3)辦理過程可能產生環境汙染之物質種類、數量，及預防環境汙染之措施（含緊急應變措施）；(4)活動辦理時間、可能造成環境汙染物質之暴露時間，及緊急應變所需時間；(5)辦理地點所在區位之交通運輸規劃、環境敏感度、發生汙染時之緩衝地區大小及自然復育能力；(6)其他因應時代變遷、創意更迭可能導致影響人體健康、環境品質或環境汙染之因素。

活動辦理單位、活動規劃單位、出租借場地單位及活動主管機關（構）或其他相關單位可於活動辦理前、中、後階段配合辦理以下事項：(1)活動辦理前：視活動性質可能對環境造成影響之因素，備妥包含廢棄物清理、垃圾分類資源回收、水汙染防治、空氣汙染防制、噪音管制、毒性化學物質管理或節能減碳、綠色採購消費與公眾宣傳等之環境維護與汙染預防規劃；(2)活動過程中：於活動進行時應安排工作人員定時巡檢，確認活動場地與周遭場域之環境維護與汙染預防措施維持正常運作，並對突發狀況進行機動處理；(3)活動結束後：活動場地與周邊場域之環境復原工作，環保主管機關對嚴重違反環境保護相關法令之活動辦理

單位，得逕予公布名單及違反行為（行政院環境保護署，2015）。

　　陳馨念（2016）統整澳洲新南威爾斯州環保署、國際標準組織、台灣經濟部國際貿易局、行政院環境保護署國內外各單位所提出之活動永續性發展指南，將其指南按照節慶前、節慶中、節慶後加以歸納，如**表11-4**所示。全球各地皆有不同的活動永續性發展指標，目的是為了配合當地的文化、社會與環境發展脈絡，適切地提供各地區執行永續活動管理的基本框架。

表11-4　永續活動指南

單位 時間	澳洲新南威爾斯州環保署——Waste Wise Event	ISO國際標準組織——ISO 20121	台灣經濟部國際貿易局綠色會展指南	行政院環境保護署——各類型活動環境友善管理及汙染預防指引
節慶前	1.事前規劃 2.取得認同 3.行銷 4.與攤飯及廠商協商 5.減少包裝 6.規劃垃圾區	規劃Plan	規劃Plan	環境維護與汙染預防規劃
節慶中	1.監督垃圾區的使用 2.對大眾宣導 3.隨時做效益評估 4.開始準備清理會場	執行Do	執行Do	安排工作人員定時巡檢，確認環境維護與汙染預防措施維持正常運作，隨時處理突發狀況
節慶後	1.完成清理會場工作 2.評估報告及媒體發布	查核Check 行動Action	查核Check 行動Action	活動場地與周邊場域之環境復原工作

資料來源：陳馨念（2016）。

第四節　國外大型活動之探討——奧林匹克運動會

　　自二十世紀末以來，環境議題開始在國際受到重視。國際環保團體大力宣導環保的迫切性，各國聯合制定國際環保公約，希望環境破壞不致繼續擴大。眾所矚目的奧林匹克運動會（以下簡稱奧運會），已將環保概念納入，而大規模的城市建設以及大量人潮的湧入，對於自然生態環境的

破壞無法避免，土地的過度開發，森林的砍伐，生態環境嚴重破壞，將使得森林的功能大為減弱。奧運會規模越來越盛大，主辦單位投下龐大的經費，環保意識的抬頭，使得奧運會呈現出一份綠色新面貌（鄭良一，2004）。

　　國際奧林匹克委員會（International Olympic Committee, IOC）的環境政策模式建立於1994年利樂漢瑪冬季奧運會。利樂漢瑪冬季奧運會成功的最主要因素，乃是主辦單位奧運會組委會（Organising Committee for the Olympic Games, OCOG）與國家機構、當地政府機構以及非政府組織互相合作，使「環境議題」成為國際奧委會審查奧運會候選城市的要求標準之一（許立宏，2004）。2000年雪梨奧運會曾被國際奧委會主席薩瑪蘭奇（Juan Antonio Samaranch）稱為史上最成功的奧運會，扭轉世人認為奧運舉辦經費過分龐大的印象。雪梨特別以環保、節省經費為主題，例如奧運中心廣場中聳立19座30公尺高的太陽光電機組，每一機組燈座及燈飾分別代表曾經舉辦過奧運會的城市。照明能源來自太陽能，燈座上裝有太陽能電池。國際奧委會決定採用雪梨的環保指標，作為往後奧運會的環保標準（鄭良一，2004）。

　　各國提出申辦奧運會之際，必須先針對奧委會所規定的環境保護議題做全盤性的規劃。一旦獲得主辦權後，籌備期間必須與國際奧委會簽署有關環保協議，其所發表的環境宣言成為具有約束力的文件，並由國際奧委會協調委員監督，確保能夠在奧運會切實實施環保計畫並符合國際奧委會的環境標準來進行建設。薩瑪蘭奇說過：「運動與自然生態環境在我們生活當中很重要的一面，幫助我們構成一個和平的社會，進而關心保護地球，以創造適合現在和未來居住的家園」（International Olympic Committee, 2008）。國際奧委會希望能以「可持續發展」（sustainable development）為前提，在奧運會中突顯環保概念，維護自然生態環境。國際奧委會要求奧運主辦城市除了需就環保計畫進行評估，奧運主辦城市也必須避免在自然保護區域和重要棲息地建設、盡量重複使用設施、避免毀滅性的土地使用、減少汙染、減少不可再生資源的消耗及減少運輸的需要。另外，在奧運城市建設上則維持最少的開支，以重新整修為主，盡

量不要增加多餘的開支在新設施上，並利用奧運來加以推行大規模的環境改善計畫（Essex & Chalkley, 1998）。以下依據世界自然基金會（2012）「一個地球奧林匹克」（Towards a One Planet Olympics）所訂定之指標，整理過去奧運會成功塑造的環保指標及案例：

一、零碳排放量

　　零碳排放量（zero carbon）為透過大量減少建築、減低對自然能源的依賴性，提高再生能源的使用度，以減少二氧化碳排放量（世界自然基金會，2012）。為減少環境汙染，強調環保循環使用的概念，各國無不竭盡所能開發新的環保材料及節省能源的系統，達到零碳排放量之目標。初期奧運會環保政策主要在於改造和擴建現有的設施或資源來節省耗費，將一些在賽後不必要的設施以臨時性的建築替代，以利賽後能立刻拆除不造成浪費；到了後期更進一步追求對再生能源如太陽能的積極利用，期望能達到能源自足之目標。1972年慕尼黑奧運會建造了一座可以容納八萬人的體育場，其屋頂採用透明的材質，並將之設計成帳篷式的曲面，能夠採用自然光的照明。另外，慕尼黑奧運會也將城市中於1963年就已廢棄的280公頃廢棄機場重新營建奧林匹克公園建築（鄭良一，2003）。

　　1984年洛杉磯奧運主要使用現有的設施包括1932年奧運會使用過的運動場館（Los Angeles Olympic Organising Committee, 2004）。洛杉磯奧運會將大學宿舍用改造作為奧運村提供選手居住（鄭良一，2003）。1994年利樂漢瑪冬運會要求盡可能的使用替代能源，如大廳建在山區洞穴可以每年在取暖能源上大量節省（Chernushenko, 1994）。2000年雪梨奧運會也積極使用替代能源來取代石化燃料，把太陽能技術善加應用在其建設上提供所需的能源。在照明上盡量多用自然光照明，使用自然通風，因此成功有效的降低能源消耗（Sydney Olympic Organising Committee, 2004）。2004年巴塞隆納奧運會建造並整修十個現有的設施，大部分設施都採用一般大眾化的體育場，許多場地的觀眾席也都是臨時搭建的，將之布置成為臨時的比賽場地，以利於賽後能夠迅速拆除（Barcelona Olympic

Organising Committee, 2004）。

　　2008年北京奧運會為塑造綠色奧運的形象，除了大量使用以燃料電池為主動力的「燃料電池場館車」之外，並介紹以太陽能、風能等新式能源的裝置設備，為城市提供各種的動力，降低環境的汙染（許光廏、黃建松，2007）。2012倫敦奧運會的房屋設計盡量以太陽能為主要考量，且多使用天然通風的建設，於建築的管理與控制系統則大幅減低能量需求，並利用再生能源來加以代替。倫敦奧運會中最受矚目也是主要競技場館的「倫敦碗」，被稱為世上最低碳最環保的綠色奧運建築，強調永續再生的概念，其場館可以拆卸組裝，建材更可以回收做利用。和其他體育館相比，「倫敦碗」減少了75%的鋼材，同時使用低碳混凝土，含碳量較一般水泥減少40%，場館的頂環則是用剩餘的煤氣管建構而成（London Olympic Organising Committee, 2013）。

二、零廢棄物

　　零廢棄物（zero waste）為盡可能減少廢棄物產生及水資源浪費，做好回收再利用的動作（世界自然基金會，2012）。1994年利樂漢瑪冬運將奧運期間所產生的垃圾用於再生與堆肥用途上（Chernushenko, 1994）。1998年長野冬運會本著可再循環、再利用的原則，將廢水回收處理進行灌溉，垃圾回收處理再利用（洪金火，2007）。2000年雪梨奧運會期間藉由廢物減少計畫大量使用廢物的再生材料，並利用廢水循環再使用，然後再進行水資源的回收利用，把收集的雨水和汙水，用來灌溉以及沖刷（Sydney Olympic Organising Committee, 2004）。

三、永續性交通

　　永續性交通（sustainable transport）為減少點與點之間的移動，並提供大眾交通系統或環保能源交通工具替代私家車代步之方案（世界自然基金會，2012）。「近距離奧運會」的觀念始於1972年慕尼黑奧運會，將場

館間的距離縮短並把比賽場地最大限度的集中起來，並選擇距市中心方圓
四公里內建造奧林匹克公園建築。慕尼黑奧運會也是首次採用電動汽車作
為運動員的交通工具來降低汙染的主辦城市（鄭良一，2004）。1992年巴
塞隆納奧運會建造了奧林匹克環路系統，其主要的運動場館皆分布在環
路系統上，並利用其原有的道路系統把各主要比賽場地和服務設施連接
起來，彼此間的距離都在5公里的半徑範圍內，相互之間移動的時間大約
只需要十五分鐘（高毅存，2003）。2000年雪梨奧運會以大眾運動系統
為主要交通工具，利用公共交通來減少私人車輛的使用（Sydney Olympic
Organising Committee, 2004）。2008年北京奧運會為因應奧運會期間龐大
的觀光客、運動員及媒體工作人員，主辦單位在城市興建捷運系統、磁浮
列車及地下鐵路化的設施，解決交通擁擠問題，減少汽機車的使用率，
防止產生廢氣造成空氣汙染，促使城市空氣更乾淨（許光廌、黃建松，
2007）。

四、在地永續性材料

在地永續性材料（local and sustainable material）為盡可能選擇高性
能、可再生之材料，並且利用當地所產材料以促進當地經濟發展（世界自
然基金會，2012）。不論是木材等天然材料或乙烯四氟乙烯共聚物的選
擇，都期望奧運會主辦城市使用在地、週期後能自行消失不再對環境有任
何的影響，並盡量避免使用聚氯乙烯等無法自行分解的汙染物。1976年
蒙特婁奧運會在建築物材質選擇上皆盡量在地、可利用再生之建材，並
講究環保的建築（鄭良一，2003）。1994年利樂漢瑪冬運會的建設公司
被要求盡可能地使用天然的材料，於選手村的所有房舍均採用永久性木
造建築，並盡量利用原有建築設施（Chernushenko, 1994）。2012年倫敦
奧運會所使用的建築材料都要評估其生命週期從產生到消失對環境造成
的影響，並大量減少聚氯乙烯汙染物的使用（London Olympic Organising
Committee, 2013）。

五、永續性水資源

　　永續性水資源（sustainable water）為減少水用量，並且建立雨水回收系統及廢水處理系統（世界自然基金會，2012）。1996年的亞特蘭大奧運積極地執行廢棄物管理，將比賽中的垃圾回收量達到50%的回收水準（許立宏，2004）。2000年雪梨奧運會主要比賽場地宏布許灣（Homebush Bay）曾是生活垃圾和工業廢料的垃圾場，雪梨政府與其奧運籌委會把宏布許海灣的重金屬廢料挖出，利用深埋或運走的方式進行環境的清潔，並大力整治工業汙染與水汙染（高毅存，2003）。2008年北京奧運會奧運村使用的生活熱水將主要依靠太陽能，除了奧運會期間可以供一萬六千人使用之外，比賽結束後該系統還可以為當地的兩千戶或六千名居民提供生活熱水（劉世昕，2005）。其國家游泳中心「水立方」採用「納濾膜技術雨水回收系統」，透過廣達3萬平方公尺的屋頂，大幅提升雨水的回收率，減弱對於供水的依賴和減少排放到下水道中的汙水，這些雨水的收集量相當於一百戶居民一年的用水量（Beijing Olympic Organising Committee, 2010）。2012年倫敦奧運會由地面透水設施進行土壤過濾雨水再回收利用，作為灌溉植物、冷氣等應用，達到水資源有效利用，透過雨水再利用及省水設計，減少奧運會期間60%水的消耗；飲用水部分，倫敦奧運減少60%之需求量，比2008年奧運還節省40%，奧運村房舍比倫敦平均每人一天用水量160公升節省35%（London Olympic Organising Committee, 2013）。

　　國際奧委會將環保政策正式列入奧林匹克憲章中，要求各奧運主辦城市須以環境保護列為優先考慮條件。奧運會主辦城市也基於此要點，在奧運會環保措施與場館建設上皆要求嚴格執行，落實環保理念，成為名副其實的綠色奧運。奧運會隨著環保的國際趨勢，主辦城市除了讓奧運會越來越「綠」，也可成為台灣的環保典範，發展出環保、綠色、關懷環境的節慶活動（陳馨念，2016）。

章末個案：岡山羊肉文化節

一、岡山羊肉文化節暨籃筐會

(一)活動緣起

　　鄉土文化就是生活在台灣這個族群的種種有生命的活動，以及其所衍生出來的種種具有美感的表現方式。我們當因為生命與社會的歷程是豐富的、無窮盡的經驗所構成。因此，在這些豐富的情感與意象裡面就可能被藝術所擷取並散發出豐富的藝術內涵來。在全球化文化產業競爭的時代，鄉土文化仍然是一個重要的競爭優勢，不能是邊陲與死寂的文化。為緬懷過去，策勵將來，在既有的基業上，承先啟後，為百代子孫留下可貴的文化遺產，深具懷古意義。

(二)活動目的

　　岡山的開發始於明鄭時期，早年稱為「阿公店」，以趕集形式成為固定市集地「籃筐會」已有兩百多年的歷史。每年的籃筐會固定在三個日子舉行，農曆的三月二十三（媽祖生日）、八月十五日（中秋節）、九月十五日（義民節），延續兩百多年的籃框會已經是岡山地區附近幾個鄉鎮非常重要的市集活動，因此結合籃框會的知名度，以岡山三寶地方特產（蜂蜜、豆瓣醬、羊肉）之一的羊肉料理為號召，舉辦岡山羊肉文化節，不但提供居民一個更深入認識岡山、參與鄉土的活動，更將聞名全國的岡山羊肉料理透過活動來行銷，為岡山帶來觀光與帶動地方產業繁榮，活絡地方經濟。

二、岡山羊肉文化節暨籃筐會的舉辦對周邊環境的衝擊

　　而根據Getz（1997）的研究，節慶活動的種類會依其規模大小，而對當地的環境產生不同程度的衝擊，岡山羊肉文化節和籃筐會本質上屬於地方性的節慶活動，所以對周遭環境的衝擊程度也比較小。經由上述所做的訪問後以及實地的查訪，再配合文獻資料，將岡山羊肉文化節以及籃筐會的舉辦對當地社區環境的衝擊，予以歸納分類如：

岡山羊肉文化節
資料來源：www.shute.kh.edu.tw

表11-6　岡山羊肉文化節暨籃筐會的舉辦對周邊環境的衝擊

事件的層面	正面的效益	負面的效益
文化與社會	1.營造全體社區居民的共同回憶。 2.經由活動的舉辦以提升岡山社區的知名度，建立社區的正面形象。	經由訪問後，發現當地的商家及居民對於羊肉節的舉辦，多抱持著負面態度，無法凝聚社區居民的意識。
實體與環境	由於岡山羊肉文化節屬於地方性的節慶促銷活動，主要目的是為了要促銷地方的農特產品，因此對於周遭的實體設備與環境建設並沒有正面的貢獻。	籃筐會的舉辦造成交通的壅塞、製造大量垃圾以及噪音方面的汙染。
政治	1.藉由羊肉文化節和籃筐會的舉辦，可以吸引不同的業者進駐。 2.活動的舉辦有助於提升政府的施政力。	主辦單位未完全瞭解各方需求，以致於活動的舉辦無法提升地方政府的正面形象。
觀光旅遊	1.岡山籃筐會的舉辦能提升觀光客的數量。 2.增加政府的收入。	活動的舉辦雖能增加地方收入，但效果有限，可能會導致活動的舉辦成本過高。

資料來源：蔡玲瓏（2009）。

三、節慶種類所帶來的不同影響

　　不同的節慶種類所影響的層面就不同，岡山羊肉節和籃筐會以舉辦目的來分則是屬經濟利益為主要目的，若依節慶活動的內容主題來分則屬於文化類和民俗活動類，而以Jackson（1997）的分法則可將羊肉文化節

歸類為促銷性的活動，籃筐會則為地方性的活動。但就整體而言整個活動的舉辦還是以經濟利益為主，因此活動的舉辦帶給當地的影響，大都集中在經濟的層面，例如提升當地的收入、增加節慶活動的周邊商品的知名度。舉辦羊肉節除了推廣羊肉，也跟著一起推廣當地號稱三寶的其他兩項產品——豆瓣醬和蜂蜜，也可以吸引觀光客的進入，但在文化層面上，較難看出其所帶來之效益或貢獻。

資料來源：蔡玲瓏（2009）。

Chapter
12
節慶活動管理與行銷

第一節　節慶活動的管理與行銷

不論是一項特殊的活動或節慶都可稱之為一個專案，而整個活動持續的這段時間，稱之為活動的生命週期（life cycle）。幾乎所有的專案管理方法學，都可應用於活動管理，而且基於活動關係人及商業環境的要求，有越來越多的人把專案管理拿來當做建立共同標準的手段。在當前這個瞬息萬變的時代，專案管理方法學的應用已經普及到各個領域，包括軟體開發、商業潮流變化管理，更延伸到活動管理（Allen, 2004）。

行銷則是活動管理階層賴以與活動參與者及來賓（顧客）保持接觸，探索其需求與動機，開發出能滿足其需求之產品，並藉此建立一套得以展現活動目的、目標溝通計畫的功能。活動行銷是一種運用行銷組合，透過為客戶和顧客創造價值，來達成組織目標的一種過程。組織本身必須在維持競爭優勢的先決條件下採取一種建立互惠關係的行銷導向理念（Getz, 1997）（蔡玲瓏，2009）。

一、品牌節慶日的行銷策略（MKC編輯小組，2018）

規劃節慶行銷是每個品牌每年的例行公事，一年到頭除了既有的節日外，還有品牌自創的節慶，如百貨公司週年慶、雙11光棍節等，都希望藉由炒熱的行銷氛圍刺激消費者購物，想當然，大多數的消費者十分熱衷這些節慶，但也有人認為這些只是商人賺錢的手法，因此要如何在這些日子讓消費者開心滿意的購買，在行銷推廣上勢必要花心思設計，推出創意點子，搶得商機。

在《貿易雜誌》中有提到四種不同的行銷策略來操作，以下藉由案例分享，讓大家更容易瞭解。

(一)策略一：與公益結合 備感溫馨

手搖飲品「迷客夏」，在2016年起推出了「迷客夏綠光計畫」，只

要消費者購買全系列飲品單次消費6杯，迷客夏就捐出6元幫助偏鄉及弱勢兒童，喝飲料同時可以做公益，不僅增加社會大眾對品牌的好感度，也能拉近與顧客之間的距離。

(二)策略二：產品價值藉由感性元素包裝 深得人心

前一陣子，全國電子推出了一支「長不大的弟弟」電視廣告，內容描述姐弟從小的生活互動與衝突摩擦，長大後姐姐即將被公司外派，弟弟則是挑選一台電子鍋送給不善料理的姐姐，這份禮，傳遞出關心及愛，寫實又深刻的互動，展現手足情誼，觸動許多網友的心。

(三)策略三：創造專屬節日 邀請粉絲同樂

YSL BEAUTY年度派對，在世界各地每一個國家舉辦，已邁入第五年。在台灣2018年的派對上，除了可以試妝購買外，還搭起時尚拍照裝置藝術區並更精心準備遊戲機、拉霸機等活動，讓參與的彩妝迷們盡情玩樂，也讓Facebook、Instagram、Twitter等各種社群媒體瘋狂被洗版。透過這種方式不但能深化粉絲對品牌的情感，創造與消費者的互動，自然能引起關注。

(四)策略四：反向操作 掌握社會風向

今年情人節前夕，比利時巧克力Godiva在日本報紙上刊登了廣告，一句請日本人不要再送人情巧克力，引起大家討論。在日本的情人節，女生除了準備巧克力給心儀的男生，也會準備「人情巧克力」來感謝男性友人平時的照顧，但這種文化卻讓某些女性感到困擾，Godiva一提出這口號，反而深得這群女性的心，迅速的透過網路發酵，提升品牌好感度造成話題。

上述的四種策略試用於節慶前的6-8週規劃；而在節慶前2-3週，應該是要加強廣宣，不管是線上網路還是線下實體門市，強打曝光度；節慶當週，則是要強調優惠活動訊息，推出「限時促銷」、「感恩回饋」等字樣，刺激購買。

當有廣大的消費者為了節慶活動而來時，業者的人員配置及產品供

貨量必須妥善安排準備，避免造成反效果。

二、節慶行銷，以消費者角度思考才能獨步天下（李亨利，2016）

　　節慶是各產業行銷的重要時機，像是情人節、母親節、端午節、聖誕節、跨年、元旦、農曆新年等，都是消費者所喜愛的節慶時刻。據Google內部調查顯示，每到節慶時「節慶與送禮」相關搜尋量即會大幅度的增加，品牌用節慶挑逗購物慾，拉近和消費者的距離，但到底要如何做才能創造節慶驚喜，抓住商機呢？

　　根據「GROUPON 2014母親節購物調查」台灣有92%的人會為媽媽準備母親節禮物，平均花費新台幣3,305元，甚至有21%的台灣媽媽會趁著母親節送自己禮物犒賞自己。母親節是一年當中百貨品牌行銷最重要的檔期，也是讓消費者願意從口袋掏錢出來的好時機。不光是母親節，藥妝通路屈臣氏表示，每年春節、情人節、婦女節、母親節、父親節、週年慶（**圖12-1**）、聖誕節等，他們都會根據節慶的特性推出主打商品，搶攻節慶商機。

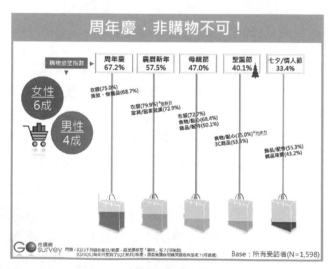

圖12-1　週年慶非購物不可

資料來源：李亨利（2016）。

除了配合折扣優惠，品牌也需要搭配策略性思考，找到適當的行銷方式。每到節慶人們就想送禮物表達心意，如果能在節慶時妥善地訴諸共同的情感，就有機會讓消費者多看品牌一眼。從「品牌和節慶的關聯度」、「消費者品牌參與度」的強弱延伸出不同策略，同時加強溝通力道利用「多螢幕串聯、結合內容、互動體驗」，才能在市場中脫穎而出。

在傳統價值及行銷操作交互作用下，現在的節慶行銷存在類似的固定語言。例如，元旦新年要談希望；母親節、父親節等情感節日，則用感性訴求感謝父母。品牌若想與眾不同，有時候需跳脫過往框架。例如，端午節、中秋節大家都會稍微「放縱自己」，吃點粽子和月餅，這時候，減脂油切商品、健身房、跑步機等品牌，就可以提醒「女人啊！吃粽記得沾甜辣醬，但也要同步減脂！」

再者，每到節慶就伴隨著假期，愉快的心情以及更多的自由時間，相應的就是品牌能創造更多銷售機會的時候，品牌若是能依據目標地區、目標客群而調整行銷策略，就能讓人在節慶氣氛的當下，感受到品牌傳遞的訊息與消費者的生活經驗貼近，加深對品牌的認同感。就如SK-II（台灣）在春節推出的《女力崛起》這個形象影片中描寫獨立女性是如何主宰自己的人生、改寫命運，影片中啟用多位素人主角搭配社會議題來創造消費者共鳴，並由廣告正向的結果提升品牌正面形象，內容真實且拉近與消費者的距離。

第二節　地方行銷

一、地方行銷的起源背景

「地方行銷」（place marketing）此名詞於1980年代才出現在歐洲都市文獻中，其受到廣泛討論及應用的主因就是地方發展的變遷。在面臨全球化效益的衝擊下，中央政府的保護降低，因此地方在經濟、環保、財政、衛生、治安及交通等公共事務上，必須承擔更多、甚至是完全的責

任；由於來自其他地方的競爭將更為直接且明顯，倘若全球治理的相關機制未充分發揮協調的功能，則各類資源的排擠效應將產生，地方被邊緣化的危機也會隨之出現（劉坤億，2003）。苗栗農村面臨年輕人口外流、資源流失，地區的發展陷入困境，城鄉發展差距日益擴大。為因應當前世界政治、社會、經濟與文化環境的變遷，傳統的政府治理模式必須重新塑造，藉以行銷城市，作為城鄉發展的途徑（黃蓓馨，2011）。

城市行銷概念的發展有其背景，洪綾君（1997）指出，1970年代以來，西方國家如美國、義大利、法國甚至於東方的日本，許多地區都面臨了政府財政破產、基本公共設施營運不良、中央與地方政府衝突、發展停滯等現象。由於中央政府資源不足，對地方事務反應不夠等因素，造成了地方開始自力籌措財源、擬訂地方發展策略等，形成一地方自治時代來臨，各地方政府莫不尋求各種方法以求發展地方，俾在當時資源爭取的競爭中獲勝，行銷的原理遂被運用。

Kotler（1993）把迫使政府必須運用行銷手段，刺激地區發展的環境變化，歸類為下列三項：

1. 產業環境的變化：過度都市化導致傳統產業面臨倒閉和外移困境，造成人口與就業機會不斷流失。
2. 都市生活環境的變化：由於失業和犯罪的社會問題叢生，造成生活品質下降，中高所得者遷往郊區居住，都市景觀逐漸衰敗。
3. 都市經濟環境的變化：產業外移，高所得人口遷往郊區，人口流失造成地方稅收短缺，財政赤字擴大，地方政府無力支應公共建設，基礎設施不足，阻礙地方發展。

除了Kotler所說係地區環境變化以致地方發展面臨困境之外，綜觀學者們對其興起背景的陳述中，大概可歸納出以下幾點原因（林巧韻，2008）：

1. 地方發展的困境：地方行銷興起的原因之一是地區陷入困境。地區發展常呈現一種成長與衰退互相交替循環的狀況，當地區喪失區位

優勢，或者管理不善，失去吸引力，使得當地主要產業受創或流失，失業率升高、人口外移，導致地方稅收減少，公共設施及公共服務的質與量減低，以及生活品質惡化（Kotler et al., 1993）。因此，地區藉由行銷來推動地方發展的模式應孕而生。

2.傳統都市計畫之不足：傳統的地區發展較注重實體空間的配置問題，為一藍圖式的規劃方式，其重視的是實質面的建設並以設計為導向，這種傳統藍圖式的規劃的盲點在於：過分強調實質環境的規劃面、忽略都市發展目標的界定，以及民眾參與的不足（Gold & Ward, 1994）。針對傳統都市計畫的思考，Faludi（1987）認為都市規劃的目標不是一個組合完備且適合居住的都市空間而已，應為一個組織良好的公共決策系統（汪明生、馬群傑，2002）。

3.地方自主性的提高：因為中央政府的資源不足、對地方事務的反應不夠等因素，造成了地方開始自力籌組財源、擬定地方發展策略等。中央政府主控所有地區發展的時代已經過去，在各種事務日趨複雜且多樣性的今天，中央政府無法關照到所有地區發展的事務，世界各國政府權力下放，鼓勵地方發展。地方行銷正是一個針對地方事務、整合地區資源、增進地區發展的最好工具與做法（汪明生、馬群傑，1998）。在台灣來說，政府積極推動「社區總體營造」就是鼓勵民間主導地方發展與建設的最好例子。

4.競爭對手日增：城市的競爭力與市民生活品質具有極大的關聯，生活品質高的城市自然較具有吸引力，其自身的競爭力也將提高。由於資訊的發達以及世界愈趨於整合，都市的活動已從國內競爭的基礎，擴大到國際競爭的新領域。且都市間彼此的競爭不再只是滿足於如何勝過對手，更要透過理性、邏輯的態度及創新的理念，來擬定長期的都市行銷計畫（莊翰華，1998）。

綜上所述，由於地方遭遇發展上的困境、傳統都市計畫缺失、地方自主性的提高以及地區間的競爭等因素，地方政府需具有行銷的觀念與遠見，經由行銷途徑來強化與突顯自身優勢，以擺脫地方面臨的困境（黃蓓馨，2011）。

二、地方行銷意涵

「地方行銷」是商業行銷理論的應用與轉化，是將商業性質的行銷觀念和方法，應用到地方的發展中，兩者的基本理論是一致的，特點也都是著重在「產品」與「顧客」的兩個個體上，所不同的是，地方行銷的產品就是本身（但昭強，2002）。

90年代，Kotler等人（1993）經長期的案例蒐集與理念發展，建構了「地區行銷」的理論，其要義為將地區視為一個市場導向的企業，且將地區未來的發展視為一個可以吸引人的產品，藉由考慮地區的優勢、劣勢與機會、威脅的策略定位，鎖定地區發展的目標市場等方式，主動的進行行銷，以促進地區的發展。主要乃以行銷來活化經濟發展，藉由重建地方基本設施，創造與吸引高素質人力，刺激地區企業組織的擴張與成長，發展強而有力的公私合作組織，界定和吸引適合地區互動吸引與互相依存的公司和企業，創造獨特的地區形象與親切的服務文化等，並加以有效的促銷。

地方行銷是牽涉到社會與經濟活動的一種現象，通常是由地方的管理者來執行的行為，在實施上面有許多種不同的方法，但都應由地方的公部門與私部門來共同合作，共同將地方的形象推銷出去，以吸引企業、觀光客或定居人口到這個地方來投資、觀光或定居為手段，達到吸引資本投資、創造地方就業及地方經濟發展的目的（Kotler, 1993）。

有別於傳統上對地方發展的施政規劃，因此地方政府唯有掌握企業化的精神，引進由下而上（bottom-up）的行銷理念，主動地與民間進行溝通對話，以策略性思考的眼光看待未來，在瞭解地區民眾的需求特性後明確鎖定目標市場，如此才能有效掌握整體地區發展方向（Mintzberg, 1994; Perrott, 1996; Schoemaker, 1995）。

三、地方行銷的參與者

辛晚教（2000）與楊敏芝（2002）認為，地方文化產業發展之推

動，需靠政府、地方產業組織、社區協會、藝文工作者、自願團體等共同
以地方聯盟及公私合作機制來進行，包括政治動力、經濟動力、社群動
力、文化動力與專業動力。利益關係人或稱為企業公眾，意指在組織達成
使命與目標的過程中，對組織產生影響的族群。組織在行銷活動當中，要
與各相關利益關係人溝通，才能排除可能影響行銷活動的阻力，並且使各
有關利益關係人成為一股強大的動力（胡長青，2002）。

　　綜上所述，在有關地方經濟發展各種面向的討論研究中，不論是採
行何種策略、手段、發展何種地方產業以及促進地方經濟發展，地方參與
者之互動是成功的關鍵因素之一，透過地方內各界相關組織團體的互動以
達成共識，透過整合公、私以及第三部門之功能與資源，追求共同目標
（黃蓓馨，2011）。

四、策略性地方行銷

　　現代行銷策略的核心就是所謂的STP行銷，亦即市場（market
segmenting）、目標（market targeting）及定位（product positioning）。
Kotler（1991）提出市場區隔化仍是將市場區分成不同的集群，任一子集
群皆可成為特定行銷組合所針對之目標市場，它有助於銷售者更能明確地
確認行銷機會，並能針對每一目標市場發展適當的產品。其目標行銷須具
備三個主要步驟：

1. 市場區隔化（market segmentation）：依據購買者對產品或行銷組
 合的不同要求，將市場區分為幾個明顯子市場，公司必須確認不同
 市場區隔方式，並描述各市場區隔的輪廓。
2. 選擇目標市場（market targeting）：評估及選擇所要的進入一個或
 多個之市場區隔。
3. 產品定位（product positioning）：擬定競爭性產品定位及行銷組合
 計畫。策略性的地區行銷所面臨到的是不確定性與不穩定性極高的
 未來，因此地區本身必須建立資訊、規劃、運作和管理系統，以主

幸變化的環境，積極地應對變動的機會和威脅，藉由這種策略的規劃過程，地方可以提出獨特的行銷主張，強調某些特定吸引因素，而不是所有因素（Kotler, 2002）。

透過這種由下而上的策略性行銷規劃行動，地區多元群體協力審核地方現狀，掌握地區標的群體的需求，共同規劃建構地區發展的遠景（Luke et al., 1988; Kotler et al., 1993）。這種活化地區經濟發展行動對於地方經濟與地區未來的發展將是一大助益（Kearns & Philo, 1993）。

由於這種含有策略性意涵的地區行銷是一種兼重行動導向與多元群體參與的地方發展規劃行動，其強調瞭解一地區的強勢及弱勢、投資機會和競爭上的威脅，評估一個地方所面臨的主要威脅和機會後，就可分辨出地區的整體吸引力，並進一步研議因應策略。然要在眾多發展專案與策略中作抉擇並不容易，如果沒有一個連貫的願景，無法確定何者是最優先發展考量，地方也就不能在前在附加價值投資中進行抉擇（Kotler, 2002b）。

Poole與Kenneth（1986）所建議的地區行銷程序如**圖12-2**所示，從該程序圖中特別強調必須針對地方民意進行訪談，可看出地方利益關係人在推動地方行銷的過程中扮演相當重要的角色。

圖12-2　地方行銷模式

資料來源：Poole & Kenneth E. (1986)；吳宜蓁（2004）。

　　面對全球化競爭趨勢的衝擊，為擺脫國人將苗栗視為落後三等縣的舊印象，地方政府積極形塑地方特色產業，增強社區凝聚力，改善農漁村文化環境及經濟發展。而隨著產業與經濟的演變、消費型態的改變以及政府提倡週休二日效應，使得休憩需求有逐漸增加之趨勢，近年來，地方產業節慶活動之推展，已漸受重視開始蓬勃發展，漸漸將初級傳統產業升級轉型為三級產業，藉以運用地方之特色資源與當地產業文化相結合，舉辦不同類型、特性之產業文化活動，來提高農民所得、帶動地方經濟脈絡。像是苗栗三義木雕節、客家桐花祭等，就是頗具代表性的地方節慶行銷個案（黃蓓馨，2011）。

第三節　節慶活動之行銷策略組合

　　Getz（1997）表示，節慶行銷是個過程，透過行銷組合（marketing mix）為顧客創造價值組織必須依行銷導向進行調整，以創造雙贏的關係與保持競爭優勢並達成組織目標。這個定義引介出McCarthy與Perreault（1987）所提出「企業為滿足特定群體而彙集各種的可控制變因」之行銷觀念。這些變因為產品、價格、促銷和通路，即所謂的4P行銷組合。而所謂「可控制」即表示活動負責人可以操縱或改變這些變因，以達成活動行銷的目標（Allen, 2004）。

　　另外，Morrison（1999）將其進一步延伸，提出觀光行銷8P組合，分述如下（引自李奇樺，2003）。

1.產品（products）：對於遊客而言，我們提供什麼樣的好處？活動對他們而言是否獨特？

2.地點（place）：地點是否適當，容量和舒適度是否達到標準？

3.價格（price）：當地民眾和觀光客是否滿意票價？

4.人員（people）：居民是否支持此活動，有沒有自願的義工或是專業活動負責人？

5.節目規劃（programming）：節慶表演節目是否兼具真實性、娛樂性且具高品質？

6.包裝／配套（packaging）：可藉包裝來提供活動的附加價值嗎？

7.推廣（promotion）：應該傳達什麼樣的訊息給觀眾？

8.夥伴關係（partnership）：什麼樣的合作關係可以加強節慶活動的發展，吸引更多的觀光客？

另外也有許多學者分別對節慶活動提出不同的行銷組合概念，彙整成**表12-1**。

表12-1　節慶活動行銷組合

	學者	定義
4P	McCarthy (1975)	1.產品；2.價格；3.地點；4.促銷
7P	Booms & Bitner (1981)	1.產品（節慶要素、天賦、餐飲）；2.價格（折扣、付款方式、募款）；3.地點（售票點、網路、布點與其他媒體）；4.促銷（廣告、推銷、公關、行銷方式）；5.過程（預訂、報價、進入到離開、交通及停車）；6.人員（定位員工、售票員工、義工）；7.硬體設施（品牌、裝潢、票、節目、主題）
7P	Cowell (1984)	1.產品；2.價格；3.促銷；4.地點；5.人員；6.實體特徵（外觀設計、裝潢、音響品質）；7.過程（顧客在休閒服務中的參與）
4P	McCarthy & Perreault (1987)	1.產品（組成要素、娛樂提供、服務品質、住宿餐飲、設備、社交、顧客參與、商品、服務員與顧客互動、品牌形象）；2.價格（與會後、體驗後的價值）；3.地點（銷售推廣點）；4.促銷（溝通技巧、廣告、面對面銷售、商品、公關、郵件）
8P	Getz (1997)	1.產品（所提供服務）；2.地點（位置）；3.計畫（要素及品質形態）；4.合夥者（參與活動的利害關係人）；5.套裝與售票；6.人員（卡司、觀眾、主辦人與貴賓）；7.促銷（行銷溝通）；8.價格
8P	Morrison (2002)	1.產品（產品與服務提供）；2.合作夥伴（廣告與其他市場規劃的合作價值）；3.人員（經理人與受僱者）；4.套裝（市場導向）；5.節目規劃（顧客導向）；6.地點（舉辦地或對外合作布點）；7.促銷（廣告、面售、商品、公關）；8.價格（定價、折扣）

資料來源：整理自Allen (2004)；張育真（2006）。

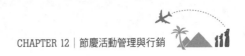

　　綜合上述可知，行銷組合可深入明瞭產品規劃時應考量的細部重點，並參酌不同的角度與要素，廣泛的思考。而7P、8P 之行銷組合，均是由4P的行銷組合所延伸而出。其策略組合內涵整理如**表12-2**（黃蓓馨，2011）。

一、產品策略

　　包含所有構成節慶活動本身的要素，包括了娛樂的提供、制式化的服務、食品飲料設施、社交機會，消費者參與活動商品推銷，工作人員和顧客的互動，以及節慶或活動本身在目標市場所享有的品牌形象。依據Kotler（1994）提出的產品三層次，分別為核心產品、有形產品與附加產品（引自方世榮，1995）：

　　1.核心產品：在產品的三個層次中，最基本的層次是核心產品，所指

表12-2　活動行銷組合4P

4P		要素
產品	設計特色／包裝	位置、階段、娛樂組合、食物飲料提供、座位、排隊情況、裝飾、主題、燈光
	服務組成	服務人員的數目、訓練程度、制服、服務品質的標準
	品牌	活動名稱的知名度以及對消費者的意義
	名聲／定位	以消費者的需求而言，該一活動會被如何定位——上層市場至大眾市場
價格	消費的時間	需求低的時候打折
	促銷價格	對某些特定市場區隔給予折扣價
促銷	廣告——電視、收音機、報紙、雜誌、戶外資訊	宣傳組合
	銷售促銷——商品買賣、公共關係	
	廣告傳單或宣傳摺頁	
	透過銷售團隊的個人銷售	
通路	配送管道	透過票務代理或郵購的方式

資料來源：Allen (2004: 206).

的是消費者真正想要的是什麼？以及主辦單位希望提供給消費者什麼？主要是指產品背後的一種意識形態及個人的精神觀感。所以，行銷人員在設計產品時，應先定義核心產品將帶給消費者何種利益或功能？

2.實質產品：具備看得見、摸得到的特性，為一個實際的產品。大部分是消費者直接可以接觸到的物品或是消費策略，具有有形可估量計算的有形商品特性。產品規劃人員將核心產品轉變為有形產品的過程中，需藉由包裝、品牌、品質、功能特色與款式等特點來將產品明確化。

3.延伸產品：係指產品規劃人員決定隨有形產品提供給顧客之附加服務或利益，用以提高產品的價值。這是在核心產品最外圍的產品，是附加性質而非必要，但是其功能可以促進商品行銷的力量，為創造產品差異化的主要來源。

二、價格策略

表示消費者從活動經驗中所體認的價值以及他們願意支付的費用。這個價值是取決於他們從這個休閒經驗中，需求獲得滿足的強度，以及其他的休閒服務所提供的其他休閒體驗。一個活動經驗的價值，可能依據顧客的類型或使用的時間而變動（Allen, 2004）。

三、促銷／推廣策略

Middleton（1995）指出，促銷是行銷組合當中最容易看見的。包括了所有行銷溝通的技巧，如廣告、個人推銷、促銷活動，促銷商品、宣傳與公共關係，與直接的郵件。潛在消費者將因為這些訊息，而產生去購買這些活動提供之休閒經驗的動機。

四、地點／通路策略

通路在活動行銷中有兩種意義。這不僅代表活動舉辦的地理位置，同時也表示了這個活動入場票的販售處。地點的選擇是活動舉辦的一項重要考慮因素，代表著主辦單位所辦理的各項活動，可以使消費者能夠很容易接觸或得到產品或服務，促使這些產品或服務能夠很順利的被使用或消費（Allen, 2004）。

五、夥伴關係策略

桐花祭最引人注目且為人所津津樂道的，就是「協力夥伴」運作模式。以中央籌劃、企業加盟、地方執行、社區活化為核心，成功整合各方網絡關係人相關人力、物力及資源，共同協力合作打造桐花藍海。欲深入探討桐花祭行銷策略，夥伴關係為其不可或缺之重要元素（黃蓓馨，2011）。

在全球化思潮的衝擊之下，政府統治的行為逐漸脫離傳統官僚治理的古典思維，轉化成政府新治理的型態與風格。新型治理模式的觀點認為政府不是國家權力行使的唯一中心，各種公共和私人機構都可以在特定議題領域行使其權力；政府應該釋放獨立施政枷鎖，下放民間部門相關權責，與私部門共同承擔政策責任。也正因為如此，政府與民間自然會存在某種互賴關係，彼此間經由技術資源的交換與連結形成公私協力夥伴，主導各種特定議題領域的政策建設與發展，獲致優質治理的豐碩成果。近年來有關運用夥伴關係途徑的研究約有四個面向：(1)中央政府與地方政府的夥伴關係；(2)地方政府間的夥伴關係；(3)政府與企業部門的夥伴關係；(4)政府與非營利組織的夥伴關係。在屬性上，後兩者屬於公、私部門協力合作（Public-Private Partnership）；而前兩者則為政府間的府際關係（Intergovernmental Relationship, IGR）（江岷欽、孫本初、劉坤億，2004）。

夥伴乃是一種運作架構，可以具體操作的方法，且其形式種類多元

而不受侷限。通常夥伴關係的參與者分別來自公部門、私部門、非營利部門和廣大的公民社會，以廣泛運用在政府跨部會事務當中，主要是為了解決當前公共政策中日亦複雜的棘手難解問題。雖然夥伴機制結構鬆散並涵蓋各種關係，但也只有對等的夥伴方式，才能夠驅動政策利害關係人一同解決問題（OECD, 2001; Greer, 2001）。而參與者各自擁有參與的目的性與需求性，以及其他參與者所需要的資源。為了達成自己與共同的目的與利益，參與者必須合縱連橫才能成功，進而建立起協力合作的關係。Wolmam與Larry（1984）指出，合作夥伴模式係指公私部門以夥伴形態合作互利互惠，彼此間並同意簽訂權利與義務的規範，為了共同的公益目標而努力；積極倡導模式意指公部門藉由釋放公共服務與配套之教育訓練措施，積極鼓勵民間私部門參與提供公共服務。

　　Klijn（2002）指出，夥伴關係是管理網絡社會複雜組織關係與合作互動的最佳方式，透過彼此溝通管理與協力合作的過程，達成彼此對預期結果的需求。Scharpf（1997）認為網絡夥伴關係成功的要件應該是互相信任、目標清楚、責任明確、分工確實。聯繫各個組織、公共部門與私人部門的策略則有賴於協調，網絡的協調對政策執行不僅有正面的優點，而且能同時創造共同的價值、解決分配的問題。使網絡成員繼續不斷的互動與價值的分享，可以產生足夠的互信，化解衝突解決問題。李宗勳（2007）也曾提出，不同的公共事務需要以不同的策略來執行或提供，處理與人有關的公共需求需要聯合多元面向的資源共同處理，如果能邀集到被服務的對象一起參與討論與規劃，共識比較容易形成，方案比較能切乎重點、行動比較有能量。Vigoda（2002）提出「多面向的協力」（multidimensional collaboration），描繪出社會中各行動者之間的協力關係，如**圖12-3**。

　　綜而言之，公私協力是一種政府與民間社會共同合作，致力於更佳公共服務產出的國家治理行為。這種政府與民間部門公共事務共同治理的協力機制之建立，如果能奠基於理想型合作夥伴關係之認知與學習，對於公共服務的目標具有共識，並在自主、平等的地位之上，資源分享、互利互惠，共同參與決策、互信互重，則將可以有效的整合國家與社會資

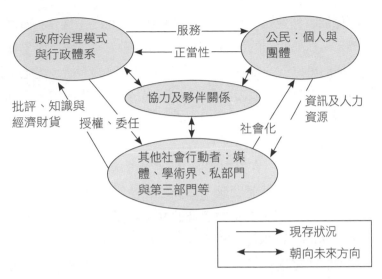

圖12-3　社會行動者間多面向協力關係

資料來源：Vigoda, Eran (2002).

源，形成一互補、互依、互利的協力體系，極大化資源利用的效果，順遂公共利益目標的達成，共創政府、民間部門與社稷民生三贏的境界。欲使公私協力關係能成功運作達成預期之目標，必定有一些公私協力關係的基礎因素，而又可將此些因素分為內在要素與外在要素，以下將分述介紹之（引自梁筑雅，2009）：

(一)內在要素

公私部門間想成功建立合作的關係，應具備基本的內在要素，包含：

1. 避免資源依賴影響組織自主：若組織過分依賴政府資源，其自主性便會降低，容易受到政府的左右或介入，甚至會影響到組織的使命及發展，難以建立真正的協力關係。因此須具備實質的獨立經濟來源，才可使組織真正的獨立（劉淑瓊，1998：159）。

2. 良好的溝通：公私部門的協力關係必須建基於良善的溝通之上。透過不斷地溝通，可以縮小彼此的認知差距，進而形成共識，使得協

力關係能順利進行（孫本初、郭昇勳，2000：103）。而溝通又可分為公、私部門間的溝通、政府間的溝通管道（含縱向層級——垂直、橫向單位——水平溝通）及私部門內部的溝通。溝通管道的順暢與否，將會影響協力關係。而溝通品質的優劣決定於，溝通的頻率次數、溝通資訊的量、清晰度、協調性、開放性與正面性（陳恆鈞、張國偉，2005：53）。

3. 明確的共同目標：在協力關係中，協力的參與者必須具備共同的目標，且目標必須清楚明確，如此才能使合夥參與者知道彼此的願景為何，方能讓協力參與者彼此共存共榮，追求雙贏（吳英明，1996：42-43；孫本初、郭昇勳，2000：101）。

4. 信任：信任是溝通、談判乃至於形成共識的基礎。在公開的情境下，協力合作的雙方可互相瞭解對方的狀況，亦可避免資訊不對稱的狀況發生，建立起平等的地位（吳英明，1996：42；孫本初、郭昇勳，2000：101）。Fukuyama將特定群體之中，成員間的信任度稱之為「社會資本」（social capital），其認為若是此組織能共享倫理價值，則不需嚴謹的契約和法律條文來規範成員間的關係，主因為道德共識為賦予組織成員互相信任的基礎（陳恆鈞、張國偉，2005：55-56）。若合作的雙方能相互信任，乃可為了共同的目標全力以赴。

5. 資源的整合：公私部門彼此透過資源的整合與共同的投入，可以提高資源的使用率，使原本可能被低度利用的公私資源因而轉變成高度使用，並經由利益與權力的分享，使得公私參與者均互蒙其利（孫本初、郭昇勳，2000：100）。

6. 能力：簡單來說指的是協力雙方行為者必須具備相關的智識與之能。以領導者為例，其所具備的能力如：(1)具有網絡結交技巧與人際關係；(2)具同理心誠心對待每一位成員；(3)具洞察力，能正確預測和調整各種行為的能力；(4)具宏觀的視野，能對勾勒出對於未來的遠景；(5)組織動員能力，組織為了達成目標必須投入人力、物力，如何有效調度這些資源，需依靠領導者的智慧；(6)具風險掌控及問題的能力，其能夠處理環境中的不確定性，並以創造性的思維

與方法處理問題（Sullivan & Skelcher, 2002: 101-102；轉引自陳恆鈞、張國偉，2005：55）。

(二)外在要素

1.網絡：網絡為兩個或更多單位的關係形式，並非所有主要的組合成分都圍繞在單一體系中（Kenneth J. Meier & Laurence J. O'Toole Jr., 2001: 272-273，2003: 69）。再者，Podolny與Page（1998）提及網絡主要有三種功能：(1)學習的功能：可藉由網絡快速轉換相關資訊與知識，促進行動者相互學習；(2)取得正當性與地位：網絡行動者可藉由密切關係取得正當性與地位，但前提為網絡必須運作良好；(3)增進經濟利益：穩定的網絡關係有助於降低交易成本，並建立彼此的信任感。

2.夥伴關係：Brinkerhoff（2002a, 2002b；轉引自陳恆鈞、張國偉，2005）將夥伴關係的理想型定義為，各個行動者以相互同意的目標作為基礎所形成的動態關係，並以理性原則劃分工作範圍以追求每個參與夥伴的利益。

第四節　節慶行銷公關策略

節慶的公關行銷策略也是一種文化行銷的過程，林錫全（2009）認為，目前政府的公關行銷主要做法包括專業外包、區域整合和社區營造三大部分如下（引自黃歆琦，2013）：

1.專業外包：公務體系一般不善於行銷，因此，便將活動的舉辦與行銷委託專業的民間行銷公司或公關公司。這些承包公司的主要行銷事項包括：節慶活動內容規劃、場地設計與布置、活動意象的塑造、特產商品的包裝與通路安排、媒體操作、公共關係。

2.區域整合：區域整合是由政府出面，統整地方和民間企業的模式，

結合各縣市或是各鄉鎮、各業者、各個行銷點等,一同來籌辦。

3. 社區營造:落實社區營造,賦予文化節慶創新積極意義,以求實現行銷目標。另外,關於公關行銷的整合,孫秀蕙(2011)指出,行銷部門整合不同的溝通策略,結合新聞媒體和廣告媒體可幫助產品打開知名度。包括產品說明會和宣傳活動等。

章末個案:苗栗桐花祭

一、客家桐花祭

　　行政院客家委員會於2002年首次辦理客家桐花祭活動,透過「中央籌劃、企業加盟、地方執行、社區營造」之合作模式,經過多次與專家學者及文史工作者的意見交流,以及機關內部的討論,終因「油桐樹」分布於客家地區的地域性、與客家墾殖文史的相關性,選定「油桐花」作為客家政策行銷的象徵符碼,以桐花作為文化創意產業的主角,除了喚起客家人對傳統山林生活的懷念,以及對油桐花充滿感恩的記憶,更將傳統客家文化與現代化創意產業相結合,希望以「客家桐花祭」打響客家的知名度(黃順意,2005)。透過深化活動內容,聯合產業與桐花,搭配桐花商品開發輔導、桐花國際觀光路線開發等,希望結合更多的創意與資源,讓客家桐花祭馳名國際;並凸顯地方特色,深化各地藝文活動內容,實現「深耕文化、振興產業、帶動觀光、活化客庄」的活動理念與行銷目的(引自行政院客家委員會全球資訊網-桐花主題館)。

西湖賞桐據點大公開——西湖渡假村
資料來源:西湖渡假村。

二、「客家桐花祭」緣起

　　活動舉辦時間是在每年4-5月，最早是從桃竹苗台地開始，選定這幾個地方是由於，那裡聚居了全台灣逾半數的客家人，再加上台三線沿線山谷間，如內灣、銅鑼、南庄、三義、公館等客家鄉鎮，桐花滿山遍野綻放開來，一路都可以見到盛開的桐花林。這些盛開的白色桐花林，被每一陣春風吹拂過後，總會帶起一陣雪白桐花緩緩飄落，所以又被美稱為「五月雪」。桐花幾乎見證了所有北部客家人的歷史，以桐花作為主題，用以彰顯客家文化再好不過。

　　為了感念客家先人度過二、三百年「開山打林」的艱苦日子，同時感謝孕育無數生命的山川土地，每年的「客家桐花祭」，行政院客委會除了邀請民眾賞花、遊客庄之外，一直傳承著祭拜山神的隆重儀式，提醒客家子弟不能忘記祖先經歷的辛苦時光，應繼續傳承客家文化。過去，油桐樹是台灣重要的經濟作物，廣泛栽種在鄰近山林的客家地區。其中，油桐子可以提煉桐油、油桐木則作為製作民生用品的基本材料。當時台灣的物質環境比較貧乏，油桐木所衍生的經濟價值，也成為許多客家人輔助家計的重要來源，養活了許多客家鄉親。因此，客家族群對油桐、對山林、對自然有深厚的情感和由衷的感恩。祭天大禮，一方面代表對山林大地的感激與崇敬，另一方面也喚起客家子弟再造鄉土與人文的遠景；蘊涵著敬天法地、蕭穆潔淨、虔誠祈福的精神，更鼓勵大家不忘根、不忘本。所以行政院客委會舉辦桐花祭，是用「祭」典的虔誠來舉辦，而不只是代表開花的「季」節而已（2010客家桐花祭官方網站）。

　　所以在2002年有客家桐花祭活動的產生，因為桐花與客家庄有密不可分的關係，早年桐花樹的樹幹可以製作成家具，結的果實可以提煉成防水的塗料，支持了許多客家家庭的生活，稱得上是重要經濟產業之一。早年苗栗縣境內分布很多桐花樹，桐花樹也曾是台灣客家人重要經濟作物之一，果實除了可榨油之外，甚至製作成火柴棒及木屐等，如今已成為客家文化變遷的代表象徵。但真正使油桐形成花海的原因，其實是有段被遺忘的故事。1979年左右，縣政府所屬苗圃曾大量培育生苗供農民栽種，加上

日本傢俱市場剛好需要大量的梧桐木，但梧桐很容易感染簇葉病，使得農民認為可以用「油桐」來取代「梧桐」來出售。但畢竟油桐的品質是不如梧桐的，所以下場則是遭到退貨。此時，失去經濟價值的油桐樹便被遺忘在山林中。雖然面臨無經濟價值的窘境，但因為苗栗縣山多、開發晚，許多油桐自行繁衍下一代，但也因為這樣，現在我們才能看到油桐花海遍布在整座山林中，也造就了另一種美麗經濟，所以油桐花的由來，真可說是無心插柳、柳成蔭（苗栗縣政府，2006）。油桐樹在客家地區成為觀光的對象，毋寧說是一種「非預期的結果」，將來應能夠運用此一結果，再創客家生活區的客家意象，並與客家文化連結。

三、「客家桐花祭」運作模式

「客家桐花祭」整體運作模式如圖12-4所示，由中央部會層級的客委會主辦，採取「中央籌劃、企業加盟、地方執行、社區活化」整個活動的主要策劃與統籌為客委會文教處，協同企劃處等掌控與統籌整個活動方向、主題、地方社團補助經費的審查案監督管理與追蹤考核社團活動的舉辦、人才培訓、行銷廣告的發包與監督。在企業加盟方面，由於「客家桐花祭」的目標之一為振興產業，所以許多客家庄的地方特色產業業者也都

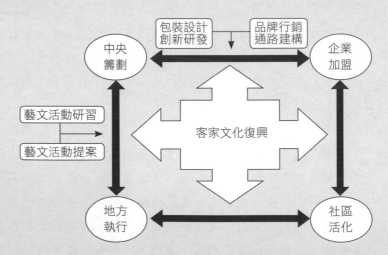

圖12-4　客家桐花祭運作模式

資料來源：俞龍通（2009）。

參與桐花商品的被甄選與輔導，成為桐花特色伴手禮的主要供應商（俞龍通，2009: 158-160）。

桐花祭最大的特色就是地方執行，以今年（2011）為例，就超過13縣市、45鄉鎮市區、120多個政府機關及民間團體，在各地共同辦理2,000多場活動。桐花祭跨縣市、跨鄉鎮、眾多團體參與、長時間和跨活動類別的活動特性，都凸顯地方參與的重要性。這些地方社團都是客家地區公部門的縣市政府和鄉鎮公所、非營利的地方協會和少數營利性社團組成，在舉辦桐花祭的前一年就必須參加客委會舉辦的藝文活動人才培訓，瞭解整個桐花祭的活動方針後，於年底提出活動補助計畫，經審查通過後才在來年舉辦。活動範圍廣泛且類型多元，為符合藝文化和休閒化的時代潮流，許多活動都是音樂類表演和親近大自然的活動為主，多采多姿美不勝收。若缺少了這些社團的參與，客家桐花祭無法維持這麼大規模且長時間性的活動張力，這種中央與地方，政府公部門與地方非營利組織夥伴關係的營造和維持實為桐花祭能夠繼續舉辦下去的重要因素。每年這些社團為了展現更具創意的活動，各個無不挖空心思、腦力激盪的積極投入辦理，而社區也藉由活動的舉辦，更為活化（俞龍通，2009: 158-160）。

四、歷年「客家桐花祭」發展與績效成果

行政院客委會自2002年開始舉辦「客家桐花祭」，秉持企業化行銷理念與創新創意的發想活動，以遍地開花形式整合地方縣市政府、地方文史、社區社團、產業等各方資源，並輔導相關業者開發桐花創意商品，不僅活化客庄更帶來無限商機，成功開創出一片「桐花藍海」。

桐花祭因屬於開放性活動，其參與人次與產值隨著活動越辦越多且越來越大型後，就難以準確估算其準確值了。過去已對外發表的為2003年至2006年，數據係由行政院客委會內部就各地活動人潮參與狀況推估出來的。從2003年遊客人次18萬人，到2006年已達到500萬人次，年年都數倍成長。而產值從2003年5萬、2004年30萬、2005年35萬到2006年高達50萬，都可看出桐花祭產值年年增長的情形。之後中斷數年未曾推估相關產值及人數，直到2010年，委託蓋洛普市場調查公司進行調查，透過專業統

計數據檢證桐花祭的節慶美學經濟力。調查結果顯示遊客人次為628萬、總體經濟效益更高達106億，其成果讓各界嘖嘖稱奇。以2011年不論活動還是商品的數量都是成長的情況，帶動了千萬人潮是大家的共識。

　　綜合過去客家桐花祭成功舉辦的經驗，客家桐花祭已形成國內客家文化系列活動中最具規模，也成功吸引跨越族群、地域甚至國際的遊客，於每年3-5月桐花開花期間，分享桐花祭各項紀念慶典活動、客家文化、客家美食、客家傳統特產的最佳時節。由於極為成功的行銷策略，因此客家桐花祭的巨大、深遠及強勢的影響力，改變了台灣的節慶生態、文創模式，也改變了無數參與者的人生，對於提升客家文化及經濟，都已經產生十分正面與顯著的影響。

　　資料來源：俞龍通（2009）。

Chapter 13

節慶活動規劃

樂活
Lohas

Ecology

浪漫
Romantic

購物
Shopping

美食
FOOD

文化
Culture

臺灣觀光年曆

2013年「臺灣觀光年曆」不再以景點介紹，將改用
各地的特色活動行銷台灣，透過活動資訊的整合建
置及新興科技的應用

臺北最HIGH的...

2013阿里山日

傳統版
TRADITION VERSION

第一節　活動規劃

一、活動的定義

活動之字彙非常廣泛，英文裡常用詞包括：Event、Fair、Festival等等，其泛指的時效與規模之定義卻不盡同，鄭瓊慧（2004）整理節慶活動相關名詞彙整如下：

1. Event事件、活動：指任何一個經過特別安排的活動皆稱之，活動時間較短，包含Festival、Fair。如兵馬俑展、日本花展、世貿電展。
2. Fair展售會、交易會、市集或廟會：不像Festival隱含慶祝之意，為一種傳統的市集，並具有商業交易本質。如美國各州每年舉辦一次的州博會。
3. Festival慶典、節慶、藝術節：慶典或節慶。含有慶祝意思，具有一公開慶祝主題的活動。如泰國潑水節、台中媽祖文化節、宜蘭搶孤、基隆的中元祭。
4. Mega-event大型節慶活動：指大型節慶。為一個具有價值的大型活動，如世界級的，其經費之投入非常可觀並帶給當地顯著的經濟收入。如雪梨奧運、奧林匹克運動會。
5. Hallmark event特殊事件：每年於一定期間內固定舉辦一次的活動，主要係以活動的特殊性及其對遊客的吸引力，提高一觀光地區之知名度增加收入。如日本雪祭、宜蘭國際童玩節、台東南島文化節、屏東縣黑鮪魚文化觀光季、白河蓮花節。

「活動」一詞指的是為了紀念或慶祝特殊的時刻，或者是為了達到特定的社會、文化、企業目標，而在事情精心、刻意設計出來的獨特儀式、典禮、演出、慶典。

二、活動規劃

　　根據國立新竹教育大學體育學系（2005）《休閒活動理論與實務》中的創造自己的活動(三)—活動企劃書指出，活動企劃書除內容要能夠縝密詳實的規劃活動內容外，最重要的部分在於活動的創意點，它是整個活動的賣點，也是最能夠吸引參與者的部分。在撰寫活動企劃書前，應該先掌握目標群體的年齡層與背景，然後發想出整個活動所欲塑造的體驗為何，整個活動的內容走向也朝此一方來來規劃，如此才容易撰寫出具有特色的活動企劃案。

1. 考驗營可以考驗參與者的膽識、體能、知識或常識；活力營可以激發參與者的創意，或是親身體驗農夫收割、打穀生活；迎新生活營則可以利用座談、分組討論、競賽等方式進行學長姐與學弟妹間的互動與認識，當對整個活動有初步的構想與創意點後，再來就是將思想化為文字的過程。
2. 根據閱讀對象而分為對內企劃案與對外企劃案兩種。一般來說，如果企劃案屬於對外企劃，則內容僅需一般常見的項次加上附錄即可，重點在於活動的創意點、內容與執行的方式。而對內企劃案是提供給活動工作人員進行活動規劃與執行所需的企劃案，則需要詳細羅列活動內容的各項細節與執行的步驟，使工作人員能夠依企劃書內容執行籌備或是活動流程的工作。
3. 最後，企劃書內容的編排相當重要的，一個好個企劃書閱讀起來應該是輕鬆、愉快且容易瞭解的，所以，有經過排版過的企劃書，甚至有經過美工編排的企劃書將會是讓人較有意願去閱讀的。電腦打字、列印應該會較手寫的企劃文案讓人更樂於閱讀。
4. 活動企劃＝活動＋企劃。要寫活動企劃很簡單，坊間或網路上就有許多範例可以臨摹。但是要寫出好的活動企劃，卻不是那麼簡單，因為一份好的企劃書要有創造力和感動力。

　　朱俊蓉（2013）提出活動成功的關鍵、活動成功的要素、活動規劃

工作的重點說明如下：

(一)活動成功的關鍵

　　活動係透過多種方式籌辦，活動要成功首重依活動目的規劃及落實執行。活動要執行成功，需要重視的要素有人力的安排、時間、活動場所及應用規劃，以及活動現場促進事務等，但是，計畫永遠趕不上變化，所以每場活動都應非墨守成規，而且需依即時變化因應。

(二)活動成功的要素——人力安排

　　團隊要有系統才走得更穩，並視各展場條件及規劃，各個活動執行向來會有不同程度及差異，一般必須透過開會、溝通來建立共識、完成分工及合作，尤其活動銜接及開幕、導覽要特別注意。活動絕不會是一個人負責就能夠成功，必須靠團隊合作才是長久之計，而主管或活動負責人的領導，在活動中將扮演著成功的關鍵，要讓團隊在不論遇到什麼樣狀況都有能力可以解決問題！

(三)活動規劃工作的重點——時間

　　任何活動開始前，每個人一定都經歷過眼前堆滿如山的文件、待辦事項與聯絡不完的工作，除了例行的工作外還得出差（場地視察、設備確認、協調會議等），雖然每場活動都希望儘早規劃，但每場活動卻總因種種狀況永遠不能提早準備，所以，除了常常會遇到不可知的變化外，也經常會有政策急轉彎的現象，此時，我們除不定期舉行活動會議，透過大家集思廣益、凝聚共識外，時間的分配及掌握更是關鍵。活動即時、如期展開是基本要求，如果時間妥善安排並提前或即時因應，可以讓活動執行從容不迫，若能完善應用並預留反應調整及排演訓練時段，那活動就容易內外兼籌並顧了，活動一定要掌握時效，就能從容找出各方面的需求及處理方法，令活動圓滿完成。

◆活動進行前工作

　　大型活動執行方面也可以仔細一些而另有規劃書（活動手冊，給執

行人員使用），內容可以包含所有相關事項（人時地物）、籌備工作人員、進退場、檢測查驗、場地、會議、管理、後勤、指揮、通報、考核及表單管理等，更詳細更可以將辦理期間天氣概況（過往年均）、路況、交通、食宿及周邊協力系統安排等納入，有手冊依循，沒手冊即靠團隊各組負責人及有經驗者在各相關事項協助推動、確認及掌控。

1.活動場地及時間。

2.事先周全準備，活動定能成功。

◆活動結束準備工作

有始有終，活動要結束了，不要虎頭蛇尾而功虧一簣，不論是歷程記錄、檔案彙集、現場復原、公物歸還、意見蒐集、滿意度調查、問題彙整、執行檢討，甚至費用報支、結案報告等，都應該掌握時效確實辦理，即可以對活動最終作個審視，更可以他山之石作為仿效或改進。

三、活動策劃的定義、特點與程序

根據月兒（2017）整理歸納活動策劃的定義、特點與程序如下：

(一)活動策劃的定義

活動策劃是一項有目的、有計畫、有步驟地組織眾多人參與的社會協調活動。這一定義要把握三個重要概念：

1.活動要有鮮明的目的性。

2.要有計畫性。

3.眾多人參與是大型活動重要的概念。

(二)活動策劃的特點

1.必須有鮮明的目的性。

2.廣泛的社會傳播性。

3.嚴密的操作性。

4.高投資性。

(三)活動策劃的程序

從程序上說，大型活動策劃和實施，要完全按照公關四步工作法的要求執行：第一，立項，就是要把活動作為一個項目確定下來，這個活動要不要做？為什麼做？一定要很清晰。第二，進行調查和可行性研究。做調查，大家很清楚，不詳細闡述，但活動策劃調查有其特殊性，例如調查的內容：國家關於大型活動方面的政策和法規、公眾關注的熱點、歷史上同類個案的資訊、場地狀況和時間的選擇性，都是調查的內容。

Allen、OToole、McDonnell以及Harris等四位學者在《節慶活動與管理》一書中，提出活動策略應該具備活動前的規劃、人力資源管理、活動行銷、策略性行銷等要素，而活動的策略計劃程序之元素應包括：宗旨願景與任務、目標與方針、環境分析、策略選用、策略評估、執行計畫、監控機制、活動評估與回饋等八個程序。根據Rossman、Schlatter提出活動策略之四個階段，研究整理並繪製如**圖13-1**所示。

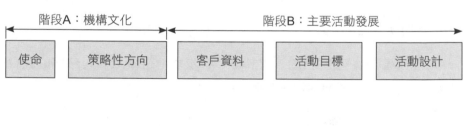

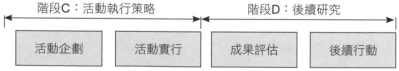

圖13-1　活動策略程序

四、活動策劃的流程

Morebrains（2017）指出活動策劃的流程如下：

(一)活動策劃的思路

◆活動策劃的五大要素

1.需求：合作雙方的需求（活動的目的或理由）
 (1)開發中需求的三個層次：業務需求、用戶需求和功能需求等。
 (2)定義項目目標：項目可交付的結果；制定項目開發的最終截止日期；交付結果必須滿足的質量標準；項目不能超過的成本限制等。
 (3)定義項目前提：項目是否需要其他人員；項目是否有所需的資源；成本對項目有多重要，誰有權增加項目預算；項目的風險是否可控等。
2.文案支持：活動策劃稿、宣傳文案、簡訊文案等。
3.設計：達到最終展現效果。
4.物料（主要是宣傳物料）：
 (1)線下：各種宣傳物料（POP、易拉寶、DW小冊子、刀旗、宣傳單等）、活動會場、PPT等。
 (2)線上：各種宣傳推廣渠道、平台的選擇。
5.獎品：獎品的設置要盡量與主推的產品相結合，考慮針對的用戶群、預算以及活動效果。

◆活動策劃的注意事項

1.檢查思路：
 (1)模擬從客戶的角度去思考問題，換位思考，看看有什麼缺陷。
 (2)特別注意細節方面，這點是你作出的方案與別人有區別的最重要的方面。
 (3)從不同的角度出發，盡量提供多套方案。

2.貫穿始末的五件事（what、why、for whom、how、how to do well）。

3.應急預案。

4.平時積累。很重要的一點是對策劃感興趣：每天至少搜集一個活動策劃或者營銷策劃的案例，分析總結，厚積薄發；留意生活中的策劃的思路、小禮品。

◆策劃文案的具體構成要素

1.活動目的（活動需求／活動訴求）。

2.活動前期準備：活動時間、活動地點、活動要求等。

3.活動規則及獎品設置；活動預算。

4.活動具體流程安排。

5.活動後期維護。

6.活動總結。

(二)活動策劃的流程

◆活動策劃的理由

找到活動策劃的理由，如**表13-1**所示。

◆如何寫活動策劃——將理由和活動規則有效結合起來

將活動設計與理由無縫對接，舉例說明：如果你是某個電商網站的運營人員，要策劃某個商品的活動，希望讓客戶感到獲得了實惠，但是你又沒有高昂的運用費用，那麼可以怎麼做呢？

1.具體的活動策劃要素：

(1)活動主題吸引人。

(2)認真匹配活動主題與理由。

(3)仔細設定活動方式與規則。

(4)讓活動給人獨特的感受（換位思考，抓住客戶心理）。

2.活動規則的設定：記住兩句話——流程簡單少思考，文案清晰無歧義。

表13-1 活動策劃的理由

理由	內容
時間	1.法定節假日，例如：五一國際勞動節——勞動最光榮；國慶節——國慶七天樂等。 2.季節變化，例如：換季大清倉等。 3.公司歷史上的今天，例如：公司七週年店慶，滿99元送50元，店長都瘋了！ 4.隨著網際網路的興起，雙十一、雙十二之類自創節日被渲染成全民狂歡，也可以借鑑。 總結：以時間為理由做活動，比較容易獲得客戶的認可。客戶可能真的以為你是七週年店慶，但是隨著網際網路的興起，如果是事先做過提價處理，可能反而對公司的品牌不利，因此對規則的設置就顯得尤為重要，還有就是文案的吸引力和自傳播。在這種情況下，內容運營實際上比產品可能更吸引人。
商品／產品本身	推出最新款的商品／產品，打響市場，例如：遊戲公司的開服優惠活動、戰場活動等；公司的開業、新品發布會等。 總結：以產品本身的訊息作為活動，要求策劃人員對產品本身有深刻的瞭解，並且能夠抓住消費者最感興趣的點去組織和引導。
行業熱點／新聞熱點	EIA暴跌、美聯儲最新會議、非農數據公布等。 總結：從這個角度去策劃活動，要知道最近有哪些熱點（賣點）、投資者為什麼關注這些熱點，以及這些這點我可以怎麼利用。
自爆	這種策劃有點風險： 1.如果是標題黨，會讓客戶產生反感的心理。 2.如果真的揭露公司的短處，可能結果反而給品牌帶來損失。 總結：一般這種情況，可以用一些普遍存在的缺點入手，然後説明公司在這方面一直在努力等之類的策略。但是總的來説有很大風險，要累積案例，並且有足夠的經驗和把握，再去使用。

3.具體的規則設定：它在很大程度上決定了用戶關注的利益點是否足夠到吸引用戶來參加活動。注意事項：

(1)普獎不一定比抽獎方式好，但是如果抽獎的規則和分級曝率設計不好，還不如簡單粗暴的普獎。

(2)活動規則越複雜，用戶逃跑的心態就越大。但是如果採用遊戲化的設計規則，分步驟給予獎勵，那麼用戶就會很聽話的跟著你的節奏來。

◆如何進行活動策劃

規則設定好了，還需要宣傳推廣的配合，才能達到最終的好效果。

(三)活動獎項設置

1.送實物獎品：獎品要盡量與產品相關，例如做珠寶金融的產品活動，送客戶的獎品就可以是金銀首飾、珠寶首飾等，這樣不僅可以宣傳品牌，同時也可以節省成本。

2.博彩獎品：刮刮樂、福利彩票等。

3.換購。

4.送微信紅包，設置紅包密令：密令的設置需要好好想一下，可以傳播品牌價值、電話號碼之類的，加深印象。

5.積分送獎品：思考什麼樣的獎品是客戶真正需要的獎品、能讓客戶感到關懷的獎品。例如38婦女節那天，有的送玫瑰花，有的送廚房用品等。

(四)活動策劃的思考與總結

◆企劃文案的寫作實操總結

1.換位思考：用戶思維和老闆思維，文案要符合公司要求和市場規律。

2.策劃實操：細緻，反覆檢查；用戶體驗；從不同角度出發，盡量提供二手方案；應急預案；策劃要有邏輯性。

3.熟悉自己的產品：結合以前活動策劃的文稿，先從模仿開始。

4.真實：文案的策劃的基礎還是真實，只有建立在真實基礎之上的策劃，才會有思路。

5.回溯：從案例推導到需求，多收集案例，然後從後往前推，分析出它的需求是什麼；根據需求它是透過怎樣的活動規則來實現的。積累總結，厚積薄發。

◆活動策劃的想法──find new ideas

1. 活動策劃的目的（訴求／需求）：這一點貫穿活動策劃的始末，從一開始就要記在心上。策劃的內容無論多麼新穎，主題不能偏移，各種活動形式都是為了實現活動目的而服務。

2. 換位思考──活動策劃可以想到的客戶心理
 (1) 博彩心理：可以設置大抽獎、同步抽獎之類的形式。
 (2) 炫耀心理：可以用排名制、積分制等。

3. 活動策劃如何吸引人：
 (1) 活動有趣。
 (2) 活動有利益點（獎品）。
 (3) 活動從客戶角度出發，想客戶之所想。

4. 精準定位──把握活動對象。

5. 活動分享──擴大傳播範圍，降低活動預算。

做活動，除了能夠給用戶帶來獎品等實物好處之外，還要有傳播價值，增長見識等方面的內容。例如事件營銷、口碑營銷、新奇點等，內容運營才是活動區別與競爭對手的關鍵！

第二節　旅遊節慶策劃怎麼做

根據唯美鄉村（2019）提出的旅遊節慶策劃的涵義、規律、原則、流程與方法如下：

一、旅遊節慶策劃的涵義

旅遊節慶策劃，是指在把握市場需求和動機，掌握相關產品開發狀況和競爭態勢的基礎上，整合系列節慶活動、旅遊吸引物、旅遊設施和旅遊服務，按照一定的原則和方法，深度開發、主題提煉、整體運作，進

行系統而全面的構思，以達到預期目的的綜合性創新活動。旅遊節慶策劃，特別是大型旅遊節慶策劃，是一項涉及面廣，全方位、多角度的系統工程。旅遊節慶策劃的內容涉及旅遊節慶的各個方面，包括旅遊節慶的主題、目標市場、旅遊節慶舉辦的時間、地點、規模、費用預算、宣傳策略和方案，活動設計與實施以及效果測定與評估總結等。

二、旅遊節慶策劃的規律

(一)時間規律的表現

　　1.季節性：春季和秋季的旅遊節慶更為豐富。
　　2.短時性：旅遊節慶是在一定時間內舉辦的，具有短時性，一般來
　　　說，旅遊節慶持續的時間在一週到兩週左右，規模較大的旅遊節慶
　　　也不會超過一個月的時間。
　　3.週期性：旅遊節慶的週期性規律，一方面，表現為舉辦的週期性，
　　　絕大多數旅遊節慶總是在固定的時間週期內舉辦，或者一年一次，
　　　或者兩年、數年一次，時間不等；具體時間相對固定，某一旅遊節
　　　慶總是在某一固定的季節或日期舉辦。

(二)影響時間規律的因素

　　旅遊節慶具有自身的特點，有特定的主題、在特定的地點或同一區域內定期或不定期舉辦，能吸引區域內外大量遊客，相異與人們常規的生活路線、活動和節日；舉辦地自然經濟狀況為旅遊節慶的策劃提供了最基本的素材和載體，許多旅遊節慶正是基於當地特殊的自然條件或物產選擇主題，並舉辦了豐富多彩的旅遊節慶活動；客流狀況，遊客的旅遊活動具有季節性，表現為旅遊目的地和旅遊活動在時間分布上的不平衡。

三、旅遊節慶策劃的原則

　　旅遊節慶策劃的原則包括文化原則、市場化原則、大眾化原則、特色化原則、系統化原則、可行性原則、可持續性原則，如**表13-2**所示。

表13-2　旅遊節慶策劃的原則

原則	內容
文化原則	節慶是一種文化的表達方式，它們既包含了娛樂或休閒的成分，更昭示中華民族特有的生活方式與文化取向。文化是旅遊節慶策劃的核心和靈魂，旅遊節慶策劃必須依據文化要素進行，具有明確的文化主題和濃郁的文化色彩。在旅遊策劃中，文化原則的應用體現在把握文脈。所謂「文脈」是指旅遊的自然地理背景、文化發展脈絡和社會經濟背景所形成的「地方性」。
市場化原則	旅遊節慶策劃的市場化原則包含了兩層涵義：一方面，市場需要什麼，策劃提供什麼，要求以現有市場需求為導向，策劃適應市場需求的旅遊節慶產品；另一方面，策劃提供什麼，市場就需要什麼，要求在準確調查分析現有市場需求及其發展趨勢的基礎上，挖掘消費亮
市場化原則	點，引導潛在需求轉化為現實需要，創造出引領市場潮流的旅遊節慶。透過不斷的、超前的創新，創造出持續競爭優勢，獲得社會、經濟、文化效益。堅持旅遊節慶策劃的市場化原則，主要從以下幾方面入手：(1)主題確定的市場化；(2)操作過程的市場化；(3)評估後操作的市場化。
大眾化原則	吸引大眾參與，聚集人氣，使旅遊節慶成為長久的旅遊吸引物，促進旅遊業的發展，是舉辦旅遊節慶的重要目的，這要求旅遊節慶策劃遵循大眾化原則。要實現旅遊節慶的大眾化，首先要明確旅遊者在節慶活動中扮演的角色。按旅遊者參與活動的程度可分為三類：被動參與者、中間類型者、主動參與者。旅遊節慶活動的大眾化，就是要擴大中間類型者、主動參與者的數量，並透過主辦者設計出更多、更好的活動項目，增加被動參與者、中間類型向主動參與者的轉變。
特色化原則	要擴大旅遊節慶的影響力，吸引更多的遊客並讓其成為該旅遊節慶的忠實擁護者、參與者，就必須突出節慶活動的區域特殊性和個體性，有自己的特色。旅遊節慶特色來源於兩個方面：(1)個性，旅遊節慶策劃應利用本地的特殊資源，開發出具有個性和特色的節慶活動，突出本地區達到鮮明個性與魅力；(2)創新，旅遊節慶策劃的創新，做到求新、求異、求變，既可以是節慶概念、節慶主題、節慶理念、活動內容、活動形式、舉辦體制的創新；也可以是標新立異、異想天開，找到或創造與眾不同的新內容。

（續）表13-2　旅遊節慶策劃的原則

原則	內容
系統化原則	旅遊節慶策劃是一項涉及面廣、全方位、多角度的系統工程。旅遊節慶中各個環節的策劃都涉及一系列旅遊吸引物、旅遊設施、旅遊服務等資源的整合安排，牽涉到政府、企業、景區、社區等多個部門的參與和合作。因此，旅遊節慶必須遵循系統化原則，即圍繞節慶主題，統籌安排旅遊節慶的各項活動和服務，確保各個環節、各部門之間既有獨立的分工，又能相互協作，構建出一個統一性與獨特性相結合的完整系統，才能打造出一個品質高、完整性強、影響力顯著的旅遊節慶。
可行性原則	旅遊節慶策劃是一個綜合性的活動，對資源的整合，涉及的範圍非常廣，因此在考慮策劃方案時，必須考慮可行性。在旅遊節慶策劃的最初階段，可以大膽想像。但在策劃成型的階段，卻需要小心求證，對策劃能否實施這一問題進行詳盡的分析。遵循可行性原則，需要從實際情況出發，具體活動、舉辦時間、範圍規模等內容的確定都要符合當地實際，在確保活動的內容和形式具有前瞻性和吸引力的同時，也要充分考慮舉辦當地的實力與承受能力。
可持續性原則	資源和環境是旅遊節慶產生與發展的基礎和條件，資源的永續利用和人文、生態系統的可持續性的保持是旅遊節慶持續發展的重要條件。旅遊節慶策劃應兼顧社會效益、經濟效益、文化效益和生態效益，既有利於旅遊節慶發展成連續的或週期性的系列活動，又有利於當地的可持續發展。

四、旅遊節慶策劃的流程

1. 明確舉辦目的，獲得明確的策劃方向。
2. 調查分析基礎資料，調查將為旅遊節慶策劃提供可觀的依據，透過相關資料的調查分析，選擇目標市場並確定活動定位。
3. 確定旅遊節慶活動的主題，主題是策劃活動的靈魂，它統率著整個項目的策劃創意、構想、方案、形象等要素，貫穿於整個項目策劃之中。
4. 確定旅遊節慶的初步方案，首先成立組委會，其次擬定旅遊節慶活動方案。
5. 方案的審批與檢查，方案確定後應交有關部門領導和專家進行評審。

6.項目落實、推進階段。

7.旅遊節慶活動策劃評估。

五、旅遊節慶策劃的方法

(一)旅遊節慶策劃的創意方法

1.整合資源法，透過系統的分析，選擇適當的主題和內容。

2.「舊瓶新酒」法。

3.逆向思維法。

4.效用疊加法。

(二)旅遊節慶主題的選擇技巧

1.既有性主題：是歷史發展過程中逐漸沉澱而形成的，大多存在於傳統的節慶活動中。

2.創造性主題：大多出現在為滿足當地旅遊業的發展需要而人為創造、設計的旅遊節慶活動中。

(三)旅遊節慶策劃的要訣

◆打造高品質的旅遊節慶品牌

旅遊節慶品牌是指那些知名度高，具有廣泛客源市場、完善的經營管理體制，活動內容豐富多彩、規模較大、舉辦日期較為固定，有持續辦節的傳統和旅遊吸引力，並能產生一定的經濟、社會、文化效益的旅遊節慶。

◆樹立鮮明的旅遊節慶形象

應注意以下幾點：

1.特色突出、個性鮮明、通俗易懂的旅遊節慶名稱，是樹立旅遊節慶形象的第一步。

2.標識是用符號、圖案、顏色等視覺方式來表達品牌形象的重要載體。

3.主題口號能夠為旅遊節慶造勢。

4.細節決定成敗，旅遊節慶整體形象的塑造離不開對細節的關注和打造。

◆注重全方位的旅遊節慶行銷宣傳

1.從時間軸上講，旅遊節慶策劃宣傳應該是事前、事中、事後的全過程宣傳，所以要制定全過程的旅遊宣傳計畫。

2.旅遊節慶策劃宣傳具有技巧性，應針對目標市場，選擇有效的媒體，而且在宣傳中要注意宣傳的頻度。

3.旅遊節慶宣傳要注意挖掘活動期間的亮點。

4.旅遊節慶宣傳要結合時事、事件做技巧性宣傳。

5.要建立自己的宣傳陣地。

6.召開新聞發布會，旅遊節慶可以透過召開新聞發布會的形式拉開宣傳的序幕。

第三節　節慶活動策略規劃

Copley（2001）從行銷的立場來看，指出以藝術結合觀光的形式是一必要的運作機制。因此，一個成功的地方節慶活動，不僅必須具備本質上所需的文化內涵，更需一套周詳的行銷策略。地方節慶活動不僅在發展上具有獨特的文化意涵，更是地方在推動地方行銷的利器。

McDonnell、Allen與O'Toole（1999）指出，運用市場行銷之基本概念，歸納出五大需求要件，繼而擬定節慶活動行銷策略計畫，其五大需求要件為：

1.應充分去分析、瞭解目標市場的需求，同時用來設計、規劃節慶活動之內容。

2.應加以評析區域內，其他同質相關節慶活動之特色與定位。

3.應預測節慶活動中，潛在遊客量多寡與其具有之特質。

4.應預測遊客可接受辦理節慶活動之時間，與消費的額度。

5.應瞭解節慶活動中遊客的消費模式以及促銷策略為何。（陳麗妃，
　2004）

　　規劃程序其實就是「目的」以及「為達目的所採之手段」。節慶規劃策略程序過程，包括認知、選擇與評估三大部分，其重點說明如下（Allen, 2004）：

1.宗旨、願景與任務：每個節慶活動都需具備一個清楚說明舉辦目的的任務宗旨，而任務宗旨的擬定又取決於參與活動各利害關係人之需求。任務宗旨則是執行活動之單位具體陳述自己要完成的工作內容。任務宗旨一旦建立之後，以其為基礎，發展出該活動的目標、工作內容並讓整個活動的工作人員、義工等瞭解活動的本質及目的。

2.目標與方針：任務一旦確立，執行者接下來必須設定目標與方針。一套明確的目標，能讓大家有方向、有焦點，才好辦事。可透過量化方式讓執行者取得共識、所有資源與列出行動時間表。

3.環境分析：欲瞭解節慶活動的內、外部環境，透過SWOT分析法，分從優勢、劣勢、機會、威脅四個角度展開。外部環境包括政治法律、經濟、社會文化、科技、人口結構、實體環境、競爭等面項。內部環境包括團隊內進行自評、財務、人力、資訊流通、專業程度、合作廠商、硬體、軟體資源等。

4.策略選用：選用最佳策略以達到該活動的目標與任務。

5.策略評估：依適切性、需要性、可行性進行評估最適策略。

6.執行計畫：策略選定後，以一系列的執行計畫（政策方針、工作規則、標準作業程序）來加以付諸行動。將執行計畫標準化，成為下次同一活動的依據，也節省日後同一活動的決策所需時間，讓各項內容在事前預定、有計畫的情況下進行。

7.監控機制：依監控系統將行為表現與預定目標相比，以確保依計畫內仍執行。

8.活動評估與回饋：透過評估才能真實反應活動的優缺點以供日後改進，亦可將相關回饋傳遞給整個活動的利害關係人進行檢測依據。

第四節　節慶活動的公關企劃流程與環境分析

從整合行銷傳播的角度來談公關企劃，Schultz與Schultz（2003）曾提出五個步驟的公關企劃模式：(1)界定顧客與潛在消費者；(2)評估顧客與潛在消費者的價值；(3)創造和傳遞訊息之誘因；(4)評估消費者投資報酬率；(5)計畫執行後的分析與未來的規劃。此外，Robinson（1990）提出公關的運作架構五步驟：(1)分析問題，確定公關目標；(2)發展公關計畫；(3)執行公關活動；(4)測量公共關係效果；(5)修正計畫。Center（1981）也指出，公關活動的過程算是解決問題的一種過程，可以分成四個步驟，分別為：發現事實、計畫、溝通和評價。另外，Marston（1979）提出的公關步驟理論「RACE」，為研究（Research）、行動（Action）、溝通（Communication）以及評估（Evaluation）。

公關企劃與執行流程時，常用的分析方式有SWOT以及PEST分析。

一、SWOT

游瑛妙（1999）對SWOT分析方式提出以下的解釋：SWOT是由Strength、Weakness、Opportunity、Threat這四個單字的字首所組成，分別代表優勢、劣勢、機會與威脅。在行銷學的範疇當中，SWOT是分析策略行銷的一種主要分析模式，藉著調查組織內部、掃描外部環境，分別找出組織內部在面臨市場競爭時遇到的優勢與劣勢。

根據MBA智庫百科（2012），SWOT主要分析以下的四個要素：

(一)機會與威脅分析（environmental opportunities and threats）

隨著經濟、社會、科技等諸多方面的迅速發展，特別是世界經濟全球化、一體化過程的加快，全球信息網路的建立和消費需求的多樣化，企業所處的環境更為開放和動盪。這種變化幾乎對所有企業都產生了深刻的影響。正因為如此，環境分析成為一種日益重要的企業職能。環境發展趨勢分為兩大類：一類表示環境威脅，另一類表示環境機會。環境威脅指的是環境中一種不利的發展趨勢所形成的挑戰，如果不採取果斷的戰略行為，這種不利趨勢將導致公司的競爭地位受到削弱。環境機會就是對公司行為具有吸引力的領域，在這一領域中，該公司將擁有競爭優勢。

(二)優勢與劣勢分析（strengths and weaknesses）

識別環境中有吸引力的機會是一回事，擁有在機會中成功所必需的競爭能力是另一回事。每個企業都要定期檢查自己的優勢與劣勢，這可透過企業經營管理檢核表的方式進行。企業或企業外的諮詢機構都可利用這一格式檢查企業的行銷、財務、製造和組織能力。每一要素都要按照特強、稍強、中等、稍弱或特弱劃分等級。所謂競爭優勢是指一個企業超越其競爭對手的能力，這種能力有助於實現企業的主要目的——贏利。但值得注意的是：競爭優勢並不一定完全體現在較高的贏利率上，因為有時企業更希望增加市場份額，或者多獎勵管理人員或雇員。

企業經過一段時期的努力，建立起某種競爭優勢，然後就處於維持這種競爭優勢的態勢，競爭對手開始逐漸做出反應；而後，如果競爭對手直接進攻企業的優勢所在，或採取其他更為有力的策略，就會使這種優勢受到削弱（MBA智庫百科，2012）。

二、PEST：環境分析

Gregory（2001）主張公關人員在擬定策略時，可採用PEST分析，作為偵測環境之用。這種分析方式包含了政治、經濟、社會、科技這四個主

要的面向。

　　吳清山與林天佑（2011）強調這種分析方式通常會與SWOT分析法結合，分析組織在外環境的國內政治、經濟、科技與社會現況和未來發展。為了強化組織的經營效能，非營利組織也引進私人企業的思維，避免組織隨著「成長—顛峰—衰退」的自然發展歷程，逐漸老化，因此擬訂發展策略成為活化組織的重要方法，而PEST分析法成為組織研訂發展策略的重要依據。

　　Ian McDonnell等人（2010）將原本的PEST偵測環境指標，再區分得更細緻，他認為在分析慶典活動舉行的環境時可從五大面向考量，他以雪梨藝術節為例說明。

1. 政治環境：各級政府都可能是生產或贊助活動的參與者。在政府發生改變時，更須注意政府是否仍舊有意願參與活動的籌備。在2001雪梨藝術節的案例中，新南威爾斯以及雪梨市議會都在贊助商和場地方面占有相當積極的角色。

2. 影響因素包含經濟的未來走向、匯率、利率、失業率、家庭收入成長、政府財政政策。舉例來講，當澳幣對美元貶值時，帶進外國藝術家到雪梨的成本將巨幅增加。

3. 社會人文環境：包括目標市場的大小、族群；生活型態的改變；工作模式轉變；社區人口組成轉變，以上都是可能影響行銷策略的幾個社會人文環境因素。例如，雪梨藝術節的管理人員觀察到女性生育孩童的年紀往後延，這表示目標市場當中十八歲到三十歲的女性可能投注比以往更多的時間和收入在慶典活動上。

4. 技術環境：技術環境的變動，例如大型螢幕DVD在澳洲富裕家庭中普遍，這也代表家庭中的室內娛樂盛行，這對於慶典活動的行銷來說，就相當具有挑戰性。

5. 藝術環境：因為藝術具備不斷變化的特性，表現方式常常推陳出新。因此，慶典負責人必須實地觀察和活動相關的藝術環境，把適當的創新包含在活動商品當中。

三、節慶活動的效益評估

　　活動帶來的影響可以分成有形和無形的影響。有形的影響舊相是經濟利益，無形的影響就如社區總體的形象、居民的自豪感等。評鑑，是活動管理的一項重要環節。Getz（1997）曾經提出三個最適合進行活動評鑑的時段，分別是活動前的評估、活動中監督活動的進行、活動結束後的評鑑。

(一)活動評鑑的定義和方式

　　Ian McDonnell等人（2010）認為，活動評鑑是以嚴格的態度觀察、評量與一項活動的執行過程，來為其成果進行評分，它能夠勾勒出一項活動的真實面貌，顯現該活動的基本特性和一些重要的統計數據，並提供回饋給活動的關係人。評鑑可以讓整個活動辦得更好，評鑑的程序能讓活動更精進，圖13-2為整個活動管理的程序，評鑑在這個過程中扮演不可或缺的角色。具體的評估程序包含「收集資料、觀察、會議召開、問卷調查」等。

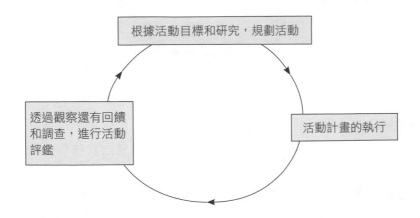

根據活動目標和研究，規劃活動

透過觀察還有回饋和調查，進行活動評鑑

活動計畫的執行

圖13-2　評鑑以及活動管理程序

(二)評鑑活動時可取得的資訊來源

Yeoman等人（2004）提到，在蒐集活動評鑑用的資訊時，有八大來源可以採納，分別是：

1.觀光客的觀察，問卷調查。
2.維安人員分析人潮、交通和事故。
3.專家和部門主管的反應。
4.協會、社區等的看法。
5.活動合辦者的觀察和看法。
6.秘密觀察（參與觀察）。
7.組織員工和志工的意見。
8.贊助者的意識。

章末個案：節慶讓台灣成為嘉年華島

一、豐富多元的節慶活動

若將節慶活動分類，最為人所知的，莫過於先民流傳下來的傳統民俗節慶，成為最大宗的類別。例如平溪天燈、鹽水蜂炮、大甲媽祖繞境、內門宋江陣等，就像經過歲月淘洗的古典樂，散發出醉人的醇香。但隨著生活風格改變，有如同流行樂的新興節慶，更是如雨後春筍般在台灣各地不斷湧現。其中包含了深富藝文內涵的生活節慶，例如嘉義國際管樂節、台中爵士音樂節。近十幾年來，地方的特色文化，也開始藉由節慶發揚光大。像是新竹玻璃藝術節、花蓮石雕藝術節。甚至連農特產業都能和節慶成為絕配。像是三芝筊白筍季、阿里山豐山黑糖節。更不可思議的是，就算非當地民俗風情、在地人文的活動，也能成為節慶活動的主題，例如貢寮海洋音樂祭或桃園動漫大展。「這幾年任何你想得到或想不到的主題，都可能成為一個節慶活動」。這些五花八門的節慶活動，已讓台灣成為名符其實的嘉年華之島，從正月到年尾，從山上到海邊，三不五

時就有節日，街頭巷尾都是慶典，到處充滿了歡笑和熱鬧，使得台灣的社會型態、休閒方式和文化生活出現了重大的改變。

二、台灣文化消費時代來臨

透過節慶活動，可讓人們在休閒娛樂之餘，還能有所體悟、省思文化深層的傲骨。少了節慶活動，文化的意義就變得沉重，事務也將顯得乏味，而節慶活動的蓬勃發展，更說明了台灣文化消費時代的到來。當然，節慶本身就饒富興味。說到節慶的起源，其實幾乎等同於人類歷史。節慶就好比人類生活週期的節奏，過去農業社會沒有週休二日，節慶就是調節民眾生活作息的根據，「有的節慶配合節氣週期，有的則與歷史文化有關」。每年到了固定時間，例如正月迎新年鬧元宵、3月媽祖繞境、5月慶端午與7月中元祭等節日，民間的地方仕紳們就會集結民力，啟動過節的步驟和氛圍。但是隨著社會型態的轉變，許多傳統節慶的規模逐漸擴大，也被加入觀光和經濟的功能，不再侷限於民俗祭典，但也始終沒有大突破。

三、文建會成立造就台灣新興節慶

直到1983年，文建會成立後不久，曾在台北青年公園舉辦一場「民間劇場」，一連五天的活動，邀集了戲劇、音樂、民間藝人和工藝家齊聚一堂表演，被認為是台灣新興節慶的源起。從那之後，在政府「文化下鄉」「社區總體營造」和「觀光客倍增」的政策驅動下，文建會陸續推動了「全國藝文季」「縣市小型國際藝術節」，農委會也有「一縣市一特色、一鄉鎮一特產」，觀光局十二年前的「每月一節慶」等，都對這幾年風起雲湧的「節慶熱」，產生推波助瀾之效。

跨海熱氣球光雕八千人湧進綠島機場
資料來源：大紀元。

　　從最初每年只有三、四個縣市捧場舉辦國際文化藝術節，到2005年，全台灣已經有超過六十個各種主題的節慶活動，除了中央政府的政策催化，地方政府本身的自覺，也是扭轉乾坤的關鍵。以前各縣市文化活動的資源都靠中央補助，卻還要苦口婆心地拜託首長舉辦，即使如此，這些地方首長還是不為所動，絲毫不感興趣，「過去政治人物的政績都靠鋼筋水泥建設搭建而成。」現在可不一樣了。週休二日休閒時代來臨，文化活動徹底翻身，和觀光成為兩大主流，地方首長愈來愈瞭解文化建設的威力，足以打敗硬體建設，因此無不卯足勁帶頭辦活動，希望能用文化來詮釋地方，成為不容忽視的城市競爭力。

　　特別是1996年，宜蘭成功籌辦國際童玩節，第一年就吸引二十萬人潮，創造上億的經濟產值，往後更帶動宜蘭十年的發展，讓各縣市看到以節慶行銷地方產業的可能性。八年之後，彰化縣在當年春節舉辦了第一屆台灣花卉博覽會，短短五十八天，湧進一百五十七萬的參觀人次，成為台灣新興節慶發展的里程碑。

四、全台瘋節慶，促進地方觀光

　　從2004年起，各縣市開始了一場史無前例的節慶角逐賽，比節慶數量、比參觀人次，當然也比創意和可看性，就這樣，各種從無到有的新興節慶應運而生，原有的傳統節慶也被加入現代元素，進一步發揚光大，縣市間白熱化的競爭，甚至被媒體形容為「全台飆節慶」。這些縣市首長覬覦的，絕非只是節慶活動所發揮的文化影響力，和帶動的城市行銷，它所吸引的人潮，和在觀光產值上創造的收入，才是驚人。新北市觀光旅遊局指出，沒有海洋音樂祭之前，東北角一年遊客大約是八十萬人次，貢寮海洋音樂季開辦到第六年，觀光人次已經突破二百萬。

　　2012年平溪天燈吸引四十七萬人次，以每人消費八百元計算，經濟效益可以高達三億七千六百萬，而活動本身的經費不過一千八百萬。被Discovery頻道譽為世界三大宗教盛事的大甲媽祖繞境進香活動，創造的總體經濟效益超過四十四億，而公部門投入的經費，也不到一千萬。根據中興大學行銷系所做的研究顯示，光是有「媽祖餅」之稱的大甲特產奶油

酥餅，在3月瘋媽祖期間的營業額，就比平時多出400倍以上。

那麼，台灣大大小小四百個節慶加起來，又能累積多少觀光產值呢？由交通部觀光局推出的「2013台灣觀光年曆」，裡面所嚴選四十二個最能代表台灣的節慶活動，能吸引二千三百萬名國內外旅客，可望創造二百億的產值。由此推估，台灣一年到頭四百個節慶活動，至少也能產生五百億的經濟效益，說各縣市搶修的是一門節慶經濟學，一點也不為過。

五、縣市長支持，增添文化底蘊

另一個讓縣市首長趨之若鶩的原因是，節慶活動的成敗，幾乎與在地父母官的政績劃上等號。「在政績的展現上，節慶活動是短期的特效藥，」一個硬體工程建設，從設計到完工最少也得耗上一整年的時間，但節慶活動大可不必，只要能力許可，兩個月就可以見真章，又不必然得投入龐大金額。好處是，在縣市首長的大力支持下，地方多了些迷人的文化底蘊，但不能避免的是，看到別的縣市辦活動，縣市長面臨舉辦壓力，造成「為了辦活動而辦活動」的資源浪費，甚至不少節慶也在縣市長換人後走入歷史。然而，不容抹煞的是，節慶活動除了帶來可觀的門票收益和觀光產值外的其他正面功能。比如說，創造社區本身的獨特性，提升當地居民的光榮感。2012年11月底新竹關西「鹹菜甕嘉年華」，除了開車路過的遊客之外，沒有一個是從外地專程來參加活動的觀光客，在場全是住附近的在地人，「純粹從凝聚在地人共識及向心力的角度來看，這個活動絕對有達成它的效益。」

六、新興全民假日休閒好去處

一場好的節慶活動也能夠活絡地方產業。1995年前，除了行內人，很少人知道新竹產玻璃，透過兩年一次的玻璃藝術節，再加上全國第一座玻璃工藝博物館的設置，新竹的玻璃產業便開始蓬勃發展。「地方節慶活動最重要目的，就在於推動當地產業，如能因此帶動觀光，促進地方經濟發展，更是錦上添花」。當然節慶活動更可以提供許多休閒遊憩，寓教於

樂。「一年到頭都有節慶活動，也讓台灣人週休假日比較有地方去」，國人對於節慶活動的參與率很高。

　　數字會說話。觀光局的數據顯示，2011年台灣民眾在國內的遊憩活動，以占比59.8%的「自然賞景活動」居首位，「美食活動」次之，排名第三的就是占比29.7%的「文化體驗活動」。三成的數字看起來不高，但如果對照國內旅遊的總人次一億五千萬，代表一共有三千萬人次，參與過台灣從南到北，甚至是離島的節慶活動。置身在節慶活動的現場，幸福感就會油然而生，而台灣人目前現階段，已經逐漸創造出一種享受慶典的小確幸。對民眾來說，傳統節慶提供了娛樂，但對民間傳統藝人和演藝團體而言，卻是提供他們生存發展的機會，「藉著民俗節慶的帶動，讓台灣獨有的傳統技藝不至於沒落凋零。」

七、適度包裝，讓節慶文化升級

　　不過，這幾年各地方政府在節慶活動上的百家爭鳴，也引發不少學者專家的批評聲浪，最主要的論述是，眼花瞭亂的節慶活動，讓民眾只看到消費和狂歡的形式，失去了文化的意涵，充其量只是一場又一場的「文化大拜拜」，很難為台灣這塊土地留下什麼。想要讓節慶文化能夠升級，從台灣土地下冒出來的傳統節慶，本身的文化根植厚實，又具有本土代表性，只要透過適度的包裝，讓它觀光化、產品化（開發周邊景點和旅遊套裝行程）和國際化，再加上現代化素材，自然就能讓傳統節慶脫胎重生。

　　至於一開始就被賦予觀光任務的新興節慶，則必須要扎根到在地文化，並且和地方產業加以連結，活動自然有源源不絕的養分供應，「活動有了生命力，才能長大」。相反地，如果缺少了在地文化和地方產業作為支撐點，那麼新興節慶就很容易流於譁眾取寵，未來恐怕就會面臨到難以為繼的命運。節慶活動不能只有一次性，而是想辦法長期永續經營。很多節慶活動的夭折，主要原因幾乎都是執政者的轉換，過去炒得沸沸揚揚的苗栗假面藝術節，就是個例子，宜蘭童玩節也差點因為換了縣長而喊卡，「如此一來，永遠都在嘗試，而且沒有累積」，節慶活動必須持續地

辦，才能形成口碑。

八、透過獨特感強化參與熱潮

　　除了長期持續經營，節慶活動也不該只是瞬間的燦爛，現在各縣市竭盡所能，就是想辦法拉長活動時限，「單點只是活動的高峰，整個活動期間至少要延長到一個星期」。最成功的就是剛被美國有線電視新聞網（CNN）評選為「全球十大別具特色跨年城市」第九名的台北101跨年煙火。從2003年起，跨年就成為台北市的城市傳統，即使小巨蛋已新建完成，舉辦已久的封街演唱會還是要辦，就算台北101不再是世界第一高樓，大家聚集市府前看煙火還是最具吸引力的跨年活動，因為這是台北人共同的城市記憶。

　　如今，台北跨年煙火不再只有那一分鐘的期待和三分鐘的燦爛，或是前六個小時的勁歌熱舞演出，從下午開始，市府廣場前就開始醞釀著歡樂的氣氛，煙火激情過後，大家在封街的忠孝東路上狂歡，快樂的不得了，還意猶未盡的人，可以參加旅行社的「爆肝團」行程，到東北角、阿里山或太麻里迎曙光。2010年開始，在跨年、迎曙光之前，12月31日的傍晚，在台南北門鹽田還有暮送百年最後一抹夕陽的活動，「在一丘丘的白色小鹽山，看著夕陽緩緩落下，實在是人間美景」，「就是像這樣不斷去創造，不斷地去延伸節慶活動」。

　　如同台灣各種一窩蜂的流行，節慶闖出名號後，各地就會開始爭相模仿複製，台北跨年是，平溪天燈、彰化花博也都是。「好處是把民俗發揚光大，壞處是獨特感盡失」，這也是即使活動再熱鬧，現階段除了台北跨年、平溪天燈、大甲媽祖繞境等，許多節慶都仍屬於內需市場，來台參觀的外國遊客仍屈指可數的主要原因。

九、縣市政府團隊是為成功推手

　　不是找幾個外國團體或在活動名稱掛上「國際」，就稱得上是國際型節慶活動，「最重要的是，必須創造出無可取代的吸引力，才有辦法吸引國際觀光客前來」。當然，任何節慶活動想辦得成功，縣市政府要有心辦。

2012年最後一個上班日，身著橘色飛行員衣的台東縣長黃健庭，從交通部部長毛治國手上，接過熱氣球嘉年華和衝浪公開賽暨東浪嘉年華雙入選台灣觀光年曆的兩座獎碑，心中的悸動無法言語。尤其是熱氣球嘉年華，掌握到空中翱翔的型態獨特性、陸海空旅遊的觀光多樣性，以及不用坐上去、光站在地面看就驚豔的視覺享受，「排不到的民眾有怨言，但不會生氣，算是這兩年比較成功的新興節慶」。

三年多前，剛上任的台東縣長黃健庭為了拚觀光，萬中選二挑上了熱氣球和衝浪，作為和國際接軌的台東節慶活動，並親自帶著觀光旅遊處處長陳淑惠，到中央相關部會拜訪請託，想辦法突破一個又一個法令和空域的限制，甚至向議員拍胸脯保證效益，換來預算支持，才能讓熱氣球飛上花東縱谷。縣長夫人陳怜燕還親自到場擔任解說員，用心程度令人感動。

十、結合民間力量一同動起來

事實上，一個有規模的節慶活動，與交通維持、動線規劃、環境美化、餐飲安全等事息息相關，不可能只由單一局處辦好，一定得整個縣市政府，甚至是當地民眾動起來。「光靠觀光旅遊局或文化局，力道根本不足」，就像宜蘭人最引以為傲的童玩節，是國內少數不委外、由地方政府獨立舉辦，又能自給自足的節慶活動，關鍵就在於縣政府傾全力做，把每年的活動都當成一次縣政總體檢，縣長親自跳上火線督軍，一線主管更是各個上緊發條，甚至連民眾都自發性動員，到會場擺攤教民眾做蜜餞，或成為國外表演團體的接待家庭。

一位資深媒體人觀察，從歐洲幾個知名藝術節的經驗證明，節慶成不成功的最重要指標，不在於經費預算或參觀人數的多寡，而是社區力量及當地居民能否認同投入。在平均每五萬七千人就擁有一個節慶活動的台灣，如果每一個籌劃團隊，都能像台東縣政府如此用心，辦得能像京都的祇園祭一樣好，相信每個台灣人都能大聲地對世界高呼：「還好，我們在台灣。」

資料來源：王一芝（2013）。

Chapter

14

節慶活動設計

本章學習目標

- 活動設計定義、原則與情境體驗系統

- 商業設計「文化」節慶之「文化」設計意涵

- 活動設計與執行

- 節慶活動的訊息設計策略及媒體運用策略

- 章末個案：運用設計創造節慶活動體驗之案例分享

第一節　活動設計定義、原則與情境體驗系統

一、活動設計定義

對於活動設計之定義廣泛，大部分研究者皆認同活動是特別營造及安排的行程，以利個人達到體驗的過程和經濟，針對國外學者提出的定義，整理如下：

1. Russell（1982）認為活動設計就是將有用、必要的資源結合在一起，產生美好的活動時光。
2. Bullaro與Edginton（1986）指出，休閒活動設計可提供個人獲得有益的休閒經驗，因此創造休閒經驗也涉及到遊憩活動之設計。
3. Farrell與Lundegren（1991）；Rossman（1995）指出，活動設計乃是個人體驗休閒的一個過程，一個好的活動方案是需要經過縝密設計，才能提供遊客美好體驗的機會。

二、活動設計原則

活動設計時，應先考慮到以下幾點原則（國立台南師院附屬實驗小學，1998）：

1. 必須配合活動特色及掌握人（年齡、性別、人數、素質）、時（時間）、地（場地、氣候）、事（主題設定）、物（器材）等各種因素。
2. 任何活動應以安全為第一優先考慮，切莫為達到活動效果，而忽略了安全的重要性。
3. 注意參加者是否有身體上的缺陷，以避免反效果的現象。活動要新奇有趣，且活動安排須考慮成員是否喜歡或接受此類活動。
4. 同類型活動玩久了會膩，可再將活動內容做各種不同的變化，讓參加者永遠有新奇的感受。

5.主持人須熟悉規則方法，以及突發狀況時如何應變處理。適當安排活動高低潮比例，注意時間、情緒變化，若冷場時，可穿插通俗歌曲、易學動作、笑話等項目。

6.活動熱烈時，見好就收，不要隨意延長。但高潮要有延伸，以免參加者有失落感。

7.要有雙套作業，如果天氣、場地甚至器材改變時，要有一套備用活動，以免開天窗。

8.活動完後須全盤檢討，以作為下次活動時應留意的項目和改進的參考。

三、情境體驗系統

Goffman與Denzin（Rossman & Schlatter, 2000）對於活動企劃提出了情境體驗系統，該系統包含六大關鍵要素：參與互動的人、實質情境、休閒事物、規則、參與者之間的關係以及活化活動，分別於下詳細說明：

1.參與互動的人（Interacting People）：休閒是由不同的、具有自發性的個人，參與社交場合所創造的經驗，休閒活動的企劃與設計必須要事先預測可能會參與活動的人，並針對參與者來進行休閒活動設計，亦可先針對特定的參與者來擬定休閒活動設計，再藉由促銷來吸引參與者。

2.實質情境（Physical Setting）：實際情境牽涉可以讓活動參與者在從事休閒活動中感受到的情境，包括視覺、聽覺、嗅覺、觸覺與味覺。創造休閒情境要注意：(1)所有的情境都具有獨特性，並無法完整的複製；(2)刻意或勉強創造出來的情境會破壞休閒活動本身的價值；(3)可借助裝飾、燈光與其他的實質環境來加以控制之。

3.休閒事物（Leisure Objects）：具有三種不同的形式：象徵性的、社會的以及物質的，休閒企劃者必須要有能力決定哪些事物是休閒活動所必備的，哪些是不需要的。

4. 規則（Rule）：規則是用來引導休閒活動參與者在休閒規劃者所期望的模式下進行活動的參與，清楚與足夠的活動規則將有助於參與者之間的互動或是與自然環境的互動，對於事後滿意度的提高也較有助益。

5. 參與者之間的關係（Relationship）：休閒活動企劃者必須要瞭解活動參與者彼此之間關係的有無與深淺程度，關係的種類與程度必須要在休閒活動設計中考量到。

6. 活化活動（Animation）：意指如何讓休閒活動的進行更順暢且能夠讓休閒活動繼續持續，參與者在活動參與的過程中是需要有「專業人士」來帶動氣氛或帶領活動進行，以確保參與者可以融入活動、活動進行可以更順暢生動。

第二節　商業設計「文化」節慶之「文化」設計意涵

一、文化祭活動舉辦的興起與地域性

台灣活動設計僅考量著吸引人潮，增加經濟，卻完全忽略活動與地域性的關聯，所有夜市文化充斥著整個活動，迷失於經濟效益與產值，僅以此作為評估活動效益的指標，不管是飲食文化祭、族群文化祭、文化產業文化祭或是傳統文化文化祭，一律都適用所有公關公司的運作模式，那麼台灣有許多能夠深化社區與文化內涵的活動根本無法存活。所以一開始台灣的（社區）文化政策到後來都變成觀光政策，而舉辦節慶也成為最便宜行事的做法，舉凡各種XX節、XX祭，有些是原本傳統祭典節慶，是由民間人士自己籌辦，後來開始跟地方城市政府申請補助，局部觀光化；有些是為了觀光而「創造發明」出許多節慶，近幾年來流行以食物作為節慶主題，這一部分是為了觀光與培植地方產業，一部分是小廠商的集體行銷會，前者如東港鮪魚祭，後者如牛肉麵節、滷肉飯節（柯一青、林雨君，2012）。

　　在另一種就是出於非觀光動機下，由市政府或民間人士自行籌辦的節慶，前者如同童玩節，後者如同之前提過的美濃黃蝶祭，這些在後來發展上也都受到觀光化的影響，只是程度不同（周慕雲，2007）。國內最富盛名的宜蘭童玩節，因為遊客減少，又遇上同性質的活動越來越多。因此2007年由縣長呂國華宣布，從2008年開始停辦。已經舉辦十年的宜蘭童玩節，遊客人數銳減，雖然主辦單位推出高鐵套裝行程，不過還是無法吸引更多人氣，所以宜蘭縣政府才宣布，從2007年暑假過後，將停辦童玩節，這個活動也將走入歷史（台視新聞，2007）。

　　自1990年起，中央政府與地方政府都曾以不同的名稱提出社區規劃及營造相關政策，例如文建會的「社區總體營造」、環保署的「生活環境改造計畫」、經濟部商業司的「形象商圈」、台北市政府都市發展局的「台北市地區環境改造計畫」及「社區規劃師」、農委會的「建設富麗農漁村計畫」等，社區規劃及營造正在各地如火如荼地展開，但現實所呈現的是，彷彿只要有一群人辦活動，便可冠上「社區規劃」（或社區營造）之名（孫啟榕，2003）。

　　文化祭活動以制式方式舉辦模式未深植地方，未考量地域性，僅考量經濟效益，然而台灣的文化節慶活動不僅只是一種可以提振經濟產值、觀光效益及轉化選票的政治計算而已，它更應涉及了文化內涵與社區深耕的長久意涵。然而在活動的辦理上，「複製化」太多，一樣性質的活動重複性高，「複製化」的問題，雖然活動名稱不一樣，但節目內容卻大同小異，就像夏天到了全台都在「燒」海洋音樂祭、在「燒」戲水遊樂設施，光7、8月全台這類的節慶活動有數十場，相互削弱活動吸引力、削弱資源分配的問題，再加上與地域性的脫節，「節慶行銷地方產業」成效也就可想而知。所以問題也在於「創造」節慶的同時並未考量地域性的文化，各政府辦理節慶的本質就在於創造地方經濟價值，並未考量地方文化的永續性，當活動不再具有經濟利益的同時，當然沒有續辦的價值。文化節設計的手法與地方產生深度的連結，才能真的聯繫人心，開創新經驗、新價值及新認同的社會生活。（柯一青、林雨君，2012）

二、文化的廉價化與商品化

　　文化可視為社會中或族群中歷經時間變遷所累積的價值、思想體系及活動，形成一種價值觀融入生活之中，並產生一種社會制約的模式或習俗。文化伴隨著族群隨著時間變遷與地域特色，會各自形成其他地方性具獨特性的文化。亦即「地方文化」被賦予形成。面對現代化的各項娛樂型態及先進設備等影響，地方文化的重建不易，如何重建地方文化為重要的課題，在政府推動社造後地方文化卻逐漸的被廉價化及商品化（柯一青、林雨君，2012）。

　　台灣在過去農業社會時代，民間戲曲的演出，其動機及場合皆顯現出濃厚的宗教氣息，與社區族群凝聚意義。但如今廟會等活動已逐漸變質，戲曲演出活動淪為一種酬神的表面形式，失去了原有的娛樂、社會交誼等生活化的實質功能，這樣「形式化」的結果，便是表演藝術的「廉價化」，從一人一車的布袋戲團，到電影版的扮仙戲，這些新形的酬神演出嚴重的威脅維持傳統演出的職業劇團……（鄭榮興，2007）。

　　沒有內涵的文化產業經營型態並無法長久，必須從文化層面去加持產業發展，使產業的特點被彰顯，才能提升產業發展的生命力。「文化內涵」是產品中重要的成分，將文化內涵具體的轉化，套用在產品外在的表現形式，進一步創造文化價值的認同，與提高附加價值性，就是文化產業重要性之一。例如台中大甲鎮瀾宮每年的媽祖繞境活動，在幾年前是遠離家鄉的人每年重逢聯繫情感的活動，每到此時嫁出去的女兒都會參加，繞境代表著不同的意涵，在大甲媽祖國際觀光文化節出現後，活動內容加入街舞比賽、少林拳道協會武術表演、中東肚皮舞及霹靂布袋戲等毫無關聯的文化表演，為落實「國際」兩字，更加入烏蘭巴托國家馬戲特技團、菲律賓快樂家族特技團及日本國鳥取縣倉吉高校——和太鼓團隊等，活動漸漸變調，加上現代化「創意」商品，媽祖手錶、媽祖手機、媽祖公仔等，且通常商品採取委外經營商店的模式，常為獲利而無法兼顧商品本身深刻的意涵，原本屬於本地的特色卻在現代化的潮流下漸漸被淹沒。

大甲媽「文化商品」圖

資料來源：http://www.icoco.tv/Forum/ArticleList.aspx?TID=1095

　　文化產業是依賴創意個別性，也就是產品的個性、地方的傳統性及地方特殊性，甚至是工匠或藝術師的獨創性，強調的產品的生活性與精神價值內涵。透過「文化產業」的概念來發展地方產業，即以地方作為思考的出發點，基於地方的特色、地方的條件及地方的人才，甚至是地方的福祉作為優先的考量來發展，以地方自發或內在的動力潛力來思考地方未來的發展方向（柯一青、林雨君，2012）。

三、政府主導下觀光立縣發展的迷思

　　許多廟會文化節慶最早都來自地方自主傳統活動，自從1993年文化建設委員會提出「文化地方自治化」的構想，讓各縣市藉由中央權力的釋放，足以自行辦理文藝活動並與地方文化工作者聯繫（文建會，1999）。出現了國家力量介入後所推動下的文藝活動、地方新節慶。大多脫離不了藝術文化及產業促銷與創新傳承民俗祭典，阿多諾（Theodor W. Adorno）於〈文化工業再探〉一文中批判過度商品化、無文化精神的文化產業（李紀舍譯，1997）。文化產業濫用關懷群眾之名，為的是行複製、統

制、僵化群眾心態之實。而高度商業化所帶動的文化，背離社區營造由下而上的機制，重拾由上而下的傳統機制，把利益的動機轉移到文化領域，假文化之名，製造一種意識形態，造成文化的內在變質。尤其是商業，在現代工業和技術的支援下，呈現高度迅速的發展，給人們帶來前所未有的物質享受，用這種物質享受催眠參加者現代社會是幸福美滿的，要我們相信它，不質疑、不分析反省它。這就是國家機器推動下的地方節慶活動，由上而下的機制，透過主導者對地方的想像創造建構屬於想像世界中的在地文化與認同感。致使文化活動本身只是在包裝上添加「增加收入」、「高度文明」的符號與迷思，以達到觀光立縣的目標，但如此的實踐顯然存在著許多問題（柯一青、林雨君，2012）。

四、誰是主體？誰的節慶？

在政府推動一鄉一特色的政策之下，台灣各地不斷浮現「創造」出來的在地特色、地方產業，希望繼而發展文化觀光事業、促進活化區域經濟。文化節活動儼然成為最佳的工具，然而活動經費的主要來源若僅來自政府部門，倘若政府無法再支助經費辦理文化節，缺乏地方的自主辦理能力，活動將會走入歷史，再者政府單位預算核銷的壓力，也常為消耗預算草草辦理。再者，地方性的參與何在？所謂的參與多充其量僅是在表演舞台上搔首弄姿，聽命於主辦單位的規劃安排，其實僅能叫做參加而非參與。主辦單位想安排什麼表演團體，就邀約什麼表演團體，就連與地方不相關的其他各國表演團體都摻雜在一起，邀集國外表演團體來台表演的原因其實使為了冠上「國際」這兩個字，許多文化節都標榜「國際」，「國際童玩節」、「國際風箏藝術節」、「國際沙雕藝術節」、「國際假面藝術節」。所謂的國際節慶，應在國際間存有共通性，但主要仍為宣傳本土環境文化為主體（柯一青、林雨君，2012）。

政府主導與介入後加上觀光立縣發展的迷思，除了主導了新型態的文化外更介入了傳統民俗文化。以南島文化節為例，當地人大多不參加，且大部分不知道其意義何在？儼然成了歡迎外來客的歌舞節（江冠

明，2003）。文化節還是地方的節慶活動？還是參加者的節慶活動？資本家的節慶活動？還是國家政府的節慶活動？主體顯已混亂，在地者參加的比例有多少？願意第二次參加的比例有多少？其活動設計與實踐實有檢討之空間。但近年來過節卻成了政府的事，所有的節慶只有在特定的地點聚集才看得到過節的景象，而燈會所呈現的花燈，也由自己製作改為「出資」施作，漸漸的失去了年節的味道，這就是由政府部分主導節慶後漸漸造成的現象，參與漸漸變成到特定地區參加，最後反而節慶意義漸漸消失。事實上，現今公私部門之夥伴關係模式仍擺脫不了父家長式的科層制影響。地方自主團體則應以自籌經費為主要前提，政府部門的角色除了補助經費，應捨棄出錢是老大的心態，尊重地方文化傳統，將文化活動的主導權回歸地方推動文化產業的人才，地方人才回流的誘因不應只有經濟，而是要有願景，以及可發揮的寬度，地方自主團體依據地方願景為目標，才能使活動更有意義，也才能永續發展下去（柯一青、林雨君，2012）。

第三節　活動設計與執行

根據PearNature梨本集團（2020）指出，活動設計與執行包括下列五步驟：(1)活動目的與性質（purpose of event）；(2)活動預算規劃（budget of event）；(3)活動設計與規劃（planning of event）；(4)活動執行（execution of event）；(5)後續延伸效益（benefit）。

一、活動的目的與性質

瞭解客戶的活動目的及性質是進行活動規劃的起始點。活動目的及性質指的是這活動的主要想達成的目標及預期的結果，例如：展演活動、演講、產品發表、藝術展覽、演唱會、記者會、酒會、Party、黑客松Hackathon等。根據不同的活動目的，會有不同的預算、宣傳、媒體曝光、流程、設備、場地、活動內容規劃，進一步才能達到舉辦活動所預期

的結果。一場活動的成功，必須有著明確的達成目標、話題性及後續的延伸效果，而並非是活動結束後，活動價值就隨之消失。

二、活動預算規劃

一場活動的執行要先規劃出活動的預算，才能進行場地選擇、設備規劃、活動規模、活動設計、活動宣傳與曝光、活動執行、貴賓邀請及媒體露出等。活動的好壞與預算有緊密的關係，但也並非是預算越高，活動就越成功；完美的活動設計應以活動性質進行設計，才能規劃適當的預算。

三、活動設計與規劃

依據活動舉辦的目的與性質進行活動規劃設計，不同性質的活動，需求的設備程度也不盡相同。例如舉辦演講活動，則以講者、簡報內容為主題，與參加者之間的互動、問答為主要活動形式，對於活動的音響及燈光、舞台要求較低。

而藝術展演活動則要求較高的美感設計及燈光效果；演唱會、音樂會則對音響、舞台、燈光設計的需求為主；產品發表會則對媒體的邀請、產品的主題、來賓及燈光、舞台、表演、活動流程等需求較為重視；資訊產業相關的活動，例如：黑客松Hackathon，還需要穩定的網路建置。如果舉辦Party或酒會的話，可能還會需要用到活動型吧台及燈光效果的搭配。因此，不同的活動需求，設計及規劃的方式也不同，須針對不同的需求進行活動設計，以符合客戶主題的呈現及效益。

四、活動執行

活動執行分為活動前的準備、活動現場執行與活動後的結果報告。一場活動的舉行，在活動日期之前，必須做到宣傳、推廣、曝光消息、來

賓邀請、活動流程規劃與排演、各式形象稿設計、人力配置及安排、與主持人對稿、活動細節的再三確認及排練等。於活動開始前的場地允許時間內，開始布置場地及搭建設備，如舞台架設、吧台架設、字幕機架設、音響與麥克風設備架設、燈光架設、投影機架設、網路架設、桌椅設置、文宣布置、工作人員訓練等，並現場彩排至少一次以上。活動的開始時，則針對活動流程做現場應變，攝影記錄、現場直播的安排也相當重要。活動結束後，根據活動的攝影記錄、簽名版、直播記錄與媒體採訪等，進行後續效益的延伸，達到舉辦活動的最終目的。

五、後續延伸效益

活動結束後的延伸效益分析，例如活動前的粉絲團人數與結束後的粉絲團人數進行比對、網站流量比對、品牌或關鍵字聲量的提升以及新聞稿、媒體露出的效果等，活動拍攝的照片、影片、簽名板將妥善保存並運用，可將知名貴賓的合影、簽名板進行利用，對企業的形象幫助效益極高。

此外，關於主持人選安排、活動動線設計、舞台設計、燈光配置、整體效果呈現、音響設計等，亦不能輕忽。

1. 主持人選安排：一場活動的靈魂除了在活動主題及內容外，合適的主持人將對活動有畫龍點睛的作用，讓主持人帶動活動的進行及臨場的反應，將活動的氣氛和呈現帶到極緻的效果。可以依據不同的活動性質提供主持人選的安排，讓活動的現場帶動更有話題也更能掌控。

2. 活動動線設計：由於每場活動的地點、場地大小、洗手間位置、舞台位置、設備配置、進出場方向、活動人數、活動性質都不盡相同，依據上述條件進行動線的規劃設計是相當重要的，讓主辦者和參加者都能順利的掌握、配合活動的順利進行，也有利於緊急狀況發生時的應變，對於安全性以及活動的順利進行有密不可分的關

係。

3.活動委託：(1)舞台設計、燈光配置、整體效果呈現；(2)音響設計。依據不同的活動來規劃音響配置，如記者會、演講，則以麥克風及聲音清晰度為主要需求；演唱會、音樂表演則會需要較高規格的音響配備及樂器設備。

第四節　節慶活動的訊息設計策略及媒體運用策略

一、訊息設計策略

Simmons（1990）提到AIDA公式，也就是注意、興趣、慾望、行動（Attention, Interest, Desire, Action），這個公式為建構有效、有說服力的溝通最為人所知的技巧之一。前美國公關協會主席Patrick Jackson認為，在準備任何溝通材料之前，公關人員應該先問自己以下的問題（轉引自孫秀蕙，2011）：

1.傳播的內容是否合適？
2.傳播的內容是否有意義？與主題相契合？是否符合接收訊息接收者的興趣？
3.所傳遞的訊息是否容易記憶？是否採取淺顯的比喻或是視覺效果輔助以方便解讀？
4.所傳遞的訊息是否文字淺顯、容易瞭解？
5.所傳遞的資訊是否可信度高？閱聽人是否相信發言人（或新聞中的消息來源）的話？資訊中是否有對討論話題採取專業性的立場發言，以博得大眾的信賴。

Scott M. Cutlip與Allen H.Center，也列出溝通技巧七個要件：分別是可信賴度（credibility）、一致性（consistency）、內容（content）、明確性（context）、持續連貫性（continuity）、通路（channels）、受眾接受

度（capability of audience）。這幾項又稱為「七個C」。除了通路之外，其他都是訊息內容在設計上值得參考的要項（賴金波，2009）。另外，高宣揚（2002）認為，大眾文化的元素加入訊息當中，結合傳統與創新，更能體現「文化生活化」與「生活文化」的真諦，並且富有豐富的經濟效益。流行文化元素的加入，使文化產業的成立與運作，能深植於所處的環境中。政治和社會環境的變遷，讓傳統的民俗節慶活動必須跟著改頭換面，甚至可以充滿時尚感。例如：媽祖文化季、基隆中元祭，還有台南七夕成年禮的相關活動，地方政府都是一面舉行民俗文化節慶，一面透過各種創新的行銷公關策略和新興管道，結合大眾流行文化，推動地方觀光產業的發展（黃歆琦，2013）。

二、媒體運用策略

根據王嵩音等人（2007）列出慶典活動規劃時，可使用的傳播方法和媒介，便是結合公共關係以及行銷的策略（**表14-1**）。

賴金波（2009）分析大眾媒體平台（電視、廣播、報紙雜誌）具備的特性包括：速度、深度、廣度、普遍性、恆久性、地方性、開放性、感官參與性和可靠性。公關人員在選擇時，要考慮各種媒介的特性，熟悉媒體接觸策略、公關新聞稿撰寫技巧、熟習記者會的設計與安排，而主要的公關活動的表現方式包括：紀念會、慶祝會、晚會、體育活動、演

表14-1　傳播可用的選擇

傳播方法	傳播媒介
面對面推銷	電視台
電話和郵件接觸	廣播電台
研討會	海報
展覽	公車廣告
企業識別	報紙
產品設計	雜誌
包裝設計	電影
公共關係	郵件

資料來源：王嵩音等人（2007）。

唱會、祈福會、慶生會、選美會、頒獎典禮、抽獎活動、比賽、陳列展覽、現場示範、紀念品等（黃歆琦，2013）。

三、網路社群的應用

網際網路在行銷和公關上的應用日益重要，網路社群已經成為民俗節慶活動宣傳的重要媒介。網路公關是由於電腦網路的迅猛發展而給傳統公關帶來的一種創新形式，它以網際網路作為訊息傳播的手段來開展公關活動，為組織打造自身形象、提升市場知名度、創造更多商機。數位時代中，網路使用者，更勇於表達並分享意見，抒發自己的聲音。網路群眾的力量，已經越來越不可以忽視。網路作為活動訊息的宣傳平台，藉由即時性、超文本等傳統媒體沒有的特性，使用者不斷轉貼活動訊息，引起媒體的注意，間接促進媒體的曝光程度，進而形成假事件（pseudo-event）。再者，網路這個訊息傳播管道具有強大的整合性，可以結合傳統媒體曝光，提升訊息傳布效益（黃歆琦，2013）。

社交網路（social network）讓原本分散在各處的網路聚落得以整合起來，社群媒體和傳統媒體最大的不同是其核心的運作方式。傳統媒體主要靠曝光來散播品牌訊息，比如說，當我們希望更多人知悉一項新產品，就可以透過多買幾檔黃金時段的廣告、多刊登上幾本坊間暢銷的雜誌，換言之，買到越多的「曝光機會」，就可以讓產品的能見度提高。但是社群媒體不一樣，靠的是「再分享」的概念，這也是為何它能掀起巨大行銷革命的因素。Facebook從2006年開放全球使用至今，讓企業組織聽到消費者的聲音，經營者能和群眾對話，如同企業與品牌的「自營媒體」。社群媒體近年 Facebook（臉書）這個社群網路媒體在台灣迅速成長，成為企業或政府組織、各種非營利組織進行社群行銷的首選。Facebook的行銷當中包含粉絲招募、粉絲專業經營、應用程式行銷（appvertising），甚至可直接達到銷售行為（黃歆琦，2013）。

段鍾沂（2012）認為Facebook是目前非常有利的一項行銷方式，他提

出透過Facebook這個平台中可以善加運用的四項行銷工具：

1. 善用活動紀錄，及時得知頁面動態：及時回覆粉絲的留言或是疑問，立即和客戶的良性關係。
2. 透過洞察報告瞭解粉絲面貌：有歷時性的統計數據開放給管理者使用，這些數字例如語言使用人口、地區或性別及年齡分別。
3. 跨社群互動：為了拉大行銷觸角散布的廣度，透過同步程式或手動程式，讓消費者在Facebook上發布的內容也能在twitter、Google+、Plurk、Pinterest上被看到。
4. 開放留言管制：開放讓粉絲自由留言、以溝通的方式來處理是較好的方式。雖然網站上有自動的留言管制，但是沒有人想被審查。但這也考驗管理者的應對能力，因為處理妥善就能留下好印象，處理不當就會是場危機。

周世惠（2011）提出，不論是各種活動（舉凡邀請、宣傳、舉辦），都可以交給Facebook的功能執行，他將Facebook比喻為一個真實活動的邀請卡，可以用在典禮、義賣會、大型活動。把Facebook拉到實體活動，和粉絲面對面，有助於擴展粉絲團的人數，也有助於企業、品牌、產品形象的形象與推廣。分析臉書活動功能，發現 Facebook具備一項傳統活動的關鍵特性：傳統活動結束後，細心的廠商或行銷團隊有時會寄給參與者一封手機簡訊或是電子郵件、卡片或是謝函，這樣的方法也是用在Facebook的活動後續。一來一回的這種正向循環，達到把網路搬運到實體，使活動開跑，又再把實體搬回到網路上，讓活動能圓滿收尾。

鄭緯筌（2012）認為Pinterest可以算是當前網路媒體運用上，最吸睛的行銷看板。Pinterest是一個以圖片分享為主的社群網站，提供有趣的網路剪貼簿服務，讓大家可以把喜歡的事物放在網路上，與有相同喜好的朋友們分享。日本樂天集團也看好社交商務的發展，2012年5月18日宣布投入一億美元投資Pinterest。高達四成以上的Pinterest使用者曾購買過其他網友所推薦的東西，顯示該網站很適合作為網路行銷的通路（鄭緯筌，2012）。公視總經理曠湘霞認為，新媒體有互動、即時、參與的特性，他

 文化節慶觀光

更主張，新媒體就是一種社群，可以讓觀眾參與，當我們發現一個傳播通道，會思考：這通道有沒有意義、自己有沒有能力開發、如何可以跟觀眾產生更好的互動（趙荻瑗，2012）。

　　社群網站的興起，反映了曠湘霞所強調的新興媒體特性：互動、及時、參與，因此用於節慶活動的行銷公關時，便能夠讓活動主辦者、活動演出者、活動參與者等多方產生良好的互動（黃歆琦，2013）。

　　王嵩音等人（2007）認為，網路行銷的特點，包括「行銷資訊無國界」、「行銷資訊選擇主動化」、「即時化」，還有「行銷資訊多元化」。換言之，網站實現了行銷人員長久以來的夢想，建立了企業品牌與全球買主的對話空間，企業形象網站更能夠藉由網路塑造企業形象並介紹服務與產品。網路行銷成功的關鍵因素包括：提高網站瀏覽率、塑造公關議題（提升知名度）、登錄各大搜尋網引擎網站、透過廣告連結交換、購買網路橫幅廣告或關鍵字廣告、透過主動式電子郵件行銷或病毒式行銷、提供免費網站資源使用或下載來吸引消費者、提供客製化或顧客化服務。所謂客製化（customization），是指提供消費者多樣化的選擇；至於，所謂顧客化（customized），是依照顧客的設計製作產品。最後，網站必須與使用者的生活緊密結合，網站被視為一個平台，使用者的角色被放置在最核心的位置，網站的經營權力交還給使用者，由底層發聲的部落格，就是最好的例子（王嵩音等，2007）。

四、傳播科技與公關──網路公關運用在活動行銷

(一)網路公關的定義

　　網路公關是由於電腦網路的迅速發展，為傳統公關帶來的一種創新形式。它以網際網路作為訊息傳播的手段，實行公關活動、達成公關目標，為企業改善自身形象並創造商機。網路公關不是網路行銷的一部分，而是網路行銷的一種形式。從網站宣傳到產品服務銷售，網路公關提供一套可行的有效方式（Haig, 2000）。根據MBA智庫百科（2012）對網

路公關的解釋如下：網路公關（PR on line）又叫線上公關或e公關，它利用互聯網的高科技表達手段營造企業形象，為現代公共關係提供了新的思維方式、策劃思路和傳播媒介。

(二)網路公關相關理論

Grunig與Hunt（1984）認為，提出四種公關理論當中的雙向對等理論，認為公關必須建立在對等性的互惠基礎上，才能達成真正的溝功說服效果。網路科技日新月異，也逐漸普及後，能夠達到雙向互動成效的網路公關，作為新興的一種軟性行銷，將取代傳統公關。Grunig與Hunt提到公共資訊的模式是目前運作最多的公關模式；在雙向不對等模式的部分雖然注意到回饋，但是仍採主觀的意向。但雙向對等的模式則是將雙方完全置於對等地位，以促進雙方相互瞭解為主要手段，藉由兩造的資訊交流，目標不再是說服，而是達成共識，**表14-2**為他提出的公關四模式。

(三)網路公關的策略

邱淑華（2005）認為網路線上媒體的公關策略可以依循以下五個步驟，如**圖14-1**所示。

表14-2　公關四模式

特質	新聞代理	公共資訊	雙向不對等	雙向對等
	Press Agency/ Publicity	Public Information	Two-Way Asymmetric	Two-Way Symmetric
目的	宣傳 Propaganda	傳布訊息 Dissemination	有系統的說服 Scientific Persuaioin	相互瞭解 Mutual Understanding
溝通 本質	單向 資訊不完全真實	單向 資訊重真實	雙向 不平衡效果	雙向 平衡效果
溝通 模式	發訊者→收訊者	發訊者→收訊者	發訊者→收訊者 （有回饋）	團體→團體
運作 場合	運動、娛樂場 所、產品推廣	政府、非營利組 織、企業	具競爭力的企業	正規的企業、 機構

資料來源：整理自Grunig & Hunt (1984).

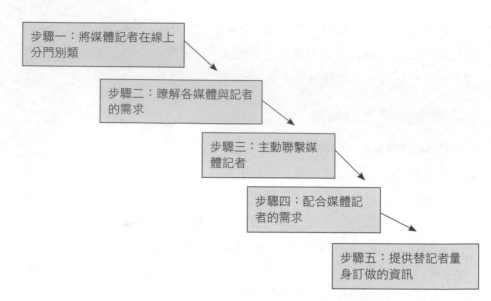

步驟一：將媒體記者在線上分門別類

步驟二：瞭解各媒體與記者的需求

步驟三：主動聯繫媒體記者

步驟四：配合媒體記者的需求

步驟五：提供替記者量身訂做的資訊

圖14-1　網路線上媒體公關進行步驟

　　網路公關強化了傳統公關的「軟行銷性」，顯現「個性化」與「直接互動」的特性，所謂軟行銷性是指軟性行銷，有別於傳統行銷的強勢手段（廣告、人員推銷）。公關雖然和廣告有不同，卻是軟性行銷，因公關運作可提高企業形象，也能促進產品銷售，增加企業利益；網路公關可以透過虛擬空間放置大量說明資料，技術上還可以用超連結的功能增加資訊量，多媒體的運用更增加點閱率。個性化是指網路使用者的自主性，自主權使組織公關人員須以更創新和豐富的資訊吸引網路使用者，進而提供量身訂做的資訊。直接互動是指不需像傳統媒體一樣有記者、編輯等守門人，少了層層過濾篩選資訊的過程（邱淑華，2005）。

　　網際網路名聲服務公司創辦人David Phillips認為，網路公關將取代既有的公關型態。他主張，對線上公關來說，有四個管理和授權的領域。在內容上，網路的族群眾是豐富的內容；在方法上，如果資訊是可取得的，就是有涵蓋度；在使用者上，使用網際網路的人就叫群組；然後還有和群組不同的關係創造出對組織的認同。網路公關必須注意：妝點網站內

容、擴大網站涵蓋面、鎖定網路目標族群（楊謹忠譯，2006）。

傳統公關已經發展出一套完整標準，可提供檢視活動施行是否符合原始計畫目標設定；而網路公關效果評估的用意，也在於檢視是否達成計畫擬定時所設的預期目標，因為一個公關活動，只有實現目標才可稱得上是成功。邱淑華（2005）舉例說明各種不同衡量網路公關效益的方式如下：

1.網站內容及名稱曾出現於各媒體新聞報導的次數？

2.新聞報導採用了哪些網站內容資料？

3.有多少記者曾經確實造訪網站？下載哪些資料？

4.願意留給電子郵件地址的媒體記者有多少？

5.記者對於網站與收取電子郵件的建議為何？

章末個案：運用設計創造節慶活動體驗之案例分享

越來越多活動策劃者／策展人日益倚重「Festival」、「節」、「節慶」來啟發靈感：「究竟何種創意手法，能設計出對參與者是有價值的活動體驗？」會展協會爰於107年10月間與美國Professional Convention Management Association（PCMA）共同舉辦一場Creative Design Insights Business Events Can Learn from Festivals研討會，邀請多位活動之主辦方代表，分享他們寶貴的經驗與案例。其中兩位國內講者分享其主辦節慶之案例甚具創新，具有參考價值，爰本會加以整理摘述如後，供大家參考。

一、世界音樂節@台灣（By Ms. Peiti Huang）

Festival一字係從拉丁文「Festivitas」而來，乃為了慶祝與表達對神的感謝，例如舉行豐年祭，讓人們群聚的社交聚會。這些「Festival」一開始是帶有儀式、慶典的性質，和神話、宗教、種族的傳統有關聯。若以比較現代化的定義來解釋Festival，則可參考Donald Getz教授在他的著作 *Festival, Special Events, and Tourism* 一書所列出的七個面向作解釋：

1. 公開性：公開對大眾開放的活動，就算售票活動也是，必須讓大眾能夠來參加的。

2. 主題性：一個節慶主要目的是為了慶祝或呈現一特殊的主題，例如三月媽祖繞境即是為了慶祝媽祖誕辰；又如世界音樂@台灣的主題，正如其名是為了一同歡慶世界音樂。

3. 規律性的舉辦：節慶舉辦需有規律，一年一度或兩年一次或數年一次的定期舉辦。

4. 事先預定舉辦的日期：更能加深人們的印象。

5. 本身不會擁有硬體與結構：節慶活動「本身」不一定有經常性固定的硬體建築或是結構，例如世界音樂節@台灣是在河濱公園戶外舉辦。

6. 內容：一個節慶節目表裡會包含許多獨立不同的活動，如工作坊、小型專題演講、表演等。

7. 所有的活動在同一或特定區域舉辦：舉辦節慶時可以採用相同的場所／區域，例如宜蘭童玩節即固定於宜蘭舉行。

　　總結而言，到底何謂Festival節慶呢？其實精髓在於「聚集」人們以及「慶祝」兩項，其中有三個重點：週期性、相同地點、必須有其目的／主題。茲舉三個例子來說，每年7月舉辦的Festival d'Avignon（亞維儂藝術節），主題是戲劇類的藝術；而世界音樂節在每年10月的第三週舉行，地點都是大佳河濱公園，目的是為了慶祝世界音樂、邀請大眾欣賞與沉浸於世界音樂中。最後一個例子是通常於每年7月的第二週在馬來西亞古晉舉行的熱帶雨林世界音樂節，也是亞洲最大的世界音樂節，雖然他們同樣是為了慶祝世界音樂，但主辦方增加了行銷少數民族文化與音樂，以及兼有行銷城市的元素。

　　1950年代起節慶成為一股流行的趨勢，而2000年這股風潮流傳到亞洲。台灣在2010年左右成為舉辦節慶的島國，幾乎每個週末都有節慶活動舉行。雖然坐擁節慶之島的美名，但在眾多的節慶中要如何展現特色脫穎而出？核心的內容與IP是什麼呢？所以今天要和大家分享，以本人的案

例，如何以「音樂」作為IP、作為內容的核心，來組織策劃世界音樂節@台灣。

　　世界上有許多種類的音樂，諸如爵士、古典、世界音樂、傳統音樂、流行音樂等，其中也有各種樂器演奏，像是烏克莉莉音樂節、鋼琴節等，也有Vocal像是阿卡貝拉等。為什麼我們會選擇世界音樂呢？是因為專業的緣故，我自身專業是音樂學，且已學習音樂超過二十年，本人從音樂學校畢業即熟悉民族音樂，目前任職於深根台灣獨立音樂市場的風潮音樂。風潮音樂擁有許多世界音樂的資料，這也是我們之所以選擇世界音樂作為主軸之緣故。選擇跟自身專業相關的題材作為節慶的主題，也很重要；有道是創意總是來自於專業，所以世界音樂是我的專業，同時也是創意來源。但要如何讓它與眾不同？作為一名專業的策展籌劃者，我們即身為這個節慶活動的重要關鍵角色，因為我們必須運用自身的專業與技能、賦予節慶內容，並定位出我們的目標群眾，提供給他們一些新的觀點，甚至教育他們。

　　作為世界音樂節的策展單位，我們也知道台灣許多人對於世界音樂並不甚熟悉，這些目標群眾很可能會對這主題感到困惑。於是世界音樂節@台灣即有一個重要的目的於焉產生：提供予大眾一個管道，並教導他們瞭解何謂世界音樂。我們的策略是以簡單入門的音樂取代艱深難懂的音樂，例如使用一些摻雜流行音樂元素的世界音樂，來取代過於傳統的世界音樂；倘如此，參與世界音樂節的人們便可以在欣賞音樂的同時，也學習一些關於世界音樂的基礎相關知識；同時在我們的音樂節裡也會加入一些新東西，例如有舞蹈工作坊，因為許多世界音樂總是與舞蹈相伴隨。去年我們結合了愛爾蘭舞蹈，所以去年的參與者能夠體驗到其舞蹈的曼妙之處。我們也介紹了手碟鼓（Handpan）給大家認識，這樂器在歐洲是廣為人知的，但此樂器在台灣的知名度卻不高。於是我們邀請了手碟鼓知名演奏家Daniel Waples參加世界音樂節，而與會者也因此認識了新的樂器，並發覺很有趣。我們也介紹了非洲音樂及舞蹈，大眾透過這次活動認識了新的樂器，學到如何運用此演奏出美妙的音樂。今年我們準備介紹來自馬來西亞以及中東的傳統樂器——Sapé和Guembri，這兩種樂器都是魯特琴族

樂器（Lute Family）。這個例子又再驗證了前述所說的，創意總是來自於專業——你不僅要發揮你的專業應用於節慶策劃中，同時也在這個過程中和專業人士對話溝通，因為你知道這兩種樂器的演奏原理，知道這樣搭配可以有許多相似相通之處，可以激盪出充滿對話與交流的火花。

世界音樂節@台灣有表演，也有各種工作坊，例如舞蹈以及樂器；這個節慶是給小孩欣賞，也是給一般民眾及專業人士；也有原住民藝術，有些音樂家不只是音樂家，他們也是藝術者，能夠揮毫作畫或是雕刻作品，同時也能和觀眾分享知識與技能以及小故事。由這些舉例，可以看出其實一個節慶可以包含許多子活動。

由於是在台灣舉辦，我們的音樂節也應該包含當地的音樂元素。台灣有許多不同種類的音樂，若以語系做劃分，除了Madeiran-Chinese外，還有客家音樂、閩南（河洛）音樂及原住民音樂。我想專注於原住民音樂來與大家分享，這片土地上有許多原住民部落，然而我們卻不瞭解他們的音樂及文化。例如投影片上的泰武古謠傳唱在國際上非常有名，也有受邀至愛丁堡藝穗節演出，外國的人士都非常喜歡他們的表演以及傳統服飾；所以在我們的音樂節裡面有台灣的元素是很重要的，去推廣自己的文化特色音樂，讓來參加的眾多外國人認識我們的音樂元素。

2018世界音樂節@台灣由的指導單位為文化部，主辦單位為文化部影視及流行音樂產業局，共同主辦單位台北市文化局，而風潮音樂是執行單位。從2016年開始舉行到今年已經是第三年舉行，第一屆累積了三萬七千位參與者，隔年則上升為五萬位與會者，今年希望能達到六十萬參加的人次。今年的世界音樂節分隔了兩個舞台：地球舞台以及島嶼舞台，地球舞台有十組表演；島嶼舞台則有七組表

2019世界音樂節@台灣
資料來源：KKBOX

演。此外我們也舉辦了國際講座與樂舞工作坊，工作坊則教導觀眾其當地民俗舞蹈。共計有十六組精彩演出、四場樂舞工作坊、五場國際講座、一百攤特色市集；音樂及藝術能時時刻刻環繞在世界音樂節正是我們的目標。今年世界音樂節@台灣的影片，請參閱。

二、坎城國際創意節（By Ms. Jacqueline Lai）

「內容」是坎城國際創意節的重要元素之一。首先提供一段短片（影片：A Breathless Choir）供欣賞。片尾提出了一個重要的觀點：這輩子的經歷，你會引以為傲、沒白走一遭嗎？不過你有注意到這是一個醫療類產品的廣告嗎？以呼吸、樂器、患者作為主軸，曾經連說話都十分困難的人們經過努力練習，竟然能開口唱出美妙的歌曲，欣賞完影片你會大受感動；若沒有事先告訴你，應該不會知道這其實是由飛利浦公司為旗下產品所拍攝的廣告，將此感動的情感延續到因為醫療器材的存在而讓需要的人生活品質提升，人生變得更美好，對產品及品牌產生正面的觀感。為什麼會有這樣的廣告呢？2014年我們啟動了以健康為主軸的Lions Health計畫，「改變人生的創意」（Life-Changing Creativity）則是我們的口號。思考一下，生活中最重要的是什麼呢？對我而言，沒有什麼比健康更重要的事情了，但醫療健康產業的專業訊息與消費者理解之間總存在著許多落差，為改善以及秉持做對的事，來讓這個缺口越變越小，正是我們之所以舉辦Cannes Lion Health的原因之一。聽前面與談人的分享後，本人心想：坎城國際創意節真是個很嚴厲的學校！我們是一個大社群團體，裡面的人每年六月都要返校繳交功課，像是大家剛剛看的飛利浦影片就是一份作業成品。這份作業不只是關於點子、產品、有趣的東西，這些都已經有人做過了；這任務困難之處在於廣告公司受僱於業主，廣告人常在商業銷售與創意呈現間被拉扯，想一想你曾經在電視上看到的廣告……那些是什麼？而你剛剛看到的那支影片又是什麼？坎城國際創意節想要宣傳的理念是：「嘿！停止製作一些令人不快、醜陋的事物吧！」，但廣告人要怎麼和業主溝通，傳達期望能用更深層的內容來傳遞訊息，與替大眾創造價值呢？

Lion Heart（獅心獎）則是一個頒發給透過創意品牌力量之創新運動以及對人類創造有顯著正面績效者，例如我們曾頒發給Blake Mycoskie（知名企業Toms的創辦人，其口號為「賣一雙，捐一雙」，即每賣出一雙鞋子，就送一雙給貧童）此一獎項。獅心獎的頒發，是為了凝

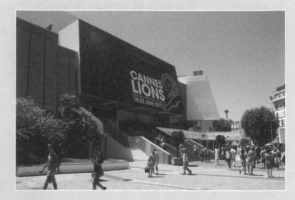

坎城創意節之旅
資料來源：基因酷—網路基因。

聚更多人對社會的關懷，因為我們相信，企業想要變得更好，可以運用創意獲得更好的結果，而公司如果成功，可以更正面的影響至社群，世界也會因此變得更好。其他如時任聯合國秘書長潘基文亦在2016年來到坎城創意節，向全球創意人改善世界的提案演說，以及帛琉誓詞都是對世界造成正面影響的例子。

在英國自殺是四十五歲以下男性死亡的最大肇因禍首，但如何讓人們可以公開自在的談論此一沒有人願意觸及的議題，來加強大家對此危機的意識進一步加以預防？請看Project 84（Calm PSA）案例。知名廣告人David Droga發起的Tap Project，也是另一個值得分享的案例，通常你進到一間高級餐廳，服務生會為你送上一杯免費的水；如果把這一杯水變成須支付一美元購買又會怎樣呢？這在紐約餐廳間串聯的Tap Project，是為了讓大家思考水的重要性及意識到世界上有許多人們飽受無乾淨飲用水之苦，這一塊美元的付出也讓每一個人有機會真正地為他人創造更好的生活：一美元能提供一位迫切需要幫助的孩子在四十天都有乾淨的水可用。因此，坎城國際創意節不是只關注獎項，而是希望能透過廣告與創意，為社會為人們帶來正向的改變。

Social Innovation，它強調的重點，其一是「改變不平等的狀態」。生活中有許多問題存在著，例如男性高自殺率、無法接受良好教育的機

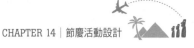

會，或是其他社會議題，此都持續在發生。社會創新的最大期望就是改變失衡，「一個解決社會問題的新方案，它比現有的解決方法更有效果、效率及永續性。這個方案不為個人利益，而是為了整體社會創造價值，即是社會創新行為」，而創意創新帶來力量，達成這個目標。就像聯合國前秘書長潘基文所說，參加坎城國際創意節的群體擁有許多資源，擁有巨大影響力，擁有說故事感動人心的專長；許多組織、品牌、企業也是深具影響力。我想再和各位分享一個我很喜歡的哥倫比亞案例，Taxi University。片中司機說在哥倫比亞開計程車，就像學游泳，掉到水中後你必須想辦法自己學會游泳才得以生存。而Chevrolet開設了免費與修課時間彈性的計程車司機大學，並且歡迎駕駛其他品牌車子的司機前來參加，因為這個品牌相信透過教育能夠改善人們的生活，受到幫助的人也永遠不會忘記曾經拉自己一把的人。這個計畫改善無數司機的生活以及看待自己工作的態度，而他們的「客戶」也好評不斷（從前司機只把乘客當做乘客，但自從去了Taxi University修習後，他們是自己的計程車也是一個公司，而搭車的人便是他們的客戶）。Chevrolet在哥倫比亞市場大多賣給計程車司機營業使用，你可以創造透過任何一個活動來滿足客戶，而此品牌選擇開創Taxi University：不同國家的計程車司機因有不同的教育程度與經濟能力，有的國家人們可能是因景氣不好所以成為司機，但哥倫比亞遭遇長達五十年之久的內戰，許多計程車司機沒有機會接受教育，所以此一品牌藉由學校，幫助他們獲得更好的人生，對社會做出影響深遠的改變。

　　以上是一些坎城國際創意節想傳達的理念，想要創意的人以及品牌去做的事，就像前述所說坎城國際創意節像一所嚴格的學校，每年返校繳交作業接受考試，台下四百位來自全球的創意人像是陪審團，評斷你是否能透過創意論述並產生正面影響以及貢獻社會。坎城國際創意節呼應了前面講者談到的社群團體，也是一個好例子，因為這個由全球的創意人所組成的社群，串連來自世界各國的創意與想法，致力於讓世界變得更美好。

資料來源：中華國際會議展覽協會（2018）。

觀光旅運系列

文化節慶觀光
——管理行銷與活動規劃設計

編 著 者／陳德富
出 版 者／揚智文化事業股份有限公司
發 行 人／葉忠賢
總 編 輯／閻富萍
地　　址／22204 新北市深坑區北深路三段 258 號 8 樓
電　　話／02-8662-6826
傳　　真／02-2664-7633
網　　址／http://www.ycrc.com.tw
 E-mail ／ service@ycrc.com.tw
 I S B N ／ 978-986-298-345-4
初版一刷／2020 年 6 月
初版二刷／2023 年 3 月
定　　價／新台幣 450 元

國家圖書館出版品預行編目（CIP）資料

文化節慶觀光：管理行銷與活動規劃設計／陳
德富編著. -- 初版. -- 新北市：揚智文化,
2020.06
　　面；　公分. --（觀光旅運系列）

ISBN 978-986-298-345-4（平裝）

1.節日　2.文化觀光　3.管理行銷

992.2　　　　　　　　　　　　　　109007439